KB126506

내가 사랑한 사진책

내가 사랑한 사진책

삶과 이야기가 있는 사진

사진책 도서관
숲노래 지킴이

최종규

눈빛

최종규

〈사전 짓는 책숲집, 숲노래: 사진책도서관+한국말사전 배움터+숲놀이터〉를 2007년부터 꾸립니다. 1994년부터 한국말을 살찌우는 길을 스스로 찾아서 배웠고, 2001-2003년에 『보리 국어사전』 편집장과 자료조사부장으로 일을 했어요. 2003-2007년에 이오덕 어른 유고·일기를 갈무리했습니다. 이 같은 일을 하며 온갖 사전과 책을 읽은 바탕으로 『시골에서 책 읽는 즐거움』『시골에서 살림 읽는 즐거움』을 썼고, 어린이하고 푸름이하고 어른 모두 한국말을 슬기롭게 살려서 쓰는 길을 곱게 밝히려고 『새로 쓰는 겹말 꾸러미 사전』『새로 쓰는 비슷한말 꾸러미 사전』『말 잘하고 글 잘 쓰게 돕는 읽는 우리말 사전 1·2·3』『10대와 통하는 새롭게 살려낸 우리말』『마을에서 살려낸 우리말』『숲에서 살려낸 우리말』『10대와 통하는 우리말 바로쓰기』『뿌리깊은 글쓰기』『생각하는 글쓰기』 같은 책을 썼어요. 청소년이 나아갈 길을 함께 찾으려고 『어른이 되고 싶습니다』『책 홀림길에서』『자전거와 함께 살기』 같은 책을 썼습니다. 책·삶·마을을 돌아보면서 『책빛숲, 아벨서점과 배다리 헌책방거리』『책빛마실, 부산 보수동 책방골목』『헌책방에서 보낸 1년』『모든 책은 헌책이다』 같은 책을 썼습니다. 사진 이야기 『사진책과 함께 살기』를 썼고, 인천 골목마을 이야기 『골목빛, 골목동네에 피어난 꽃』을 썼습니다. hbooklove@naver.com

내가 사랑한 사진책

삶과 이야기가 있는 사진

최종규

초판 1쇄 발행일 — 2018년 7월 9일

발 행 인 — 이규상

편 집 인 — 안미숙

발 행 처 — 눈빛출판사

　　　　　서울시 마포구 월드컵북로 361 이안상암2단지 506호

　　　　　전화 336-2167 팩스 324-8273

등록번호 — 제1-839호

등 록 일 — 1988년 11월 16일

편　　집 — 성윤미·이솔

인　　쇄 — 예림인쇄

제　　책 — 일진제책

값 15,000원

ISBN 978-89-7409-985-5 03600

copyright ⓒ 2018, 최종규

[여는 말] 사진+책+숲

저는 사전을 짓는 사람입니다. 사전 가운데 한국말사전을 짓습니다. 이 길을 1994년부터 걸었습니다. 고등학교를 마치고 대학교에 가면서 통역·번역으로 여러 나라 사이에 징검돌 구실을 하는 어른이 되겠노라 꿈을 품었는데요, 막상 대학교에 들어가고 보니 대학교는 배움터가 아니었어요. 대학교는 술터에 싸움터에 끈터이더군요.

술터란, 끔찍하도록 술을 먹인다는 뜻입니다. 싸움터란, 대학 졸업장을 바탕으로 돈을 더 잘 버는 데에 들어가려고 서로 싸운다는 뜻입니다. 끈터란, 술하고 졸업장으로 이어진 끈으로 다들 끈끈하게 이어진다는 뜻입니다.

저는 이 셋이 몽땅 못마땅해서 대학교를 그만두기로 했고, 통역·번역 배움길도 내려놓기로 했어요. 이러면서 저절로 한국말 배워서 갈고닦는 길로 혼자 나아갔습니다. 그런데 이런

사람이 어떻게 사진을 말하는 길도 살며시 걷고, 사진책도서관까지 열었을까요?

사전짓기를 하려면 몇 가지를 해야 하는데, 먼저 책을 엄청나게 읽어야 합니다. 다음으로 삶을 고루 겪어야 합니다. 그리고 삶·살림·사람·숲을 사랑할 줄 알아야 합니다. 사전짓기란 길을 걸으며 이 셋을 하나하나 받아들이는데, 책을 엄청나게 읽으려면 도서관이나 새책집으로는 모자라요. 판이 끊어진 옛책을 찾아서 읽어야 하고, 나라밖 책도 챙겨서 읽어야 합니다. 이러느라 헌책집을 날마다 여러 곳을 바지런히 다녔지요. 이때에 처음에는 헌책집에서 여러 나라 갖은 사진책을 눈으로만 읽었어요. 주머니가 가벼웠거든요. 2001년에 국어사전 짓는 편집장이자 자료조사부장으로 일하면서 비로소 주머니가 살짝 나아져서 이때부터 비로소 사진책을 하나둘 사들였습니다. 사진책은 사전짓기에 아주 고마우면서 반가운 도움책이거든요.

사진을 잇는 사전, 사전이 되는 사진

'사진'하고 '사전'은 말이 퍽 닮았습니다. 그렇지만 둘은 사뭇 다른 낱말입니다. 그런데 사진하고 사진을 가만히 들여다보면 속내가 다시금 닮습니다. 다르면서 닮고, 닮으면서 다른 곳에서 어우러진다고 할 만합니다.

사진을 두고 '빛그림'이라고도 합니다. 빛으로 담아낸 그림이라는 뜻입니다. 사전이란? "말을 그러모은 책"으로, '말책'이

라고 간추릴 만합니다. 그런데 사전은 말책이기는 하되 겉모습은 '글책'입니다. 말을 글로 옮겨서 담았으니 '말책이자 글책인 사전'인 셈이지요.

말이란 무엇일까요? 우리 생각을 소리로 나타내기에 말입니다. 우리가 저마다 마음에 생각이라는 씨앗을 심으면, 이 씨앗이 자라서 말이라는 소리로 태어나요. 글은 말을 고스란히 옮기면서 태어나니, '글'은 "말을 눈으로 볼 수 있도록 그린 생각"이라고 할 만해요. 곧 '사전 = 글책(말책)'이기에 "말을 그린 책"이자 "생각을 그린 책"인 셈입니다.

사진은 빛그림이기도 한데, 빛그림이란 우리를 둘러싼 모든 빛(모습)을 담은 그림입니다. 우리가 눈으로 보는 대로, 또는 눈으로 못 보더라도 자외선이나 적외선 같은 다른 테두리 빛을 기계를 써서 담는 그림입니다. 사진은 '빛(모습)'을 바탕으로 그림을 그리듯이 나타내는 삶이라 할 텐데요, 사전은 '말(생각)'을 바탕으로 그림으로 그리는 삶이라 할 테니, 둘은 '그리다'라는 얼거리에서 만납니다.

빛을 그리면서 삶을 나타내거나 나누는 사진입니다. 말을 그리면서 삶을 나타내거나 나누는 사전이에요.

사진은 꼭 한 장만으로 모든 이야기를 들려주곤 합니다. 그러나 사진은 열 장이나 백 장이나 천 장에 이르는 갖은 빛그림으로 온갖 이야기를 들려주기도 합니다. 사진으로는 천 장뿐아니라 만 장이나 십만 장을 찍어서 갖은 빛그림을 보여주어

온갖 이야기를 들려주기 좋다면, 사전이라는 책은 낱말을 열이나 백뿐 아니라 만이나 십만을 아우르면서 삶에 얽힌 온갖 이야기를 들려주기에 좋습니다.

서로 다른 자리에 있고, 서로 다른 길을 걷습니다만, 사진하고 사전은 뜻밖에 재미나게 만나는 결이 있어요. 이 결을 곰곰이 읽으면서 사진을 한결 사진답게 누리고 사전을 더욱 사전스럽게 즐길 수 있습니다.

더 헤아려 봅니다. 오래된 사진에서는 오래된 살림을 읽습니다. 오래된 말에서도 오래된 살림을 읽는데, 사진이나 말은 늘 우리가 어떻게 생각하며 살아가는가를 환하게 비춥니다. 오늘날 새로운 사진은 바로 오늘 새로우면서 앞으로는 예스러운 이야기가 됩니다. 오늘날 새로 태어나서 흐르는 말은 바로 오늘 새로운 느낌을 담으면서 머잖아 예스러운 이야기로 자리를 잡아요.

그리고 새로운 사진(현대사전)이나 새로운 말(유행말)이라고 해서 모두 살아남지는 않습니다. 한때 반짝하다가 얼마든지 스러질 수 있습니다. 처음 태어날 적에는 눈여겨보는 이가 없어 오래도록 묻힌 사진이나 말이라 하더라도, 어느 한때 갑자기 눈길을 받아 '오래된 새로움'을 우리한테 나누어 주기도 하고요.

늘 다른 사진감을 찾아서 이런 사진하고 저런 사진을 찍어 볼 수 있고, 한 가지 사진감만 붙안으면서 한길을 걸을 수 있

습니다. 생태·역사·인문·철학·요리·농사 같은 여러 갈래 말을 살필 수 있고, 말을 담는 말, 그러니까 '생각을 담는 말 하나만 깊이 파고들면서 사전을 읽을 수 있습니다.

사진책 한 권이란 사전하고 같지 않나 하고 느낍니다. 사진기를 손에 쥐고 삶을 마주한 사람이 스스로 짓고 엮으며 갈무리한 사진책이란 '사진으로 풀어낸 사전'이라고 할 만하지 싶습니다.

사전 한 권이란 사진하고 같지 않나 하고 느낍니다. 연필을 손에 쥐고 말을 마주한 사람이 생각을 스스로 밝히고 가꾸고 북돋우면서 엮은 사전이란 '말로 풀어내어 눈으로 읽도록 삶을 그려서 보여주는 사진'이라고 할 만하지 싶어요.

사진책을 펼쳐 사진을 읽으면서 사진마다 어린 사람들 살림살이를 읽습니다. 사전을 펼쳐 말을 읽으면서 말마다 감도는 사람들 살림살이를 머리에서는 마치 그림처럼 띄워서 읽습니다.

사진을 찍거나 읽는 길에서 즐거움을 찾고 싶다면, 곁에 사랑스러운 사전을 한 권쯤 챙기면서 꾸준히 읽을 만하지 싶습니다. 그저 글로 나타낸 말일 뿐이라지만, 글로 나타낸 말이란 바로 생각이요 마음이며 살림이자 사람입니다. 새롭게 사진을 찍거나 읽는 길에 사전은 길동무가 됩니다.

말을 알맞게 하거나 글을 즐겁게 쓰고 싶다면, 곁에 아름다운 사진책을 한 권쯤 챙기면서 줄기차게 읽을 만하지 싶습니

다. 말없이 사진으로 나타낸 모습을 지켜보면서, 말 없는 말로 삶과 살림과 사람을 사랑으로 그리는 눈썰미를 읽는 길벗으로 삼을 만합니다.

사진으로 사전을 합니다. 사전으로 사진을 합니다. 두 손에 사진하고 사전을 나란히 놓으면서 삶을 싱그럽고 신나게 살찌웁니다.

사진+책+숲

사진으로 책을 읽습니다. 책으로 사진을 읽습니다. 삶으로 책을 읽고, 살림으로 사진을 읽습니다. 사랑으로 사람을 읽고, 숲으로 마을을 읽어요.

사진을 배우고 싶은 분이라면, 굳이 대학교에 안 가도 됩니다. 구태여 미국이나 유럽이나 일본으로 배움마실을 떠나지 않아도 됩니다. 그러면 뭘 해야 할까요?

사진을 배우고 싶다면 '무엇을 사진으로 찍어서 이야기를 엮고 싶은가?'부터 알 노릇이에요. 무엇을 사진으로 찍겠노라는 생각이 없다면, 그리고 사진으로 어떤 이야기를 엮겠노라는 뜻이 없다면, 우리는 사진을 배울 수 없습니다.

이리하여 '우리 길'을 헤아린 분이라면 무엇이든 배울 만합니다. '우리 스스로 걸어갈 길'을 찾은 분이라면, 우리 스스로 찍을 사진감에 맞추어 즐겁게 삶자리를 마련하여 기쁘게 살림을 지으면 됩니다. 호시노 미치오 님은 어디에서 살았을까요?

일본에서 살았나요? 아닙니다. 이녁은 알라스카에서 살았습니다. 김기찬 님은 어디에서 살았을까요? 이녁 집에서 살았나요? 아니지요. 서울 중림동 골목길에서 살았지요.

사진가는 '사진으로 담을 이야기가 흐르는 터전'에서 살아갑니다. 가끔 날을 잡아서 장비를 고루 챙겨서 떠나는 마실이 아닌, 늘 그곳에서 텃사람으로 상냥하며 아기자기하게 살아가는 사람이 사진을 찍을 수 있습니다. 취재여행이라면서 몇 달쯤 머문다고 해서 속속들이 사진을 찍어내지 못해요. 취재를 해서는 사진을 못 찍습니다. '취재' 아닌 '삶'으로 하루를 녹여낼 적에 비로소 사진을 찍습니다.

그러니 사진가라는 길을 걷고 싶다면 '여러 사진감'에 매달릴 까닭이 없습니다. 이 사진감으로 사진책을 한 권 내놓았으니 다른 사진감으로 넘어가야 하지 않습니다. 한 가지 사진감을 갖가지 눈길과 삶길로 담아내면 되어요.

아주 새롭다 싶은 사진감을 찾겠노라 하는 분이 있으면 꼭 한 마디를 들려주고 싶어요. "그렇게 새로운 주제를 찾고 싶으시다면 지구별에 머물지 말고, 너른 별누리로 떠나 보셔요. 지구별에 머물면서 새로운 주제를 찾을 수는 없습니다." 하고요.

'새로운 사진'이 무엇인지 제대로 생각하고 배워야 한다고 느낍니다. '새로운 사진'이란 아직 배우지 못한 삶이지 싶습니다. 아직 누리지 못한 삶이요, 아직 받아들이지 못한 삶이 새로운 사진이 된다고 느껴요. 먼 데에 있지 않고 늘 곁에 있는

새로운 사진이요 삶이요 사랑이라고 느낍니다.

그래서 저는 사진+책+숲을 이야기하려고 합니다. 사진하고 책하고 숲을 나란히 놓고 이야기꽃을 피우려고 합니다. 돈이 없어서 사진을 못 찍는다고 하지 말아요. 더 나은 장비가 없어서 사진을 못 찍는다고 하지 말아요. 틈이 없거나 재주가 없거나 졸업장이 없거나 스승이 없거나 이것저것 없어서 사진을 못 찍는다고 하지 말아요. 우리는 '찍고 싶은 이야기가 없'을 때에 사진을 못 찍습니다. 찍고 싶은 이야기가 있으면 언제 어디에서나 어떤 장비로도 눈물나고 웃음나는 사진을 누구나 아름다이 찍을 수 있어요.

더 이름난 사진가 손끝에서 태어난 사진책을 펼치지 않아도 됩니다. 더 빼어난 사진가 눈길로 지은 사진책을 장만하지 않아도 됩니다. 참 투박해 보이는 사진책 하나가 얼마든지 스승이 되고 길벗이 됩니다. 사전짓기 한길을 걸어오면서 사진책도서관을 함께 가꾸는 살림을 건사하는 동안 제 나름대로 배운 사진 이야기를 풀어놓으려고 합니다. 아무쪼록 즐겁게 받아들여 주시기를 바라요. 저는, 사진은 기쁨이라고 생각해요. 영어로 하자면 "photo is joy"라고 할까요?

사전 짓는 책숲집+사진책도서관 숲노래에서
최종규

차례

[여는 말] 사진+책+숲 5

ㄱ. 사진이랑 책이랑
사진책을 보며 사진을 새롭게 읽는다 19

ㄴ. 사진마실
사랑·꿈으로 오래도록 품을 들인 '골목이웃' 사진 ─ 골목안 풍경 전집 33
우리 곁 고운 이웃을 바라보는 손길 ─ 우편집배원 최씨 44
옛 서울 냇가로 마실을 가다 ─ 시간 속의 강 49
신호등 없던 이쁜 서울을 그린다 ─ 변모하는 서울 53
작은 사진에 담는 작은 꿈 ─ 배다리 사진 이야기, 창영동 사는 이야기 57
곁에 있는 사랑을 사진으로 찍는다 ─ 풍경소리에 바람이 머물다 64
바로 오늘, 처음 한쪽을 넘긴다 ─ 예스터데이, 추억의 1970년대 72

ㄷ. 사진벗님
사진가는 죽음 아닌 삶을 그리는 사람 ─ 로버트 카파, 사진가 81
후쿠시마를 되새기며 '탄핵' 다음은 '탈핵' ─ 후쿠시마의 고양이 88
빛나는 사진보다 수수한 사진이 아름다워 ─ 내가 제일 아끼는 사진 94
아버지는 '사진가'와 '시인'이 된다 ─ 아빠! 안녕히 다녀오셨어요! 98
곁에 있는 고운 사람을 찍는 사진 ─ 다카페 일기 3 105
여행하는 삶과 여행하는 사랑 ─ 여행하는 나무 111
이 수수한 사진이 모두 사랑이었네 ─ 잘 있었니, 사진아 122

ㄹ. 사진누리

관광산업 없어도 사람들이 찾아가는 나라 — 아바나 La Habana, Cuba 129

커피잔 들고 웃음짓는 이웃을 그리는 '새로운 노동' — 다른 길 135

바람에 누워도 일어나는 풀꽃 — 바람에 눕다 경계에 서다 고려인 141

우리는 왜 비가 오면 '우산을 챙겼'을까? — 체르노빌 148

노래하며 사진을 찍으렴 — 작은 평화 154

살아가는 즐거움과 사진 — 겹겹, 중국에 남겨진 일본군 '위안부' 이야기 158

사진을 찍는 목소리 — 변하지 않는 것은 보석이 된다 170

ㅁ. 사진바람

이웃을 마음으로 바라보며 사진을 찍다

— 진실을 보는 눈, 기록하는 사진가 도로시아 랭 189

삶이라는 바다로 헤엄치는 하루 — 바다로 떠나는 상자 속에서 197

평화로 하나될 남북을 꿈꾸다

— 분단원점, 남과 북에서 바라본 휴전선과 판문점 207

우리는 누구나 '이야기 도서관' — 비비안 마이어, 나는 카메라다 215

모두 다르게 읽는다 — 지속의 순간들 223

사진기를 어떤 마음으로 쥐는가

— 전쟁교본, 사진도 거짓말을 할 수 있다 232

사진이 가르치는 즐거움을 누리다 — 코르다의 쿠바, 그리고 체 240

ㅂ. 사진노래

쇠가시울타리 걷어 낼 평화를 바랍니다

— 또 하나의 경계, 분단시대의 동해안 249

아기 돼지를 안으니 따뜻해, 이 숨결을 사진으로 찍지 — 꿀젖잠 257

시골사람을 이웃으로 바라볼 수 있다면 — 우리동네 이장님은 출근중 265

한손을 거들어 살림하면서 사진이랑

— 서울 염소, 사진으로 쓴 남편 이야기 272

오늘 하루를 기쁘게 노래하는 걸음 — 사과여행 280

사진은 무엇을 찍는가 ― 사진가 임응식, 카메라로 진실을 말하다 288
내 아름다운 손으로 빚는다 ― 손에 관한 명상 295

ㅅ. 사진빛살
무엇을 왜 찍으려 하는가 ― 도쿄 셔터 걸 1 305
사진은 '전문(프로) 사진가'만 찍는가?
― 그녀와 카메라와 그녀의 계절 1-2 312
너희가 태어나고 내가 자란 곳 ― 한국 KOREA, 그 내면과 외면 319
사진기를 쥐고 길을 잃은 채 떠돌다 ― 방랑 327
어떤 모습을 사진으로 남기는가 ― 봉주르 코레 335
사랑하는 삶을 찍는다 ― 사진, 찍는 것인가 만드는 것인가 340
잘 찍을 사진이 아닌, 즐거운 사진으로 가자 ― 빛, 제스처, 그리고 색 356

ㅇ. 사진사랑
'철새 쉼터'는 아름다운 우리 보금자리 ― 새, 풍경이 되다 367
'평범한 여고생'은 "우물밖 여고생"이 되려 한다 ― 우물밖 여고생 376
꽃다운 삶을 노래하는 아침 ― 꽃시계는 바람으로 돌고 383
아줌마 사진가한테서 배운 '이웃을 찍는 기쁨'
― 나도 잘 찍고 싶은 마음 간절하다 390
사진 한 장으로 노래하는 맛 ― 사진의 맛 397
날마다 새롭게 숨쉬는 사진 ― 곡마단 사람들 404
내 벗님은 사진벗, 삶벗 ― 기억의 정원 411

ㅈ. 한 걸음 더
일흔 할머니가 들려주는 사진꽃 이야기 ― 감자꽃 421

ㅊ. 사진수다
그대는 사진책을 어떻게 읽는가? ― 사진수다판에서 들려준 이야기 433

[닫는 말] 사진이란 눈물 한 방울 445

ㄱ. 사진이랑 책이랑

사진책을 보며 사진을 새롭게 읽는다

사진과 사진책

한국말사전을 보면 '사진책'이라는 낱말이 없습니다. '사진집'이라는 낱말도 없습니다. 한국말사전에 실린 '책'하고 얽힌 낱말은 '시집·문집'하고 '소설책·그림책·만화책' 들입니다. '동시집'이나 '어린이책' 같은 낱말도 한국말사전에는 없습니다.

곰곰이 따지면 '환경책·과학책·철학책' 같은 낱말도 한국말사전에는 없습니다. '사진책'이나 '사진집' 같은 낱말이 한국말사전에 없어도 그리 서운하지 않다고 여길 만합니다. 그러면 한국말사전에 '사진책·사진집'이라는 낱말이 없는 모습을 안 서운하게 여겨도 될 만할까 하고 생각해 봅니다.

저는 2007년부터 '사진책 도서관'이라는 곳을 열어서 이끔

니다. 제 서재를 도서관으로 바꾸어서 '마을 책쉼터'처럼 꾸몄습니다. 그동안 '사진책 도서관'을 이끌면서 "'사진책'은 뭔가요?'라든지 "왜 '사진책 도서관'이냐?" 같은 물음을 으레 듣습니다. 한국뿐 아니라 다른 나라에서도 사진책으로 도서관을 꾸리려는 몸짓은 매우 드물며, 사진책으로 도서관을 열어야겠다고 생각하는 사람도 무척 드뭅니다. '사진 전시관'이나 '사진박물관'은 생각하지요. 사진을 놓고 전시관이나 박물관이나 기념관을 마련해야 한다는 목소리는 내지요. 그러나 '사진을 바탕으로 이룬 책'을 그러모으는 자리를 마련해야 한다는 생각이나 목소리는 좀처럼 불거지지 않습니다. 온갖 사진책을 골고루 모으거나 갖추어서 '사진을 이야기하는 너른 쉼터'를 가꾸려는 움직임도 좀처럼 나타나지 않습니다.

무엇보다 '사진책'이란 무엇일까요? 사진책은, 사진을 이야기하는 책이거나, 사진으로 이야기하는 책입니다. 사진을 이야기하는 책은 사진비평일 수 있고, 사진수필일 수 있습니다. 사진으로 이야기하는 책은 사진작품집일 수 있고, 사진을 바탕으로 사회를 읽는 인문책일 수 있으며, 사진으로 엮은 어린이책일 수 있습니다. 그러니까 전문 사진가가 찍은 사진을 모은 책만 사진책이지 않습니다. 사진만 싣는 책이라면 '사진집'이라고 하겠지요. 사진책은 "사진으로 삶을 이야기하는 책"이라고 갈무리할 만합니다.

사진에는 어떤 사진이 있을까요? 다큐멘터리 사진이나 신

문 사진이 있습니다. 광고 사진이나 패션 사진이 있습니다. 어버이로서 아이를 찍는 생활 사진이 있고, 마을 이웃을 찍는 생활 사진이 있으며, 저마다 좋아하는 여러 가지를 찍는 취미 같은 생활 사진이 있습니다. 생물학자가 생물을 찍는 사진이라면 '과학 사진'이라고 할 만할까요? 꽃 도감이나 나무 도감을 엮으려고 사진을 찍는 사람도 퍽 많습니다. 여행 사진도 있고, 취재 사진도 있습니다. 탐사 사진이라든지 고발 사진도 있어요. 그리고 예술을 하려는 사진이 있겠지요.

작가라는 이름이 없어도 한식구 삶을 사진으로 찍어서 모으는 '한식구 사진첩'도 사진책입니다. 『윤미네 집』 같은 책으로 나와야만 사진책이 되지 않습니다. 사진책으로 나오지 않아도 모두 '아름답고 즐거운 사진'입니다. 학교에서 마련하는 졸업앨범도 재미난 사진책이 됩니다. 졸업앨범을 살피면, 시대와 지역에 따라서 어떤 옷차림이었는가를 읽을 수 있고, 지난날에 어떤 관제행사에 아이들이 동원되었는가 하는 대목도 들여다볼 수 있습니다.

어떤 잔치나 행사를 벌이면서 엮는 '사진 많이 넣어 엮은 자료집'도 아기자기한 사진책이 됩니다. 관광지에서 유적이나 유물이나 자연을 사진으로 찍어서 묶은 책자도 훌륭한 사진책이 됩니다. 자동차나 어떤 상품을 광고하면서 엮은 자료집도 남다른 사진책이 됩니다. 옷 만드는 회사에서 모델한테 옷을 입히고 사진을 찍어서 마련한 카달로그도 여러모로 돋보이는 사

진책이 돼요.

대원사라는 출판사에서 '빛깔있는 책들'이라는 이름으로 수백 권에 이르는 책을 선보였는데, '빛깔있는 책들'은 글하고 사진을 함께 써서 엮습니다. 글만 있지 않고, 사진만 있지 않습니다. 글하고 사진을 똑같이 다루어 책을 엮지요. 그래서 '빛깔있는 책들'도 사진책 갈래에 넣을 만합니다. 뿌리깊은나무 출판사에서 '한국의 발견'이라는 이름으로 선보인 책도 사진이 없이는 엮을 수 없는 책이기에, 이러한 책도 사진책 갈래에 넣을 수 있습니다.

대통령이 이웃 여러 나라를 돌아다니면서 나오는 홍보자료집도 새삼스레 사진책입니다. 이승만·박정희·전두환·노태우·김영삼 같은 분들이 미국이나 일본이나 유럽이나 아프리카를 돌고 나서 정부에서 엮은 홍보자료집을 보면 '걱정없이 웃으면서 다른 나라 대통령하고 한자리에 앉은 모습'이 으레 나옵니다. 정치권력이 서슬 퍼렇던 때에 나온 이런 홍보자료집은 예전에 학교도서관에 한 권씩 꽂혔으나 이제는 모조리 사라졌습니다. 이런 홍보자료집을 더듬으면 정치와 사회와 역사가 어떻게 맞물리는가 하는 이야기를 엿볼 수 있습니다.

그런데 오늘날 한국 사회에서는 '사진'이라고 하면 다큐멘터리·신문·광고·패션·예술, 이렇게 다섯 가지 즈음만 사진으로 여기는 듯합니다. 생활 사진을 사진으로 여기는 생각을 마주하기는 몹시 어렵습니다. 리얼리즘이든 사실주의이든, 이런

이론을 떠나서, 삶을 바라보고 사랑하는 마음으로 찍는 사진을 아끼는 눈길이 좀처럼 자라지 못합니다.

전시와 책

사진을 찍어서 전문작가로 뛰는 분들은 으레 '전시'를 생각합니다. '팜플렛'이나 '도록'이나 '포스터'를 만드는 데까지는 생각하지만, 사진가로서 이룬 사진을 그러모아서 '책(사진책)'으로 빚으려는 데까지 생각하지 못하기 일쑤입니다. 서울을 비롯해서 전국에 두루 있는 문화재단이나 문화예술재단에서도 '사진가한테 사진 전시를 지원하는 제도'는 있어도, '사진가한테 사진책을 내도록 돕는 제도'는 없다시피 합니다. 사진가 활동은 으레 '전시'에서 그치기 마련이요, '책'으로 엮어서 널리 나누려는 몸짓까지 못 갑니다.

나라 곳곳에서 벌어지는 사진 전시나 사진잔치(사진축제)는 여러모로 뜻있습니다. 그러나 모든 사람이 전국을 두루 다닐 수 없습니다. 더욱이 사진 전시는 거의 모두 큰도시나 서울하고 부산에 몰립니다. 작은도시에서는 사진 전시도 드물 뿐더러, 시골에서는 사진 전시가 아예 없습니다. 아무래도 작가와 독자가 큰도시나 서울에 거의 다 몰렸으니 큰도시나 서울을 바탕으로 사진 전시와 사진가 활동을 한다고 여길 만합니다. 그러면 '사진 문화 나누기'는 서울이나 큰도시에서만 해야 할까요? 전시장을 찾아갈 수 있는 사람만 사진을 보아야 할까

요? 사진 전시를 놓치면 사진을 볼 수 없는 사회와 환경을 그대로 두어도 될까요?

한국에서 사진가도 많고 사진 전시도 부쩍 늘었으며, '사진기 없는 사람'이 드물다고 할 만큼 '사진기'라는 기계는 널리 퍼졌고 '사진 찍는 사람'은 대단히 많으나, 막상 사진 문화가 제대로 뿌리내리지 못한 까닭 가운데 하나로, '사진책을 안 빚는 사진가 활동'을 들어야 하리라 생각합니다. 사진가는 전시를 할 적에 반드시 '사진책'을 함께 낸다는 생각을 할 수 있어야 합니다. 문화재단이나 문화예술재단에서 사진가한테 전시를 도와준다고 하면, 사진책을 낼 돈도 함께 도와줄 수 있어야 합니다. 여기에서 그치지 말고 사진책을 비매품이 아니라 '값을 붙여'서 책방에서 유통할 수 있도록 도와야 합니다. 더 따진다면, 전시에 들이는 돈은 좀 줄이면서라도 사진책을 내는 데에 돈을 더 들일 수 있어야 합니다.

왜냐하면, 사진은 그림(미술)하고 다릅니다. 사진도 그림처럼 '딱 한 장'만 만들 수 있고, 작가가 손수 종이에 앉힐 적에 질감이나 해상도가 달라질 수 있습니다. 그런데 사진은 '복제가 자유로울' 뿐, 복제를 할 적에 질감이나 해상도를 아주 훌륭히 건사할 수 있습니다. 사진은 작품으로 전시장에 걸기만 해서는 아깝습니다. 사진을 작품으로만 여겨서 전시장에 걸어 '작품 한 점에 얼마' 하는 값으로 사고팔아야만 뜻있거나 예술이 되지 않아요. 자유로우면서 훌륭하게 복제할 수 있는 '사진

특성'을 잘 살려서 아름답고 사랑스러운 사진책을 엮을 수 있어야 합니다. 전시장에 찾아가지 못하더라도 사진책을 장만해서 '사진 문화를 널리 누리'도록 작가와 비평가와 출판사와 문화재단 들이 서로 어깨동무를 해야 합니다. 이리하여 이렇게 빚은 사진책을 책방에서 늘 볼 수 있도록 해야 하고, 도서관마다 한 권씩 들어가도록 제도와 행정을 마련해야 하겠지요.

제가 꾸리는 사진책 도서관에 오는 손님은 '사진책이 이렇게 많은 줄 몰랐다'고 말할 뿐 아니라, '사진책이 이렇게 재미있는 줄 몰랐다'는 이야기를 들려줍니다. 한국에서 사진책 문화는 '전문 독자'와 '전문 비평가'와 '전문 작가'가 아닌, '일반 독자'와 '일반 시민'하고 너무 멀리 떨어진 곳에 있다는 뜻입니다. 신문이나 잡지에서 '새로 나오는 사진책 소개'를 제대로 하지 못하기도 하지만, 사진책을 낼 적에 군이 양장본에 비싼 종이를 써서 값이 제법 센 책이 좀 많습니다. 더 나은 질감하고 더 좋은 빛깔을 살리려고 한다면, 더 비싼 종이를 써야 하겠지요. 그런데 여기에서도 한 가지를 살펴야 합니다. 사진을 책으로 묶는다고 할 적에는 '사진으로 빚은 이야기를 널리 보급하거나 나누겠다는 마음'입니다. 질감이 조금 떨어질 수 있고, 빛깔을 조금 더 못 살릴 수 있어도, 여느 독자한테, 우리 수수한 이웃한테 널리 다가설 수 있는 사진책을 살필 수 있어야 합니다. 그리고 요새는 무지개빛 사진도 책으로 꽤 훌륭히 찍습니다.

이야기와 책

저는 사진책을 보고 읽으면서 언제나 한 가지를 생각합니다. 사진책에 서리거나 흐르거나 감도는 삶을 생각합니다. 사진책에 실은 사진을 찍은 분이 어떤 마음과 눈길과 넋으로 이녁 이웃이나 둘레 삶터를 사진으로 담았나 하고 생각합니다. 사진책을 보고 읽는 동안 '사진마다 흐르는 이야기'를 마음속으로 그립니다.

사진책은 사진으로 삶을 노래하는 책이라고 느낍니다. 시집이라면 시라고 하는 글로 삶을 노래하는 책이고, 어린이와 어른이 함께 보는 그림책이라면 그림으로 실마리를 풀면서 삶을 노래하는 책이라고 느낍니다. 만화책은 만화라는 틀로 삶을 노래하는 책이지요.

사진책이 사진책일 수 있는 힘은, 바로 사진마다 이야기를 담기 때문이라고 봅니다. 사진에 이야기를 담지 못하고 '보기 좋은 모습'을 찍기만 한다면, 멋져 보이거나 대단해 보이는 모습을 찍기만 한다면, 놀라워 보이거나 충격이 될 만한 모습을 찍기만 한다면, 이럴 때에는 '작품'이 될지언정 '사진'이 되지는 못한다고 느낍니다.

사진책은 '사진 작품집'이 아닙니다. 사진책은 '사진 이야기책'입니다. '사진으로 빚는 이야기책'일 때에 비로소 사진책입니다.

사진을 전시하는 곳에서 '놀라운 작품'을 볼 수도 있어요. 사람들한테 충격을 줄 만한 작품을 모으는 일도 재미있습니다. 그런데 한번 생각해 봐요. 사람들한테 충격을 줄 만한 작품이라면, '충격스러운 모습'만으로는 충격이 되지 않는다고 느낍니다. '가슴에 쿵 하고 와닿을 이야기'가 있을 때에, 충격도 비로소 충격이라고 느낍니다.

사진기를 가진 사람이 많고, 값비싼 사진기를 들고 다니는 사람이 많습니다만, '사진가'라든지 '사진작가'라는 이름으로 부를 만한 사람은 많지 않습니다. 왜냐하면, '사진 잘 찍기'나 '사진 놀랍게 찍기'나 '사진 멋있게 찍기'를 한다고 해서 '사진가·사진작가'가 되지 않기 때문입니다. 사진을 잘 못 찍더라도, 초점이 어긋나거나 흔들리더라도, 빛을 제대로 못 맞추었거나 좀 허옇게 뜨거나 배경에 자질구레한 것이 끼어들었더라도, 사진 한 장에 이야기가 흐르도록 찍었으면, 참말로 이때에 '사진이 사진이네' 하고 말할 수 있습니다.

빈틈없는 기계질은 기계가 합니다. 사람은 기계질을 하지 않습니다. 사람은 사람 구실을 합니다. 사람 구실이란, 사람으로 태어나서 이웃인 다른 사람을 사랑하고 보살필 줄 아는 따스한 마음이 있는 삶입니다. 사람이 사람을 사랑하는 마음으로 삶을 가꿀 때에 이야기가 태어나고, 이 이야기는 글이나 그림이나 노래나 춤이나 만화나 사진을 거쳐서 새롭게 거듭납니다. 그리고 이 이야기는 책 한 권으로 모여서 슬기로운 숨결을

함께 나눌 수 있습니다.

이야기가 없는 시집이나 소설책이라면, 이론 비평밖에 할 일이 없습니다. 이야기가 없는 사진 전시나 사진책이라면, 이 때에도 이론 비평밖에 할 일이 없습니다. 이론 비평만 있다면, 여느 독자가 모일 수 없습니다. 우리 수수한 이웃이 사진을 즐길 수 없어요. 사람들이 문학을 읽는 까닭은, '문학을 이론으로 비평하려는 뜻'이 아닙니다. 문학으로 삶을 읽고 이웃을 사랑하는 마음을 가꾸려는 뜻입니다. 사람들이 사진을 찍는 까닭은 무엇일까요? 사진가로서 사진책을 엮는 까닭은 무엇일까요? 예술을 하려고 사진을 찍을 수 없습니다. 사진가로서 작품집을 선보이거나 전시를 하려고 사진을 찍을 수 없습니다. 내가 사진으로 만난 이야기를 이웃한테 보여주고 싶기에 전시를 하고, 내가 사진으로 이웃하고 어깨동무하는 이야기를 널리 나누고 싶기에 책을 냅니다.

오늘날 한국 사회에서 사진은 아직 '이야기'를 바라보지 못합니다. 한국 사회에서 사진계나 사진학과나 사진집단은 아직 '이야기'가 아닌 '예술'하고 '문화'에 지나치게 기울어졌습니다. 이야기가 없는 예술이나 문화는 그저 껍데기입니다. 이야기가 없이 이론 비평만 나돈다면, 여느 사람들은 사진하고 가까워질 수 없습니다. 문학은 문학이 되어야 문학이고, 사진은 사진이 되어야 사진입니다. 이야기가 없는 문학은 문학이 아니라 빈 껍데기요, 이야기가 없는 사진은 사진이 아니라 허울

좋은 껍데기입니다.

　저는 사진책을 읽으면서 삶을 읽고, 사람을 읽으며 사랑을 읽습니다. 다만, 사진책다운 사진책을 읽을 때에만 삶하고 사람하고 사랑을 만납니다. 예술을 앞세우거나 문화를 외치는 작품집을 읽을 때에는 그저 예술하고 문화밖에 볼 것이 없습니다. 윤동주라는 시인이, 고흐라는 화가가, 테즈카 오사무라는 만화가가, 바비 맥퍼린이라는 가수가, 사람들 가슴을 울리거나 움직인다면, 이들은 시와 그림과 만화와 노래에 '삶을 사랑하는 사람이 오늘 이곳에 있는 이야기'를 나누어 주었기 때문이라고 느낍니다. 오늘 이 한국에서는 어떤 사진가가 '사진 한 장'에 '삶을 사랑하는 사람이 오늘 이곳에 있는 이야기'를 담아서 나누어 줄 수 있을까요? 저는 아름다운 이야기가 흐르는 사진책을 읽고 싶습니다. 저는 사랑스러운 이야기가 춤추는 사진책을 기쁘게 장만해서 '사진책 도서관' 책꽂이에 곱다시 꽂고 싶습니다.

ㄴ. 사진마실

사랑·꿈으로 오래도록 품을 들인
'골목이웃' 사진

- 골목안 풍경 전집
- 김기찬
- 눈빛, 2011

골목에 깃들어서 사진을 찍은 적이 있는 사람은, 골목으로 찾아와서 골목길 모습을 사진으로 담을 적에 빛살과 그림자를 어떻게 가누느냐에 따라 '내 눈에 비치는 골목 모습'뿐 아니라 '내가 찍은 사진에 그려지는 골목을 바라볼 다른 사람이 느낄 모습'이 얼마나 달라지는가를 압니다. 조금만 빛살을 바꾸어도 골목마을이 맑으면서 밝게 보입니다. 조금만 빛살을 어둡게 하거나 그림자를 짙게 담으면 골목마을이 퀴퀴하거나 어둡게 보입니다.

골목길을 끼는 골목마을에 있는 작은 집에서 살던 사람은, 골목마을로 찾아와서 사진을 찍는다고 하는 사람 가운데 '골목사람 삶과 넋과 꿈을 사랑스레 헤아리거나 어깨동무하며 사진기를 손에 쥐는 사람'이 얼마나 적은지를 압니다. 무척 많은 사람들은 으레 '스쳐 지나가는 구경꾼 눈길과 마음길과 손길'

로 사진기를 다룰 뿐입니다. 골목마을에서 사는 사람을 '이웃으로 느끼'면서 '우리 이웃'이 누리는 삶과 넋과 꿈에 함께 젖어 들면서 어깨동무하려 하는 사람은 대단히 적습니다.

'살면서 찍는 사진'하고 '구경하며 찍는 사진'은 다릅니다. 골목마을에 살면서 모든 빛과 어둠을 고스란히 바라보면서 봄·여름·가을·겨울을 누리는 몸으로 아침·낮·저녁·밤·새벽을 마주하는 사진이랑, 골목여행을 한다면서 어쩌다가 한 번 찾아와서 한두 시간 쓱 훑고 지나가며 찍는 사진은 사뭇 다르기 마련입니다.

> 어릴 적 아름답게 채색되었던 기억을 더듬으며 내가 뛰어놀던 골목을 찾는다. (33쪽)

1938년에 태어난 김기찬 님은 2005년에 숨을 거두었습니다. "골목안 풍경"이라는 이름을 붙인 사진책을 모두 여섯 권 내놓았고, 『잃어버린 풍경』과 『역전 풍경』이라는 사진책을 하나씩 내놓았습니다. 『골목안 풍경』은 이 이름 그대로 '서울에서 골목마을을 이루어 살아가는 사람들이 보여주는 모습(풍경)'을 담아서 나누는 사진이면서 이야기이고 사랑입니다. 2011년 8월에 새롭게 나온 두툼한 『골목안 풍경 전집』(눈빛)은 골목마을에서 사랑과 이야기를 찾아서 '골목사람을 이웃으로 여기며 어깨동무를 하려던 사람'이 걸어온 발자국을 그러모은 사진책입니다.

아름다이 아로새긴 옛이야기입니다. 아름답게 갈무리한 옛 노래입니다. 아름다운 눈빛으로 돌아보는 옛사랑입니다. 그런데, 옛이야기는 그저 옛날 옛적에 머물지 않습니다. 작은 사진기를 손에 쥐고 골목마을을 하루 내내 거니는 사람은 '이녁이어릴 적에 본 모습(풍경)'이 '오늘 이곳에서도 고스란히 흐르는구나' 하고 깨닫습니다. 사람은 다르지만 삶은 같습니다. 살아온 날은 다르지만 사랑은 같습니다. 구불구불 이어진 골목길은 다르지만, 이 골목길을 오르내리면서 일하거나 노는 사람들이 짓는 웃음꽃은 한결같습니다.

우리도 마찬가지다. 뉴욕의 거리를 걷다 보면 도대체 인간의 체취를 찾을 길이 없다. 대신 마드리드의 뒷골목이나 멕시코 외곽에 오래된 도읍의 골목길에서 마주쳤던 흥미진진한 이색 풍물이 그 나라의 진정한 얼굴이라고 나는 믿고 있다. (김형국, 234쪽)

사람내음을 맡으면서 사진을 한 장 찍습니다. 사랑내음을 맡으면서 사진을 두 장 찍습니다. 살내음을 맡으면서 사진을 석 장 찍습니다. 어느덧 필름 한 통을 다 씁니다. 새 필름을 넣어 감다가 빙그레 웃습니다. 사진을 찍는 '늙수그레한 어른'은 어릴 적에 마냥 골목을 뛰놀면서 놀았습니다. 어릴 적에 '내가 놀던 모습을 사진으로도 찍어서 남겨야지!' 하고 생각한 사람은 거의 없거나 아예 없다고 할 만합니다. 1940~50년대에 '골

목아이'로 뛰놀던 아이 가운데 '내가 오늘 이곳에서 노는 모습을 사진으로 찍자'고 생각한 아이가 있을까요? 아마 사진기라는 기계조차 모르기 일쑤였을 테지요.

그런데, 1940–50년대에 골목아이로서 골목길을 뛰놀던 아이는 마음속으로 사진을 찍으며 놀았습니다. 사진기는 없으나, 손가락으로 찰칵 하고 찍습니다. 필름도 뭣도 없지만, 온몸과 온 마음에 '골목에서 놀던 이야기'를 깊디깊이 아로새깁니다.

이제 '골목아이'는 무럭무럭 자라서 어른이 됩니다. 골목아이는 한 손에 작은 사진기를 하나 쥡니다. 옛 생각에 잠겨 골목길을 걷다가 '어쩜 내가 어릴 적에 놀던 모습하고 이리도 똑같을까' 하고 생각하면서 웃음하고 눈물이 함께 흐릅니다. 웃으면서 사진을 찍다가 울면서 사진을 찍습니다.

> 골목길에서 만난 할머니는 늘 골목에 의자를 내다 놓고 앉아서 지나가는 사람들을 바라보며 소일하곤 했다. 그런데 몇 해 지나지 않아 할머니를 영정 속에서 볼 수 있었다. (385쪽)

아름다이 아로새긴 옛이야란 바로 '풍경'입니다. 김기찬 님은 이녁 어린 날을 아름답게 돌아보면서 사진기를 손에 쥡니다. 누군가한테 보여준다거나 전시회를 연다거나 기록을 한다는 사진이 아니라, 스스로 즐겁게 웃는 사진이요, 스스로 기쁘게 눈물에 젖는 사진입니다. 어제 살던 아이가 누리던 이야기를 오늘 사는 아이가 누립니다. 앞으로 모레나 글피가 되면,

이 골목은 재개발 때문에 사라질 수 있습니다. 현대 도시문명이 널리 퍼지면서 '골목삶(골목 문화)'은 뿌리뽑힐 수 있습니다. 오토바이와 자동차가 골목 안쪽까지 파고들면서, 골목길에 놓던 평상이나 돗자리는 밀려날 수 있습니다.

골목사람은 늘 오늘을 삽니다. 이튿날 철거가 되어 쫓겨나야 하더라도 텃밭을 가꿉니다. 골목집 한 채가 헐려서 사라지면, 누가 시키지 않았어도 돌을 고르고 흙을 돋우어 씨앗을 심습니다. 남새 씨앗도 심고 나무 씨앗도 심습니다. 언제 재개발이 될는지 모르지만 나무를 키워서 열매까지 얻습니다. 골목마을마다 스무 해나 서른 해가 넘는 감나무가 꼭 있습니다. 마흔 해를 묵은 오동나무나 쉰 해를 묵은 호두나무가 있기도 해요.

그리 넓지 않은 골목인데, 아니 퍽 좁다고 할 만한 골목인데, 시멘트로 깔린 골목길 한쪽을 쪼아서 조그맣고 길다란 텃밭을 마련합니다. 시멘트 바닥을 쫄 수 없으면 스티로폼 상자나 빈 통을 그러모아서 꽃그릇으로 삼습니다. 작은 꽃그릇에서 고추꽃이 피고 부추꽃이 핍니다. 작은 꽃그릇에 상추씨를 심어서 틈틈이 상추잎을 얻은 뒤에는 상추꽃을 보고 상추씨를 새로 얻어서 이듬해에 다시 상추씨를 심습니다.

작가의 마음이 따뜻해야 사진도 따뜻한 온기를 품고 뽑는다. 비평적인 사람의 사진에서는 날카롭게 번득이는 사진에서 차

가움이 먼저 느껴진다. 일부러 따뜻한 채, 날카로운 채 위장하려 해도 되지 않는 게 사진이다. 단순히 기계로 찍어 내기만 하는 것 같은 사진이 '작품'이 되고 '예술'이 될 수 있는 것이 이 때문이기도 하다. (한정식, 5쪽)

김기찬 님 사진책 『골목안 풍경 전집』에 나오는 사람들이 웃습니다. 아이도 웃고 어른도 웃습니다. 아기도 웃고 할매랑 할배도 웃습니다. 이 사람들은 어떻게 '낯선 사진쟁이 앞'에서 웃음을 터뜨릴까요? 바로 김기찬 님은 이들 골목사람을 '피사체'나 '구경할 만한 모습'이 아니라 '이웃'이고 '동무'이며 '어여쁜 우리 아이'로 맞아들였기 때문입니다. 이웃으로서 사진기를 손에 쥐었으니 스스럼없이 사진을 찍다가, 한참 동안 그늘에서 이야기꽃을 피울 수 있습니다. 동무로서 사진기를 손에 들었으니 활짝활짝 웃으면서 놀다가 문득 사진 한 장 찍을 수 있습니다.

김기찬 님은 '골목이웃'인 골목사람을 담벼락에 붙여 놓고 증명사진 찍듯이 사진을 찍지 않습니다. 골목이웃이 골목에서 일구는 '골목삶'을 물끄러미 바라보다가 문득 한 장 찍습니다. 골목삶이 드러날 수 있는 빛살하고 그림자를 살핍니다. 골목노래를 부를 만한 이야기로구나 하고 느낄 적에 햇볕과 햇빛과 햇살을 골고루 살펴서 '작은 골목마을에 무지개가 드리우는' 사진을 빚습니다.

컬러사진이라서 무지개빛이 드러나지 않습니다. 컬러필름으로 찍더라도 '너와 내가 이웃이 아닌 채' 찍으면 시커먼 그늘이 지기 마련입니다. 흑백필름으로 찍더라도 '나와 너는 늘 살가운 이웃'으로 서면서 찍으면 맑으면서 밝은 해님이 방긋 고개를 내밀기 마련입니다.

김기찬 님은 오래도록 다리품을 팔아서 사진을 찍었습니다. 아니, 다리품을 판다기보다 오래도록 골목사람하고 이웃으로 지내다가 문득문득 넌지시 사진을 찍었습니다. '이웃으로 지내기'에 자주 찾아와서 인사를 여쭙니다. 이웃으로 지내니까 꾸준히 찾아와서 말을 섞고, '기념사진'을 찍어서 골목이웃한테 나누어 줍니다.

> 골목에 들어서면 늘 조심스러웠다. 특히 동네 초입에 젖먹이 아기들을 안고 있는 젊은 엄마들에게 카메라를 들이댄다는 것은 동네에서 쫓겨나기 알맞은 행동이었다. 사실 젊은 엄마들을 찍을 수 있게 된 것은 내 나이도 오십이 넘어서였다. 오랜 시간을 두고 서서히 접근할 수밖에 없었던 것이다. (590쪽)

호젓한 골목길을 걷다 보면 어디에서나 골목꽃을 만날 수 있습니다. 골목꽃은 '빈 식용유 통'이나 '빈 스티로폼 상자'에서 피어날 수 있습니다. 골목꽃은 꽃그릇이 아닌 길바닥이나 담벼락에 뿌리를 내려서 피어날 수 있습니다.

한갓진 골목마을에서 골목이웃을 만나러 마실을 다니다 보

면 어디에서나 골목나무를 마주할 수 있습니다. 제가 골목마을에서 마주한 골목나무를 꼽아 보자면, 감나무, 배나무, 능금나무, 포도나무, 살구나무, 석류나무, 대추나무, 복숭아나무, 오동나무, 탱자나무, 모과나무, 매화나무, 밤나무, 호두나무, 배롱나무, 수수꽃다리, 무화과나무 … 들입니다. 수세미 넝쿨이 전봇대나 전깃줄을 타고 오르다가 큼지막한 열매를 맺는 모습도 쉽게 봅니다. 굵고 큰 호박알이 담벼락이나 지붕을 올라탄 모습도 어렵잖이 봅니다.

골목이웃은 서로 열매를 나눕니다. 골목이웃은 서로 이야기를 나눕니다. 골목이웃은 서로 마음을 나누면서 꿈과 노래와 웃음을 나눕니다.

저는 인천이라는 고장에서 나고 자랐습니다. 제 어릴 적 동무는 모두 골목동무이고, 저도 제 동무한테는 골목동무이면서 서로 골목이웃입니다. 그런데, 이 골목마을에서 살다가 '사진기를 손에 쥐고 찾아오는 사람'을 보면 으레 공무원이나 작가인데, 공무원은 공무원대로 '하루 빨리 이 골목마을을 밀어내어 아파트를 높이 세우는 정책에 자료로 쓸 사진'을 찍습니다. 작가는 작가대로 '가난한 옛날을 추억처럼 되새기는 아련한 흑백필름 영화 같은 모습으로 보여질 만한 구도'를 잡아서 사진을 찍습니다.

골목마을에서 골목이웃하고 어깨동무를 하면서 골목마을 모습을 사진으로 찍는 공무원이나 작가는 좀처럼 찾아보기 어

렵습니다. 스치듯이 구경하면서 바라보다가 사진을 찍는 눈매하고, 한동네 이웃으로서 어깨동무를 하며 사진을 찍는 눈빛은 사뭇 다릅니다. 어쩌다가 한 번 사진여행이나 출사를 와서 사진을 찍는 손매하고, 한동네 사람으로서 즐겁게 뿌리를 내리며 사진을 찍는 손길은 매우 다릅니다.

한 달을 살며 한 달 동안 마주한 기쁨을 사진으로 담습니다. 한 해를 살며 한 해 동안 겪은 즐거움을 사진으로 옮깁니다. 한 삶을 오롯이 가꾸며 한 삶에 걸쳐 빚은 모든 꿈과 노래와 웃음을 사진으로 아로새깁니다.

> 이 집을 계단집이라고 했는데 아주머니들이 많이 모여들어 정담을 나누는 곳이었다. 오른쪽에 앉아 이가 아프신지 인상을 쓰고 계신 분이 왕초 할머니시다. 이곳에 모이는 분들 중에 연세가 제일 많아 왕초 언니라고도 했다 … 11년 후, 그동안 왕초 할머니와 나는 많이 친해졌다. 왕초 할머니가 사진 촬영하는 나를 놀리는 것을 봐도 알 수 있다. (550쪽)

열 살 어린이는 골목에서 신나게 뛰놉니다. 스무 살 젊은이는 골목에서 벗어나 다른 삶터를 꿈꿉니다. 서른 살과 마흔 살을 거치면서 다른 고장에서 바지런히 일하다가, 쉰 살 언저리가 되면서 골목을 새삼스레 다시 봅니다. 예순 살을 지나면서 '골목을 사진으로 찍는 일은 기록도 추억도 되새김도 정취도 아닌' 줄 시나브로 또렷하게 알아차립니다. 골목을 사진으

로 찍는 일이란, 어른으로서 누리는 '골목놀이'입니다. 삶이 태어나는 자리를 사랑하는 눈길로, 삶을 가꾸는 보금자리를 어루만지는 손길로, 골목마을 이야기를 사진으로 영글어 놓습니다.

　　김기찬 님이 찍은 사진이 좋아 보여서 골목길을 사진으로 찍어도 재미있습니다. 다만, 언뜻 스치듯이 찍거나 한두 번 찍고 그친다면, '김기찬 님이 골목마을을 마음으로 끌어안으면서 보여준 숨결'을 사진으로 되살리지 못해요. 『골목안 풍경 전집』에 흐르는 사진은 '그저 풍경'이기만 하지 않습니다. "골목안 노래 풍경"이고 "골목안 사랑 풍경"이며 "골목안 놀이 풍경"에다가 "골목안 이야기 풍경"입니다. 노래와 사랑과 놀이와 이야기는 구경꾼 눈길로는 담아낼 수 없습니다. 모든 골목집에 햇볕이 손바닥만큼 골고루 비추듯이, 모든 골목마을 사람들을 살가운 이웃으로 느끼는 가슴이 되면서 찬찬히 다가서려는, 그러니까 '골목을 내 몸과 마음으로 살아 내는' 발걸음과 손짓이 될 적에 비로소 "골목 사진"이라고 할 수 있습니다.

　　마음으로 다가서면서 찍지 않는 사진이라면, 골목마을을 빨리 허물어서 높은 아파트로 바꾸는 정책을 밀어붙이려고 '일부러 퀴퀴하고 어둡게 보이도록' 사진을 찍는 개발업자 사진질하고 무엇이 다르겠습니까?

　　잘나지도 않으나 못나지도 않은 이웃이기에 빙그레 웃는 낯빛이 곱습니다. 가난하든 가난하지 않든 손바닥만 한 땅뙈기

를 꽃밭하고 텃밭으로 일구는 이웃이기에 꽃내음을 함께 맡으면서 정갈한 바람을 마십니다.

골목꽃이 사진꽃으로 거듭납니다. 골목노래가 사진노래로 다시 태어납니다. 골목빛이 사진빛을 새롭게 북돋웁니다. 골목삶을 사진삶으로 맞아들여서 이 지구별에 따스하고 넉넉한 바람 한 줄기를 일으킵니다. 오랜 나날 품을 들였기에 내놓을 수 있는 『골목안 풍경 전집』입니다. 사랑하고 꿈으로 오래도록 품을 들인 '골목이웃' 사진이 『골목안 풍경 전집』에서 그치지 않고, 이 나라 젊은 작가들이 새로운 눈빛과 손길로 새로운 아름다움을 앞으로도 조촐히 나누어 줄 수 있기를 빕니다.

그러고 보니, '골목'을 이야기하는 사진을 찬찬히 바라보다가 '골목길'에 이은 '골목집·골목사람·골목꽃·골목나무·골목마을·골목이웃·골목아이·골목삶' 같은 낱말을 하나씩 새로 짓습니다. 이런 낱말은 한국말사전에 없을 텐데, 사전에 없는 말이어도 즐겁게 쓰고 싶습니다. 골목을 사랑스레 바라본다면 '골목밭·골목놀이·골목살림·골목사랑' 같은 낱말도 새삼스레 지을 수 있겠지요.

우리 곁 고운 이웃을 바라보는 손길

- 우편집배원 최씨
- 조성기
- 눈빛, 2017

어릴 적을 떠올립니다. 우편집배원을 볼 적마다 어떻게 집집을 다 돌 수 있을까 하고 몹시 궁금했어요. 온 집을 돌면서 어떻게 편지를 안 틀리고 돌리는지 궁금했고요. 그냥 모든 집을 다 돌아서는 될 일이 아닐 테지요. 골목골목 샅샅이 알 뿐 아니라, 가장 빠르면서 한 집도 안 빠뜨릴 수 있을 만하게 다녀야 할 테고요.

어떻게 모든 집을 찾아다닐 수 있느냐 하는 궁금함은 오래지 않아 풀었습니다. 저는 어릴 적부터 신문을 돌리는 일을 했어요. 신문을 돌리려면 집배원처럼 마을집을 꼼꼼히 알아야 합니다. 우유를 돌리는 일을 할 적에도, 다른 가게에서 배달을 할 적에도, 모두 마을집을 낱낱이 알아야 하지요.

마을사람이기에 마을집을 꿰뚫기도 합니다. 한마을에서 사는 이웃이니 서로서로 마을집을 환하게 들여다봅니다. 일도

일이라고 할 만하지만, 마을에서 하는 일이란 늘 이웃을 마주해요. 이웃집 사람이 우리 가게 손님입니다. 우리 스스로 이웃 가게에 손님으로 찾아갑니다.

이런 흐름에서 더 짚어 본다면, 지난날에는 세금고지서는 드물고 참말로 편지가 많았어요. 엽서도 많았고요. 전화조차 드문드문 있던 무렵에는 흔히 편지나 엽서를 띄웠습니다. 하루나 이틀쯤 가벼이 기다리면서 글월을 띄워요. 사나흘이나 이레쯤 넉넉히 기다리면서 글월을 써요. 오래고 깊은 손길을 담아 글월을 적어 띄우고, 오래고 깊은 손길을 담은 글월을 기쁘게 받지요.

그러니 이런 글월을 가방 가득 담아서 나르는 집배원은 배달이라는 일에서 그치지 않습니다. 마을에 새로운 바람을 일으켜 주는 일꾼입니다. 집집마다 기쁘거나 슬픈 이야기를 살포시 건네는 이웃님이에요. 때로는 봄철 제비처럼 새롭고 반가운 이야기를 알려주기도 하고요.

1994년 대학 4학년 여름방학 때 아르바이트를 하던 날 우연히 우체국 잡지 기사에서 정년퇴직을 앞둔 지리산 산골마을의 집배원을 알게 되었다. 문득, 나는 집배원의 일상을 촬영하고 싶은 생각으로 가득 차 그에게 연락도 하지 않고 무작정 대구에서 버스를 타고서 그의 근무지인 지리산 자락에 위치한 함양군 마천우체국까지 찾아갔다. 당시 나는 학생 신분으로, 그는 자신을 며칠이고 따라다니며 사진을 찍게 해 달라는 나의 요

청을 첫 만남에 거절하였다. 나는 며칠 뒤 우체국의 허락을 얻으면 그를 설득할 수 있을 거라 생각되어 발걸음을 우체국으로 돌렸다. 사정을 말하니 우체국장님은 선뜻 집배원용 오토바이까지 협조해 주셨다. 그 후 그에게 촬영을 허락해 달라 재차 간곡하게 말했고, 그는 나의 부탁을 끝내 들어주었다. 그는 집 대문 옆에 작은 방을 내주었고, 함께 집밥까지 먹으며 사진을 찍을 수 있도록 허락해 주었다. 지금 생각해 보니 그는 당시 나의 열정을 가상히 여겼던 것 같다. (3쪽, 머리말)

사진책 『우편집배원 최씨』(눈빛, 2017)를 읽습니다. 사진책에 흐르는 지리산 우편집배원 삶자국을 가만히 읽습니다. 1994년에 열흘에 걸쳐서 우편집배원하고 함께 마을이랑 멧자락을 돌아다니면서 찍은 사진마다 깃든 수수한 이야기를 읽습니다.

1994년만 하더라도 집배원 오토바이가 널리 퍼졌습니다. 조금 더 거슬러 올라가면 오토바이 아닌 자전거로 편지를 날랐고, 두 다리로 걸어서 골목을 누빈 집배원도 많아요. 마을하고 마을 사이가 띄엄띄엄인 시골에서라면 으레 자전거를 달려야 할 테지요. 골목마다 빼곡히 살림집이 맞닿은 도시에서는 자전거가 오히려 번거로울 수 있으니 걸어서 편지를 날랐을 테고요.

저는 자전거랑 우표랑 골목을 퍽 좋아하기에 어릴 적에 '집배원으로 일하는 삶'이 여러모로 재미있고 뜻있으리라 여기곤 했습니다. 숱한 사람들 이야기를 다 다른 글씨로 적은 봉투에 온갖 우표가 붙어서 여러 고장을 넘나들어요. 집배원은 이 숱

한 편지를 손수 갈무리하여 알맞게 집집마다 돌립니다. 글월을 띄우는 사람이 실어 보내는 마음을 헤아리면서 고이 간수합니다. 글월을 기다리면서 받을 사람이 설렐 마음을 생각하면서 알뜰히 건사하고요.

사진책 『우편집배원 최씨』는 꼭 열흘 동안 우편집배원하고 함께 움직이며 찍은 사진을 모았으니, 더 깊거나 너른 이야기를 담기는 어려운 사진책으로 얼핏 여길 수 있습니다. 그렇지만 우편집배원 살림하고 발자국을 찬찬히 지켜보면서 함께 움직이는 마음이라면 열흘 아닌 하루만 함께 움직이더라도 지리산에서 여러 마을을 휘돌면서 이야기를 실어 나르는 일이란 무엇인가를 사진으로 애틋하게 보여줄 만하다고 생각합니다.

1994년부터 2017년까지 어느덧 스물 몇 해라는 나날이 켜켜이 쌓입니다. 그리 멀지 않은 1994년 같으나 한 해 두 해 흐를수록 더 먼 지난날이 됩니다. 앞으로 2020년이나 2024년쯤 되면 그 무렵에는 지리산 멧골마을 집배원은 어떤 차림으로 어떤 마을하고 어떤 집을 돌면서 일을 하려나요. 요즈음에는 지난 1994년하고 다른 어떤 발걸음이나 몸짓으로 어떤 이웃을 마주하는 집배원이 있을까요.

스물 몇 해 사이에 그리 달라지지 않은 모습이 있을 테고, 이 동안 눈부시게 달라진 모습이 있을 테지요. 1994년에 허리 굽은 할머니인 분은 오늘날 어떻게 지내실까요. 그즈음 어머니 등에 업힌 아기는 오늘날 어떤 어른으로 자랐을까요. 그무렵

기저귀를 빨던 아주머니는 오늘날 어떤 보금자리를 가꿀까요.

우편집배원은 편지로 사람하고 사람 사이를 잇습니다. 우편집배원을 사진으로 담은 한 사람은 사진으로 사람하고 사람 사이를 잇습니다. 아스라한 지난날하고 오늘날을 잇고, 그리 멀지 않은 듯하지만 어느새 꽤 멀리 떨어진 지난날하고도 오늘날을 가만히 잇습니다. 먼 길을 글월 하나가 잇고, 먼 나날을 사진 하나가 이어요.

이 가을에 사진 한 장 찍어서 뒤쪽에 우표를 붙이고 몇 줄 이야기를 적어서 먼 곳에 사는 이웃이나 동무한테 부쳐 보면 어떠할까 싶습니다. 우체국에서 엽서 한 장 장만해서 뒤쪽에 사진을 붙여서 부쳐 보아도 재미있을 테고요.

때로는 우리 스스로 집배원이 되어 글월을 건넬 수 있습니다. 손수 쓴 글월을 가방에 넣어 시외버스를 달리지요. 전남 고흥에서 서울로 글월 하나를 손수 실어 날라 볼 수 있습니다. 부산에서 광주로 글월 하나를 몸소 실어 날라 볼 수 있어요. 더 빨리 나르지 않아도 글월 하나는 우리한테 즐거운 이야기가 됩니다. 더 많은 사진을 찍지 않아도 사진 하나는 오래도록 우리 곁에 반가운 이야기로 머뭅니다.

우리 곁 고운 이웃을 바라보는 손길로 사람이랑 사람 사이를 이은 우편집배원이 있습니다. 이 우편집배원을 고운 눈길로 바라보며 사진을 찍어 어제랑 오늘을 이은 사진가 한 사람이 있습니다.

옛 서울 냇가로 마실을 가다

■ 시간 속의 강
■ 한영수
■ 한그라픽스, 2017

여름에 여름 휴가를 떠나는 사람이 있습니다. 아무래도 서
울 같은 도시에서 사는 분들이 여름 휴가를 떠납니다. 일손을
쉬고서 다른 고장으로 나들이를 갑니다.

이와 달리 여름에도 여름 휴가를 못 떠나는 사람이 있습니
다. 시간직으로 일하는 사람은 좀처럼 여름 휴가를 받기 어렵
습니다. 자리를 비울 수 없는 사람이 있고, 살림이 벅찬 사람
이 있습니다.

더 생각해 보면 시골사람은 따로 여름 휴가를 떠나지 않습
니다. 시골에서 살며 짐승을 치는 분이라면 언제나 짐승 곁에
머물며 짐승을 돌보아야 합니다. 논밭을 가꾸는 시골지기도
논밭 곁에서 지내지요.

이 여름날에 사진책 『시간 속의 강』(한그라픽스, 2017)을
읽습니다. 한영수문화재단에서 펴낸 한영수 님 사진책입니

다. 어느덧 세 권째 나오는 한영수 님 사진책이에요. 첫째 권 『Seoul, Modern Times』가 2014년에 나왔고, 둘째 권 『꿈결 같은 시절』이 2015년에 나왔습니다. 셋째 권인 『시간 속의 강』이 2017년에 나오는데, 세 사진책은 지나온 우리 삶을 서울이라는 고장을 바탕으로 삼아서 보여줍니다. 이제 사진으로 남은 아득한 옛 살림을 보여주지요.

『시간 속의 강』은 1950~60년대라는 시간이 흐르는 물줄기를 보여줍니다. 이 물줄기는 서울이라고 하는 터전에서 한강이라는 시간과 발자국과 사람과 마을을 보여줍니다.

사진책 『시간 속의 강』에 나오는 한강 둘레는 참말로 어느 시간이 흐르는 물줄기요 냇가이며 살림자리일까요? 사진 밑에 1950년대 어느 해라든지 1960년대 어느 해라는 말을 안 붙인다면 도무지 떠올리기 어려운 서울 한강 모습이지 싶습니다. 노들섬 뚝섬 마포 한남동 같은 이름을 안 붙인다면 그곳이 참말로 그곳이 맞는가 하고 고개를 갸우뚱할 만한 서울 한복판 모습이기도 합니다.

어쩌면 1950~60년대에 서울 한강에서 얼음을 지치며 놀던 일을 떠올리던 분들조차 머리에서 잊은 모습이 이 사진책에 흐른다고 할 수 있습니다. 어쩌면 1950~60년대에 서울 한강이 얼어붙은 날 얼음을 켜서 소가 끄는 수레에 싣고 내다 팔려고 끌고 가는 일을 하던 분들조차 다 잊은 모습이 이 사진책에 담겼다고 할 수 있어요.

요즈음 한강물을 두 손으로 떠서 마시는 사람이 있을까요? 아마 한강물을 그대로 마시는 분은 없겠지요? 그런데 1950-60년대에는 얼어붙은 한강에서 엄청나게 큰 얼음을 톱으로 켜서 썼대요. 게다가 이 얼음을 소가 끄는 수레에 실었어요.

한강 얼음에 소 수레입니다. 한강에서 얼음낚시를 할 뿐 아니라, 스케이트를 지칩니다. 한강에 넓게 펼쳐진 모래밭에서 햇볕을 쬘 뿐 아니라, 물놀이를 즐깁니다.

그리고 한강물에서 빨래를 합니다. 한강을 옆에 끼고 살림집을 짓습니다. 어른들은 물에서 일하고, 아이들은 물에서 놉니다. 한강물 곁에서 마을을 이루어 삽니다. 한강을 어여쁜 냇가로 여기면서 이웃하고 사귀고 동무하고 어우러져요. 냇물이 흐르는 소리를 듣고 모래밭을 밟아요. 냇가에서 풀내음을 마시고 새소리를 들어요. 서울 한복판이라고 할 테지만, 이 서울 한복판에서 시골스러운 기운을 듬뿍 먹으면서 아이들이 자랐다고 합니다.

이제 서울이라고 하는 고장은 어마어마한 개발로 옛모습은 거의 자취를 감추었습니다. 서울에서 풀집이나 논밭은 거의 사라졌습니다. 그나마 궁터나 성터는 남고, 기와집도 조금 남지요. 빨래터나 우물터나 대장간이나 길쌈터는 찾아볼 길이 없어요. 버드나무 그늘에서 멱을 감던 일은 그야말로 사진에나 남겨진 모습이 될 만합니다. 뱃사공이 길손을 실어 나르던 일은 까마득한 옛날 옛적 모습으로 사진에만 겨우 새겨진 자

국으로 흐릅니다.

그러나 서울도 예전에는 시골과 같았다고 해요. 서울도 얼마 앞서까지는 시골스러웠다고 해요. 서울에서 다른 고장으로 여름 나들이를 떠나지 않아도 되었다고 해요. 서울에서는 한강에서 여름을 나고 여름을 누리며 여름을 노래했다고 합니다.

한강을 둘러싼 어마어마한 찻길을 걷어 내고서 이곳에 다시 모래밭이 펼쳐지도록 바꿀 수 있을까요? 앞으로 서울사람이 한강에서 물놀이를 하고 모래밭에서 모래놀이를 할 수 있을까요? 얼어붙은 한강에서 얼음을 켜거나 얼음지치기를 할 날을 새삼스레 맞이할 수 있을까요? 흐르는 냇물을 두 손으로 떠서 마음껏 마실 수 있는 날이 올까요?

이 여름에 시원한 다른 고장으로 나들이를 떠나지 못하신다면, 어여쁜 물줄기하고 모래밭이 눈부신 한강을 사진으로 만나는 『시간 속의 강』을 곁에 두고서 펼쳐 보면 어떨까 하고 생각해 봅니다. 서울에도 한때 멋스럽고 신나는 물놀이터가 있은 줄, 누구나 걸어서 여름과 겨울을 누리던 냇물하고 냇가가 있은 줄 되돌아봅니다.

신호등 없던 이쁜 서울을 그린다

- 변모하는 서울
- 한치규
- 눈빛, 2016

직업군인이던 한치규 님은 군부대에 머물며 지냈습니다. 한치규 님은 직업군인이면서 사진을 무척 좋아했어요. 사병이 아닌 장교였던 터라 군부대에서도 사진기를 만지작거리며 군부대 언저리를 사진으로 담을 수 있었습니다. 군부대에서 휴가를 받아 서울에 있는 집으로 돌아올 적에는 서울 시내를 사진으로 담고, 이녘 아이들을 사진으로 담았다고 해요. 이리하여 1960년대부터 한치규 님이 찍은 사진은 『한씨네 삼남매』라는 이름으로, 또 『분단 이후』라는 이름을 붙여 사진책으로 태어납니다. 『변모하는 서울』(눈빛, 2016)은 군부대와 집 사이를 오가는 길에 틈틈이 바라본 서울 시내를 아스라이 보여줍니다.

사진책 『변모하는 서울』은 1960년대를 지나고 1970년대를 가로질러 1980년대에 닿는 서울 모습을 보여줍니다. 서울 시내

에 꾸준히 있으면서 지켜본 서울은 아닙니다. 군부대와 서울 사이를 가끔 오가는 길에 살펴본 서울입니다.

어느 모로 본다면, 늘 서울에 머물거나 있던 사람은 '서울이 달라지는구나' 하고 미처 못 느낄 수 있어요. 때로는 '이렇게 바뀌는구나' 하고 느끼더라도 미처 사진으로 못 담을 수 있습니다.

한치규 님은 군인이라는 몸으로 군부대하고 서울을 오가는 길이었기에 '서울이 달라지는구나'를 여느 서울사람보다 살갗으로 알아챕니다. 그리고 짧은 휴가 동안 사진으로 찍어야 하니 '이렇게 바뀌는 흐름을 바지런히 찍어야겠구나' 하고 느낍니다.

고작 1960-70년대인데, 이 무렵 서울 시내를 보면 신호등이 잘 안 보입니다. 꽤 넓은 길인데 자동차하고 사람이 알맞게 섞입니다. 아직 전차가 다니는 모습도 사진으로 엿볼 만합니다.

사진책 『변모하는 서울』을 보다가 문득 이 대목을 눈여겨보아야겠다고 느낍니다. 한국도 1960년대가 저물 무렵까지, 때로는 1970년대로 접어든 뒤에도, 서울 시내에 '신호등·건널목'이 없던 곳이 많았구나 싶어요. 오늘날 2010년대에는 서울 시내 어디에나 신호등하고 건널목이 많습니다만, 신호등하고 건널목이 많아도 교통사고가 잦아요. 지난날이라고 해서 교통사고가 드물었다고 하기 어렵습니다만, 길이 '오직 찻길'이 아니라 '사람하고 차가 섞일 수 있는 길'이라면 사뭇 다르리라 느껴요.

사람하고 차가 길에 함께 있다면 차는 아무래도 느리게 달려야 해요. 함부로 빨리 달려서는 안 되지요. 사람하고 차가 함께 있기에 차는 한결 느긋할 만합니다. 너른 길을 사람들이 홀가분하게 건널 수 있기에 시내는 아주 많이 시끄럽지 않을 수 있습니다.

차 많은 길하고 차 없는 길을 한번 생각해 보면 좋겠어요. 자동차가 다니지 않을 뿐이라 하지만, 차 없는 길은 대단히 조용합니다. 사람들이 지나다니는 발걸음 소리를 들을 수 있고, 여름이나 가을에는 서울 시내에서도 풀벌레 노랫소리를 들을 수 있어요.

이와 달리 차 많은 길에서는 풀벌레 노랫소리는커녕 사람 말소리도 알아듣기 어렵지요. 자동차가 한 대만 지나가더라도 '걷는 사람이 나누는 이야기'가 끊어지기 일쑤예요.

서울 광화문 앞에 모이고, 경복궁 앞에 모이며, 시청 앞에 모인 사람들이 우렁차게 내는 소리가 서울을 오랫동안 뒤덮었습니다. 작은 사람들이 드넓은 찻길을 차지하면서 손에 쥔 촛불 한 자루로 어둠을 환하게 밝히기도 했습니다.

길이란 자동차만 다니는 곳이 아닙니다. 길에는 사람이 지나갑니다. 우리가 걷고, 우리가 가게를 내고, 우리가 보금자리를 이루고, 우리가 마을을 가꾸고, 우리가 삶을 짓는 길 한켠입니다.

사진책 『변모하는 서울』에서는 대단히 꿈틀거리거나 용솟

음치는 그런 서울을 찾아보기 어려울 수 있습니다. 그러나 이 사진책에 깃든 조용하며 아늑하고 따사로운 서울을 느낄 수 있습니다. 높은 건물과 자동차와 드넓은 찻길을 뽐내는 서울이 아니라, 작고 수수한 사람들이 사이좋게 어깨동무를 하면서 즐거이 짓는 살림으로 이쁘장한 서울을 돌아볼 수 있어요.

이 나라 서울이 사랑스러우면서 아름다이 거듭나면 좋겠습니다. 서울뿐 아니라 골골샅샅 모든 고장과 마을이 사랑스러우면서 아름다이 피어나면 좋겠습니다. 우지끈 뚝딱 허물거나 세우는 도시나 시골이 아닌, 따뜻한 사람들이 따뜻한 손길로 차근차근 일구어 빛내는 어여쁜 마을이 된다면 참으로 좋겠어요. 보퉁이를 인, 아기를 업은, 가벼운 고무신 차림으로 걷는 아지매 손이 이 나라를 튼튼히 살찌웠습니다.

작은 사진에 담는 작은 꿈

■ 배다리 사진 이야기, 창영동 사는 이야기
■ 강영희
■ 다인아트, 2012

전남 고흥 시골마을에서 살아가며 으레 시골버스를 탑니다. 시골버스를 안 탈 적에는 자전거를 탑니다. 자전거를 안 탈 때에는 두 다리로 걷습니다.

시골버스를 타면 시골 할매 할배 복닥복닥 이야기 나누는 소리를 듣습니다. 자전거수레에 두 아이 태우고 마실을 다니면, 수레에 앉은 아이들 조잘조잘 떠드는 노래를 듣습니다. 두 다리고 천천히 이웃마을 거닐며 다니면, 멧새 지저귀고 풀벌레 소근거리는 소리를 듣습니다.

반가운 이웃이 때때로 자가용을 몰고 찾아와서는, 고흥 골골샅샅 자가용으로 이끌어 주곤 합니다. 자가용을 타고 우리 동백마을에서 나로섬 끝까지 달리자면 십오 분이면 넉넉합니다. 또는 녹동항 지나 거금도 들어가기까지 이십 분이 채 안 걸려요.

우리 식구한테는 자가용이 없고, 저한테는 운전면허증조차 없습니다. 어디를 가든 시골버스나 자전거나 두 다리로 움직입니다. 우리 집부터 나로섬을 가려 하든 녹동항이나 거금도로 가려 하든, 퍽 머나먼 길을 가야 합니다. 시골버스를 타고 가려면, 읍내로 가서 나로섬이나 녹동으로 가는 시골버스로 갈아탑니다. 자전거로 몰자면 한 시간 반 남짓 달려야 합니다. 걸어서 가자면? 글쎄, 하룻밤 꼬박 새울 테지요.

가끔 자가용 얻어타고 달리면 제법 멀다 싶은 길을 쉬 갑니다. 자가용은 시골길에서도 육십 킬로미터뿐 아니라 팔십 킬로미터나 백 킬로미터로 달립니다. 자가용은 바람을 일으킵니다. 자가용은 온갖 소리를 냅니다. 자가용은 기름 타는 냄새와 플라스틱 냄새와 고무바퀴 닳는 냄새를 풍깁니다. 그래서, 자가용으로 먼 길 달리고 나면 골이 띵해요. 모습과 소리와 냄새와 빛깔 모두 마음속으로 아름다이 스며들지 못해요. 창밖으로 '이야 참 아름답구나' 싶은 모습을 본달지라도 휙휙 스치고 지나가요. '저 숲 참 푸른 숨결 뿜는구나' 싶달지라도 자동차 싱싱 달리며 태우는 기름 냄새에 휩쓸립니다. 저 들판에서 먹이 찾는 들새와 멧새를 바라보며 '저 새들 어떤 고운 노래 들려줄까' 싶다가도 자동차 바퀴 구르는 소리에 새들 노랫소리는 잠기고 말아요.

누구는 자동차를 달리면서 창밖 모습을 사진으로 찍곤 합니다. 자동차를 달리면서 찍는 사진은 이 나름대로 맛이 있고 멋

이 있어요. 왜냐하면, 자동차를 모는 일도 삶 가운데 하나이니까요.

그런데, 저는 자동차를 달리며 사진을 찍고 싶지 않습니다. 저는 도시에서 높다란 건물 모습을 사진으로 적바림하고 싶지 않습니다. 저는 전기로 밝힌 등불이 환한 서울 한복판 밤모습을 사진으로 옮기고 싶지 않습니다. 전남 고흥에 소록다리와 거금다리 있는데, 이런 다리에 매단 등불이 번쩍거리는 모습 또한 사진으로 담고 싶지 않아요.

가슴 깊이 사랑스럽다고 느끼는 모습을 찍고 싶어요. 겨울 막바지부터 피어나는 봄까지꽃(겨울이 저물 즈음 찬바람하고 포근한 햇볕을 받으면서 피어났다가, 봄이 저물면서 녹듯이 사라지는 봄꽃. 봄까지 피고 사라지기에 봄까지꽃이라는 이름이다) 앙증맞고 자그마한 모습을 찍고 싶어요. 저는 겨울 끝무렵부터 봄철 내내 봄까지꽃을 이리저리 찍습니다. 봄까지꽃 찍는 아버지 곁에서 여섯 살 큰아이는 작은 꽃송이 하나 꺾어 손에 쥐며 놉니다. 그러면 아버지는 '너 맛있는 풀 뜯어서 노는구나. 냄새 좋니? 냄새만큼 맛도 좋단다' 하고 이야기합니다.

마음 깊이 즐겁다고 느끼는 모습을 담고 싶어요. 개구리 노랫소리와 풀벌레 노랫소리를 담고 싶어요. 소리를 어떻게 사진으로 담느냐 궁금해할 분이 있을 테지만, 참말 소리도 사진으로 담을 수 있습니다. 왜냐하면, 개구리 노랫소리 들으며 사르르 녹는 즐거움이 사진 한 장 찍으며 천천히 깃듭니다. 풀벌

레 노랫소리 들으며 살살 퍼지는 즐거움이 사진 두 장 찍으며 시나브로 뱁니다.

꽃과 풀과 나무도 아름다운 노래를 들을 때에 한결 잘 자랍니다. 곡식과 열매와 푸성귀 또한 사랑스러운 노래를 들으며 더 싱그럽고 푸르게 자랍니다. 사람도 같아요. 고운 소리 듣는 사람은 고운 마음 됩니다. 맑은 노래 듣는 사람은 맑은 사랑 되어요.

강영희 님이 인천 배다리에서 사진으로 만난 사람들 이야기를 갈무리한 책 『배다리 사진 이야기, 창영동 사는 이야기』(다인아트, 2012)를 읽으며 생각합니다. 강영희 님은 사진책 끝자락에 "그렇게 이 작은 마을도 수많은 삶과 죽음이, 계절의 변화에 함께하는 생명의 순환이, 허물고 짓고 고치는 과정이 지속되고 있다. 아마 16차선 산업도로가 뚫리고 고층아파트가 지어졌다면 사라졌을 풍경입니다(맺음말)" 하고 말합니다. 사라졌을 법하지만 사라지지 않도록 애쓴 사람들 꿈과 사랑을 당신 사진으로 옮기고 싶었다는 뜻이로구나 싶어요. 그리고, 이 뜻 그대로 작은 마을 작은 사람들 꿈과 사랑을 당신 사진으로 옮겼겠지요.

높은 건물이 없으면 낮은 집에도 햇살이 많이 들어온다. 철로 변길 마을은 그 햇살로 눈부신 사계절 풍경을 만든다. 우리 사회에서 햇살은 어떤 이름으로 우리에게 들어올 수 있을까? (2011. 12. 3.)

가만히 되새깁니다. 참말 그렇지요. 높은 건물이 있으면 낮은 집에 햇살이 안 들어요. 기찻길 옆 골목집도 기차가 안 지나가면 더할 나위 없이 사랑스러운 보금자리가 됩니다. 기차가 숱하게 지나가고 또 지나가면 아주 고단하며 괴로운 보금자리가 돼요. 저는 인천에서 전철길 바로 옆 옥탑집에서 여러 해 산 적이 있는데, 새벽 다섯 시 즈음부터 밤 한 시 넘을 때까지 전철 소리가 끊이지 않습니다. 한 대만 지나가도 소리가 우렁차지만, 전철이 마주 지나갈 때에는, 또 빠른전철까지 서너 대 겹겹이 지나갈 때에는, 건물이 우릉우릉 울리며 몸까지 우릉우릉 떨려요. 아주 마땅히, 이럴 때 제 마음은 어둡고 슬픕니다. 이러다가도 옥탑집에서 파랗게 눈부신 하늘을 올려다보며 천기저귀를 빨아서 널 적에는, 제 마음도 파랗게 눈부신 빛깔로 젖어들어요.

사진을 찍는 마음이란, 살아가는 마음입니다. 살아가는 마음이 따스할 때에는 사진을 찍는 마음이 따스합니다. 살아가는 마음이 어둡거나 메마를 때에는 사진을 찍는 마음이 어둡거나 메마르기 마련이에요.

이러하기에 골목동네로 사진마실 다니는 분들이 찍은 사진을 보며, 이분들이 어떤 마음인가를 읽을 수 있어요. 겉보기로만 이쁘장한 사진을 찍은 분은, 이녁 삶 또한 겉보기로만 이쁘장합니다. 투박하게 찍었으나 속으로 살가운 이야기 담는 분은, 이녁 삶 또한 겉으로는 투박하다 하지만 속으로는 살가운

사랑이 감돌아요.

어느 하루도 같지 않은 하늘과 바람과 구름과 햇빛, 기온과 습도, 온갖 꽃과 풀, 나무와 작은 동물들까지. 사진을 찍다 보면 아무리 아름다운 그림도 이런 자연 앞에 무릎 꿇겠구나 싶을 때가 있다. (2008. 12. 15.)
옛날에는 어디에나 있던, 요즘 도시에선 흔하지 않은, 하늘이 더 넓은 작은 마을 풍경입니다. (여는 말)

작은 마을 작은 사람들 작은 삶은 날마다 다릅니다. 어느 하루도 똑같지 않습니다. 시골 작은 마을도, 도시 작은 마을도, 봄 여름 가을 겨울 달라요. 시골 작은 사람도, 도시 작은 사람도, 아침 낮 저녁 밤 새벽 달라요.

철마다 다른 삶이고, 날마다 다른 넋입니다. 때마다 다른 꿈이요, 언제나 다른 사랑입니다. 곁에서 사진기 하나 손에 쥐고 작은 마을 작은 사람을 마주하는 '작은 사진쟁이' 된다면, 아니 '작은 마을이웃' 된다면, 누구라도 작은 이야기 길어올리는 '작은 사진' 하나 빚을 수 있어요.

작은 사진에 작은 꿈을 담습니다. 큰 사진 있다면 그곳에는 큰 꿈 담을 테지요. 제 작은 사진에는 제 작은 꿈을 담습니다. 제 작은 꿈은, 고즈넉하고 정갈한 숲에서 누구나 푸른 숨결을 마시면서 푸른 사랑을 속삭이는 보금자리를 지구별 사람들 모두 즐거이 누릴 수 있는 길입니다. 저도 곁님도 아이들도 이웃

들도 동무들도 모두, 푸른 숨결 마시는 푸른 사람 되어 푸른 보금자리에서 푸른 숲을 아낄 수 있기를 꿈꾸어요.

인천에서 배다리라는 곳은 어떤 터전일까요. 인천에서 창영 동이라는 데는 어떤 마을일까요. 바람이 흐르며 꽃내음 실어 나릅니다. 구름이 흐르며 빗방울 떨굽니다. 햇살이 비추며 따순 손길로 빨래를 보송보송 말립니다. 달이 오르며 집집마다 속닥속닥 이야기별 뜹니다.

곁에 있는 사랑을 사진으로 찍는다

- 풍경소리에 바람이 머물다
- 현을생
- 민속원, 2006

꽃을 좋아하는 사람이 많고, 꽃을 사진으로 찍으려는 사람
도 많습니다. 꽃을 좋아하면서 사진으로 찍으려는 사람은 으
레 꽃밭이나 숲이나 시골을 찾아갑니다. 아무래도 도시에서
는 꽃을 구경하기 어렵기 때문입니다. 그러면, 꽃을 좋아하기
에 '꽃이 흐드러지는 시골이나 숲'으로 삶터를 옮기는 사람은
어느 만큼 있을까요? 꽃을 만나러 나들이를 다니는 데에서
그치지 않고, 아침저녁으로 언제나 꽃을 마주하면서 꽃내음
을 맡는 곳에서 보금자리를 가꾸는 사람은 어느 만큼 있을까
요?

'사진을 찍으려는 마음으로' 꽃이 있는 곳으로 찾아가서 사
진을 찍을 적하고, '꽃이 있는 곳에서 살면'서 사진을 찍을 적
에는, 똑같은 꽃을 사진으로 찍더라도 느낌하고 결하고 이야
기가 달라집니다. 내 삶자리 둘레에 있는 아름다운 숨결을 사

진으로 찍을 적하고, 먼발치에 있는 아름다운 숨결을 찾아나
서며 사진으로 찍을 적에는 느낌이나 결이나 이야기가 사뭇
다릅니다.

늘 곁에 있기에 아름다운 줄 못 알아채는 사람이 있습니다.
아름다움을 깊고 넓게 느끼기에 늘 곁에 두려는 사람이 있습
니다. 아름다움은 먼 곳에 있다고 여기는 사람이 있습니다. 곁
에는 아름다운 숨결을 두지 않고 먼발치에 있는 아름다움만
생각하면서 삶을 보내는 사람이 있습니다.

멀리 나들이를 가기에 더욱 아름다운 모습을 만나서 사진으
로 찍지 않습니다. 아무리 멀리 나들이를 간다고 하더라도 '나
들이를 간 그곳'에서도 '아름다움을 곁에 두고 바라보기' 때문
에 비로소 아름다움을 알아채거나 느껴서 사진으로 찍을 수
있습니다. 곁에 있는 아름다움도 곁에 있는 줄 알아챌 때에 사
진으로 찍지, 곁에 있더라도 못 알아챈다면, 아무것도 사진으
로 못 찍습니다.

> 대부분 사람들이 놓치고 그냥 지나치는 보원사지를 간다. 전
> 각이 복원 안 된 절터에 서면 많은 것을 얻은 기분이 든다 …
> 도량을 걷는 한 걸음 한 걸음이 죄스러울 정도로 적막하여 숨
> 소리를 죽이는데, 지나가시던 스님께서 사진을 찍지 말라 하
> 여 가슴이 덜컹한다. (70, 79쪽)

1998년에 '탐라목석원'에서 펴낸 사진책으로 『제주 여인들』

이 있습니다. 『제주 여인들』이라는 사진책을 선보인 현을생 님은 1955년에 제주도 서귀포시에서 태어났고, 1974년에 제주도에서 9급 공무원으로 첫발을 내딛었으며, 2014년부터 서귀포시장이 되어 공무원 한길을 잇습니다. 현을생 님은 '빛깔있는 책들' 가운데 『제주 성읍 마을』(대원사, 1990)에 사진을 찍었고, 2006년에 『풍경소리에 바람이 머물다』(민속원, 2006)라는 사진수필책을 선보입니다. 현을생 님은 공무원으로 오랜 한길을 걷는 동안 언제나 '사진가 한길'도 함께 걸었습니다.

1990년, 1998년, 2006년, 이렇게 드문드문 사진책을 내놓은 현을생 님한테 사진이란 무엇일까 하고 생각해 봅니다. 제주도에 있는 조그마한 마을을 사진으로 담아서 엮고, 제주도에서 물일을 하는 사람을 사진으로 찍어서 엮으며, 현을생 님이 골골샅샅 두루 찾아다니는 절집에서 만난 숨결을 사진으로 찍어서 빚은 이야기에는 어떠한 바람내음이 깃들까 하고 헤아려 봅니다.

아무래도 현을생 님 사진은 '곁에 있는 사랑'을 찍는 사진이지 싶습니다. 먼발치에 있는 사랑을 찍는 사진이 아닙니다. 현을생 님이 태어나고 자란 고장을 사진으로 찍고, 현을생 님을 둘러싼 이웃하고 동무를 사진으로 찍습니다. 남녘(한국)에 있는 여러 절을 돌아다니면서 찍은 사진은 현을생 님이 '절집마실'을 좋아하고 즐기기 때문에 찍을 수 있습니다. 절집을 사진으로 찍으려고 돌아다닌 발자국이 아니라, 절집마실을 좋아하

고 즐기기 때문에 어느 날 문득 절집을 사진으로 찍은 발자국
입니다.

다행스럽게도 이 절집은 아직 인간들의 소음이 미치지 않아서
시골 외갓집 가는 기분으로 들어설 수가 있어 그 또한 편안하
다 … 하도 오랜만에 이 절을 찾은 탓에 이 나무가 그냥 잘 있
는지 확인하고 싶었던 게 사실이다. 합장하여 천 년의 역사를
말해 주고 있는 나무뿌리에 기도 드린다. (108, 118쪽)

제주섬을 사진으로 찍는 사람이 대단히 많습니다. 제주 해
녀를 사진으로 찍어서 책으로 엮은 사람이 제법 있습니다. 절
집마실을 즐기면서 사진을 찍는 사람이 무척 많습니다.

제주섬을 사진으로 찍는 사람들은 무엇을 보거나 느끼면서
어떤 삶을 어떤 이야기로 엮으려는 마음일까요? 제주사람으로
제주섬에 살면서 찍는 사진일까요? 제주마실을 해 보니 무척
기쁘고 좋거나 예뻐서 찍는 사진일까요?

더 나은 사진은 없습니다. 덜 좋은 사진은 없습니다. 모두 똑
같이 사진입니다. 스스로 좋아하거나 즐기면서 찍을 수 있으
면 모두 사진입니다.

여행사진은 여행하는 숨결이 깃드는 사진입니다. 생활사진
은 삶으로 녹이거나 삭이면서 사랑하는 넋을 담는 사진입니
다. 기록사진은 차곡차곡 아로새기려는 사진입니다. 패션사진
은 한결 돋보이도록 눈길을 사로잡으려는 사진입니다. 사진은

저마다 뜻이 있고, 사진을 찍는 사람은 저마다 이야기가 있습니다. 더 잘 찍어야 하는 사진이 아니고, 더 잘 '기록해야' 하는 사진이 아니며, 더 예쁘장하게 보여야 하는 사진이 아닙니다. 네가 좋아해 줄 만한 모습을 찍는 사진이 아니요, 남이 더 부추기거나 우러를 만한 그림을 빚는 사진이 아니며, 예술이나 문화라는 이름을 얻어야 하는 사진이 아닙니다. 곁에 있는 사랑을 곱게 느끼면서 함박웃음이나 빙긋웃음을 기쁘게 짓는 삶을 노래하는 사진입니다.

건축 양식이 어떻고, 공간구조가 어쩌고 하는 전문적 지식은 나에게는 없다. 그러나 두 팔 뻗어 안고 싶을 만큼 그 사무치는 그리움으로 가득한 … 절 가운데 있는 석탑과 대웅전 문창살의 속내. 어쩌면 이토록 단아하고 아름답게 조각되어 만들어졌을까 … 절 마당과 기와지붕이 금세 하얀 도화지로 변한다. 그것은 마치 내리는 눈발이 투명한 꽃으로 피어 있는 순간처럼 보인다. (210, 283, 349쪽)

사진수필책 『풍경소리에 바람이 머물다』는 수수하면서 투박합니다. 글도 수수하고 사진도 수수합니다. 글도 투박하고 사진도 투박합니다. 구성진 멋을 보여주는 글이요 사진이라고 할 만합니다. 그도 그럴 까닭이, 현을생 님은 "풍경소리에 바람이 머물다"를 이야기합니다. 바람이 머무는 풍경소리를 헤아리면서 쓴 글입니다. 풍경소리에 머무는 바람을 바라보면서

찍은 사진입니다.

사근사근 숲길을 거닐어 절집을 드나드는 동안 맞아들인 숲노래를 갈무리한 글입니다. 절집에서 하룻밤을 묵는 동안 밤새 흐르는 숲노래를 가슴으로 삭혀서 찍은 사진입니다.

제가 어버이로서 우리 아이를 사진으로 찍는다고 한다면, 싱그럽게 웃고 노래하면서 뛰노는 아이가 사랑스러워서 사진으로 찍습니다. 현을생 님이 제주섬이나 제주 해녀나 절집을 사진으로 찍는다고 한다면, 역사나 문화나 사회나 예술이나 정치나 교육 같은 것을 따지면서 찍는 사진이 아닙니다. 그저 제주섬하고 제주 해녀하고 절집이 사랑스러워서 찍는 사진입니다.

절집을 찍을 적에 건축양식을 따질 일이 없습니다. 생각해볼 노릇입니다. 이천 해를 살아온 나무를 찍을 때하고 천오백 해를 살아온 나무를 찍을 때하고 천 해를 살아온 나무를 찍을 때하고 오백 해를 살아온 나무를 찍을 때에, 무엇이 달라질까요? 무엇이 달라져야 할까요? '건축 기록'을 노리는 사진이라면 모르되, '건축 기록'을 노리는 사진이 아니라면 '삶을 사랑하는 이야기'를 생각해야 합니다. 그리고, '건축 기록'을 노리는 사진이라 하더라도, '건축물을 지은 사람'하고 '건축물에 깃들어 살아온 사람'을 헤아릴 수 있는 이야기를 담을 때에 따사로운 사진이 됩니다.

서둘러 공양간 안으로 들어선다. 비구니 스님께서 전을 부치란다. 어찌 저 정갈한 스님의 마음을 내가 대신 만들 수 있겠는가 … 국보가 아니더라도, 보물이 아니더라도 그냥 좋다. 제발 나를 버리지만 말아 달라 애원하듯 서 있는 돌미륵을 몇 번이고 쳐다보며 헤어지는데 … 하얀 눈이 소복하게 쌓인 그 돌문의 주길은 너무도 아름다워 도저히 밟아 지나갈 수가 없다. (294, 301, 331쪽)

오늘 이곳에서 마주하는 곁님이 사랑스럽습니다. 곁님은 곁에 있는 님입니다. 한집살이를 하는 짝꿍도 곁님이고, 한집에서 지내는 아이들도 곁님입니다. 우리 집 마당에서 자라는 나무도 곁님이요, 텃밭에서 자라는 남새도 곁님이며, 풀밭에서 노래하는 풀벌레도 곁님입니다. 내 삶자리에서 함께 어우러지는 모든 '곁붙이'는 '곁에서 사랑스레 빛나는 님'입니다.

곁에 있는 사람도 나무도 풀벌레도 새도 이웃집도 고샅이나 골목도 하늘도 구름도 바람도 모두 '곁에서 곱게 빛나는 님'으로 느끼면서 사진으로 찍습니다. 곁에서 빙그레 웃으며 어깨동무를 하는 모든 숨결을 따사로이 사랑하면서 글로 이야기를 엮습니다.

공무원 한길을 걸을 뿐 아니라, 사진 한길을 함께 걷는 현을생 님은 서귀포시에서, 또 한국에서, 앞으로도 즐거우면서 사랑스러운 이야기꽃을 사진하고 글로 곱게 여미시겠지요. 삶을 아끼고 사랑하면 곁에서 피어나는 꽃송이를 알아볼 수 있고,

삶을 노래하고 즐기면 곁에서 흐르는 맑은 바람을 알아챌 수 있습니다. 사진은 늘 오늘 이곳에서 태어납니다.

바로 오늘, 처음 한쪽을 넘긴다

- 예스터데이, 추억의 1970년대
- 박신흥
- 눈빛, 2015

2015년을 한복판에 놓고 살피면, 마흔 해 앞서는 1975년이
고, 마흔 해 뒤는 2055년입니다. 오늘 2015년을 사는 사람한테
1975년은 어쩐지 퍽 까마득한 지난날이 될 만하고, 2055년도
무척 까마득한 앞날이 될 만합니다. 나이가 마흔 살이 넘는 사
람이라면 1975년이 애틋하게 그리운 날이 될 테고, 아직 서른
살이 안 되었거나 이제 막 열 살을 넘었으면, 1975년을 떠올리
기는 몹시 어려울 테지만 2055년을 기다리기는 그리 어렵지 않
을 수 있습니다. 왜냐하면, 어린이와 젊은이는 앞으로 나아갈
길이 넉넉하고, 아저씨(아줌마)와 어르신은 지나온 발자국이
넉넉하기 때문입니다.

누가 1975년에 찍은 사진 한 장이 오래도록 애틋한 그리움이
됩니다. 누가 2015년에 찍은 사진 한 장이 이날부터 2055년까
지 살가운 그리움이 됩니다. 햇수를 더 먹기에 애틋하거나 살

갑지 않습니다. 사진을 찍은 사람 스스로 그리움을 사진에 신기 때문에 언제까지나 그리울 수 있습니다. 사진을 찍은 사람 스스로 아무런 느낌이나 이야기를 사진에 얹지 않는다면, 백 해나 이백 해가 흐르더라도 아무런 느낌이나 이야기를 길어올리지 못합니다.

1970년대 그 무렵의 사람들은 토속적인 사람의 향기를 지니고 있었다. 그들의 눈빛은 먼 산의 풍경을 바라보듯 무심하면서도 정이 담겨 있었다. 그 시대의 이야기가 표정 속에 담겨 있었던 것이다. (10쪽)

사진책 『예스터데이, 추억의 1970년대』(눈빛, 2015)를 읽습니다. 『예스터데이』를 펴낸 박신홍 님은 1970년대에서 '추억'을 읽습니다. 왜냐하면 박신홍 님 스스로 그 무렵에 사진을 찍으면서 '추억'을 가슴에 새기고 싶었기 때문입니다. 1970년대에 사진을 찍은 사람은 꽤 많습니다. 그러면 그 무렵에 사진을 찍으면서 '1975년에 찍는 이 사진은 앞으로 추억이 되겠구나' 하고 생각한 사람은 얼마나 될까요. 2015년 오늘 사진을 찍으면서 '2015년에 찍는 이 사진은 앞으로 추억이 되겠구나' 하고 생각하는 사람은 얼마나 될까요.

스무 해나 서른 해나 마흔 해를 묵은 사진이기 때문에 '추억'이 되거나 '어제'가 되지 않습니다. 사진기를 손에 쥐어 찰칵 소리를 내도록 단추를 누르는 사람이 스스로 마음밭에 추억이

라는 씨앗을 심기에, 이 사진 한 장이 두고두고 이야깃거리가
되거나 노랫가락이 됩니다.

사진을 찍는 사람은 많습니다. 사진기는 지구별 곳곳에 널
리 퍼졌습니다. 사진기는 수십만 대나 수백만 대가 팔렸고, 어
쩌면 수천만 대나 수억만 대가 팔렸다고 할 만합니다. 그러면,
우리는 이 많은 사진기로 저마다 어떤 사진을 찍는지 돌아볼
노릇입니다. 사진기가 수백만 대가 팔렸다면, 수백만에 이르
는 사람들이 저마다 이녁 삶을 사진으로 담는지요? 수백만에
이르는 다 다른 사람들이 다 다른 삶을 노래하면서 다 다른 이
야기를 사진으로 얹어 '다 다른 사진책 수백만 권'을 지을 만한
지요?

> 내가 만난 모든 사람들은 각기 자신만의 이야기를 내게 들려
> 주었고, 아이들의 꾸밈없는 모습을 사진에 담으며 나는 행복
> 감을 느꼈다. (15쪽)

어제 태어나서 어제 살던 사람한테 오늘은 새로운 하루입니
다. 그런데, 오늘 하루를 가꾸느라 바쁠 테니, 어제 하루 어떤
일이 있었는지 잊기 일쑤입니다. 오늘 하루를 누리느라 기쁘
거나 신나거든요.

오늘은 늘 모레로 나아갑니다. 오늘 사진 한 장을 찍으면, 이
사진 한 장은 '바로 오늘 찍'기 때문에 '바로 오늘' 기쁨이 솟습
니다. 지나간 모습을 찍기 때문에 기쁘지 않습니다. 다시 돌아

오지 않을 모습을 찍기에 벅차지 않습니다. 바로 오늘 이곳에서 함께 얼굴을 마주하면서 웃고 노래하는 살붙이나 이웃이나 동무를 찍는 사진이기에 기쁘면서 벅찹니다. 우리는 누구나 '오늘'을 찍으면서 오늘 하루가 아름답구나 하고 깨닫습니다.

모레에 이르면, 어느새 오늘이 새로운 하루입니다. 오늘이었던 하루는 모레로 가면 어제가 됩니다. 이리하여, 새로운 모레인 새로운 하루에는 어제 찍은 사진을 '새롭게 잊'습니다. 어제 찍은 사진을 '새롭게 잊'기 때문에, 오늘 하루에도 '오늘을 새롭게 마주하는 모습'을 사진으로 바로 이곳에서 새삼스레 찍습니다.

그런데, 어제를 잊지 못하는 사람은 어제 찍은 모습에 얽매인 나머지, '오늘 이곳에서 바로 내가' 찍을 사진을 그만 놓칩니다. 어제는 어제이고 오늘은 오늘이지만, 어제 찍은 사진이 너무 마음에 든다면, 앞으로(모레로) 나아가지 못합니다.

요즘은 사람을 주제로 한 사진을 찍기가 참 어렵다. 일일이 양해를 구하기도 어렵거니와 초상권 시비에 휘둘리기 십상이다. (34쪽)

사진책으로 엮는 사진은 모두 '어제' 찍은 모습이라 할 텐데, 어제 찍은 모습만으로는 책을 이루지 못합니다. 어제이면서 바로 오늘이요, 오늘이면서 새롭게 모레로 나아가는 모습일 때에 사진책을 엮습니다. 우리가 엮어서 함께 누리는 사진

책은 '어제와 오늘과 모레가 하나되는 숨결을 담은 사진'을 그러모읍니다.

사진책 『예스터데이』에는 틀림없이 1970년대 모습이 애틋하고 아련하면서 사랑스럽게 흐릅니다. 그리고, 이 사진책에 깃든 모습을 2015년 바로 오늘 이곳에서 얼마든지 찍을 수 있습니다. 왜냐하면, 박신홍 님이 1970년대에 느끼거나 누린 '사랑스럽고 살가운 사람한테서 피어나는 따사로운 눈망울'을 2015년 바로 오늘 이곳에서 느끼거나 깨닫거나 알아본다면, 바로 오늘 이곳에서 찍는 사진은 앞으로 2055년으로 힘차게 달리는 '새롭게 사랑스럽고 새롭게 애틋하며 새롭게 살가운' 사진이 됩니다.

무슨 소리인가 하면, 마흔 해쯤 뒤에 '짠!' 하고 내놓아서 사진책으로 엮을 만한 사진을 오늘 찍지는 않는다는 뜻입니다. 오늘 찍은 사진을 마흔 해쯤 묵힌 뒤에 선보이면 '이야 놀랍네!' 하고 느낄 만하지 않다는 뜻입니다. 바로 오늘 이곳에서 우리 살붙이와 이웃과 동무하고 나눌 만한 사진이기에, 열 해 뒤나 스무 해 뒤나 마흔 해 뒤에도 우리 살붙이와 이웃과 동무하고도 나눌 만한 사진입니다.

현재라는 시간성 속에 묻혀 있는 삶의 발자국에는 잃어버린 내 모습이 있다. (70쪽)

사진은 늘 오늘을 찍습니다. 사진은 늘 모레를 바라보면서

오늘을 찍습니다. 사진은 늘 오늘을 찍는데, 사진에 찍힌 오늘은 곧바로 어제가 됩니다. 오늘을 찍은 사진은 곧바로 어제가 되지만, 어제가 되는 오늘 찍은 사진은 늘 모레로 나아갑니다.

우리 가슴을 적시는 사진은 언제 어디에서나 오늘과 어제와 모레가 한결로 흐릅니다. 어느 한 가지만 똑 떨어진다면, 이것은 '작품'은 될 터이나 사진은 못 됩니다. 어느 한 가지만 두드러진다면, 이것은 '기록'은 될 테지만 사진은 안 됩니다. 어느 한 가지만 생각해서 찍는다면, 이것은 '문화'나 '역사'는 될 테지만 사진은 될 수 없습니다.

작품을 하려고 사진을 하지 않습니다. 기록을 남기려고 사진을 남기지 않습니다. 문화나 역사가 되려고 사진을 찍지 않습니다. 사진을 찍거나 읽으려는 우리는 늘 '삶을 노래하고 이야기하는 어제와 오늘과 모레를 누리려는 사랑'을 가슴에 품습니다. 사진책 『예스터데이』가 반갑다면, 작품도 기록도 문화도 역사도 아니기 때문입니다. 오직 따사로운 사랑으로 우리가 우리를 마주하고, 이웃과 동무를 사귀며, 꿈을 작은 씨앗 한 톨로 심기 때문입니다.

바로 오늘, 처음 한쪽을 넘깁니다. 어제 넘기는 첫째 쪽이 아닙니다. 바로 오늘 첫째 쪽을 넘기고, 이튿날 둘째 쪽을 넘깁니다. 날마다 한 쪽씩 신나게 넘깁니다. 지난 마흔 해에 걸쳐 꾸준하게 노래하고 이야기하는 삶이기에 어느덧 사진책 한 권이 태어날 만합니다. 날마다 새롭게 꿈꾸고 사랑하는 하루이

기에, 이러한 꿈과 사랑을 모아서 사진책 한 권으로 엮을 만합니다.

아침에 동이 틉니다. 저녁에 노을이 지면서 해가 기웁니다. 달이 뜨고 별이 돋습니다. 다시 동이 트고, 또 해가 하늘에 걸리더니, 어느새 노을이 지면서 해가 이울다가, 새삼스레 달과 별이 찾아옵니다. 깊은 두멧시골에서는 미리내가 하늘을 밝힙니다. 아주 깨끗한 두멧자락에서는 온갖 빛깔로 눈부신 미리내가 하늘을 덮습니다. 오늘날 도시에서는 느끼기 어렵지만, 밤빛은 '까만 바탕에 박힌 하얀 점'이 아닙니다. 드넓은 알래스카나 시베리아나 몽골 같은 곳에서 바라보는 밤하늘빛은 무지개빛이라 할 만합니다. 그렇지만, 서울이나 부산 같은 곳만 하더라도 달빛조차 느끼기 어려워요.

그래서, '무지개처럼 빛나는 미리내'를 맨눈으로 본 사람은 거의 없거나 아예 없습니다. 그러면 밤무지개를 본 사람이 없으니 밤무지개가 없다고 할 수 있을까요? 아닐 테지요? 오늘 이곳에서 첫째 쪽을 넘기는 아름다운 사랑과 같은 사진을 찍은 사람한테는, 사랑은 손에 잡을 수 있고 마음밭에 씨앗으로 심을 수 있는 따사로운 숨결입니다. 우리 누구나 따순 바람이 되어 오늘과 어제와 모레가 하나로 어우러지는 사진을 찍을 수 있습니다. 사진책 『예스터데이』를 가만히 어루만집니다.

ㅁ. 사진벗님

사진가는 죽음 아닌 삶을 그리는 사람

■ 로버트 카파, 사진가
■ 플로랑 실로레
■ 임희근 옮김
■ 포토넷, 2017

1936년 8월, 바르셀로나 프랑스역. 우리는 열기 가득한 이 도시에 도착한다. 거리 곳곳마다 무장한 군중의 술렁임과 정치의식이 피부에 와닿는다. 그리고 내가 필름에 담는 이 숱한 미소들. 민중의 야단법석에서 느껴지는 이 소통의 기쁨. (13쪽)

1936년 9월. "게르다, 마드리드에 가면 나 당신과 결혼할 거야." "이런 카파, 내가 누군데? 게르다 타로가 결혼이라는 부르주아 제도에 굴복할 것 같아? 어떻게 여기서, 한창 퇴각 중에 그런 생각을 할 수가 있지? 숱한 시체, 부상자와 고아들 무리가 뇌리를 떠나지 않는데. 우리 필름엔 죽음이 땀처럼 배어나와, 카파." (17쪽)

사진을 어떻게 찍어야 하느냐고 묻는다면, "사진은 몸으로 찍습니다" 하고 말할 수 있습니다. 사진기를 손에 쥔 몸을 움

직여야 찍을 수 있거든요. "사진은 마음으로 찍습니다" 하고
말할 수 있습니다. 몸만 움직인다고 해서 사진다운 사진이 나
오지는 않습니다. 몸하고 마음이 함께 움직여서 사진기 단추
를 눌러야 비로소 이야기가 흐르는 사진이 태어납니다.

"사진은 삶으로 찍습니다" 하고 말할 수 있습니다. 몸이며
마음이 움직였어도 이웃 삶을 읽지 못한다면 겉훑기로 그칩니
다. 이웃이 살아가는 나날이나 터전이나 모습을 고스란히 읽
을 뿐 아니라, 이웃이 어떠한 꿈을 그리는가를 찬찬히 읽기에
비로소 사진 한 장을 새로 찍어요.

"사진은 사랑으로 찍습니다" 하고 말할 수 있습니다. 살섞기
는 사랑이 아닙니다. 고이 여기며 맑게 아낄 줄 아는 삶이 바
로 사랑입니다. 삶을 읽더라도 삶을 사랑으로 마주하며 얼싸
안는 몸짓으로 나아가지 못하면, 겉을 넘어 속을 바라보려고
하되, 애써 바라본 속삶을 어떻게 삭이거나 헤아려서 서로 아
름다이 나아갈 길을 열도록 사진 한 장으로 갈무리할 만한가
를 모르기 일쑤입니다.

> 1937년 2월. 사람들은 내가 나만의 스타일을 찾았다고들 한다.
> 전투 중 찍은 일련의 사진들, 감성 풍부한 짧은 설명이 곁들여
> 진 그 사진들. 편집진은 좋아서 죽는다. 게르다가 몸으로 보여
> 주는 용기가 나날이 조금씩 내게 깊은 인상을 준다. 방공 사이
> 렌이 울려도 그녀는 절대 망설이지 않는다. (18쪽)
> 1937년 7월 30일. 게르다의 부고는 〈뤼마니테〉 1면에 실렸다.

그녀는 전사한 최초의 여성 사진가였다 ··· 게르다의 남자 형제들은 그녀에게 라이카 카메라 다루는 법을 가르쳐 주었다고 나를 원망했다. 그녀는 스물일곱 살을 앞두고 있었다. (25쪽)

사진책 『로버트 카파, 사진가』(포토넷, 2017)를 읽습니다. 『로버트 카파, 사진가』는 사진을 말하고 사진가를 말하기에 사진책입니다. 그리고 사진을 만화로 담아서 보여주기에 만화책이기도 합니다. 또한 사진을 만화로 담아 이야기를 지피니 이야기책이기도 합니다.

사진책이면서 만화책이고 이야기책인 이 책은 사진을, 삶을, 사랑을, 무엇보다 이 모두를 둘러싼 우리 이야기가 어디에서 비롯하여 어디로 흐르는가를 차분히 짚으려고 합니다.

1938년 10월 25일. 정처 없이 떠도는 이 사진쟁이의 삶은 대체 뭐 하자는 짓인가? 우리 사진들을 살릴지 여부를 통제할 권리가 없는 편집장들을 옹호하는 것은? 우리가 그들의 권리를 수호해 봤자 무슨 소용이 있는가? 다시 중국으로 가는 비행기 안에서 한 가지 계획이 떠오른다 ··· 독립해서 활동하는 재능 있는 젊은 사진가들의 에이전시를 협동조합 모델로 창립하는 거다. 더 이상 우리의 고용주가 아닌 언론사들에 사진저작권을 그냥 양도하지 말고 그 권리를 우리가 가진다면? (33쪽)

『로버트 카파, 사진가』를 읽으며 '게르다 타로(Gerda Taro/ Gerda Pohorylles)'라는 이름을 새롭게 만납니다. 이 책을 지은

분은 게르타 타로란 분이 남긴 글을 읽고서 가슴이 찌릿했다고 합니다. 그래서 '로버트 카파+게르다 타로'라는 얼거리로 만화를 그려 사진하고 삶하고 사람이 이어진 고리를 밝히고자 했다는군요.

이 대목을 헤아리고 보니 책이름이 왜 "로버트 카파, 사진가"인가 알 만합니다. '로버트 카파+사진가=로버트 카파+게르다 타로'요, 로버트 카파라는 한 사람이 종군사진가이자 우리한테 '사진가'로서 널리 이름을 아로새긴 바탕에 게르다 타로라는 분이 있었구나 싶어요.

누구보다 씩씩했고, 누구보다 새롭게 앞길을 그릴 줄 알았으며, 뒤로 물러서거나 한발 빼는 일이 없었다는 게르다 타로 님은 '여성 종군사진가' 가운데 처음으로 전쟁터에서 죽었다고 합니다. 탱크에 밟혀서 죽었다지요. 다만 '여성'이라는 말은 빼야지 싶어요. 똑같이 종군사진가입니다. 무엇보다 이이는 늘 함께 사진을 찍던 한 사람을 크게 바꾸었고, 앞으로 나아가는 길에 언제나 길잡이가 되었습니다.

1941년 3월. 항구의 통관 당국은 꽤나 애를 먹인다. 미국 영주권자이면서 헝가리 출신의 종군사진가라는 내 지위 탓에 통관만 할라치면 일이 꼬인다. (47쪽)

1944년 6월 6일. 주변에 비 오듯 쏟아지는 함포 사격으로 귀가 먹먹하고, 멀리는 기관총 쏘아대는 따다닥 소리가 들린다. 나는 네모상자에 달라붙는다. 찰칵. 너는 진짜로 여기 있는 게

아니야. 찰칵. 나는 거리를 어림잡아 초점을 맞추고, 두 손은 걷잡을 수 없는 경련으로 덜덜 떨린다. 찰칵. 뷰파인더에 눈을 딱 붙이고 있어, 제기랄! 이건 배 안에서 토하던, 방금 본 그 녀석이 아니야. 되밀려오는 파도에 내장이 둥둥 뜬 채 흔들리는 건 그가 아니야. 찰칵. (59쪽)

사진가는 죽음 아닌 삶을 그리는 사람이라고 생각합니다. 비록 피바람이 몰아치는 싸움터에서 죽은 사람들을 찍고 무너진 집을 찍는다고 하더라도, 이 죽음수렁에서 살아가려는 사람을 가만히 비춥니다. 죽이고 죽은 끔찍한 땅에서 새롭게 살아나고 일어서려는 눈빛을 하나하나 비춰요.

종군사진가 필름에는 죽음이 땀방울처럼 흐를 테지만, 이 죽음 어린 땀방울이란, 바보스러운 죽임짓을 멈추고 사랑스러운 살림길로 가기를 바라는 뜻을 품은 숨결이지 싶습니다.

한 걸음씩 나아갑니다. 죽음 곁에서 사진기를 쥐었으나 죽음을 떨치려 합니다. 죽음 아닌 삶을 보려 하면서 한 걸음을 딛고 우뚝 서서 찰칵 한 장을 찍습니다. 죽음이 비처럼 쏟아지는 한복판이지만, 이 빗줄기 같은 죽음을 다시 떨치고 한 걸음을 내딛은 뒤 더 씩씩하게 우뚝 서서 찰칵 새로 한 장을 찍습니다.

한 걸음 두 걸음 기운을 내어 나아갑니다. 한 장 두 장 손에 힘을 주어 단추를 누릅니다. 스스로 기운을 내지 않으면 죽음수렁에 갇혀 벌벌 떨다가 사진 한 장 못 찍을 뿐 아니라, 그대

로 죽고 말 테지요. 삶을 찍으려고 한 발을 내딛습니다. 사랑을 찍으려고 한 발을 뻗습니다. 사람을 찍으려고 한 발을 듭니다.

> 1946년 5월. 난 언제든 카메라 가방을 메고 〈라이프〉든 다른 언론사든 일을 받아 떠나야 할 처지다. 뒤에 아내와 어쩌면 아이까지 남긴다는 건 감당할 수 없는 일이다. (73쪽)
> 1954년 5월 25일. 빨리! 이 친구들이 프레임에서 벗어나기 전에 셔터를 눌러. 찰칵. 두 번 눌러. 혹시 모르니까 좀더 잘 찍으려면 옆으로 한 발짝……. (85쪽)

『로버트 카파, 사진가』는 로버트 카파 님이 1954년 5월 25일, 지뢰를 밟고 이슬처럼 스러진 날까지 이야기를 그립니다. 그때 그곳에서 어떤 마음으로 사진기에 눈을 박고 걸었는가를 그립니다. 지뢰밭 사이를 걸으면서도 지뢰 아닌 사진을 그리고, 사람을 그리고, 삶을 그리던, 무엇보다 사랑을 그리면서 한 걸음을 내딛으려던 몸짓을 그립니다.

이러다가 로버트 카파 님은 마지막 단추를 누르고는 손에서 힘이 빠져나가요. 사진기를 떨어뜨리고 몸뚱이가 사라집니다. 오래도록 그리던 이 품으로, 이제는 사진기도 사진짐꾸러미도 더 어깨에 걸치지 않아도 될 곳으로, 전쟁 아닌 사랑이 흐르는 보금자리로, 먼저 떠난 게르다 타로 님이 있는 하늘로, 가볍게 날아갑니다.

그리고 우리 곁에 사진이 남습니다. 한 발 두 발 꿋꿋하게 내딛으면서 찍은 사진이 남습니다. 신문사나 잡지사 소유물이 아닌 사진가 스스로 일군 땀방울로 세운 '사진두레(사진 에이전시)'에 남긴 사진이 오래오래 퍼지면서 이야기꽃이 됩니다. 전쟁을 찍으면서 사랑을 그린 사진이 남습니다. 전쟁 한복판에서 사람살이를 담은 사진이 남습니다. 죽이고 죽는 피범벅에서 길어올린 따스한 삶을 그리는 마음이 사진으로 남습니다.

후쿠시마를 되새기며 '탄핵' 다음은 '탈핵'

- 후쿠시마의 고양이
- 오오타 야스스케
- 하상련 옮김
- 책공장더불어, 2016

2011년을 가만히 떠올립니다. 이해에 우리 식구는 전남 고흥이라는 고장으로 살림터를 옮겼습니다. 도시를 떠나 전남 고흥이라는 시골에 살림터를 새로 움틀 적에 여러 가지를 살폈어요. 공장이나 고속도로나 골프장이 없는 고장을 살피기도 했지만, 한국에 있는 핵발전소하고 멀리 떨어진 고장을 살피기도 했어요.

핵발전소가 아니어도 무시무시하다 싶은 시설이나 건물이 한국 곳곳에 많습니다. 전남 고흥은 동녘이나 서녘에 있는 핵발전소가 '꽝 하고 터질 적'에 '위험 대피 구간'에 들지 않는 하나뿐인 곳이었어요. 위성지도로 이 대목을 알아보고 난 뒤에 고흥에 깃들자고 다짐했습니다.

이런 이야기를 둘레에 하면 예전에는 그냥 웃는 사람이 많았습니다. '뭘 그렇게 따져?' 하는 눈치였어요. 일본에서 핵발

전소가 터질 줄은, 게다가 핵발전소가 터지니 그렇게 끔찍한 일이 일어날 줄은, 더욱이 그 손길이 일본에 그치지 않고 한국 으로도 넘어오는 줄 헤아린 사람은 퍽 드물었지 싶어요. 요즘 에는? 요즘에는 '후쿠시마에서 큰일이 터진 줄 잊은' 분이 꽤 많지 싶습니다.

> 그날(2011년 6월) 나는 원전으로부터 10킬로미터 떨어진 도미 오카에서 개, 고양이에게 밥을 주고 있었다. 그런데 사람이라 고는 볼 수 없던 길에서 작업복 차림의 무뚝뚝한 표정의 남자 와 딱 마주쳤다. 바로 마츠무라 씨였다. 당시 그곳은 피폭 위 험이 아주 높아서 머무는 것이 법으로 금지되어 있었다. 그런 데 마츠무라 씨는 그곳에 홀로 남아 사람들이 피난 가면서 남 겨진 개와 고양이를 찾아다니며 밥을 챙기고 있었다. 또한 상 업적 가치가 없어져서 살처분당하기만을 기다리는 소들도 데 려와서 돌봤다. (6쪽)

『후쿠시마의 고양이』(책공장더불어, 2016)라는 작은 책을 읽 습니다. 이 책은 오오타 야스스케라는 분이 글하고 사진으로 엮었습니다. 2011년 3월에 일본에서 무시무시하고 슬픈 일이 터진 뒤에 마주한 이야기를 다룹니다. 오오타 야스스케라는 분은 2011년 유월에 후쿠시마 원전에서 얼마 안 떨어진 데에서 '버려진 개하고 고양이'한테 밥을 주었다고 해요. 이때에 마츠 무라라는 사내를 만났고, 이 사내는 후쿠시마 둘레에서 '버려

진 숱한 짐승'을 거두면서 돌보았다고 해요. 방사능 때문에 무시무시하다고 하는 곳에서 방사능은 아랑곳하지 않으면서 '사람이 버린 짐승' 곁에 머물며 홀로 조용히 살았다고 합니다.

사람도 짐승도 사랑받을 숨결이라고 여긴 마츠무라 씨라고 합니다. 사람도 짐승도 똑같이 아름다운 목숨이라고 여긴 마츠무라 씨라고 해요. 오오타 야스스케라는 분은 이런 마츠무라 씨를 처음 만난 뒤 이이가 후쿠시마 한복판에서 길도 집도 사랑도 잃은 크고작은 짐승을 살뜰히 보살피는 모습을 사진으로 담고 글로 남깁니다.

동물을 버린 사람들은 모른다. 버려진 동물들이 어떻게 되는지. 그들은 믿고 싶지 않겠지만 보건소로 간 동물들을 기다리는 것은 죽음뿐이다. 하지만 네 마리 새끼 고양이는 살 운명이었던 모양이다 보호시설의 자원봉사자가 새끼 고양이를 살리기 위해 입양자를 찾던 중 알고 지내던 마츠무라 씨에게 연락을 한 것이다. "불쌍하네. 죽게 내버려 둘 수는 없지." (17쪽)

『후쿠시마의 고양이』라는 작은 책에는 '후쿠시마 고양이'를 비롯해서 '후쿠시마 개'나 '후쿠시마 소'나 '후쿠시마 타조'나 온갖 짐승이 나옵니다. 이들 짐승은 한때 사람한테서 사랑받았습니다. 이들은 한때 '사람이 먹을 고기'로 여겨 커다란 우리에서 지냈습니다.

후쿠시마에서 핵발전소가 터지고 무서운 바람이 휩쓸자 그

만 사람들은 죽기도 했고 떠나기도 했는데, 이때에 수많은 짐승은 보금자리이며 먹이가 없이 죽음만 기다려야 했다고 해요.

사람 살기에 바쁘니 짐승은 죽음수렁에 그대로 내버려둘밖에 없을 수 있어요. 사람은 살려도 짐승은 위험하니 짐승은 모두 죽여야 한다고 여길 수 있어요.

한국을 돌아보면 조류독감이나 어떤 돌림병이 퍼질 적마다 소나 닭이나 뭇짐승이 숱하게 죽습니다. 산 채로 땅에 파묻힙니다. 무서운 병이 퍼지지 않도록 하겠다는 뜻은 알 만합니다만, 참으로 아무렇지 않게 수만 수십만 수백만 '고기짐승'이 산 채로 파묻혀서 죽음길로 갑니다.

> 인간도 동물도 같은 생명이다. 하지만 가축의 생명은 다르다. 인간을 위한 식재료가 될 때는 그나마 의미가 있지만 방사능에 피폭이 되어 먹을 수 없게 되자 '아무 의미도, 아무 필요도 없게' 되어 버렸다. (70쪽)

소나 돼지나 닭은 '식재료', 이른바 '먹을거리'일 뿐일까 궁금합니다. 우리는 우리 곁에 있는 숱한 짐승을 그저 먹을거리로만 바라보면 되는지 궁금합니다. 이러면서 몇몇 짐승을 놓고서는 귀염둥이로 여기면 되는지 궁금합니다.

남새나 열매는 무엇일까요? 능금나무나 배나무나 복숭아나무는 오직 사람한테 먹을거리를 내어주는 목숨일 뿐일까요?

방사능에 더러워졌으면 온갖 열매나무도 모조리 베어서 태우면 될까요? 농약에 찌든 남새나 곡식은 어떻게 바라보아야 할까요? 다른 나라에서 사들이는 숱하게 많은 열매나 남새나 곡식은 농약을 비롯해서 방부제나 온갖 화학약품을 뒤집어쓰는데, '먹을거리·푸나무'라는 얼거리에서 이를 어떻게 바라보아야 좋을까요?

> 일본 정부는 후쿠시마에 남겨진 동물들에 대해 아무 일도 없었던 초기 상태로 되돌리고 싶어한다. 한마디로 '리셋'하고 싶은 것이다. 단번에 모든 동물을 깨끗하게 없애고 다시 시작하는 것이 복원에 가장 효과적이라고 생각하는 듯하다. (97쪽)

핵발전소가 터진 자리에서 방사능 기운이 사라지려면 끔찍하도록 긴 나날이 흘러야 합니다. 일본은 소련과 미국에 이어 핵발전소가 터지는 무서운 일을 겪었습니다. 핵발전소가 있는 어느 나라는 일본 후쿠시마를 지켜보면서 이제 핵발전소는 더 짓지도 말고 그대로 두지도 말아야겠다고 정책을 바꿉니다. 또 어느 나라는 핵발전소를 그냥 더 늘리거나 모두 그대로 두려는 정책을 잇습니다.

한국은 앞으로 어느 길을 가는 나라가 될까요? 한국은 일본 바로 옆에서 후쿠시마 핵발전소를 지켜보면서 무엇을 배웠을까요? 한국 사회는 '탄핵' 다음으로 '탈핵'에 나설 수 있을까요? 그리고 탄핵에 뒤이어 탈핵으로 나아가는 길에 핵발전소

나 핵폐기물처리장뿐 아니라 수많은 대형발전소와 송전탑과 군부대와 전쟁무기를 바로볼 수 있을까요?

여기에 '후쿠시마에 남겨진 짐승'을 바라보는 눈썰미를 키울 수 있을까요? '조류독감이 휩쓸고 지나간 자리에 남은 짐승'을 바라보는 눈매는 어떻게 다스릴 만할까요?

소 잃고 외양간을 고친들, 잃은 소는 돌아오지 않습니다. 그런데 소를 잃고도 외양간을 안 고친다면 어떤 살림이 되는지 곰곰이 생각할 노릇입니다. 송전탑 둘레에서, 폐기물처리장 둘레에서, 대형발전소 둘레에서, 핵발전소 둘레에서, 그리고 숱한 농약과 항생제와 방부제와 화학약품이 물결치는 곳 둘레에서, 사람들이 앓고 아프며 괴롭습니다. 한국 사회는 언제쯤 이 굴레를 똑바로 바라보면서 아름다운 삶터와 마을과 나라로 나아갈 수 있을까 궁금합니다.

빛나는 사진보다
수수한 사진이 아름다워

- 내가 제일 아끼는 사진
- 셔터 시스터스
- 윤영삼·김성순 옮김
- 이봄, 2012

사진을 안 찍는 사람은 거의 없다고 할 만합니다. 그렇지만 사진을 이야기하거나 가르치거나 배우는 사람은 퍽 드물지 싶어요. 예전에 필름으로만 사진을 찍던 무렵에는 기계나 필름을 다룬다든지 암실을 쓰는 길을 하나하나 배워야 비로소 사진을 찍을 수 있었어요.

오늘날에는 누구나 디지털로 사진을 널리 찍으면서 기계를 잘 몰라도 사진을 찍고, 필름이나 암실이 없어도 사진을 찍어요. 포토샵으로 사진을 만지기도 하지만, 포토샵은 하나도 모르더라도 얼마든지 사진을 찍습니다. 더욱이 사진기 아닌 손전화 기계 하나로도 얼마든지 사진을 찍고, 태블릿으로도 사진을 찍어요. 여기에 동영상까지 홀가분하게 찍을 수 있고요.

우리가 있는 곳, 우리 눈에 보이는 것, 우리가 느끼는 감정을

기록하기 위해 사진을 찍는다. 풍경과 환경이 바뀐 훗날에도 이 모든 것을 기억하고 싶기 때문이다. (13쪽)

나는 이 사진을 소중히 역긴다. 아주 힘든 시기의 내 모습을 담고 있기 때문이다. 활활 타오르는 불길 한가운데에 서 있는 모습. 눈 아래 다크서클, 무기력한 시선, 거친 세파에 시달린 연약한 영혼. 쾡한 눈 뒤에 고인 눈물바다를 본다. (27쪽)

셔터 시스터스가 엮은 『내가 제일 아끼는 사진』(이봄, 2012)은 '사진을 좋아할 뿐 아니라, 사진을 제법 전문으로 찍는 여성'들이 저마다 어떤 사진을 아주 좋아하고 사랑하고 아끼는가 하는 이야기를 다룹니다. 사진이 넘친다고도 할 수 있으나, 어느 모로 보면 누구나 손쉽고 즐겁게 사진을 누리거나 나눌 수 있는 오늘날 흐름에 발맞추어 '전문으로 사진을 하지 않는 사람들'한테 '사진 찍기를 어려워하지 말자'는 이야기를 들려줍니다. 여기에 '조금 더 재미나고 즐거우면서 아름답게 사진을 즐기는 길'이란 무엇인가 하는 대목을 짚으려 해요.

인물사진을 통해 우리가 줄 수 있는 선물은 사진 속 인물이 가진 특별한 아름다움을 발견하고, 그 생명력을 되돌려주는 것이다. (29쪽)

빛이 아름다워 보이는 순간 빛을 좇아야 한다. 부엌 창문을 통해 들어오는 햇빛이든, 겨울날 오후 해가 지면서 길게 늘어뜨린 마지막 햇살이든 말이다. 멋진 이야기는 눈부신 불꽃이나

섬광 속에 들어 있지 않다. 조용하고 음산하고 졸리운 풍경도 독특한 후처리를 통해 멋진 이야기를 만들어 낼 수 있다. (52쪽)

사진은 빛을 담는다고 합니다. 그래서 '빛그림'이라는 말을 지어서 쓰기도 해요. 빛으로 그리는 이야기요, 빛으로 그리는 마음이며, 빛으로 그리는 사랑이기에, '빛그림'이라는 말은 '사진'하고 참 어울리는구나 싶어요.

그런데 사진은 "눈부신 빛"이나 "아름다운 빛"만 좇지 않습니다. 사진은 "슬픈 빛"이나 "어두운 빛"도 좇아요. 환한 빛뿐아니라 흐린 빛도 좇고, 고운 빛뿐 아니라 투박한 빛도 좋습니다. 왜냐하면, 사진은 그저 사진일 뿐 '작품'이 아니니까요.

우리는 작품을 멋지게 뽐내려고 사진을 찍지 않아요. 우리는 오늘 이곳에서 스스로 짓는 삶을 즐겁게 한 장 남겨서 두고두고 오붓하게 이야기꽃을 피우고 싶기에 사진을 찍어요.

집이라고 부르는 공간에서 벌어지는 삶을 포착하고 싶다면, 정리를 한 다음에 사진을 찍으려고 해서는 안 된다. 바닥이 더럽든 테이블 위가 어수선하든 우리 삶은 계속 이어지기 때문이다. 카메라를 잡기 전에 먼저 청소를 하려고 뜸을 들이는 동안 집에서 볼 수 있는 가장 정직하고 자연스러운 아름다움은 날아가버릴 것이다. (63쪽)

완벽에 대한 기대감을 버리고 찍는다면 이런 사진 한두 장으

로 나름 진솔한 이야기를 전달할 수 있다는 사실을 깨달았다.
(117쪽)

셔터 시스터스라는 이름으로 사진을 찍는 분들은 『내가 제일 아끼는 사진』이라는 책에서 내내 이 대목을 짚습니다. '완벽한 작품'을 찍으려 하지 말라고 말합니다. 우리는 저마다 '우리 이야기'를 찍으면 된다고 말합니다. 남 흉내를 내거나 이름난 전문가 꽁무니를 좇지 말자고 말합니다. 집안이 좀 어질러진들 대수롭지 않다고, 아이랑 함께 지내는 오늘 하루를 환한 웃음으로 바라보면서 사진 한 장 찍으면 된다고 말합니다. '좀 어질러진 집안 모습'이라 하더라도 나중에 그 모습을 사진으로 돌아보면 꽤 재미난 옛이야기(추억)가 된다고 말합니다.

그러니까 우리가 즐겁게 찍을 사진이란 '잘 찍을 사진'은 아니라는 뜻이에요. 사진은 잘 찍기보다는 참말로 '즐겁게 찍으면' 된다는 뜻이에요. 남한테 보여주려는 사진이 아니라, 바로 내가 즐기는 사진이고, 바로 우리 식구나 동무나 이웃이 두고두고 건사하면서 누리는 사진이라는 뜻이에요.

이야기를 담기에 사진이 됩니다. 이야기를 바라보기에 사진을 찍어요. 이야기를 주고받으려고 사진을 읽어요. 내 이야기는 너한테 스며들고, 네 이야기는 나한테 찾아들어요. '빛나는 사진'이 아니라 '수수한 사진' 한 장으로 오늘 하루를 아름답게 갈무리하고 사랑스럽게 남길 수 있습니다.

아버지는 '사진가'와 '시인'이 된다

- 아빠! 안녕히 다녀오셨어요!
- 아베 고지
- 박미정 옮김
- 안단테마더, 2016

"아내와 아이들이 있는 과분한 일상. 이것이 바로 나의 보물이다(109쪽)" 같은 멋있는 말을 들려주는 사진책 『아빠! 안녕히 다녀오셨어요!』(안단테마더, 2016)를 무척 고맙게 읽습니다. 왜 고맙게 읽느냐 하면, 이 사진책을 빚은 아베 고지 님은 이녁 아이들이 신나게 뛰놀면서 숲을 누비는 기쁨을 기꺼이 나누어 주거든요.

석 달 동안 배를 타고 한 달 동안 뭍에서 쉬는 일을 하는 아베 고지 님이라고 합니다. 그러니까 석 달 동안 아이들을 볼 수 없이 일하다가는, 비로소 한 달 동안 말미를 얻어서 아이들하고 만난다고 해요. 한 해 가운데 아홉 달은 아이들도 곁님도 볼 수 없는 일이지요. 그렇지만 배를 타는 사람은 누구나 이와 같겠지요?

삼 개월 만에 만나면 아이들은 놀랄 만큼 자라 있다. (4쪽)
사슴벌레를 모자에 넣고 그대로 머리에 쓴다. 이것이 바로 아
이들 세계의 '멋'. (8쪽)

석 달 만에 만나는 아이들은 늘 놀랄 만큼 자란다고 합니다.
아무렴 그렇지요. 석 달 만인걸요. 아이들은 날마다 새롭게 자
라니, 석 달이라는 나날은 얼마나 길까요. 한 달씩 말미를 얻
어서 쉰다고 하더라도 다시 석 달을 헤어져야 하니까, 한 달이
라는 나날은 무척 짧다고 느끼리라 생각해요.

이리하여 아베 고지 님은 한 달을 쉬는 동안 늘 아이들하고
어울려 놀겠노라는 다짐을 합니다. 아이들하고 만나서 놀려고
석 달을 일한다고 할까요. 석 달을 배를 타며 일하는 동안 '앞
으로 다시 한 달 동안 신나게 놀아야지' 하고 꿈을 키운다고 할
까요.

아이들은 이런 아버지 마음을 잘 알리라 느낍니다. 아버지
가 드디어 배를 내리고 뭍으로 돌아올 적에 기쁘게 웃으면서
안길 테지요. 눈물 같은 기쁜 웃음을 짓지요. 이러다가 한 달
이 지나갈 무렵 서로서로 아쉽고 서운한 손짓으로 헤어질 테
고요.

사진이 없었다면 어떠했을까요. 사진기가 없었다면 어떠했
을까요. 사진이 있고, 사진기라는 기계가 있기에, 우리는 그립
고 애틋하며 사랑스러운 짝님을 사진으로 담을 수 있습니다.

아마 사진이 없었으면 그림을 그리고 글월을 띄웠을 테지요. 마음속에 오롯이 이야기를 담으면서 떠올리려 할 테지요.

신나는 게 최고. (20쪽)
단순함이 좋다. 빛이 나니까! (26쪽)

사진책 『아빠! 안녕히 다녀오셨어요!』는 오직 사랑으로 태어납니다. 아이를 사랑하는 아버지가 된 아베 고지 님은 처음에는 '사진'이라고는 조금도 몰랐다고 합니다. 아니, '아이'조차도 잘 몰랐다고 해요. 사랑하는 짝을 만나서 한집살림을 가꾸다가 큰아이가 태어난 뒤에 차츰 '아이'를 느꼈고, 이 놀랍도록 사랑스러운 아이를 지켜보면서 사진을 찍어야겠다고 생각했다고 합니다.

"딸이 돌이 되었을 무렵, 함께 산책하러 가면 아이는 무의식적으로 내 손을 잡거나 균형을 잃고 넘어질 것 같으면 내 다리를 붙들기도 했는데, 이것이 아이나 엄마에게는 당연한 일일지도 모르겠습니다. 하지만 내 안에서는 지금껏 경험해 본 적 없는, 신선하면서도 낯선 감정이 싹텄습니다(120쪽)." 같은 말을 가만히 헤아립니다. 이제껏 겪은 적이 없는 새로운 마음이 싹텄다고 하는 이야기를 가만히 돌아봅니다.

사랑 어린 손길로 사진기를 들고, 기쁨 어린 눈길로 사진을 찍습니다. 꿈이 가득한 마음결로 사진기를 쥐며, 웃음 가득한 숨결로 사진을 찍어요. 아이들은 스스럼없이 사진에 찍혀 줍

니다. 이 사진은 모두 '아버지가 다시 배를 타고 석 달 동안 일하러 가'면, 배에서 이 사진을 돌아보면서 저희를 그릴 줄 알아요.

여름에는 매미잡이로 하루를 시작한다. (32쪽)
세상에서 가장 아름다운 소리는 웃음소리가 아닐까? (43쪽)

나도 아이들을 늘 사진으로 찍는 사람으로서 이 사진책 『아빠! 안녕히 다녀오셨어요!』를 새삼스레 생각합니다. 아이들이 사진으로 찍힐 때에는 기쁘게 웃으며 노는 때입니다. 기쁘게 웃으며 놀 수 있기에 어버이가 사진기를 손에 쥘 적에 스스럼 없이 찍혀 줍니다. 모델이 되는 아이들이 아니라, 그저 즐겁게 노는 아이들입니다. 모델을 찍는 어버이가 아니라, 그저 기쁘게 웃는 아이들이 사랑스러운 어버이입니다.

아버지는 하루하루 사진을 찍는 동안 어느새 '사진가'가 됩니다. 사진을 잘 배우고 훌륭히 찍기에 '사진가'이지 않습니다. 사진 한 장에 담는 숨결이란 언제나 사랑이라는 대목을 깨닫기에 사진가입니다. 사진 솜씨가 훌륭하기에 '사진가'이지 않아요. 너(아이)와 내(아버지)가 이곳에서 함께 짓는 하루가 아름다운 꿈으로 피어나는구나 하는 대목을 알아차리기에 사진가예요.

보물이란 무엇일까? (55쪽)

(큰아이) 아카리가 엄마의 치마를 입게 되었다. (72쪽)

사진가로 다시 태어나는 아버지는 시인으로도 다시 태어납니다. 아이들한테 어떤 이야기를 들려줄까 하고 생각하다 보니, 모든 말이 마치 노래처럼 시처럼 흘러나옵니다. 아이들하고 도란도란 짓는 이야기를 떠올리다 보니, 그림책을 읽어 주든 동화책을 함께 읽든, 모든 말소리는 노랫소리로 거듭나면서 피어납니다.

"둘째, 셋째가 태어나고 셋째 아이가 걸어다닐 즈음, 나는 아이들에게 완전히 푹 빠져 있었습니다. 카메라도 DSLR로 바꾸고, 시간만 나면 아이들과 산속을 돌아다니며 사진을 찍었답니다. 부모가 아이에게 한없는 사랑을 주고, 아이는 그 사랑을 받아먹으며 무럭무럭 자랍니다. 하지만 도리어 내가 아이에게 무한한 사랑과 신뢰를 받고 변해 갔습니다(120쪽)." 같은 이야기를 천천히 읽습니다. 이 말마따나 아이는 사랑을 받아먹으며 무럭무럭 자라요. 그런데 언제나 어버이도 아이한테서 사랑을 받아요. 아이도 자라고 어버이도 자라요. 아이도 사랑으로 자라고, 어버이도 사랑으로 자라요.

나이를 먹으며 늙는 어버이가 아니라, 아이하고 나누는 사랑을 아이한테서도 고스란히 나누어 받으면서 날마다 새롭게 웃음잔치랑 노래잔치랑 사진잔치를 즐기는 어버이입니다.

이랬으면, 저랬으면 하는 바람은 없다. (82쪽)

'아, 고향이 참 좋아.' 그렇게 생각해 주는 것만으로 충분하다.
(91쪽)

온누리 모든 사내가 아버지가 될 수 있다면, 참말 온누리 모
든 사내는 아버지로서 사진가와 시인이 되리라 생각합니다.
우리가 두 손에 호미랑 연필을 쥐거나 괭이랑 사진기를 들면
서 아이하고 어깨동무를 할 수 있다면, 참말 온누리에는 사랑
하고 평화가 흐르리라 생각합니다.

어버이는 사진을 찍으면서 아이한테 '사진 찍는 기쁨'을 가
르칩니다. 어버이는 모든 말을 시처럼 노래하면서 아이한테
'시를 짓는 즐거움'을 물려줍니다. 아이는 천천히 뛰놀고 자라
면서 아버지처럼, 또 어머니처럼 사진가도 되고 시인도 됩니
다. 삶을 그리는 사진가로 자랍니다. 삶을 노래하는 시인으로
자랍니다.

사진은 예술이기 앞서 사랑이어야지 싶습니다. 사진은 문화
이기 앞서 꿈이어야지 싶습니다. 사랑을 담을 수 있기에 아름
다운 사진이지 싶습니다. 꿈을 그릴 수 있기에 멋진 사진이지
싶어요.

사진책 『아빠! 안녕히 다녀오셨어요!』를 읽을 온누리 아버지
랑 어머니 모두 즐겁게 사진을 찍고 노래를 부를 수 있기를 바
라는 마음입니다. 우리는 모두 놀랍고 멋진 사진기이자 시인
이거든요. 활짝 웃으면서 사진기를 쥐면 누구나 사진가예요.

하하 웃으면서 연필을 쥐면 누구나 시인이에요.

아버지 사진가랑 어머니 시인을 만나고 싶습니다. 아버지 시인이랑 어머니 사진가하고 강강수월래를 하고 싶습니다.

곁에 있는 고운 사람을 찍는 사진

- 다카페 일기 3
- 모리 유지
- 권남희 옮김
- 북스코프, 2012

'사진'을 말할 적에 문화나 예술을 먼저 떠올리는 사람이 있을 테고, 기록이나 보도를 떠올리는 사람이 있을 테며, 다큐멘터리나 패션을 떠올리는 사람이 있을 테지요. 그러나 '사진'이라고 하면 "즐거운 자리를 오래도록 그릴 수 있도록 웃으면서 찍는 일"이라고 떠올리는 사람이 가장 많으리라 생각합니다.

그런데 한국에서 사진을 다루는 잡지나 매체를 보면 '생활 사진'은 거의 안 다루거나 아예 안 다루거나 아주 적게 다루기 일쑤입니다. 여느 사람이 수수한 자리에서 기쁜 사랑을 꽃 피우는 이야기를 담는 사진은 '사진'으로 여기지 않기 일쑤이지 싶어요. 문화나 예술쯤 되어야 사진으로 여긴다든지, 기록이나 보도를 하려고 사진을 찍는다든지, 다큐멘터리나 패션을 헤아리는 전문 작가여야 비로소 사진을 한다고 여기기 일쑤로구나 싶어요.

2009년 2월 21일 토. 바다. 매화를 찍다.

2009년 4월 28일 화. 유치원 등산에 참가.

모리 유지 님이 빚은 사진책 『다카페 일기』(북스코프, 2012) 셋째 권을 읽으면서 사진을 새삼스레 돌아봅니다. 『다카페 일기』는 모두 세 권이 나왔습니다. 첫째 권은 2008년에 한국말로 나왔고, 둘째 권은 2009년에 한국말로 나왔으며, 셋째 권은 2012년에 한국말로 나왔어요.

이 사진책을 선보인 모리 유지라는 일본사람은 '전문 사진가'라 여길 수 있으나, 그저 '아이를 사랑스레 사진으로 찍고 싶은 사람' 가운데 하나이리라 생각합니다. 왜 그러한가 하면, 『다카페 일기』라는 사진책에 흐르는 사진은 빼어난 솜씨나 뛰어난 재주를 드러내는 사진을 그러모으지 않았기 때문입니다. 큰아이가 태어난 삶을 찬찬히 아로새기고, 작은아이가 찾아온 이야기를 가만히 되새기며, 집안에서 함께 사는 개가 차츰 느는 얼거리도 곰곰이 돋을새김하는 이야기가 이 사진책에 나와요.

다시 말하자면, 『다카페 일기』라는 사진책에는 '이야기가 흐르는 사진'만 나옵니다. 이야기가 흐르지 않는 사진은 안 나와요. 멋을 부리는 사진이라든지, 그럴듯해 보이는 사진은 이 사진책에 없습니다. 무엇보다도 모리 유지 님을 둘러싼 사랑스러운 한집 사람들 이야기가 새록새록 피어나는 사진이에요.

2009년 5월 16일 토. 바다가 만화를 읽어 주는 동안 잠이 들어 버렸다.

2009년 6월 9일 화. 좁은 곳에 앉기.

사진이란 무엇일까요? 사진을 문화로 볼 수도 있고 예술로 볼 수도 있습니다. 사진을 기록이나 역사로 볼 수도 있습니다. 사진을 다큐멘터리나 패션으로 볼 수도 있을 테지요. 그러나, 사진이라고 하면 저로서는 맨 먼저 '곁에 있는 고운 사람을 찍는 사진'일 때에 사진다운 사진이 되리라 느낍니다. 사진이라는 매체는 언론이나 역사나 사회나 문화나 예술이나 상업이라는 틀보다도 먼저 '삶'이라는 자리에서 수수한 여느 사람들이 이녁 이야기를 한결같이 아끼면서 언제나 사랑하려는 숨결로 빚는 '빛그림'이라고 할 만하다고 느낍니다.

값비싸거나 값진 장비나 기계가 있어야 '아이 사진'을 더 잘 찍지 않습니다. 더 뛰어난 장비나 기계를 어깨에 걸쳐야 '곁님이나 사랑님 사진'을 더 잘 찍지 않아요. 중형사진기나 대형사진기쯤 있어야 '내가 사랑하는 풍경 사진'을 더 잘 찍지 않지요.

사랑으로 다가서려는 마음이 있을 적에 비로소 즐겁게 찍는 사진입니다. 즐겁게 찍고 사랑스레 찍는 사진이라면, 이렇게 찍은 사진은 모두 '잘 찍은 사진'이라고 할 수 있어요. 왜냐하면, 사랑으로 다가서면서 찍는 사진에는 늘 이야기가 흐르니

까요. 기쁨이나 즐거움으로 찍는 사진에도 노상 이야기가 흘러요.

2009년 7월 13일 월. 유치원 수영장에서 배운 발차기를 보여주는 하늘.
2009년 12월 17일 목. 카펫 위에서는 비눗방울이 깨지지 않는다는 사실을 발견한 하늘의 의기양양한 짝다리.

사진이라는 갈래를 더 헤아린다면, 보도사진이나 예술사진에도 '이야기가 있을' 때에 한결 돋보입니다. 이야기는 없이 '놀라운 모습'만 보여주거나 '멋들어지는 모습'만 보여준다면 이 같은 사진은 다시 들춰보기 어려워요. 처음에는 뭔가 대단하다고 느낄 '놀라운 모습'도 한 번 보고 두 번 보는 사이 놀라움은 사라집니다. 멋들어진다는 모습도 '더 멋들어진다는 모습'을 찍은 사진이 있으면 그만 시들시들해져요.

사진책 『다카페 일기』를 다시 헤아려 봅니다. 이 사진책에 깃든 사진은 예술도 아니고 문화도 아니며 보도나 기록이나 다큐멘터리나 패션도 아닙니다. 그저 삶인 사진입니다. 더 뛰어나지도 않지만 덜 무르익거나 떨어지는 사진이 아니에요. 오직 사랑이 흐르는 사진입니다.

사랑이 흐르는 사진은 보면 볼수록 감칠맛이 나요. 사랑으로 빚은 사진은 세월이 흐르고 흐를수록 더욱 빛나요. 사랑을 담아서 즐겁게 찍은 사진은 언제까지나 가슴에 품으면서 웃음

꽃을 피우고 꿈노래를 길어올리지요. 일본뿐 아니라 한국에서도 수많은 사람들이 『다카페 일기』라는 사진책을 좋아해 줄 수 있던 바탕에는 '멋지게 찍은 훌륭한 사진'이기 때문이 아니라 '마음으로 다가서면서 사랑을 담으려 한 사진'이기 때문이라고 봅니다.

2010년 2월 18일 목. 콜라만 마시던 바다가 드물게 따뜻한 홍차를 주문. 집에 돌아오니 39도 2분.
2010년 4월 19일 월. 날지 못하는 원인은 점프가 부족해서라고 착각하는 하늘.

모리 유지 님은 책끝에 "소중한 사람을 찍은 사진은 단지 그 사실만으로도 소중한 사진입니다(뒷이야기)." 하고 밝힙니다. 참말 이 이야기 그대로 사진을 바라볼 수 있을 적에 누구나 즐겁게 '내 사진'을 찍을 만하리라 생각해요. 온 나라 사람들이 사진기를 손에 쥐든 손전화를 손에 쥐든 태플릿을 손에 쥐든 그야말로 즐겁게 사진을 찍어요. 사랑하는 님을 사진으로 찍는 사람은 '예술을 한다'거나 '문화를 한다'거나 '기록을 한다'는 생각이 아니에요. 오늘 이곳에서 마주보는 님을 사랑으로 찍어서 더욱 기쁜 하루를 누리고 싶다는 생각입니다.

우리는 누구나 사진가입니다. '전문 사진가(전문가)'가 아니라 '삶을 사랑하는 사진가'입니다. 값싸거나 가벼운 사진기로도 얼마든지 삶을 사랑하면서 이야기 한 자락을 사진으로 담

는 사진가입니다. 사진기가 없으면 '손가락 사진기'로 찰칵 찍어서 마음자리에 애틋하게 아로새길 줄 아는 '꿈 사진가'입니다.

여행하는 삶과 여행하는 사랑

- 여행하는 나무
- 호시노 미치오
- 김욱 옮김
- 갈라파고스, 2006

아침 일곱 시 반에 자리에서 일어난 작은아이가 아버지를 부릅니다. "쉬 마려." 쉬가 마려우면 혼자 가서 하면 되지, 뭘 부르니. 그렇지만 작은아이를 데리고 마루로 가서 쉬를 누입니다. 이제 네 살 어린이인 만큼 쉬를 누여 달라 할 만하리라 생각합니다. 일곱 살 큰아이는 씩씩하게 혼자 쉬를 누지만, 깊은 밤에는 함께 마루에 서 달라고 부릅니다.

아이를 이끌고 마루에 서서 쉬를 누이거나 오줌누기를 지켜보노라면, 어느새 바깥빛을 살핍니다. 한밤에는 한밤 빛깔을 살피고, 새벽에는 새벽빛을 살피며 아침에는 아침빛을 살펴요. 일곱 시 반에 작은아이 쉬를 누이면서, 일월 이십육일 아침해가 이렇게 일찍 뜨는구나 하고 깨닫습니다. 겨울 한복판인 일월이지만 해가 꽤 길어졌다고 느낍니다.

한겨울이 지나 늦겨울이자 끝겨울이 되어도 추위는 그대로

있습니다. 그러나, 이월에는 일월보다 해가 길 테지요. 일월보다 이월은 해가 일찍 뜨고 늦게 질 테지요. 엊그제 아이들 데리고 자전거마실을 하는데, 저녁 여섯 시가 넘어도 해가 다 안 떨어집니다. 동짓날이 가까우면 낮 네 시를 지나도 곧 어둑어둑한데, 저녁 다섯 시에도 해가 안 떨어지고, 여섯 시에도 날이 밝은 빛을 바라보면서, 겨울과 봄이 이렇게 흐르는구나 하고 생각했어요.

이 땅에 문명이라는 것이 찾아온 뒤로 모든 게 변하고 있습니다 … "미래의 후손들에게 오늘날 우리가 누리는 아름다운 자연들을 보여주기 위해서라도 더욱 열심히 일해야 합니다. 우리 고향 사람들은 사진을 찍어 봤자 무엇이 달라지느냐고 말합니다. 하지만 저는 믿습니다. 언젠가 먼 훗날, 아마존의 밀림이 모두 사라진다 해도 아마존의 모습과 그 속에서 살아갔던 사람들의 표정이 담긴 한 장의 사진으로 얼마든지 아마존을 되살릴 수 있다고 말입니다."(친구 알두가 호시노한테 들려준 이야기) (23쪽)

겨울을 벌거숭이로 보내는 나무가 있습니다. 겨울에도 푸른 잎사귀를 고스란히 매다는 나무가 있습니다. 벌거숭이로 겨울을 보내는 나무라면 앙상하다 할 테지만, 가지마다 새눈이 대롱대롱 있어요. 가을잎을 떨구면서 곧바로 새잎을 틔우려고 힘을 써요. 겨우내 새눈에 온힘을 그득 모아요.

겨우내 푸른 잎사귀를 매다는 나무를 들여다보면 새봄에 피울 꽃봉오리를 단단하게 맺습니다. 우리 집 마당에서 자라는 후박나무와 동백나무를 날마다 마주하면서 꽃봉오리를 으레 만집니다. 얼마나 야무지고 단단한지 살핍니다. 얼마나 멋스럽고 고운지 헤아립니다.

두 눈으로 잎사귀와 봉오리를 만지고, 두 손으로 종이를 펼쳐 잎사귀와 봉오리를 그립니다. 두 귀를 기울여 나뭇잎을 스치는 바람소리를 듣고, 코와 살갗으로 풀내음을 가득 마신 다음, 살며시 귀를 나뭇줄기에 대고는 나무 숨결이 뛰는 소리를 듣습니다.

나무가 들려주는 노래를 들을 수 있다면, 언제나 나무 곁에 있으면서 나무가 들려주는 노래를 듣기 때문입니다. 나무가 들려주는 노래를 들을 수 없다면, 언제나 나무 곁에 없을 뿐 아니라 나무가 노래를 들려준다는 생각조차 안 하기 때문입니다.

밤이 깊어지자 하늘은 온통 별의 차지가 되었습니다. 아무리 기다려도 오로라는 나타나지 않았고, 대신 달이 우리를 반겼습니다. (32쪽)
푸른 열매송이가 보이면 무작정 자리를 잡고 앉아 손이 닿는 대로 블루베리를 따먹고 나서 잠시 누워버립니다. 그때 눈에 들어오는 하늘은 블루베리 색과 똑같습니다. (34쪽)
이 조용한 세계에서 들리는 것이라곤 오직 발밑을 스쳐 지나

가는 눈들의 외침뿐입니다. (50쪽)

인간의 손길을 거부하는 듯한 생명의 약동이야말로 자연의 위대한 힘입니다. (32, 34, 50, 75쪽)

바람은 늘 노래를 부릅니다. 바람에 실린 꽃내음과 풀내음을 먹기에 사람도 짐승도 벌레도 살아갈 수 있습니다. 바람은 늘 웃음을 짓습니다. 바람결에 묻어나는 웃음을 바라보는 논과 밭에서 새롭게 풀싹이 돋고 풀줄기가 오릅니다. 우리들은 바람노래를 듣는 풀잎을 먹으면서 오늘 하루를 즐겁게 살아갈 수 있어요.

사진기라고 하는 물건이 태어난 지는 이제 백 해를 조금 넘으니, 사진을 찍은 발자취도 백 해 남짓입니다. 그렇지만, 사진기가 없었어도 사람들은 늘 마음속에 사진을 담았습니다. 따사롭게 바라보면서 이야기를 담아요. 즐겁게 마주하면서 이야기를 누려요. 한 번 들은 노래를 잊지 않고 새삼스레 흥얼거립니다. 한 번 본 모습을 잊지 않고 다시금 조잘조잘 이웃한테 알려줍니다.

마음에 담기에 노래로 다시 부르고, 마음에 담으니 이야기로 다시 들려줍니다. 마음에 담으니 사진기가 있을 적에는 사진기를 빌어 살포시 앉혀요. 마음에 담지 못할 적에는 사진기가 있더라도 어떠한 모습조차 앉히지 못합니다.

처음 본 모습이기에 찍지 않아요. 마음속으로 그리던 모습

이기에 찍어요. 아름답구나 하고 느끼는 마음이란, 처음부터 그리고 기다리면서 품습니다. 누구는 아름답다고 느끼고 누구는 아름답다고 느끼지 못하는 까닭은, 한 사람은 늘 마음속으로 그리면서 기다렸고 다른 한 사람은 마음속으로 그리거나 기다린 적이 없기 때문입니다.

어미는 영하 50도의 추위를 뚫고 갓 태어난 새로운 생명을 열심히 핥아 주다가 젖을 물릴 준비를 했습니다. (44쪽)

카리부 사슴의 새끼가 매서운 바람이 휘몰아치는 설원에서 태어나는 것도, 한 마리의 검은방울새가 영하 60도의 추위 속에서 즐겁게 지저귀는 것도 단지 그 속에 생명이 있기 때문입니다. (46쪽)

우리는 깜짝 놀라서 목화밭으로 뛰어들어 몸을 숨겼다. 배낭을 벗어버리고 그 위에 누웠다. 여름철에만 맡을 수 있는 툰드라의 흙내가 싱그러웠다. 맑게 갠 백야의 푸른 하늘이 한없이 펼쳐졌다. 그대로 가만히 누워 있으면 카리부 사슴떼가 머리 위로 소리 없이 지나갈 것만 같았다. (138쪽)

호시노 미치오 님 사진책 『여행하는 나무』(갈라파고스, 2006)를 읽으며 생각합니다. 다만, 이 사진책은 '사진책'이라기보다는 '이야기책'이라고 해야 옳습니다. 호시노 미치오 님이 알라스카를 온몸으로 누비면서 겪은 이야기를 담은 책이라고 할 만합니다.

그런데, 이 책을 읽는 동안 호시노 미치오 님이 '무엇을 사진으로 담으려 했느냐' 하는 이야기를 읽어요. 이 책을 읽으면서 호시노 미치오 님이 '사진길을 걸어가려고 하는 뜻이 어디에 있느냐' 하는 이야기를 아로새깁니다.

사진기를 빌어서 찍은 모습만 담아야 사진책일까요? 사진 작품만 그러모아야 사진책일까요? 사진 몇 장 싣지 않으면 사진책이라 할 수 없을까요?

> 우리가 진보라고 믿어 의심치 않았던 인간의 역사는 발전하면 발전할수록 더 많은 그림자를 인간에게 드리웁니다. 그리고 지금 그 그림자의 존재를 깨닫기 시작한 인류를 헤아릴 수 없는 어둠 속에서 멍하니 서 있습니다. (84쪽)
> 린드버그가 알래스카를 방문한 적이 있다니, 몰랐던 사실이다. 게다가 이렇게 헌책방의 낡은 앨범 속에 귀중한 자료가 잠들어 있다는 것은 상상도 못했던 일이다. (116쪽)
> 정보가 적다는 사실은 사람의 내부에서 어떤 힘을 만들게끔 유도한다. 그래서 그만큼 인간은 더 많은 무언가를 상상하게 된다. (153쪽)
> 편대를 이뤄 창공을 날아가는 오리떼가 내겐 아름다운 자연의 광경에 지나지 않았지만, 에스키모 사냥꾼들에겐 하루를 살아가는 데 필요한 양식일 뿐이었다. (243쪽)

사진 몇 장 안 실은 『여행하는 나무』이지만, 그동안 호시노 미치오 님이 사진으로 담은 '이웃들' 살림살이와 빛깔과 무늬

와 그림이 고스란히 깃듭니다. 사진 몇 장 안 실어도 좋은 『여행하는 나무』를 읽으면, 사진이 없어도 머릿속으로 그림을 또렷이 그릴 수 있습니다. 이녁이 만난 사람들 낯빛과 웃음을 그릴 수 있습니다. 이녁이 디딘 땅을 헤아릴 수 있습니다. 이녁을 사랑하는 사람이 함께 알라스카로 가서 살림을 꾸리는 조그마한 보금자리를 떠올릴 수 있습니다.

사진이란 늘 사진입니다. 작품으로도 사진을 느끼며, 말로도 사진을 느낍니다. 이야기로도 사진을 누리며, 눈빛으로도 사진을 누립니다.

알라스카하고 한몸이 되면서 사진하고 한마음이 되는 호시노 미치오 님은 알라스카에서 만난 이웃들하고 '사진'이라는 징검다리를 놓습니다. '사진' 하나로 알라스카 사람이 되어요. 사진을 드리우면서 삶꽃을 피웁니다.

> 나는 이곳에서 사람이 따스한 햇살만으로도 행복할 수 있다는 것을 배웠다. (139쪽)
> 매일 밤 아무렇지도 않게 바라보는 별빛은 우주의 역사가 고스란히 담겨진 페이지인 셈이다. (148쪽)
> 오로라가 나타나지 않아도 좋다. 빙하 위에서 밤을 지새면서 감히 상상도 할 수 없었던 세계를 경험하는 것만으로도 아이들의 인생은 풍요로워질 것이다. (149–150쪽)
> 지금 얼마나 멋진 풍경 속에 자신들이 서 있는지를 아이들은 알고 있는 걸까. 이렇게 대자연의 품에 안길 수 있다는 것만으

로도 행운이다. (151쪽)

사회의 척도에서 멀어질수록 인간은 더욱 자유로워진다. 인생의 척도가 오직 자기 자신뿐이기 때문이다. (233쪽)

우리 집 일곱 살 큰아이가 문득 "나 춤추고 싶어요." 하고 말합니다. 그래, 춤추고 싶으면 춤을 추렴. "노래 틀어 주셔요." 하고 덧붙입니다. 그래, 노래를 들으면서 춤을 추고 싶구나. 그러면 틀어야지.

큰아이는 누가 보거나 말거나 춤을 춥니다. 혼자서 마음 가는 대로 춤을 춥니다. 어깨를 흔들고 발장구를 칩니다. 물구나무서기를 하고 이리저리 뜁니다. 스스로 즐거운 춤입니다.

스스로 즐거울 때에 삶이 되고, 스스로 즐거운 삶일 때에 이야기가 되며, 스스로 즐거운 삶으로 빚는 이야기일 때에 사진을 찍습니다. 사진을 찍는 솜씨는 없습니다. 삶을 가꾸는 솜씨가 없기 때문입니다. 사진을 찍는 재주란 없습니다. 삶을 꾸미는 재주란 없기 때문입니다.

아이를 돌볼 적에 이런 솜씨나 저런 재주를 부리지 못합니다. 아이는 오로지 사랑으로만 돌봅니다. 어버이와 함께 살아가는 아이들도 사랑을 받아먹을 뿐, 과자나 밥이나 주전부리를 받아먹지 않습니다. 어버이가 사랑스레 내미는 넋을 받아서 즐겁게 먹고 즐겁게 놀아요.

사진을 아름답게 찍는 넋은 여기에 있습니다. 스스로 아름

답게 살아가고픈 꿈을 품으면서 하루하루 사랑스레 일구면, 사진은 저절로 태어나요.

> 나는 혼자였고, 많은 위험도 겪었다. 그러나 위험한 순간들을 무사히 넘길 때마다, 또 내가 혼자라는 고독을 체감할 때마다 마음이 성장하는 것이 자연스레 느껴졌다. 그날그날 내가 선택하는 일상이 대본 없는 연극처럼 새롭기만 했다. 내 평생 처음 겪어 보는 신비로운 감정이었다 … 어제까지 알래스카의 여행자였다면 오늘부터 한 사람의 당당한 주민이 된 것이다. 나는 친구들에게 이 말을 들려주고 싶었다. (222쪽)
>
> 이곳에 뿌리를 내려야겠다고 다짐한 후부터 모든 게 달라졌다. 예를 들어 간혹 벌판에서 마주치는 늑대조차 왠지 낯설지가 않다. 그 전에는 늑대의 모습을 사진에 담느라 정신이 없었다면 지금은 내가 지키고 보존해야 할 나의 일부처럼 느껴진다. (226쪽)

여행하는 나무란, 나무가 여행한다는 뜻일까요. 여행하는 나무란, 나무가 여행하는 꿈을 품는다는 소리일까요.

나무는 언제나 여행합니다. 나무는 한 곳에 뿌리를 내리지만, 나무꽃은 온 숲과 마을과 새와 벌레와 사람을 부릅니다. 머나먼 곳에서 나무꽃을 보려고 모여요. 이러면서 나무한테 저마다 어디에서 왔고 그동안 어떤 일을 겪었는지 조잘조잘 떠듭니다. 나무는 한 곳에 가만히 서서 온누리 이야기를 모조

리 듣습니다. 그러고는 조용히 꽃을 떨구고 열매를 맺습니다. 열매에는 씨앗이 깃듭니다. 나무한테 찾아온 새가 열매를 먹고 멀리멀리 날아가서 똥을 뽀지직 누면서 어린 씨앗이 새로운 터에서 뿌리를 내려요.

사람들이 나무를 베어 종이를 마련합니다. 종이가 된 나무는 책으로 다시 태어납니다. 책으로 다시 태어난 나무는 이 나라 저 나라를 두루 누빕니다. 이 사람 저 사람 손을 거치면서 온갖 고을과 고장을 돌아다닙니다.

나무는 빙그레 웃습니다. 씨앗으로 여행을 다니고, 책이 되어 나들이를 떠납니다. 때로는 책상이나 걸상이 되어 여행을 해요. 때때로 배가 되기도 하고 기둥이 되기도 합니다. 온갖 모습으로 몸을 바꾸면서 여행을 하는 나무입니다.

얼마나 많은 세월이 흘렀기에 이런 광경을 자아낼 수 있는 것일까. 이곳에서 살아남은 생명은 오직 빛과 그림자뿐이다. (285쪽)

아내는 이곳의 자연에 흠뻑 반한 눈치였다. 겨울이 긴 북쪽은 상대적으로 여름이 짧다. 이런 곳에서 꽃을 볼 수 있다는 것은 단순한 기쁨이 아니다. 만일 이 땅에 겨울이 없었다면, 그리고 일 년 내내 꽃이 피었다면 사람들은 지금처럼 생명을 사랑하고, 꽃을 사랑하지는 못했을 것이다. 아내 덕분에 알래스카의 또 다른 아름다움을 알게 되었다. 항상 거대한 자연만 관찰하던 내게 땅에 핀 꽃은 완전히 다른 세계였다. (295쪽)

이곳에서 만난 꽃과 바람은 도시에서 만날 수 있는 그런 것들이 아니다. (297쪽)

오늘 이곳을 찍는 사진입니다. 어떤 사진도 어제나 모레를 찍지 않습니다. 그런데, 오늘 이곳에서 찍은 사진 하나는 모레가 되고 글피가 되면서 새로운 이야기를 들려줍니다. 오랜 나날 지구별에서 푸르게 흐르며 살아온 이야기를 오늘 이곳에서 모조리 보여주어요.

얼마나 많은 나날이 흘러서 지어낸 멋진 모습일까요. 오늘 이곳에 찾아왔기에 찍은 이 사진 하나에 얼마나 많은 이야기가 숨었을까요. 사진 하나 들여다보는 우리들은 얼마나 많은 이야기를 읽을 수 있을까요.

긴긴 겨울이 있어 봄꽃을 기다린다면, 긴긴 삶이 있기에 오늘 사진 한 장 찍겠지요. 긴긴 겨울을 보내며 봄꽃을 흠뻑 누린다면, 긴긴 삶을 숱한 사람들이 누리며 오늘 이곳까지 왔으니, 이 모습을 즐겁고 고마웁게 찰칵 한 장 찍겠지요.

여행하는 나무이고, 여행하는 사진입니다. 나무는 여행을 하고, 사진은 여행을 합니다. 여행하는 삶이고, 여행하는 사랑입니다. 삶은 여행을 누리고, 사랑은 여행을 꽃피웁니다.

이 수수한 사진이 모두 사랑이었네

- 잘 있었니, 사진아
- 테일러 존스
- 최지현 옮김
- 혜화동, 2013

우리 집 큰아이를 사진으로 찍을 적에 작은아이는 으레 고개를 빼꼼 내밉니다. 이러면서 "왜 나는 안 찍어? 나도 찍어 줘요." 하고 묻습니다. 이 작은아이는 이른새벽에 조용히 일어나서 노는데, 늦게 자고도 일찍 일어나서 노는 모습을 물끄러미 바라보다가 살며시 사진기를 들어 찰칵 한 번 찍으면 어느새 눈치를 채고는 방실방실 웃으며 "또 찍어요. 더 찍어요." 하고 말합니다.

아이들은 저희 아버지가 언제 저희를 사진으로 찍는지 압니다. 아버지가 빙글빙글 웃고 노래하는 때에 사진기를 손에 쥡니다. 그러니까, 아버지가 즐거울 적에 사진을 찍으니, 아이들로서도 '아하, 우리 아버지가 즐거운가 보네. 그러면 사진 얼마든지 찍어야지' 하고 여길는지 모릅니다.

할아버지 자동차에 태우고 끌기. 이제는 가는 곳마다 할아버지를 태우고 다닐 수 없지만, 할아버지가 인생을 살아오시면서 느낀 그 기쁨은 아직도 나를 따라다닌다. (Sandy, 23쪽)

우리를 돌봐 주던 할아버지가 계시던 때가 그리워요. 하지만 부디 걱정 마세요. 제가 여전히 여기서 할아버지의 꽃들에 물을 주고 있으니까요. (Marisa, 36쪽)

테일러 존스 님이 엮은 사진책 『잘 있었니, 사진아』(혜화동, 2013)를 찬찬히 읽습니다. 테일러 존스 님은 어느 날 문득 알아챘다고 합니다. 이녁 어머니와 아버지가 언제나 이녁 곁에서 이녁을 사랑하면서 살림을 꾸렸구나 하고 알아챘다고 해요. 그래서 옛날 사진을 한 장 꺼내어 '오늘 이곳'에서 맞대면서 '우와, 지난날에 우리 어머니와 아버지가 나를 이렇게 바라보았구나!' 하고 느꼈다고 해요. 이리하여, '겹쳐서 찍는 사진 이야기'를 선보였다고 합니다.

아빠 엄마, 행복한 유년 시절을 보낼 수 있게 해 주셔서 고맙습니다. 전 사랑받은 기억밖에 없어요. (Ronnie, 43쪽)

40년 전, 갓 결혼한 부모님은 사랑이라는 재산을 일구기 위해 저 문을 열고 들어오셨어. 아버지가 지은 이 집은 우리 가족의 소중한 추억으로 채워졌지. 그 행복한 시간들은 영원히 우리 거야. (Fermec, 87쪽)

겹쳐서 찍는 사진이란, 말 그대로 겹쳐서 찍는 사진입니다.

오늘 이곳은 액자처럼 바깥을 감싸는 틀입니다. 한복판에는 내가 예전에 찍힌 사진입니다. 또는 우리 어머니나 할아버지가 예전에 찍은 사진입니다. '찍은 때'는 달라도 '찍은 곳'이 같은 사진을 살며시 겹치는 셈입니다. 아스라하다 싶은 시간이 흘렀어도 예나 이제나 한결같이 흐르는 한 가지를 만나려고 하는 사진놀이인 셈입니다.

그러면, 무엇이 한결같이 흐를까요? 바로 사랑입니다. 오직 사랑입니다. 다만 한 가지 사랑입니다. 다른 것은 더 없어요. 서로 아끼고 돌보는 따사로운 마음인 사랑이 흐를 뿐입니다. 우리 삶에는 언제나 사랑이 흘러요. 사랑 아닌 다른 것이 흐르지 않습니다.

> 할머니가 옆에 계실 때는 햇볕이 훨씬 더 환하게 비쳤어요. 작별 인사는 할 수 없었지만 할머니가 우리 곁을 떠나 천국으로 가실 때 할머니의 따사로운 영혼을 느낄 수 있었답니다. 보고 싶어요, 할머니. (Ivan, 122쪽)
> 23년 전엔 이렇게 꼭 붙어 있었는데, 지금은 얼굴 보기도 힘드네요. 언니랑 오빠가 보고 싶네요. (Danae, 150쪽)

사진책 『잘 있었니, 사진아』는 참말 사진한테 절을 해요. 꾸벅 허리를 숙이거나 손을 흔들면서 불러요. "잘 있었니? 나도 잘 있었어." 마흔 해 묵은 사진이 잘 있었느냐고 묻습니다. 스무 해 지난 사진이 잘 있었느냐고 묻습니다.

한 번 찍고 파묻는 사진이 아니에요. 사진을 찍는 까닭은 틈틈이 지난날을 돌이키면서 오늘을 되새기고 앞날을 그리려는 꿈이 있기 때문입니다. 꿈을 찍는 사진입니다. 오늘 이곳에 선 꿈을 찍고, 앞으로 이룰 꿈을 찍지요. 오늘 이곳에서 누리는 사랑을 찍고, 앞으로 이곳에서 가꿀 사랑을 찍습니다.

가끔은 자기 집 뒷마당에 앉아 그곳에서 보이는 풍경들을 마냥 즐길 필요도 있다. 내 아이도 그렇게 살기를. (Amy, 201쪽)

우리 아버지와 어머니가 마흔 해 남짓 앞서 찍은 사진을 오늘 가만히 들여다봅니다. 스무 살에서 서른 살로 달리던 두 젊은 사람은 어떤 마음으로 한집을 이루기로 했을까요. 마흔 살이 넘은 '아이'는 '앳된' 어버이를 바라보면서 무엇을 생각할 수 있을까요.

오늘 우리 집 여덟 살 어린이와 다섯 살 어린이는 저희가 찍힌 두어 살 적 모습을 들여다보며 새삼스럽다고 여깁니다. 저희가 어릴 적에 어떤 모습을 보여주었는가를 사진에 비추어 새롭게 바라봅니다. 며칠 앞서 신나게 놀던 모습을 찍은 사진을 오늘 바라보면서 며칠 앞서 그야말로 어떤 기쁨으로 신나게 놀았는가를 새록새록 아로새깁니다.

노래가 흘러 사진이 됩니다. 노래가 빛나면서 사진이 됩니다. 노래가 어느덧 사진으로 거듭납니다. 노래 한 마디가 사진 한 장으로 다시 태어납니다.

네 삶도 내 삶도 모두 노래입니다. 네 이야기도 내 이야기도 언제나 노래입니다. 그러니, 우리 어버이가 우리 모습을 수수하게 찍은 사진은 모두 노래요 아름다운 사랑입니다. 우리가 우리 아이를 수수하게 찍은 사진도 한결같이 노래이면서 아름다운 사랑입니다.

ㄹ. 사진누리

관광산업 없어도
사람들이 찾아가는 나라

■ 아바나 La Habana, Cuba
■ 이동준
■ 호미, 2017

　뉴욕이나 도쿄 한복판으로 나들이를 가는 분들이 많습니다.
뉴욕이나 도쿄 한복판 나들이라면 여행보다 관광에 가까울 테
고, 이곳에서는 주머니에 두둑히 챙긴 돈으로 무엇을 사거나
쓰기 마련입니다.

　티벳이나 네팔로, 또는 부탄이나 쿠바로 나들이를 가는 분
들도 많습니다. 티벳 네팔 부탄 쿠바로 찾아가는 나들이라면
관광보다 여행에 가까울 테며, 더 헤아리면 마실이라고 할 만
하지 싶어요. 이곳에서는 돈을 써서 무엇을 사려는 마음이 아
닌, 삶을 되돌아보는 기쁨을 찾아보려는 길이지 싶습니다.

　관광객이 돈을 쓰도록 이끄는 관광산업이 나라살림이나 마
을살림에 도움이 될 수도 있어요. 그런데 돈을 쓰는 관광객 발
길이 뚝 끊어진다면? 관광객이 돈을 안 쓴다면? 그리고 관광
객이 오가면서 남기는 쓰레기는? 관광산업에서는 이러한 얼거

리를 얼마나 생각할까요?

돈을 안 쓰는 여행객이라면 돈으로 나라살림이나 마을살림을 북돋아 주는 일은 매우 드물리라 생각해요. 그런데 돈을 안 쓰는 여행객이 조용히 다녀가든 안 다녀가든, 조용히 제살림을 짓는 나라에서는 대수로울 일이 없습니다. 곱게 가꾸는 나라나 마을일 적에는 늘 홀가분하게 제살림을 지어요. 무슨 대단한 시설이나 투자나 개발이 없어도 사람들이 즐겁고 홀가분하게 살아가지요.

오늘날 쿠바를 단적으로 설명하는 키워드는 무상 의료, 무상 교육, 최저생계비 보장 그리고 유기농업을 꼽고 있다. 비록 가난하지만 행복 지수는 높은 나라, 비록 고단하게 일해야 하지만 빈부 격차가 크지 않고 범죄율이 낮은 안정된 나라, 자유로운 영혼이 음악과 춤을 즐기는 정열의 나라, 쿠바. (20쪽)

사진을 찍는 이동준 님은 어느 날 '부에노 비스타 소셜 클럽'이라는 영화를 보았다고 해요. 이 영화에 흐르는 마을살이, 마을사람, 마을노래를 비롯해서 바람과 물결과 집과 골목과 자동차 모두에 흠뻑 빠졌다고 합니다. 이 사랑스럽도록 조용하면서 기운차는 곳을 꼭 두 발로 디뎌 보고 싶다는 꿈을 품었다고 합니다.

저토록 낡아빠져 보이는 건물이 왜 낡아빠진 집이 아닌 따스한 보금자리로 보이는지 궁금했다고 해요. 겉으로 허름하거

나 가난해 보이는 사람들이 왜 저토록 신나고 아름답게 노래하고 춤을 누릴 수 있는지 궁금했다고 해요. 살림살이를 정갈하게 매만지는 손길은 어디에서 비롯했는지 궁금했다고 합니다.

사진책 『아바나 La Habana, Cuba』(호미, 2017)는 한국이라는 나라에서는 도무지 생각해 볼 수 없던 모습을 어디에서나 쉽게 마주하는 쿠바에서도 아바나라는 고장을 이야기합니다. 미국이라는 나라가 곁에서 엄청난 무역제재를 했다지만, 이에 아랑곳하지 않고 작으면서 조용한 제살림 짓기에 나서면서 어깨동무하는 나라를 이룬 터에서 사람들이 어떻게 어우러지는가를 이야기합니다.

빨강, 파랑, 노랑 같은 원색을 띤 이들 자동차들은 대개가 1950년대의 미국산 자동차들이다. 비록 오래되어 낡았지만 살뜰한 손질로 여전히 아름답게 빛나는 구식 자동차들이 거친 엔진 소리를 내며 거리를 질주한다. (40쪽)

100층이 넘는 높다란 건물이 줄줄이 선 곳이어야 놀랍지 않습니다. 빼곡하게 들어찬 높은 건물 사이로 숱한 사람이 물결처럼 쏟아지는 곳이어야 놀랍지 않습니다. 길거리에 자동차가 가득해야 놀랍지 않습니다. 가게마다 불빛이 번쩍거리면서 값비싼 물건이 넘쳐야 놀랍지 않습니다.

관광산업이란 제살림하고 아주 동떨어진 모습이지 싶습니

다. 관광산업에 맞추어 일자리를 얻거나 돈을 버는 사람들은 제살림을 못하는 하루가 되지 싶습니다. 관광객한테 보여주려고 꾸미거나 세우는 시설은 마을사람한테는 그다지 도움이 안 될 만하지 싶습니다.

으리으리하게 짓는 별 몇 개짜리 호텔이나 식당은 마을사람이 여느 때에 가벼이 드나들 수 있는 곳이 될까요? 으리으리한 쇼핑몰이나 백화점은 참말로 마을사람이 여느 때에 손쉽게 드나들 수 있는 자리가 될까요? 더 넓은 찻길이나 더 빠른 고속도로는 참으로 마을사람 살림살이에 보탬이 될 만할까요?

사진책 『아바나』는 우리 한국 사회하고 사뭇 다른 쿠바가 왜 다른가를 넌지시 보여줍니다. 한국에 번쩍거리는 높은 건물이나 값비싼 새 자동차가 많더라도 정작 한국에 무엇이 없는가를 찬찬히 보여줍니다. 한국에 가수나 가수 지망생이 많더라도 막상 한국에 무엇이 없는가를 하나하나 보여줍니다.

동네 사람들이 하나둘씩 모여들더니 소리를 지르기 시작했다. 사진을 찍었으니 노인에게 돈을 주라는 것이었다. 알고 보니 노인은 앞이 보이지 않는 맹인이었다. 노인을 향해 반사적으로 사진기를 들이댄 것이 부끄럽고 민망해, 며칠 전에 사 둔 시가 하나를 노인의 낡은 셔츠 주머니에 넣어 드리고는 비록 앞을 보지 못하지만 꾸벅 고개를 숙이며 인사를 건넸다. (102쪽)

사진책 『아바나』에 흐르는 아바나 사람들(쿠바 사람들)을 지켜보면서 삶과 산업을 생각해 봅니다. 나라에서는 관광산업에 돈을 들여서 관광객을 끌어들일 수 있습니다. 그리고 나라에서는 마을살림에 돈을 들여서 마을사람이 넉넉하고 즐겁게 살도록 북돋울 수 있습니다.

관광산업을 일으키자면 돈을 들여야(투자를 해야) 하니, 관광객이 돈을 써야만 하는 얼거리로 흐르고, 마을사람은 '돈을 쓸 손님(소비자)'을 기다리는 하루가 됩니다.

이와 달리 마을살림을 가꾸는 데에는 그리 큰 돈을 들이지 않아도 될 뿐 아니라, 마을사람 스스로 제살림을 짓기 마련이기에, 관광객이나 여행객이 있든 없든 대수롭지 않습니다. 스스로 마을을 살찌우고 북돋우면서 즐겁게 어우러져요.

『아바나』에 담긴 살림과 사람과 웃음과 노래를 마주하면서 담양군 '달빛무월마을'이라는 작은 시골이 떠오릅니다. 작은 고장 담양에서도 작은 시골인 무월마을이라는 곳은 마을사람 스스로 시골집과 시골길을 가다듬고 멧자락하고 숲정이를 돌봅니다. 다른 아무런 문화시설이나 관광시설이 없으나 이 작은 시골마을을 찾아오는 분들은 넉넉한 마음을 누릴 수 있다고 해요. 돈을 쓰지 않아도, 뭔가 사지 않아도 기쁜 마음이 된다고 해요.

관광산업이나 첨단산업으로 키우는 곳에서는 어떤 사진을 찍으며 어떤 이야기를 담을 수 있을까요? 제살림으로 스스로

즐거운 노래가 피어나는 곳에서는 어떤 사진을 찍으며 어떤 이야기를 길어올릴 수 있을까요?

스피커로 유행노래를 크게 틀어놓지 않아도 사람들 누구나 어디에서나 즐거이 노래를 부르면서 웃음짓는 마을이 한국에서도 하나둘 늘어날 수 있으면 좋겠습니다.

커피잔 들고 웃음짓는 이웃을 그리는
'새로운 노동'

■ 다른 길
■ 박노해
■ 느린걸음, 2014

인도네시아, 파키스탄, 라오스, 버마, 인디아, 티벳, 이렇게 여섯 나라를 돌아다니면서 만난 사람들 이야기를 사진으로 보여주는 『다른 길』(느린걸음, 2014)을 읽습니다. 글책이 아닌 사진책이지만 저는 이 사진책을 가만히 읽습니다. 왜냐하면 사진은 '눈으로 훑고 지나가는 어떤 모습'이 아니라 '어떤 모습에 깃든 숨결과 바람과 이야기'가 있다고 느끼기 때문입니다.

인도네시아에는 자연이 길러준 것들을 거두어 채취경제로 살아가는 사람들이 많이 있다. 약 1만 년 전 농경정착을 시작하기 전까지 인류는 수십만 년 동안 수렵채취로 살아왔다. 우리 삶에서 정말 소중한 것은 다 공짜다. 나무 열매도 산나물도 아침의 신선한 공기도 눈부신 태양도 샘물도 아름다운 자연 풍경도. (31쪽)

사진책 『다른 길』을 빚은 박노해 님은 한동안 노동자였고, 한때 시인이었습니다. 오늘날에도 박노해 님은 '일을 하는 사람'이고 '노래를 하는 사람'입니다. 노동자 시인이라는 길을 지나오면서 '일하는 기쁨을 노래하는 사람'으로 탈바꿈합니다. 기계처럼 똑같이 되풀이하는 하루를 쳇바퀴처럼 보내야 하는 나날이 아닌, 날마다 새롭게 삶을 바라보면서 스스로 이야기를 짓는 길을 걷는다고 할 만해요.

박노해 님은 아시아 여러 나라를 돌면서 숱한 사람들한테서도 이와 같은 일을 느끼고 이와 같은 이야기를 들으며 이와 같은 모습을 만납니다. 사진책 『다른 길』에 실린 '일하는 사람들'은 고된 몸짓이 아니에요. 쳇바퀴처럼 빙글빙글 도는 모습이 아닙니다. 날마다 똑같이 뒹굴면서 고달파야 하는 살림도 아닙니다.

> 마르야나(20)와 세 남매는 엄마 아빠를 따라 '리아르 가요' 커피 농사를 이어가겠단다. "증조할머니가 심은 이 나무는 백 살이 넘었어요. 하얀 커피꽃이 피고 꿀벌이 날고 꽃잎이 떨어지면 빨간 커피 체리 안에 녹색 커피 생두가 반짝여요. 제 손으로 커피 체리를 딸 때마다 저 안개 너머에 지금 커피잔을 들고 미소짓는 누군가를 떠올리곤 해요." (37쪽)

스무 살 젊은이가 커피밭을 물려받아서 즐겁게 커피꽃을 바라보겠노라 이야기합니다. 스무 살 젊은이는 커피밭에서 '할

머니가 낳은 어머니'가 심은 커피나무를 떠올립니다. 어쩌면
백 해 앞서 심었다는 그 커피나무는 인도네시아가 유럽 어느
나라에 식민지살이를 해야 하던 무렵 '슬픔하고 눈물'로 심은
나무일 수 있어요. 그러나 '할머니를 낳은 어머니'를 거치고
'할머니'를 거치며 '어머니'를 거치는 동안 이 커피나무 한 그
루에 따사로운 사랑이 깃듭니다.

어머니와 어머니와 어머니와 어머니, 또 아버지와 아버지와
아버지와 아버지는 커피나무를 늘 사랑으로 돌보았을 테지요.
이러한 사랑은 앞으로도 이어질 수 있기를 바랄 테고요.

> 축구의 꽃은 동네축구에 있다. 펠레도 마라도나도 메시도 호
> 날두도 박지성도 다 골목축구에서 탄생한 별들이 아닌가. (65
> 쪽)
> 수확을 마친 농부 아빠가 아들과 놀아 주고 있다. "이 의자는
> 아이가 처음 말하던 날 만든 것이구요, 이 목나는 아이가 첫걸
> 음마 하던 날 만든 것이구요, 오늘은 대나무를 깎아 새장을 만
> 들어 줄 거예요." 아빠가 아이에게 주었던 것은 '시간의 선물'.
> 사랑은, 나의 시간을 내어주는 것이다. (69쪽)

아이한테 놀잇감을 마련해 주자면 품을 들여야 합니다. 어
버이는 '제 하루'를 틈틈이 쪼개고 나누어서 놀잇감을 짓는 일
을 합니다. 아이는 아직 '어버이가 하루 동안 얼마나 많은 일'
을 하는지 잘 몰라요. 그래서 어떤 아이는 어버이한테 '왜 장

난감을 빨리 장만해 주지 않느냐고 조르거나 닦달할 수 있습니다. 그러나 어떤 아이는 어렴풋하게나마 '어버이가 늘 하는 온갖 일'을 느낄 수 있어요. 어버이가 날마다 조금씩 짬을 내어 제(아이) 놀잇감을 짓는 몸짓을 알아챌 수 있어요.

'어버이가 제 틈을 내어주는 선물'을 아이가 느껴요. 놀잇감 하나에서뿐 아니라, 밥 한 그릇에서도 느껴요. 옷 한 벌에서도 느끼고, 이부자리에서도 느껴요. 처마 밑 그늘에서도 평상에서도 마루에서도 마당에서도 물씬 느끼지요.

> "제가 제일 닮고 싶은 사람은 울 아빠예요. 제 동생들도 절 닮고 싶다고 하면 좋겠어요. 하하." 학교를 그만둬도 아이는 비참해하지 않는다. 공부는 학교에서만 할 수 있는 게 아니지 않느냐며 씨익, 앳된 얼굴에 맺힌 구슬땀을 닦는다. (129쪽)

사진책 『다른 길』을 읽으면서 가만히 생각해 봅니다. 박노해 님은 아시아 여러 나라 아이들하고 어른들 말을 귀여겨들은 뒤 조곤조곤 옮겨적습니다. '커피잔을 손에 쥐고 웃음짓는 이웃'을 그리는 젊은이 말을 옮겨적고, '아버지를 닮고 싶은 아이' 말을 옮겨적습니다. 아이가 자라는 결에 맞추어 새로운 놀잇감을 손수 깎아서 마련하는 어버이 말을 옮겨적어요. 꽃밭을 가꾸어서 꽃을 저잣거리로 가지고 가서 내다 파는 젊은이 말을 옮겨적고, 손수 짠 돗자리를 멧골부터 짊어지고 저잣거리로 와서 내다 파는 젊은이 말을 옮겨적기도 합니다.

그야말로 '새롭게 일하는' 이웃들을 만나서 박노해 님 스스로 삶을 새롭게 바라본다고 합니다. '저임금 노동'이 아니라 '즐거운 일'을 하는 사람들이 어떻게 살아가는가를 바라보면서, 박노해 님부터 스스로 새로운 길을 걸어야겠다고 생각한다는 이야기를 들려줍니다.

> 꽃을 기르는 마 모에 쉐(21)가 꽃 한 송이를 건넨다. "쭌묘에서 꽃밭을 가꾸는 것은 힘든 일이지만, 아름다운 꽃들은 제 손에 향기를 남기지요. 꽃을 든 사람들의 미소는 사랑하는 가족과 친구들에게, 그리고 부처님께도 가장 멋진 선물이 될 거예요." (213쪽)

너랑 내가 같은 길을 걷지 않으니 너랑 나는 '다른 길'을 걷는다고 할 수 있습니다. 나는 시골에서 살고 너는 도시에서 살기에 너랑 나는 '다른 길'을 걷는다고 할 수 있습니다. 너는 연봉 높은 일자리를 얻고 나는 시골에서 흙을 만지면서 살기에 너랑 나는 '다른 길'을 걷는다고 할 수 있어요.

그런데 우리는 저마다 새로운 길을 걷는다고도 할 수 있습니다. 인도네시아나 파키스탄에도 커다란 도시가 있고, 공무원이 있으며, 부자가 있어요. 그리고 한국이나 일본에도 시골지기가 있고, 수수한 살림을 조촐하게 가꾸는 작은 사람들이 있어요. 더 많은 돈을 벌지 못해서 안달하는 사람이 있으나, 아주 적은 돈을 벌면서도 늘 웃음짓는 살림으로 기쁜 사람이

있어요.

어떤 길이 길다운 길일까요? 더 좋은 길이나 더 나쁜 길이 있을까요? 모든 사람이 똑같은 길을 가야 할까요? 우리는 서로서로 다른 길을 가도 되지 않을까요? 아니, 우리는 저마다 제 나름대로 '새로운 길'을 갈고닦으면서 스스로 즐거울 이야기를 지을 수 있으면 아름다운 살림이 될 만하지 않을까요?

구름을 등에 지고 해님을 마주보며 바람을 맑게 마시는 아시아 여러 나라 이웃들을 사진으로 마주합니다. 이 사진책이 아니더라도 이 지구별 곳곳에는 수수하면서 아름다운 살림을 가꾸는 이웃이 즐겁게 웃으리라 생각합니다. 우리 곁에도 수수하면서 정갈한 삶을 짓는 동무가 기쁘게 노래하리라 생각해요.

길을 생각합니다. 다른 길, 새로운 길, 즐거운 길, 기쁜 길, 웃음짓는 길, 노래하는 길, 꿈꾸는 길, 아름다운 길, 무지개 같은 길, 바람 같은 길, 푸른 길, 파란 길, 하얀 길, 금빛으로 출렁이는 가을논 같은 길, 숲내음이 물씬 흐르는 상냥한 산들바람이 부는 길, 가없는 길을 헤아려 봅니다. 우리가 선 이 길은 어떤 길인가요?

바람에 누워도 일어나는 풀꽃

- 바람에 눕다 경계에 서다 고려인
- 한금선
- 봄날의책, 2014

풀을 베거나 뽑으면 한동안 땅바닥에 풀빛이 없습니다. 그러나 새로운 풀은 이내 돋습니다. 새로운 풀씨가 싹을 트고, 새로운 풀줄기가 오르면서 새로운 풀잎이 천천히 퍼집니다. 나뭇가지를 베면 처음에는 민둥민둥 앙상하지만 이윽고 새로운 줄기가 뿅 나옵니다. 아주 가늘고 작은 가지가 하나둘 나오고, 어느새 제법 굵게 자랍니다.

다치거나 긁히거나 베인 자리에서 피가 나옵니다. 아야 아프네 하고 들여다봅니다. 다치거나 긁히거나 베인 자리에서 끝없이 피가 나오지는 않습니다. 어느 만큼 피가 나온 뒤 천천히 아뭅니다. 천천히 아문 뒤 딱지가 지고, 딱지가 떨어질 무렵 새로운 살이 돋습니다.

풀은 그야말로 꾸준하게 자랍니다. 김을 매는 사람으로서는 풀이 그악스럽다 여길 만한데, 소한테 풀을 뜯기는 사람이라

면 꾸준하게 자라는 풀이 고맙습니다. 풀을 뜯어서 먹는 사람한테도 풀은 고마운 밥입니다. 뜯어도 뜯어도 새로 나기 때문입니다. 상추도 부추도 고들빼기도 쑥도, 뜯으면 뜯을수록 새로 돋아서 그야말로 자꾸자꾸 새로 먹을 수 있습니다.

오이도 토마토도 호박도 똑같아요. 따고 다시 딸 수 있습니다. 꾸준하게 새로 자라기 때문입니다. 딸기도 늦봄과 이른여름 사이에 꾸준히 새로 딸 수 있어요. 새로 꽃이 피고 지면서 새로 열매를 맺기 때문입니다.

문득 사람살이를 떠올립니다. 사람은 어떠한가요. 사람은 새로 자라는 사람인가요, 아니면 새로 자라지 않는 사람인가요. 사람은 날마다 꾸준히 자라는 사람인가요, 아니면 어느덧 제자리에서 멈추면서 자랄 줄 모르는 사람인가요.

물론 인터뷰 중에는 촬영을 할 수 없었다. 하는 수 없이 그분들과 시선을 맞춘 채 얼굴을 맞바라볼 수밖에 없었다. 인터뷰가 끝나면 내가 찍을 차례인데, 그때는 살아온 역사와 사연을 말하는 동안의 감정 기복이라든가 표정이 그들의 얼굴에서 모두 사라진 뒤였다. 맞바라보는 동안 자연스레 시선이 배경을 이룬 벽으로 확장되었는데, 아까의 눈빛은 나올 수 없지만 뒤에 다닥다닥 걸린 가족사진이라든가 카펫을 두른 벽 등이 그들이 하는 이야기의 느낌을 간직하고 있다는 인상을 받았다. (218쪽)

한금선 님이 찍은 사진으로 엮은 『바람에 눕다 경계에 서다 고려인』(봄날의책, 2014)을 읽으면서 생각합니다. 한금선 님은 여러 사람들과 함께 '고려인' 취재를 나섭니다. 촬영기를 가진 사람과 취재를 하는 사람이 언제나 앞에 섭니다. 사진기를 가진 사람은 언제나 뒤에 섭니다. 촬영기를 돌리거나 취재를 하려고 이야기를 묻는 사람이 '일하는' 동안에 사진기를 쥔 사람은 뒤에 서거나 밖에 나가야 합니다.

사진가는 무엇을 하는 사람일까요. 사진가는 뒤에서 부스러기를 줍는 사람일까요. 사진가는 찰칵 소리를 내어 촬영을 가로막는 헤살꾼일까요. 사진가는 취재하려고 무언가 묻는 사람 눈길을 흐리거나 흐트리는 걸림돌일까요.

가만히 따져 봅니다. 촬영기를 돌리는데 옆에서 자꾸 찰칵찰칵 소리를 내면 거슬립니다. 딴 소리가 스미니까요. 취재를 하려고 묻는 사람 옆에서 자꾸 취재원 눈길을 빼앗으면 골이 날 만합니다. 취재를 하려는 사람은 취재원이 저한테 온마음을 쏟기를 바라니까요.

그래요. 사진가는 외롭습니다. 사진가는 외로워야 합니다. 아니지요. 외로워야 하는 사진가는 아닙니다. 혼자 움직여야 하는 사진가일 뿐입니다. 혼자 움직이되, 홀가분할 수 있어야 하는 사진가입니다. 홀가분하게 움직이되 즐겁게 춤추고 노래할 수 있어야 하는 사진가입니다.

생각해 보셔요. 촬영기를 돌리는 사람은 빙글빙글 춤을 추

지 못합니다. 사진기를 쥔 사람은 빙글빙글 춤을 추듯이 사진을 찍을 수 있습니다. 촬영기는 세발이에 앉혀서 안 흔들리도록 해야 할 테지만, 사진기는 걸음걸이에 맞추어 함께 움직이면서 '어느 한때'를 사랑스레 담을 수 있습니다. 취재를 하려고 묻는 사람은 말씨 하나에 온힘을 기울여야 하는데, 사진을 찍는 사람은 양말이나 손가락이나 신발이나 마룻바닥이나 접시나 양탄자나 주름살이나 안경이나 거리낄 일이 없습니다. 무엇이든 꼭 한 가지만 살그마니 떼어서 찍을 수 있어요.

홀가분하게 찍기에 홀가분한 사진입니다. 즐겁게 찍기에 즐거운 사진입니다. 신나게 찍기에 신나는 사진입니다. 사진을 찍어 이야기를 엮는 사람은 어디로든 움직입니다. 집 안쪽에서 둘러봅니다. 집마다 있는 사진틀을 물끄러미 바라봅니다. 손님한테 차려 주는 맛난 밥상을 바라봅니다. 집 바깥으로 나와서 마당을 거닙니다. 사진은 '어느 한때'만 '찰칵' 하고 찍으면서 이야기를 빚습니다. 사진가 한 사람이 빚은 이야기는 영상이나 글하고 사뭇 다릅니다. 영상은 끊임없이 흘러서 모든 것을 다 보여주려는 듯합니다. 글은 토씨 하나 빠뜨리지 않고 알뜰히 담아서 몽땅 알려주려는 듯합니다.

사진은 영상이나 글처럼 하지 못합니다. 사진은 언제나 '어느 한때'만 '찰칵' 담을 뿐입니다. 그리고, 어느 한때를 찰칵 담기에, 사진을 읽는 사람은 이 점에서 저 점으로 천천히 발걸음을 옮깁니다. 이 점과 저 점 사이에 무엇이 있을까, 무슨 삶이

있을까, 어떤 사랑이 있을까, 어떤 사람이 어떤 노래를 불렀을까 하고 스스로 곰곰이 헤아립니다.

이후 또 어떤 작업 현장에서 어떤 작업 방식과 조우하게 될지 모르겠지만, 분명한 것은 난관 없이 관성적으로 찍었다면 저 보물 같은 순간은 없었을 것이라는 점이다. (221쪽)

한금선 님은 촬영기를 쥐거나 연필을 쥔 사람한테 막혀서 '제대로 사진을 못 찍'을밖에 없었다고 한숨을 쉽니다. 그러나, 한금선 님은 촬영기와 연필 때문에 사진을 사진대로 바라볼 수 있는 눈길을 얻을 수 있습니다. 촬영기를 돌리는 자리에 굳이 사진기가 있을 까닭이 없습니다. 연필이 사각사각 춤추는 데에 구태여 사진기가 있을 일이 없습니다. 사진기는 사진기가 있어야 할 자리에 있으면 됩니다. 사진기는 사진기가 있을 자리에 있어야 환하게 빛나고 맑게 흐르며 싱그러이 숨을 쉽니다.

지난날 한금선 님이 선보인 『집시 바람새 바람꽃』을 보면, 이 무렵 한금선 님은 어떤 틀에 스스로 가두면서 사진을 찍었습니다. 한금선 님과 마주한 사람들하고 어깨동무를 하거나 활짝 웃거나 노래하는 사진이 못 되었다고 느낍니다. 저마다 다른 자리에서 저마다 다른 삶으로 저마다 다른 사랑을 속삭이는 무지개를, 무지개가 아닌 먹구름으로 보았지 싶어요.

『바람에 눕다 경계에 서다 고려인』은 어떤 삶을 어떤 눈길로

바라보면서 어떤 이야기로 그러모으는 어떤 사랑일까 궁금합니다. 고려인은 한금선 님이 만나기 앞서이든 만난 뒤이든 언제나 고려인입니다. 죽을 고비를 넘긴 사람이 있고, 죽은 사람이 있습니다. 눈물에 젖은 삶에 아픈 사람이 있고, 눈물에 젖은 삶에 아프면서도 곧잘 웃음을 지은 사람이 있습니다.

아이들을 바라보며 웃습니다. 따사로운 손길로 어루만지는 곁님이나 동무와 도란도란 얘기를 나누면서 웃습니다. 주름진 얼굴에는 죽음을 이긴 고비가 깃들 뿐 아니라, 웃음과 노래와 춤으로 얼크러진 사랑잔치가 함께 깃듭니다. 사진기를 쥔 우리들은 이러한 숨결을 어느 만큼 바라보거나 느끼거나 살필 수 있을까요.

> 이번 작업으로, 고려인에 대해서라기보다 사람과 사람의 삶에 관한 이야기를 하나 더 알고 느끼게 되었다는 생각이 든다. (222쪽)

바람에 누워도 일어나는 풀꽃입니다. 풀과 꽃과 나무는 바람이 불면 흔들리면서 춤을 추고 노래합니다. 그만 비바람에 꺾이는 풀과 꽃과 나무가 있고, 비바람을 꿋꿋하게 견딘 풀과 꽃과 나무가 있습니다. 풀과 꽃과 나무는 비바람에 꺾인들 죽지 않습니다. 어쩌면, 때로는, 죽을 수 있어요. 그러나, 비바람에 꺾여 죽어도 새로운 씨앗이 이 땅에 드리워서 새롭게 태어나요. 아프고 괴로우면서 고단한 나날을 지나야 했던 고려인

들 가슴에는 슬픔과 생채기와 얼룩이 있어요. 그리고, 슬픔 곁에는 즐거움이, 생채기 곁에는 웃음이, 얼룩 곁에는 사랑이 함께 있습니다. 삶을 이루는 이야기가 알뜰살뜰 있습니다.

소담스레 밥상을 차려 이웃을 부릅니다. 소담스레 차린 밥상맡에는 사진가도 앉을 수 있습니다.어제 그토록 모진 가시밭길에서 피울음으로 슬퍼야 했던 사람들이 오늘 잔치마당을 베풀면서 하하 웃고 기쁘게 노래합니다. 앞으로 다가올 날은, 모레는, 글피는, 새로운 해는, 또 새로운 해는, 다시 새로운 해는, 고려인들한테 어떤 삶이 될까요. 사진을 찍는 사람한테는, 또 남녘에서 살거나 북녘에서 살거나 중국에서 살거나 일본에서 사는 한겨레한테는, 오늘 하루가 어떤 날이 될까요.

바람에 누웠다가 다시 일어나는 풀과 꽃과 나무한테는 국경이 없습니다. 풀씨와 꽃씨와 나무씨는 국경이나 정치나 이론이나 졸업장이나 재산 따위는 아랑곳하지 않습니다. 그저 홀가분하게 어디로든 날아가서 깃들어 뿌리를 내려 싹을 틔웁니다. 한국(남녘이나 북녘)으로 가고픈 고려인이 있으나, 앞으로도 그곳에 그대로 남아 살아가려는 고려인이 있습니다. 어디에 있든 고려인이며 한겨레입니다. 그리고, 어디에서든 싱그러운 숨결이며 사람이자 사랑입니다. 사진을 찍는 우리들은 사람을 찍고 사랑을 찍습니다. 사진을 읽는 우리들은 사람을 읽고 사랑을 읽습니다. 한금선 님이 고려인을 이웃으로 만나 알뜰살뜰 사진으로 찍어 나누어 주니 반가우면서 고맙습니다.

우리는 왜 비가 오면 '우산을 챙겼'을까

- 체르노빌
- 정성태
- 눈빛, 2016

1986년 4월 26일에 체르노빌에서 핵발전소가 터졌습니다. 그무렵 저는 국민학교 5학년이었는데 학교나 마을이나 집에서 핵발전소 이야기를 딱히 못 들었다고 떠오릅니다. 이제는 우크라이나이지만 예전에는 소련이라는 이름이었고, 소련이라는 나라에서 벌어지는 일은 웬만하면 가로막히던 때예요.

그무렵 어른들한테서 '산성비'를 맞으면 머리카락이 빠지니, 비가 오면 꼭 우산을 쓰라는 이야기를 곧잘 들었습니다. 요즈음은 도시에서 가만히 비를 맞고 노는 아이를 찾아보기 어려울 테고, 어른들도 비를 쫄딱 맞으면서 마실을 다니지 않으리라 느끼는데, 지난날에는 아이도 어른도 으레 비를 맞곤 했어요. 아이들은 비를 맞으며 놀기를 즐기고, 어른들은 하염없이 비를 맞으며 쓸쓸함에 젖는달까요. 예전에는 굳이 우산을 챙기지 않았어요. 비가 안 오면 좋고, 와도 안 나쁘다는 생각이

었어요.

정성태 님이 빚은 사진책 『체르노빌』(눈빛, 2016)을 읽는데, 책머리를 보면 사진가 정성태 님이 어릴 적에 겪은 '비 맞지 말라'는 이야기가 나옵니다. 정성태 님은 어릴 적에 "먼 곳으로부터 날아온 먼지" 때문에 비를 맞지 말라는 이야기를 들었다고 해요. 저는 이런 말까지는 못 듣고 그저 '산성비'라는 이야기만 들었습니다. 어느 쪽이든 그무렵 어른들은 참말을 제대로 털어놓지 않은 셈이지 싶어요. '먼지비'도 '산성비'도 아닌 '방사능비'라고 하는 참말을 털어놓지 않았으니까요.

어느 순간부터 어른들은 우리가 비를 맞지 못하도록 했다. 먼 곳으로부터 날아온 먼지가 빗물에 섞여 내린다는 게 이유였다. 그 후로 나는 비가 오면 우산을 쓰고 다녔고, 비를 맞지 않았다. 천구백팔십육년 사월 무렵이었다. (사진가 노트/3쪽)

저는 몇 해 앞서 『10대와 통하는 탈핵 이야기』라는 책을 읽다가, 이 책에서도 체르노빌이랑 한국하고 얽힌 이야기를 하나 보았습니다. 1986년에 체르노빌에서 핵발전소가 터진 뒤, 유럽마다 목장에서 우유에 방사능이 어마어마하게 나와서 유럽에서는 목장마다 우유를 그냥 다 버려야 했다는데, '방사능 우유'를 아무 데나 버릴 수 없어서 골머리를 앓았어요. 그즈음 유럽 여러 나라는 '방사능 우유'를 '분유'로 바꾸었고, 분유로 바꾼 '방사능 우유'를 아주 싼 값에 한국으로 많이 내다 팔았대요.

스리마일(드리마일)은 미국이고, 체르노빌은 소련(우크라이나)이고, 후쿠시마는 일본입니다. 무섭게 터지고 만 핵발전소가 있던 세 나라는 지구에서 손꼽히는 힘센 나라입니다. 과학기술도 세 나라가 지구에서 손꼽힐 만큼 앞서지요. 세 나라에서는 핵발전소가 터지리라는 생각을 안 했을는지 몰라요. 세 나라에서 살던 여느 사람들은 제 나라 핵발전소가 조금도 걱정스럽지 않다고 여겼을는지 몰라요. 그러나 세 나라 핵발전소는 터졌고, 그 뒤 끔찍한 일이 벌어졌으며, 이 아픔하고 생채기는 아직 가실 줄 몰라요.

한국은 달라질 수 있을까요? 어쩌면 한국은 안 달라질까요? 한국에서까지 핵발전소가 터져야 비로소 이 나라가 달라질까요?

사진책 『체르노빌』은 1986년에서 서른 해가 지난 오늘날 그 나라 그 마을 그 사람이 어떻게 되었는가 하는 모습을 조용히 짚습니다. 더 가까이 다가설 수는 없되, 살몃살몃 다가가서 조용히 지켜보고 조용히 물어보며 조용히 듣습니다. 방사능 바람이 부는 그 쓸쓸한 터에도 풀이 돋고 나무가 자라는 모습을 새삼스레 바라보고 새삼스레 느끼며 새삼스레 헤아립니다.

체르노빌 핵발전소가 터진 뒤 소련은 시멘트로 이 발전소를 덮었다는데, 서른 해가 지난 요즈음 '시멘트 돔'이 낡아서 무쇠로 다시 돔을 덮으려 한다고 해요. 사진책 『체르노빌』을 보면 쓸쓸한 마을에 나무가 우람하게 자라는 모습이랑 나란히 아주

커다란 '무쇠 돔'이 보여요. 유럽부흥개발은행에서 자그마치 1
조 8842억 원이나 들여서 지은 무쇠 돔이라고 합니다. 높이는
108미터이고 길이는 162미터인데다가 무게는 36000톤이나 된
대요.

이쯤에서 우리는 곰곰이 생각해 보아야지 싶습니다. 핵발
전소 하나를 짓는 데에 돈을 얼마나 들였을까요? 핵발전소 하
나가 터지고 나면서 얼마나 많은 사람이 죽고 다치고 아프면
서 '얼마나 많은 돈이 나가야' 했을까요? 서른 해가 지난 오늘
날에도 거의 2조 원에 이르는 무쇠 돔을 만들어서 새로 덮으려
하니, 그야말로 얼마나 많은 돈을 바쳐야 하나요?

돈만 따질 노릇이 아닙니다만, 돈 한 가지만 보더라도 '핵발
전소에 들일 돈'으로 '100퍼센트 깨끗한 전기'를 작은 마을과
큰 도시 모두 자급자족할 수 있도록 하는 시설·투자에 썼다면,
어느 누구도 걱정할 일이 없으리라 느껴요. 먼 나라 얘기가 아
니라, 바로 우리 얘기예요. 커다란 핵발전소나 화력발전소는
그만 지을 노릇이고, 마을과 여느 작은 살림집에서 조그맣게
자급자족하는 전기로 바꿀 노릇이라고 느껴요.

사진책 『체르노빌』은 이런 얘기까지 대놓고 보여주지는 않
습니다. 그러나 이 작은 사진책 『체르노빌』에 깃든 모습과 속
내와 사람들과 마을 흐름을 살피다 보면, 이 작고 수수하며 예
쁜 살림을 지으려는 참으로 작고 수수하며 예쁜 사람들이 바
라는 삶이란 '따스한 사랑'이로구나 싶습니다. 눈이 오면 마당

을 쓸고, 손님이 오면 반가이 맞이하고, 집 안팎을 곱게 가꾸고, 아기자기한 살림으로 아이를 낳아 돌보다가 늘그막을 고요히 아늑히 즐거이 누리는 길을 걷고 싶은, 작고 수수하며 예쁜 사람들은 큰 것을 바라지 않아요.

사람 발자국을 찾아볼 길이 없는 '버려진 집과 건물과 마을'을 담은 사진을 바라봅니다. 이 사진을 보아도 풀하고 나무는 참으로 씩씩하게 자랍니다. 머잖아 풀하고 나무는 '방사능 찌꺼기'를 모조리 덮을 만하구나 싶습니다. 사람들은 몇 조 원을 들여서 시멘트를 붓고 무쇠로 덮으려 하는데, 풀하고 나무는 그저 스스로 돋고 자라면서 방사능을 걸러 주고 푸른 바람을 새로 내뿜어 줍니다.

어쩌면 풀하고 나무야말로 더없이 멋진 기운(에너지)이로구나 싶습니다. 풀하고 나무는 해마다 꾸준히 자라요. 예부터 사람들은 풀을 먹고 나무를 때면서 살았어요. 풀 열매는 곡식이 되고, 나무는 땔감뿐 아니라 집을 짓는 기둥이 되어요. 나무로 책걸상을 짜고, 나무로 종이하고 연필을 빚어요. 그리고 이 푸나무는 햇볕하고 빗물하고 바람을 먹으며 자라지요. 100퍼센트 깨끗한 기운(에너지)을 받아서 크고, 100퍼센트 깨끗한 기운을 사람한테 주는 얼거리라고 할까요.

체르노빌 때문에 아파야 했던 사람이 많습니다. 앞으로도 체르노빌 때문에 아플 사람이 많으리라 봅니다. 한국하고 이웃한 일본에서는 후쿠시마 때문에 아파야 한 사람이 많고, 앞

으로도 후쿠시마 때문에 아플 사람이 많을 테지요.

한국에서는 앞으로 어떤 삶과 살림이 태어날까 하고 돌아봅니다. 한국에서도 아파야 할 사람이 나오고야 말는지, 이제 한국에서만큼은 아픔을 끝낼 만한 사회 얼거리가 될 만한지 궁금합니다. 우리는 스스로 어떤 하루를 짓는 몸짓인지, 또 우리는 아이들한테 어떤 터전과 마을을 물려주려는 몸짓인지, 사진책 『체르노빌』을 한 장 두 장 넘기면서 새롭게 되새깁니다. 앞으로 아이들이 '우산을 안 챙기'고도 '맑고 싱그러운 빗물'을 혀로 낼름낼름 받아먹을 수 있는 날을 그려 봅니다.

노래하며 사진을 찍으렴

■ 작은 평화
■ 한대수
■ 시공사, 2003

한대수 님이 찍은 사진을 보면 즐겁습니다. 왜냐하면 한대
수 님은 스스로 즐겁게 살면서 스스로 즐겁게 노래하고 스스
로 즐겁게 사진을 찍기 때문입니다. 즐겁게 사는 사람은 거리
낄 일이 없습니다. 즐거우니까요. 즐거움을 생각하니까요. 즐
겁게 노래하는 사람은 그야말로 즐겁습니다. 마음속에 오직
즐거움을 담으면서 노래하니 다 같이 즐겁습니다.

이제 사진을 생각해 보겠습니다. 즐겁게 사진을 찍는 사람
은 어떤 모습을 담을까요? 즐겁게 찍은 사진을 보는 사람들은
어떤 마음이 될까요?

삶이 슬프다고 여기는 사람은 그야말로 슬픕니다. 슬픈 마
음으로 노래를 부르면, 부르는 사람과 듣는 사람이 모두 슬픔
에 젖습니다. 슬픈 마음으로 사진을 찍으면 어떠할까요? 찍는
사람과 보는 사람 모두 슬픔에 젖겠지요.

사랑을 담아 노래를 부르면, 서로서로 사랑을 나눕니다. 사랑을 담아 글을 쓰면, 서로서로 사랑을 주고받습니다. 사랑을 담아 사진을 찍으면, 너와 내가 모두 사랑을 누립니다.

사진에는 좋거나 나쁜 빛이 없습니다. 어떻게 찍든 모두 사진입니다. 스스로 살아가는 모습을 담는 사진이고, 스스로 살아가는 대로 담기는 빛입니다. 즐겁기에 더 좋지 않고, 슬프기에 더 나쁘지 않습니다. 기쁘기에 더 낫지 않으며, 아프기에 덜떨어지지 않습니다.

『작은 평화』(시공사, 2003)라는 사진책을 읽습니다. 평화라면 평화일 테지만, 이 사진책은 굳이 '작은 평화'입니다. 평화라 한다면 너른 평화나 큰 평화라 할 수 있을 텐데, 한대수 님은 이녁 사진책을 '작은 평화'로 이름을 붙여서 선보입니다.

한대수 님은 "이 책에 실린 모든 사진들은 내 마음에 파장을 일으킨 순간들을 포착한 것이다(책머리에)." 하고 말합니다. 그러니까, 한대수 님 마음을 건드린 모습은 '작은 평화'인 셈입니다. 언제나 '작은 평화'를 그리는 삶이고, 날마다 '작은 평화'를 떠올리는 삶이며, 노래를 부르거나 사진을 찍거나 이야기를 나누거나 사랑을 속삭이거나 '작은 평화'를 바라는 삶입니다.

'작은 평화'란 무엇일까요. 밥 한 그릇이 자그맣게 평화입니다. '작은 평화'는 어디에 있을까요. 한뎃잠을 자든 공원 긴걸상에 누워서 자든 호텔에 깃들어 자든 40층 아파트에서 자든

모두 자그맣게 평화입니다. 머리를 붉게 물들이든, 태어날 적부터 붉은 머리카락이든, 저마다 자그맣게 평화예요.

자그마한 평화는 어디로 갈까요. 자그마한 평화는 자그마한 사랑으로 나아갈 테지요. 자그마한 사랑은 어디로 갈까요. 자그마한 사랑은 자그마한 꿈으로 나아가겠지요. 자그마한 꿈은 어디로 갈까요. 자그마한 꿈은 자그마한 샘물처럼 퐁퐁 솟아서 자그마한 냇물을 이루다가 자그마한 바닷가로 흘러들어 자그마한 노래로 거듭나리라 느껴요.

노랫가락에 평화로운 숨결이 서립니다. 사진 한 장에 평화로운 마음이 꿈틀거립니다. 노랫가락에 따사로운 숨결이 깃듭니다. 사진 한 장에 따사로운 넋이 자랍니다.

사진책 『작은 평화』를 찬찬히 읽고 나서 첫 쪽으로 돌아갑니다. 한대수 님이 책머리에 적은 글을 다시 읽습니다.

나는 뉴요커다. 이 변화무쌍한 혼돈의 도시에서 나는 이혼을 하고, 재혼도 하고, 연애도 하고, 시련을 겪으며, 차이나타운에서 업타운까지 거대한 애버뉴의 길목마다 지울 수 없는 추억을 새겨 왔다. (책머리에)

한대수 님은 한국에서 태어났으나 뉴욕에서 무척 오래 지냈습니다. 요즈음은 한국에서 늦둥이를 낳아 싱글벙글 지내시지 싶습니다. 그동안 뉴욕에서 평화를 꿈꾸며 노래를 부르던 삶을 사진으로 담아 『작은 평화』를 선보였다면, 앞으로는 '양호'

와 함께 꿈꿀 평화를 노래하면서 사진을 한 장 두 장 선보일 테지요.

아름답게 꿈꾸며 노래합니다. 아이들이 이 땅에서 아름답게 꿈꾸며 노래하기를 바라기 때문입니다. 아름답게 꿈꾸며 사진을 찍습니다. 아이들이 이 지구별에서 아름답게 꿈꾸며 사랑하기를 바라기 때문입니다.

꿈을 꾸기에 아름다움으로 나아가고, 사랑을 속삭이기에 아름다움을 스스로 빚습니다. 꿈을 꾸며 아름다움으로 나아가기에 노래가 샘솟고, 사랑을 속삭이기에 노래 한 가락 즐겁게 부르면서 한손에 사진기를 쥐고 다른 한손에 연필을 쥡니다.

살아가는 즐거움과 사진

- 겹겹, 중국에 남겨진 일본군 '위안부' 이야기
- 안세홍
- 서해문집, 2013

안세홍 님이 글과 사진으로 엮은 사진책 『겹겹, 중국에 남겨진 일본군 '위안부' 이야기』(서해문집, 2013)를 읽습니다. 일본 제국주의 군대가 아시아 여러 나라를 식민지로 삼던 지난날, 일본군이 식민지 나라 사람들을 죽이고 괴롭힐 뿐 아니라 돈을 빼앗고 여성을 노리개로 삼다가 성병에 몹시 많이 걸렸다고 합니다. 이 때문에 여러모로 말썽이 되기에 일본 제국주의 군대는 식민지 나라 가시내를 일본군 씨받이처럼 삼으려고 '위안부'를 둡니다. 식민지 나라 사내는 전쟁터로 내몰아 총알받이가 되거나 군수공장이나 탄광으로 내몰려 부속품이 되었습니다.

가만히 헤아리면, 남녘땅에도 '위안부'와 비슷한 곳이 여기저기에 많습니다. 남녘에 있는 미군 부대 둘레에 '미국 군인 씨받이' 구실을 하는 골목이 있습니다. 일제강점기에는 일본

제국주의 군대 '위안부'라면, 식민지도 강점기도 아닌 오늘날에는 이 나라 정부가 버젓이 눈을 감고 마련해 주는 '미국 군인 씨받이 골목'이 있어요.

군대에 사내만 끌려가지 않고 가시내도 함께 끌려가면 무언가 달라질까 궁금합니다. 그러나, 군대에 가시내까지 함께 끌려간대서 달라지리라고는 느끼지 않습니다. 전쟁무기와 폭력으로 이루어진 군부대가 있다면, 언제 어디에서나 '성폭력'이 함께 도사립니다. 총과 칼과 폭탄과 주먹으로 사람 죽이는 짓을 온몸으로 익히는 군대라는 곳은 지구별 모든 것을 부수거나 망가뜨리는 짓을 벌입니다. 죽음을 부르고 죽음을 바라며 죽음을 노래하는 군대인 터라, 전쟁무기와 군부대를 모조리 없애지 않고서는 평화를 바랄 수 없습니다. 전쟁무기와 군부대를 몽땅 쓸어내지 않고서는 '위안부'와 '미국 군인 씨받이 골목' 생채기나 아픔이나 멍에를 풀지 못합니다.

30여 분 경로원 주변을 배회하는 동안 할머니가 나물을 한 움큼 쥐고 들어왔다. 할머니의 모습은 그전과 달라진 것이 없다. 앞니 네 대가 빠지고, 얼굴이 약간 말랐을 뿐이다. 같은 위안소에서 지낸 동갑내기 김순옥 할머니보다 훨씬 정정해 보였다. (19쪽)
"이젠 가족이 보내준 이 사진 한 장밖에 없어. 유일한 가족사진이지." 가족과 함께 있어야 할 나이에 할머니는 고향을 떠났다. 겨우 가족들과 연락이 닿았지만 만날 수 없어 고향 가족들

이 모여 사진을 찍어 보내 왔다. 할머니는 무엇보다도 이 사진 한 장에 의지해 지금까지 살아왔다. (34쪽)

'위안부'가 되어야 한 사람들은 어디 별나라 사람이 아닙니다. 우리 어머니이자, 우리 언니이자, 우리 이웃입니다. 우리 아지매이자, 우리 누나이자, 우리 이모와 고모입니다. 우리 곁에서 함께 살아가는 수수한 사람들이 '위안부'가 되었습니다. 징용과 징병이 되어 끝없이 죽고 만 사람들 또한 우리 곁에서 함께 살아가는 수수한 넋입니다.

그러면, 전쟁을 일으키거나 전쟁무기를 만든 권력자는 누구일까요. 이들도 우리 이웃일까요. 이들도 우리 아버지일까요. 이들도 우리 아재이거나 삼촌일까요. 시골에서 조용히 흙을 일구던 사람들을 전쟁터로 내몰고 군수공장과 탄광으로 끌고 간 그네들은 어디 별나라 사람은 아닐까요.

생채기와 아픔을 달고 살아온 할머님을 만나서 이야기를 듣고 사진을 찍는 분이 있습니다. 그런데, 생채기를 만들고 아픈 짓을 일삼은 '누구'를 찾아다니면서 이야기를 듣거나 사진을 찍는 분은 아직 못 봅니다. 두들겨맞은 사람들 이야기는 있습니다. 두들겨팬 사람들 이야기는 없습니다.

언제나 궁금하다고 생각하는데, '위안소'로 찾아갔던 '일본 제국주의 군대 병사와 간부'들이 아직 다 안 죽었어요. 이들은 일본에서 할아버지가 되었겠지요. 징병으로 끌려갔다가 어쩔

수 없이 위안소에 가야 했던 조선인 할아버지도 있어요. 이분들도 아직 다 안 죽었습니다. 이들을 하나하나 만나고 이야기를 들으며 사진을 찍는 작가가 있을까 궁금합니다. 위안소를 만들라 명령과 지시를 내린 일본 제국주의 권력자 발자취를 살피며 이야기와 사진을 아로새기는 작가는 몇 사람쯤 있을까 궁금합니다. 이제는 '위안부 (드나든) 할아버지' 이야기를 갈무리하면서 전쟁과 평화를 더 또렷하게 밝히고 드러낼 수도 있어야 한다고 생각합니다.

"시먼쯔 위안소는 촌이어도 군부대가 많았어요." "군인을 적게 받으면 주인이 때렸어요. 일본 군인도 술 마시고 발로 막 때리는 거예요. 눈앞이 노랬지요." "매 맞고 있으면 여자들이 다 운다 말이야. 마음 달래는 게 창가하고 신세타령이 전부지." (45쪽)

"내래 죽기 전에 한복 입고 사진 박히는 게 소원인데, 한 장 박아 주소." 할머니는 그동안 사진관에 가서 사진 한 장 남길 여유가 없었다. 너무나 말라 보이던 몸에 한복을 두르니 그나마 왜소한 몸이 넉넉해 보인다. (51쪽)

우리 집 큰아이는 2014년을 맞이해 일곱 살입니다. 어느새 일곱 살이로구나 하고 느끼다가는 예전 사진을 돌아보면서 새삼스럽습니다. 오늘은 일곱 살 모습을 마주하지만, 여섯 해 앞서는 갓난쟁이 모습이었습니다. 그리고, 일곱 해 뒤에는 열네

살 푸름이 모습을 만나겠지요.

큰아이를 처음 낳아서 돌보던 때를 떠올립니다. 갓 태어나서 세이레를 맞이하기까지 거의 잠을 이루지 못했습니다. 젖을 물리는 곁님은 젖몸살에다가 아기가 어머니 곁에서 안 떨어지려 해서 몹시 고단합니다. 아버지가 안아서 재우려 할 때에 잠들면 좋으련만, 큰아이는 아버지 등판이나 가슴에 안겨서는 잠들지 않았어요. 이러면서 삼십 분마다 쉬를 누니 삼십 분마다 기저귀를 갈고, 오줌기저귀가 밀리지 않도록 한 시간마다 기저귀를 빨았어요. 마침 큰아이가 태어난 뒤 한 달 남짓 장마철이었습니다.

밤잠도 낮잠도 이루지 못한 채 꾸벅꾸벅 졸면서 다리미로 기저귀를 말렸습니다. 날마다 미역을 손으로 끊어서 미역국을 끓입니다. 아기가 젖을 물지 않을 적에는 안아서 노래를 부르고 어릅니다. 세이레 지난 뒤 비로소 바깥바람을 쏘이는데, 곁님이 집에서 쉴 수 있도록 한두 시간씩 골목마실을 했습니다. 한손에는 아기를 안고 다른 한손으로는 사진기를 쥔 채 골목이웃 사진을 찍었어요.

아기는 자라고 자라 두 다리로 섭니다. 두 다리로 서면서 걷습니다. 걸음을 제대로 옮기지 못하는 아이를 업고 안으면서, 이때부터 서너 시간씩 골목마실을 합니다. 밥을 먹이고서 다시 밥을 먹이기까지 골목꽃 보러 돌아다니면서 지냈어요.

갓난쟁이였을 적에 늘 어머니 품에서 잠들던 큰아이인데,

작은아이가 태어난 뒤로는 늘 아버지 곁에서 잠듭니다. 아버지가 작은아이 재우느라 부르는 자장노래를 옆에서 함께 들으면서 잡니다. 작은아이도 큰아이도 곁님도 시골집에서 아버지가 차리는 밥을 먹으면서 하루를 누립니다. 네 식구 모두 아버지가 손빨래를 하는 옷을 입으며 겨울을 보냅니다. 두 아이는 아버지가 모는 자전거를 함께 타고 마실을 다닙니다.

곰곰이 돌아보면, 어느 하루도 아이하고 떨어져 지내지 않습니다. 아이들은 아침부터 저녁까지 어버이 둘레에서 맴돕니다. 다른 데에 마음을 쓸 수 없고, 하루 내내 아이들 앞바라지 옆바라지 뒷바라지를 하는 셈입니다. 그러면, 이렇게 누리는 삶은 힘이 드는가? 글쎄, 이제껏 힘들다는 생각은 아직 해 본 적 없습니다.

> 부산에서 만난 조카 귀남이 할머니는 같은 해에 한국 정부에 '위안부〕 피해자로 등록되었다. 하지만 할머니는 등록 절차를 밟지 않았다. 할머니가 방문할 당시 오래전에 한국에서 사망 신고가 되어 있는 상태였다. "한국에서 살 곳도 없고, 늙어서 돈을 받아 어디에 쓰갔어. 귀찮아." (72쪽)
> 할머니는 베이징에서 살면서도 한국말을 잊지 않기 위해 혼자 있을 때면 조선 노래를 부른다. (75쪽)

아이들이 밥을 먹습니다. 무엇을 차리든 맛나게 먹습니다. 풀밥을 먹고 된장국을 먹습니다. 무채를 먹고 오이채를 먹습

니다. 나물버무림을 먹고 곤약을 먹습니다. 아이들은 늘 수수한 밥을 먹습니다. 아이들과 살아가는 어버이도 언제나 수수한 밥을 먹습니다. 수수하게 살아가니 아이들을 사진으로 찍으면 수수한 빛이 감돕니다. 수수하게 지내는 시골마을이기에, 우리 보금자리를 사진으로 담으면 수수한 내음이 깃듭니다.

안세홍 님이 선보이는 사진책 『겹겹』에 나오는 할머님들 삶자리를 가만히 들여다봅니다. 모두들 더없이 수수한 집에서 그지없이 수수하게 살림을 꾸립니다. 수수한 얼굴이요 수수한 목소리이지 싶습니다. 이분들이 살아가는 곳은 중국일 뿐, 제가 우리 식구들과 지내는 보금자리하고 똑같은 살림살이입니다. 똑같은 마음이고, 똑같은 사랑입니다.

집 언저리를 돌며 풀을 뜯어 먹습니다. 손님이 찾아오면 밥을 차려 주고 싶습니다. 도란도란 이야기꽃을 피웁니다. 기쁠 적에는 활짝 웃고, 슬플 때에는 아프게 웁니다. 할머님들은 모두 역사 한 자락을 살아내셨는데, 이 할머님들이 '위안부' 아닌 '그냥 식민지 여성'으로 살아내셨어도 모두 역사 한 자락을 살아내셨으리라 느낍니다. 안세홍 님이 할머님한테서 들은 이야기는 '역사책에 나올 법한 이야기'가 아니라, '그저 하루하루 살아온 이야기'입니다.

다시 말하자면, 역사책에 나와야 역사가 아닙니다. 살아온 나날이 모두 역사입니다. 대통령 이름이나 무슨무슨 대단한

사람들 발자취가 역사이지 않습니다. 아니, 대통령 이름도 역사가 되겠지요. 그리고, 대통령도 시장도 군수도 아닌 사람들, 여느 시골마을 할매와 할배 이야기도 역사입니다. 『겹겹』에 나오는 모든 할머님들 이야기도 역사입니다. 『겹겹』에 나오는 할머님들 이웃 이야기도 역사예요.

"꽃이 피어오르는 걸 끊어낸 거지." (89쪽)
"늙은이 사진을 이렇게 많이 찍어 어디에 써." 사진을 많이 찍어 그 중에서 좋은 사진을 골라 드린다고 했다. "인제 그만 찍어. 혼이 나가. 혼이 나가면 몸이 아파. 조금만 찍어." (97쪽)
점심때가 되어 할머니한테 같이 식사하러 나가자고 권하니, 일없다며 사양한다. 오히려 할머니는 점심 먹고 가라며, 부엌에서 달걀 대여섯 개를 들고 나온다. (136쪽)

일본에서 사진잔치를 열려고 했다는 안세홍 님입니다. 그런데 '니콘'이라는 회사가 갑자기 말을 바꾸고 사진잔치를 가로막았다고 합니다. 그렇겠네 하고 고개를 끄덕였습니다. 그럴 만하지 않나요?

더 많은 사람한테 사진을 보여주어도 할머님들 이야기를 널리 알릴 수 있다고 생각합니다. 그러나, 꼭 더 많은 사람한테 사진을 보여주어야 하지 않습니다. 한 사람한테라도 제대로 보여줄 수 있으면 됩니다. 굳이 어떤 사진관이나 전시관에 사진을 걸어야 하지 않아요. 길거리에 사진을 걸고서, 지나가

는 사람 아무한테나 사진을 보여줄 수 있습니다. 『겹겹』에 나오는 할머님들이 '어디 먼 별나라에서 뚝 떨어진 사람'이 아닌 '바로 우리 곁에 있는 여느 수수한 이웃'인 만큼, 사진관이나 전시관까지 찾아오는 사람들한테뿐 아니라, 이냥저냥 '수수한 마을 한켠'에서 살아가는 사람들이 지나다니는 길목에 사진을 붙여서 조용히 보여줄 수 있습니다.

사진은 보고서가 아닙니다. 사진은 기록물이 아닙니다. 사진은 보도자료가 아닙니다. 사진은 다큐멘터리가 아닙니다. 사진은 고발이 아닙니다. 사진은 역사자료가 아닙니다. 사진은 언제나 사진입니다.

사진책 『겹겹』은 사진과 함께 이야기로 엮습니다. 오롯이 사진인 사진이 하나 있고, 그저 이야기인 이야기가 하나 있습니다. 『겹겹』에 깃든 이야기는, 다 다른 할머님이 다 다르게 걸어온 삶길입니다. '어느 한 점'에 머문 이야기 아닌, 조선반도 남녘이나 북녘 어느 조그마한 마을에서 태어나 자라다가 어느 한때를 식민지 백성으로 생채기를 받은 뒤, 기나긴 나날을 중국에서 뿌리를 내려 살아온 이야기입니다.

할머니와 헤어질 무렵 아들이 택시운전 일을 마치고 돌아왔다. 아들은 할머니의 과거가 다른 사람에게 알려지는 것을 좋아하지 않는다. 이렇게 조사하고 사진을 찍어 가는데도 할머니에게 도움이 되지 않는 것이 또 다시 할머니에게 상처가 된다고 생각한다. (143쪽)

할머니는 열아홉 살에 집안의 가난을 덜기 위해 시집갔다. 남편 얼굴도 모른 채 부산에서 가까운 시골로 간 것이다. 도시에서 자란 할머니에게는 목화, 길쌈 등 농사일이 버거웠다. 시어머니한테 구박받다가 1년 만에 쫓겨났다. 친정에는 들어가지 못하고 식당에서 일했다. "그저 공장일이나 허드렛일만 하면 되는 줄 알았지." "먹고살 일이 걱정이라 돈을 벌 요량으로 스무 살에 만주로 왔지." (169쪽)

안세홍 님은 사진책 『겹겹』을 흑백사진으로 묶습니다. 흑백사진이 드리우는 빛깔과 느낌이 있습니다. 그런데, 문득문득, 이 사진책 곳곳에 흑백 아닌 무지개빛 사진이 나란히 있으면 어떠했을까 하는 생각이 듭니다.

할머님들 누구나 '끊어진 꽃'이 아니기 때문입니다. 일본 제국주의 권력자와 군대는 할머님들이 젊은 나날을 보내야 했던 지난 한때에 '꽃을 끊으려' 했습니다만, 할머님들은 젊은 나날을 보내고 오늘까지 살아오면서 '고운 꽃'으로 씩씩하게 맑은 내음과 밝은 빛을 드리웠어요. '꽃'을 사진으로 담을 적에 흑백사진도 얼마든지 쓸 수 있습니다만, '꽃'을 사진으로 담는 만큼, 얼마나 아름다운 삶빛이 흐드러지고 쏟아지며 눈부시는가 하는 이야기를, 때때로 무지개 무늬로 살포시 담으면 어떠했을까 싶어요.

시골마을에서 네 식구 살아가면서 노상 느껴요. 우리 아이들 모습을 흑백사진으로 찍어도 되게 멋있어요. 새삼스러이

빛을 느낍니다. 흑백사진을 찍으면, 우리 아이들 얼굴과 모습이 한결 도드라집니다. 그러나, 저는 우리 아이들을 으레 무지개빛으로 담습니다. 왜냐하면, 아이들은 아이들대로 예쁠 뿐아니라, 아이들이 지내는 이 시골마을 보금자리 빛깔이 더할나위 없이 고우면서 환하거든요. 아이들이 지내는 삶터 무늬와 바람과 볕살을 함께 사진으로 담고 싶기에 늘 무지개빛 사진을 찍습니다.

그러니까, 중국에서 살아가는 '위안부' 할머님들이 조그마한 집에서 손님맞이를 하려고 달걀을 부치는 모습도, 집 언저리에서 풀을 뜯어서 나물로 삼는 모습도, 조용히 드러누워서 쉬는 모습도, 오랜 나날 손길과 손때 밴 밥그릇이나 부엌 살림살이 모습도, 햇살 드리우는 무지개빛 사진으로 넌지시 보여준다면, '이야기'가 새삼스러울 수 있겠구나 생각합니다.

지는 꽃도 아름답습니다. 진 꽃도 아름답습니다. 동백꽃이 송이째 툭툭 떨어져도 아름답습니다. 꽃은 져야 합니다. 꽃이 져야 씨앗을 맺습니다. 꽃이 지고 씨앗을 맺어야 새롭게 피어날 꽃을 낳습니다. 일본 제국주의 총칼은 할머님들이 푸릇푸릇한 꽃이었을 적에 군화발로 짓밟으려 했지만, 이 꽃은 꺾이지도 끊어지지도 않았습니다. 아기를 밸 수 없는 몸이 되었어도 씩씩하게 새 삶이라는 꽃을 피웠어요. 꽃송이가 툭툭 떨어졌어도 어느새 씨앗을 맺고 어느새 이 씨앗이 새로운 터에 뿌리를 내렸습니다. 새롭게 뿌리를 내린 꽃씨는 천천히 자라 꽃

나무가 됩니다. 꽃나무 둘레로 벌과 나비가 찾아들고, 꽃내음이 마을 한자락을 따사롭게 보듬습니다.

살아가는 즐거움이 없다면 꽃을 피우지 못합니다. 꽃을 피우려는 마음을 곱다시 보듬어 즐겁게 살아가려고 다짐합니다. 수수하게 살고 투박하게 살림을 꾸립니다. 작은 꽃도 아름답고 수수한 꽃도 아름답습니다. 들꽃도 아름답고 시골꽃도 중국꽃도 모두 아름답습니다. 할머님들은 언제나 꽃입니다.

사진을 찍는 목소리

- 변하지 않는 것은 보석이 된다
- 김수남
- 석필, 1997

사진을 찍는 목소리를 듣습니다. 사진 한 장을 읽으면서 사진길을 걷는 사진벗이 들려주는 노래를 듣습니다. 사진마다 사진벗이 노래하는 삶이 깃듭니다. 사진벗이 노래하는 삶이란 사진삶이고, 사진삶이란 사진노래이며, 사진노래란 사진빛입니다.

글을 쓰는 사람이라면 글 한 줄에 노래를 담습니다. 글 한 줄에 담는 노래란 글삶이고 글노래이며 글빛입니다. 그림을 그리는 사람이라면 그림 하나에 노래를 담아요. 그림 하나에 담는 노래란 그림삶이고 그림노래이며 그림빛입니다.

우리 삶은 어디에서나 늘 노래이고 빛이지 싶습니다. 집에서 살림을 가꾸는 사람은 살림노래와 살림빛입니다. 저잣거리에서 장사하는 할매는 저잣노래와 저잣빛입니다. 바다에서 고기를 낚는 사람은 바다노래와 바다빛입니다. 하늘을 꿈꾸는

아이들은 하늘노래와 하늘빛입니다.

　　때로 사람들은 묻는다. 어떻게 그 오지의 정보를 갖게 되었느
냐고 말이다. 방법을 알려준다 한들 그들이 나처럼 미련한 길
을 택할지는 미지수이지만, 한 지역의 문화를 알기 위해서 우
리는 좀더 고지식해질 필요가 있다 … 그곳에 들어가 석 달이
되든 넉 달이 되든 시간을 갖고 어린 시절 보물찾기 하는 심정
으로 그 지역의 삶의 순수한 풍경을 찾아낸다. (17쪽)
수천 수만 년을 전해 내려온 정신 문화를 직접 접하는 즐거움
을 어떻게 과학 문명이 주는 즐거움에 비할 수 있을까? 이미
선배들이 다 작업을 끝내 영역이 너무나 비좁다고 한탄하는
후배들에게 나는 이렇게 말해 주고 싶다. 적어도 문화의 영역
이란 그리 단순하거나, 얕은 우물 같은 것이 아니라고 말이다.
(18쪽)

　　김수남 님은 『변하지 않는 것은 보석이 된다』(석필, 1997)라
는 책을 써낸 적이 있습니다. 아시아 여러 나라를 돌면서 소수
부족 사람들을 만난 이야기가 책 한 권으로 태어났습니다. 293
쪽에 이르는 책이고 글씨가 깨알같습니다. 큼지막하게 들어간
사진이 있으나, 이 책에 넣은 사진은 거의 다 조그맣습니다.

　　그동안 김수남 님은 이녁 사진으로만 책을 선보였습니다.
『한국의 굿』(열화당) 스무 권과 『호미씻이』(평민사)라든지 『제
주바다 潛嫂의 四界』(한길사)를 선보였습니다. '빛깔있는 책

들'에 굿 사진과 옛살림 사진을 선보였고, 1995년에 『아시아의 하늘과 땅』(타임스페이스)을 내놓았습니다. 이 여러 책들 가운데 『변하지 않는 것은 보석이 된다』는 사뭇 다른 빛을 보여줍니다. 사진 못지않게 글을 많이 실었고, 사진으로 들려주는 이야기 못지않게 글로 밝히는 눈빛이 곱습니다.

사진을 바라보고 글을 읽으면서 생각에 젖습니다. 김수남 님이 두 다리로 천천히 거닐며 바라본 하늘과 땅을 마음속으로 그려 봅니다. 김수남 님이 사진기로 담은 빛과 사진기에 굳이 안 담은 빛을 가슴속으로 담아 봅니다. 갑자기 쏟아진 소나기를 바라보다가 아이들과 함께 소나기를 맞으면서 놀던 이야기를 읽고 사진을 보면서, '이 나라 문화'를 사진과 글로 담는 일이랑 '이웃 여러 나라 문화'를 사진과 글로 담는 일을 곰곰이 생각합니다.

사진으로 찍어서 보여주기에 문화가 될까요? 글로 적어서 책이나 논문으로 선보이면 역사가 될까요? 사진으로 찍지 않고 마음속에 담는 문화는 무엇일까요? 글로 쓰지 않고 책으로 엮지 않는 역사는 무엇일까요?

사진은 기다림의 연속이다. 얼마나 많은 사진가들이 이런 기다림의 순간 속에서 자신을 소진하며 자신의 사진을 일구어 왔는가 … 사진은 사실의 재현이 아니다. 어쩔 수 없이, 아니 당연히 찍는 사람의 사상과 생각이 들어간다. 나는 왜 사진을

찍는가 하고 스스로에게 물을 때가 있다. 가장 단순하게 말하자면, 나의 의사를 언어나 문자가 아닌 사진으로 표현하고 싶기 때문이다. (25쪽)

보이는 것이 아니라 내게 자연스럽게 다가오는 것을 받아들이고 천천히 사유하면서 느린 박자로 움직일 수 있는 상황. (43쪽)

먀오족의 딸들은 다섯 살만 되면 바늘을 들고 자수를 배우기 시작하고, 열 살이 넘으면 숙련된 솜씨로 다양한 도안의 수를 놓을 수 있다고 한다. (131쪽)

김수남 님은 아시아 여러 겨레를 만나면서 '노래'를 늘 듣습니다. 아시아 여러 겨레는 저마다 '말'을 합니다. 겨레마다 말이 다릅니다. 겨레마다 '나라'가 있지만, '공식 국가 언어'보다는 '겨레말'을 씁니다. 우리로 치자면, 제주말이나 울릉말이라 할 만합니다. 전라말과 경상말과 함경말이라 할 만합니다. 전라말에서도 곡성말과 고흥말이라 할 만하고, 작은 시골 고흥에서도 읍내나 면소재지에서 쓰는 말이라 할 만하며, 면소재지에서도 더 들어간 두멧시골 조그마한 마을에서 쓰는 말이라 할 만합니다.

김수남 님이 만난 아시아 여러 겨레는 텔레비전이 없습니다. 신문도 없고 책도 없습니다. 그런데, 이들은 오랜 나날 차근차근 삶을 잇습니다. 학교나 교사나 시험이나 문명은 없지만 밥짓기와 옷짓기와 집짓기를 입에서 입으로 물려주고 몸에

서 몸으로 물려받습니다.

책으로 밥짓기를 가르치지 않습니다. 이론이나 학문으로 옷
짓기를 가르치지 않습니다. 사회학자나 문화학자나 건축학자
가 집짓기를 연구하거나 가르치지 않습니다. 어느 겨레이든
모든 사람이 스스로 밥짓기와 옷짓기와 집짓기를 합니다. 겨
레마다 서로 다른 빛과 숨결을 담아서 다 다른 옷을 지어서 입
고, 다 다른 밥을 지어서 먹으며, 다 다른 집을 지어서 살아갑
니다.

오키나와에서 너른 바다를 바라보면서 시를 읊은 김수남 님
은 조용히 생각에 잠겼겠지요. 제주에서 나고 자란 김수남 님
어린 나날을 떠올렸겠지요. 김수남 님을 낳은 어머니가 집살
림을 가꾸면서 하던 밥짓기와 옷짓기와 집짓기를 그렸겠지요.
먼먼 다른 나라에서도 찾아보는 살림이요 삶이면서, 바로 김
수남 님이 태어나고 자란 땅에서 먼먼 옛날부터 두고두고 누
리거나 즐기거나 가꾸던 살림이자 삶을 느꼈겠지요.

발리의 여자들은 자신들이 항상 신을 생각하고 신을 모시고
살아가기 때문에 나쁜 일을 할 수 없다고 한다. 나는 그 말을
믿는다. (52쪽)
혼자 여행을 다닐 때는 정신과 육체 간에 대화를 해야만 한다.
너무 바빠서 당장 쉴 수가 없다면 몸을 달래야 한다. (64쪽)
나를 가장 불안하게 한 것은 지금 내가 찍고 있는 사진이 우리
나라에서 받아들여질 것인가 하는 의구심이었다. 앞으로 십

년 정도 지나면 사회가 많이 달라져 외국의 전통문화에도 관심을 기울일 것 같은데, 이삼 년 안에 내 사진을 알아주지 않는다면 어떻게 하나 하는 걱정을 늘 달고 다녔다. 지금도 그렇지만 내 작업을 정부나 공공기관, 문화단체에서 후원해 주는 것은 아니기 때문이다. (73쪽)

모든 겨레는 노래를 부릅니다. 우리 겨레도 노래를 불렀습니다. 일하면서 일노래를 불렀습니다. 모내기를 하든 가을걷이를 하든 풀베기를 하든 노래를 불렀습니다. 어른과 아이 모두 나물을 캐거나 뜯거나 꺾으면서 나물노래를 불렀습니다. 절구질을 하면서 절구노래를 불렀고, 방아를 찧으면서 방아노래를 불렀습니다. 베틀을 밟으면서 베틀노래를 불렀고, 다듬잇돌을 통통통 두들기면서 다듬이노래를 불렀어요. 아궁이에 불을 지피며 아궁이노래입니다. 밥상에 수저를 얹으면서 밥노래입니다.

아이들은 흙바닥에 돌멩이로 그림을 그리면서 흙노래요 놀이노래입니다. 냇물에서 헤엄치면서 냇물노래이자 헤엄노래입니다. 도랑에서 가재를 잡고 다슬기를 주우면서 온갖 노래입니다. 나비를 잡고 잠자리를 좇으면서 들노래요 나비노래이며 잠자리노래입니다. 어깨동무 노래를 부르고 씨동무 노래를 부릅니다. 미나리밭에 앉는 노래를 부르며 해야 해야 잠꾸러기 해야 하고 노래를 부릅니다.

그렇지만, 이제 이 나라에는 노래가 스러집니다. 사람들이

저마다 제 보금자리에서 부르던 노래가 자취를 감춥니다. 사람들이 서로서로 제 마을에서 오순도순 부르던 노래가 잊힙니다. 이제 이 나라에서는 텔레비전을 켜고 '가수'라는 사람이 '작곡가'가 지어 준 '대중노래'만 듣습니다. 제 삶에서 제 노래를 길어올리지 않고, 남들이 만든 문명에 따라 '문화를 소비하는 노래'만 듣고 외웁니다.

대중노래가 나쁘다는 소리가 아닙니다. 텔레비전이 나쁘다는 소리가 아닙니다. 이제 이 나라에는 스스로 노래를 짓고 부르며 아이들한테 물려주는 삶이 없다는 소리입니다. 이제 이 나라에는 아이들을 학교에 보내는 학부모만 있을 뿐, 아이를 보살피면서 밥과 옷과 집을 손수 지어서 삶을 가꾸는 빛을 물려주는 어버이는 없다는 소리입니다.

사진기를 들고 굿판을 헤매다 보면 불과 몇 년 전에 사진으로 담아냈던 것들이 흔적도 없이 사라져 버리는 경우를 보게 된다. 일산 신도시가 그렇다. 일산의 정발산 정상에서 한 해 걸러 말머리굿이 벌어졌었다. 정발산에서 내려다보던 일산은 드넓은 논밭과 드문드문 들어선 가옥의 전형적인 농촌이었다. (63쪽)
제주도가 관광지로 개발되고 육지에서 이주해 온 사람들이 늘어나면서 도둑 없는 순박한 고장이라는 말이 무색해져 버렸다. (70쪽)
섬들 사이로 거대한 태양이 바다로 내려앉아 점점 그 모습을

지우는 광경을 보고 있으면 시인이 아니라도 한 줄 시를 쓰고 싶은, 아니면 남의 시라도 한 수 읊고픈 생각이 들기 마련이다. (103쪽)

김수남 님은 여행을 떠납니다. 김수남 님은 여러 나라 여러 겨레를 만나면서 이야기를 듣고 사진을 찍으며 글을 씁니다. 그런데, 한국에서는 여행을 다니지 못합니다. 한국에서는 어느덧 살림도 삶도 사라졌기 때문입니다. 도시문명만 넘치지, 시골살림이랑 시골삶이 없어요. 시골에서도 모두들 텔레비전을 켜서 연속극을 바라봅니다. 시골 할매와 할배 스스로 놀이살림이나 노래살림을 누리지 않아요. 시골 할매와 할배 모두 텔레비전에서 흐르는 노래만 따라 부르지, 이녁이 흙을 만지고 풀을 먹으면서 즐기는 노래는 깡그리 잊을 뿐 아니라, 새로 노래를 짓지 못해요.

더군다나, 시골을 떠나도록 부추깁니다. 시골에 남은 할매와 할배는 이녁 아이들을 모조리 도시로 보냈습니다. 학교로 보낸다든지 '힘든 시골일'을 안 시키겠다는 뜻으로, 한국 어린이는 도시에서 나고 자라면 도시내기로 살고 시골에서 나고 자랐어도 도시내기가 됩니다. 시골내기는 사라지는 한국입니다. 시골내기가 사라지는 한국에서는 '오롯한 한겨레 살림살이'가 사라집니다. 오롯한 한겨레 살림살이가 사라지는 한국이니까, 한국에서는 이제 더 '한겨레 빛과 숨결'을 느끼도록 할

만한 사진을 찍기 어렵고 글을 쓰기 힘들다고 합니다. 도시에서 넘치는 온갖 도시문명과 현대문명을 빗대거나 꼬집거나 뒤트는 행위예술은 있지만, 여느 살림하고 삶은 조용히 사라집니다.

다시금 말하지만, 행위예술이 나쁘다는 뜻이 아닙니다. 행위예술은 있되 살림하고 삶은 없다는 뜻입니다. 우리는 스스로 문명을 누리기만 할 뿐, 삶을 짓지 못한다는 뜻입니다. 삶을 짓지 못하니 삶을 들려주는 노래가 없습니다. 삶을 짓지 못해 노래가 없으니 싱그러운 꿈과 사랑을 짓지 못합니다. 싱그러운 꿈과 사랑을 짓지 못하니, 이 나라에서 수수한 시골살이를 노래하는 사진을 찍는 이도 나타날 수 없어요.

다른 나라로는 나가지요. 한국에 없는, 아니 한국에서 사라진, 아니 한국에서 우리 스스로 없앤 수수한 삶을 다른 나라에서 찾으려고 하지요. '지구별 두멧시골'을 찾아나섭니다. 티벳을 가고 몽골을 가요. 네팔을 가고 부탄을 가요.

거듭 말하는데, 지구별 두멧시골을 찾아나서는 일이 나쁘다는 뜻이 아닙니다. 한국에서는 더 두멧시골을 찾을 수 없기에 다른 나라로 나가야 사진을 찍을 만하다고 느낀다는 뜻입니다. 그리고, 다른 나라에서도 한국으로 '사진을 찍으러 찾아올' 일이 없다는 뜻입니다. 지난날 개화기라든지 일제강점기 무렵에는 다른 여러 나라에서 '고요한 아침 나라 조선' 모습을 사진으로 찍거나 글로 남기고 싶어서 찾아왔어요. 그렇지만, 이제

이렇게 한국을 찾아오는 발걸음이 없어요. 한국다운 한국살이를 찾아보거나 느낄 수 없으니, '인기 연속극 무대'를 찾으려고 한국으로 오는 '한류 바람 관광객'은 있어도, '한국살이를 곱게 느끼며 새로운 사진과 글로 엮으려는 사람'은 나타날 수 없어요.

> 오키나와는 대부분 산호초 섬들이므로 해안가는 산호초로 이루어져 있고, 산호초가 끝나는 지점부터는 검은색을 띤다. (79쪽)
> 오키나와 사람들은 자신들의 문화 중 많은 부분을 조선에서 받아들였다고 생각을 하는 반면, 일본은 자신들을 침략한 나라라고 생각한다 ⋯ 이곳 사람들에게 아리랑은 낯선 노래가 아니었다 ⋯ 마을에 들어서면서 당황스러움을 느낀다. 우리나라의 새마을운동 같은 마을 근대화 운동을 벌여 전통적인 마을 모습을 많이 잃었기 때문이다. (85–86쪽)
> 파도가 없는 뱃길은 너무도 평화롭다. 세상에 걱정이라고는 없다는 듯 태양이 빛나고, 끝없이 펼쳐진 망망대해 뒤편으로 멀리 야에야마 제도의 섬들이 흩어져 있다. (91쪽)

우리는 오늘 이곳에서 어떤 사진을 찍는지 생각할 일입니다. 우리 스스로 찍는 사진에 우리 스스로 어떤 목소리를 담는지 돌아볼 일입니다. 우리가 찍는 사진은 어떤 이야기인지 헤아릴 일입니다.

사진은 무엇일까요. 사진은 왜 찍을까요. 사진을 찍는 즐거움은 무엇일까요. 사진을 나누는 사랑은 무엇일까요. 왜 사진으로 이야기를 빚고, 왜 사진으로 책을 엮으며, 왜 사진으로 목소리를 낼까요.

외국어를 잘하는 젊은 친구들은 전통문화에 대한 깊은 이해가 없기 때문에 통역에 오류가 생기기 쉽고, 문화를 잘 아는 지식인은 언어가 시원치 않아 답답할 때가 많다. (110쪽)

설사 그 취재여행 자체가 수포로 돌아간다 해도 돈을 주고 그 상황을 재현시킨 사진은 찍지 않는다는 것이 포기할 수 없는 나의 자존심이다. (115쪽)

동족은 자신들의 문자가 없는 까닭으로 자신들의 역사를 노래에 담아 구전해 왔다. 그들의 조상이 어디에서 기원해 어디를 거쳐 이곳으로 왔는지, 방대한 서사시를 노래로 면면히 이어 왔던 것이다. 그런데 이제 세월이 달라졌나 보다. 청년들은 그들의 노래를 외우지 못하고 있었다. (124쪽)

김수남 님은 이녁 사진책에서 조곤조곤 속삭입니다. 혼자 다니는 사진마실에서 스스로 묻고 스스로 말하면서 하루하루 누립니다. 사진을 왜 찍는지 스스로 묻습니다. 이웃나라 살림살이를 찾아나서는 까닭을 스스로 묻습니다. 한국에서 겪은 새마을운동이 다른 나라에서도 똑같이 일어나는 모습을 바라보면서, 근대문명과 문화사업이란 무엇인가 하고 스스로 묻습니다.

새삼스럽지만, 근대문명은 폭력입니다. 문화사업이란 독재입니다. 근대문명은 다 다른 겨레(소수부족) 삶을 짓밟습니다. 다 다른 겨레가 다 다른 고장에서 다 다른 삶을 일구면서 누리는 이야기를 짓밟는 근대문명이에요. 다 다른 겨레한테는 학교가 따로 없었지만, 딱히 걱정하거나 근심하지 않았어요. 다 다른 겨레는 저마다 다른 노래를 부르면서 아이들을 가르치고 사랑하거든요. 그런데, 근대문명은 다 다른 겨레한테 자꾸 학교를 세워서 무언가 가르치려 들고, 자꾸 예배당을 세워서 무언가 믿으라고 윽박질러요. 다 다른 겨레 보금자리에 자꾸 병원을 짓고 자꾸 뭔가를 세우려 합니다. 다 다른 겨레는 스스로 삶을 짓고 이제껏 아름답게 사랑했는데, 다 다른 겨레를 찾아오는 근대문명은 다 다른 겨레가 어떤 꿈과 사랑인가를 읽지 않고 교육을 시키려 하고 문화사업을 들이대려 했습니다.

짚신 신던 한겨레가 고무신을 신어서 문명이 되었을까요? 고무신을 신던 한겨레가 플라스틱 인조화학소재로 된 운동화와 구두를 신어서 문명이 되었을까요? 모시와 삼베로 옷을 스스로 지어 입던 한겨레가 인조화학소재로 된 옷을 비싼값을 치르고 사다 입어서 문명이 되었을까요? 두 다리로 걸어다니던 한겨레가 자가용을 싱싱 몰며 고속도로를 달리니 문명이 되었을까요?

조그맣고 가난한 골목마을을 찾아가서 벽화사업이라든지 도보여행이라든지 문화탐방이라든지 하는 사업이나 관광을

벌이니 문화가 꽃피우는지 궁금합니다. 다 다른 골목마을은 다 다른 사람들이 스스로 골목밭을 짓고 골목꽃을 심으며 골목나무를 가꾸었어요. 골목집 담벼락은 담벼락이면서 빨래를 너는 옷걸이 구실을 하고, 덩굴풀이 올라와서 살가운 무늬를 빚었는데, 이런 담벼락마다 페인트로 척척 무언가 바르면서 문화사업이라고 이름을 붙이곤 하는 공공기관이요 예술가입니다. 문화사업은 문화로 돈을 버는 사업일는지 모르지만, 삶이 아닙니다. 삶을 읽지 않고 껍데기로만 꾸미는 독재요 폭력입니다.

> 사람이 살아가는 데 가장 중요한 것은 자신이 자신을 믿는다는 것이다. (134쪽)
> 뜻밖에 차도 얻어 타고, 전통 의상을 입은 여인들의 사진도 찍고, 게다가 노래까지 곁들여진 아름다운 여정이었다. (147쪽)
> 이곳의 반체제 지식인들은 여전히 옛 명칭인 버마와 랑군을 고집해서 쓴다. 지금도 계속되는 독재정권 하에서 모든 것이 퇴행해 버린 나라, 그래서 사람들은 미얀마를 '시간이 멈춰 버린 땅'이라고 부른다. (170쪽)
> 우리의 신들은 거의 사라진 반면 미얀마의 신들은 아직도 현실 속에 그들의 생활 속에 생생히 살아 있다. (181쪽)

벽화사업을 마친 골목마을을 찾아다니는 관광객이 늘어납니다. 벽그림이 예쁘다고 말합니다. 그런데, 생각해 볼 노릇입

니다. 벽그림이 예뻐 골목마을을 찾아가야 할까요? 벽그림이 없던 때에는 골목마을이 안 예쁘거나 꾀죄죄하거나 못났을까요? 마을을 이루는 자그마한 골목집이 하나둘 모였기에 예쁜 삶터이지 않나요? 작은 사람들이 작은 사랑으로 모여서 작은 골목마을을 이루었기에 이곳이 예쁜 보금자리이지 않나요?

아시아 소수부족 마을에 학교가 서고 콜라를 마시고 햄버거를 먹으며 교복을 입고 운동화를 꿴 뒤 텔레비전을 쳐다보면 문명이 될는지 궁금합니다. 텔레비전과 콜라와 햄버거와 학교와 병원과 자동차과 아스팔트길이 들어선 소수부족 마을은 얼마나 문화답고 문명다울는지 궁금합니다. 이런 곳에는 어떤 이야기가 흐르는지 궁금합니다. 자가용을 모는 소수부족 마을에 어떤 노래가 흐르는지 궁금합니다. 이런 곳으로 찾아가서 '오랜 옛살림'을 마주하거나 지켜보거나 나눌 일이 있을까 궁금합니다.

> 마음과 마음이 가까워지면 자신의 가장 소중한 아이들까지 나눌 수 있는 정이 생기근 곳. 이렇게 아시아 곳곳에는 나의 딸, 조카가 있다. 그 아이들을 떠올리면 항상 행복해진다. 그들과 나누었던 시간들이 소중하기 때문이다. (191쪽)
> 나의 쓸쓸함이야 내 선택의 몫이지만 갈수록 아이들에게 미안해진다. 함께 어른들께 세배를 다니고, 또 내 아이들에게 세배를 받고 다른 집 아버지들처럼 덕담도 한마디 해 주고 세뱃돈도 주어야 할 텐데. (224쪽)

공해가 없는 곳이라 산성비도 아닐 터이니 이 비를 맞는다고 엉성해진 내 머리카락에 무슨 영향이 있겠는가. 처마 밑을 나와 벌거숭이 아이들과 어울린다. 비가 어찌나 굵은지 떨어지는 빗줄기에 살갗이 얼얼할 정도로 아프다. (238쪽)

김수남 님은 말합니다. "아시아의 소수민족들과 어울리는 동안에 내가 어느덧 무정부주의자가 된 것일까(256쪽)." 하고. 그래요. 김수남 님은 무정부주의자가 되었어요. 아니에요. 김수남 님은 '사랑이'가 되었어요. 사랑쟁이가 되고 사랑꾼이 되었어요. 사랑님이 되고 사랑빛이 되었어요. 무정부주의가 아닌 사랑으로 이웃을 바라보았어요. 무정부주의를 넘어 사랑으로 되면서 이웃과 어깨동무를 했어요. 이웃과 사랑스레 어깨동무를 하면서 저절로 사진을 얻고 글을 받았어요. 하늘이 내려준 사진이에요. 땅이 베푼 글이에요. 하늘이 선물한 사진이에요. 땅이 보내준 글이에요.

김수남 책에 실린 사진에 나오는 사람들이 빙그레 웃습니다. 사진에 찍히니 웃지 않습니다. 김수남 님이 빙그레 웃으니 마주보며 빙그레 웃습니다. 소수부족 사람들은 제 겨레를 빛내거나 알리고 싶어서 사진에 찍히지 않습니다. 소수부족 사람들은 김수남 님한테 사랑을 보여주고 나누면서 즐겁게 어깨동무하고 싶기에 웃습니다. 김수남 님도 어떤 '사명'이나 '의지'가 아닌, 살가운 이웃과 사랑을 꽃피우는 삶이 즐거우니까,

사진기를 내려놓고 웃습니다. 슬며시 사진기를 들고 웃습니다. 다시 사진기를 내려놓고 웃습니다. 새삼스레 사진기를 들고 웃습니다.

　제주섬에서 태어난 맑은 넋이 지구별을 두루 돌았습니다. 서울에서 태어난 맑은 넋과 부산에서 태어난 맑은 넋은 오늘날 어느 곳을 두루 돌까요. 원주에서 태어난 밝은 넋과 밀양에서 태어난 맑은 넋은 오늘날 어느 마을을 두루 돌까요. 이 땅 모든 어린이와 어른이 즐겁게 웃기를 빕니다. 즐겁게 웃으면서 사랑스러운 이야기를 길어올리는 삶을 누리기를 빕니다. 즐겁게 웃으면 즐겁게 찍는 사진입니다. 맑게 노래하면 맑게 담는 사진입니다. 사랑스레 어깨동무하면 누구나 사랑스럽게 빛는 사진입니다.

ㅁ. 사진바람

이웃을 마음으로 바라보며 사진을 찍다

■ 진실을 보는 눈, 기록하는 사진가 도로시아 랭
■ 바브 로젠스톡·제라드 뒤부아
■ 김배경 옮김
■ 최종규 글손질
■ 책속물고기, 2017

옥수수를 씨앗으로 심어서 돌보아 본 적이 없다면, 옥수수 싹을 알아보지 못합니다. 저도 예전에는 이러했습니다. 수박이나 수세미를 씨앗으로 심어서 돌보아 본 적이 없다면, 해바라기나 민들레를 씨앗으로 심어서 돌보아 본 적이 없다면, 벼나 밀을 씨앗으로 심어서 돌보아 본 적이 없다면, 수박싹도 수세미싹도 해바라기싹도 민들레싹도 벼싹도 밀싹도 알 길이 없어요.

씨앗에 실 같은 뿌리가 내리면서 조그마한 싹이 터서 올라옵니다. 어린 싹을 모르면 그냥 밟고 지나가기 마련입니다. 옥수수싹이든 밀싹이든 풀싹이든 뭐가 뭔지 모르니까요. 꽃이 핀 모습을 보고는 참으로 곱다고 말하더라도, 꽃이 피기까지 어떻게 싹이 오르고 줄기가 솟으며 잎이 돋는가를 살피지 못한다면, 그 이쁜 꽃이 새싹이던 무렵 그만 밟아서 죽일 수 있어요.

도로시아는 눈이 남달랐어요.
잿빛이 도는 초록 눈동자로
다른 사람은 보지 못하는 세상을
볼 수 있었거든요. (2쪽)

풀싹을 보는 눈이란 이웃을 보는 눈입니다. 풀싹을 눈여겨
보는 마음이란 이웃을 눈여겨보는 마음입니다. 겉모습을 훑는
다고 해서 이웃을 알 수 없어요. 옷차림을 살핀다고 해서 이웃
을 알 길이 없지요.

예부터 이런 일이 있어요. 먹을거리가 없는데 애먼 불을 땐
다고 하지요. 굴뚝에 연기가 솟게 한다잖아요. 밥을 하지도 않
는데 불을 때어 굴뚝에서 연기가 나오도록 한다고 해요.

얼핏 보기로는 굴뚝에서 연기가 나오니 '저 집은 끼니마다
밥을 잘도 먹네' 하고 여길 수 있어요. 속으로 헤아리는 눈이
있다면 '틀림없이 저 집에 먹을거리가 다 떨어졌을 텐데 어떻
게 연기가 나오냐' 하고 고개를 갸우뚱할 수 있습니다. 굴뚝에
서 나오는 연기만 보고서 지나치는 사람이 있고, 굴뚝에서 나
오는 연기로는 믿을 수 없기에 슬그머니 이웃집을 들여다보거
나 찾아가는 사람이 있어요.

우리는 어떤 눈으로 이웃을 보는가요? 우리는 어떤 몸짓으
로 이웃한테 다가서는가요? 우리는 어떤 마음으로 이웃하고
어깨동무를 하는가요? 우리는 어떤 사랑으로 이웃을 마주하려
는가요?

도로시아는 어릴 때부터 얼굴을 좋아했어요.

뺨이 둥그런 엄마와 턱이 모난 아빠,

입술이 오므라든 할머니,

콧방울이 도톰한 동생까지

가족 얼굴을 가만히 지켜봤지요.

얼굴을 보노라면,

그 사람을 껴안는 느낌이 들었어요. (3쪽)

바브 로젠스톡 님이 글을 쓰고, 제라드 뒤부아 님이 그림을 빚은 그림책 『진실을 보는 눈, 기록하는 사진가 도로시아 랭』 (책속물고기, 2017)이 있습니다. 이 책은 그림책이면서 사진책입니다. 그리고 이 책은 사진책이면서 그림책입니다. 또한 이 책은 이야기책이면서 삶책이라 할 수 있습니다.

겉보기로는 그림책입니다. 줄거리로는 사진책입니다. 사진가 한 사람이 걸어온 길을 그림으로 담은 흐름을 가만히 살피면, 이웃을 사진으로 담은 마음을 들려주는 이야기가 살뜰합니다. 도로시아 랭이라는 사진가 한 사람 삶을 놓고서 이야기를 풀어내기에, 사진가로서 어떠한 사랑으로 삶을 마주할 적에 사진을 기쁘게 찍을 수 있느냐 하는 대목을 건드립니다.

병은 나았지만, 도로시아는 오른쪽 다리를

제대로 쓸 수 없었어요.

아이들은 절뚝거리는 도로시아를 놀려댔지요.

도로시아는 꼭꼭 숨고 싶었어요.
　그래서 '보이지 않는 사람'이 되기로 했지요. (6쪽)

　더 살펴본다면 이 그림책은 위인전일 수 있어요. 사진이라
는 길에 깊고 너른 발자국을 남긴 훌륭한 사람이 어떤 이야기
를 남겼는가를 다룬 위인전입니다. 그러나 이 그림책은 위인
전이 아닐 수 있어요. 오늘 우리는 도로시아 랭이라는 분이 남
긴 사진을 톺아보면서 사진 한 장으로 참말 훌륭한 일을 했구
나 하고 높이 살 수 있습니다만, 도로시아 랭이라는 분은 '사
진 역사'를 이루려는 뜻으로 사진을 찍지 않았어요. '삶터를 바
꾸려는' 뜻으로 사진을 찍지도 않았어요.

　도로시아 랭이라는 분은 이웃을 마음으로 바라보면서 사진
을 찍었어요. 도로시아 랭이라는 분은 이웃을 사랑하려는 손
길로 다가가서 어깨동무를 하는 삶으로 사진을 찍었어요. 도
로시아 랭이라는 분이 남긴 사진을 우리가 훌륭하게 여기거나
애틋하게 바라볼 수 있다면, 아무래도 사진에 깃든 마음과 사
랑이 따스하면서 넉넉하기 때문이지 싶습니다.

　돈을 많이 벌었고, 결혼해서 새 가정도 꾸렸어요.
　겉으로는 마음 느긋하게 사는 듯이 보였지요.
　그렇지만 커다란 고민이 있었어요.
　'나는 왜 눈과 마음으로 사진을 찍지 않을까?' (16쪽)

　누구나 사진을 찍을 수 있습니다. 사진기를 손에 쥐면 누구

나 사진을 찍지요. 그런데 아무나 사진을 찍을 수 없습니다. 비록 사진기를 손에 쥐었어도 궂거나 밉거나 나쁘거나 모진 마음을 품는다면, 이녁은 사진을 찍을 수 없습니다.

멋지거나 값진 기계를 손에 쥐었기에 사진을 잘 찍지 않습니다. 사진으로 찍히는 사람은 모델이나 피사체가 아닙니다. 사진으로 찍히는 사람은 모두 이웃이에요. 사진기를 손에 쥔 우리가 '사진으로 찍힐 사람'을 이웃으로 바라볼 수 있을 적에, 한 걸음 나아가서 사진기를 손에 쥔 우리를 둘러싼 이웃을 마음으로 아끼고 사랑으로 손을 맞잡을 적에, 비로소 사진다운 사진 하나를 얻는다고 느껴요.

아무나 못 찍는 사진이지 싶습니다. 아무나 못 쓰는 글이지 싶습니다. 아무나 못 그리는 그림이지 싶습니다. 아무나 못 부르는 노래요 아무나 못 추는 춤이지 싶어요. 왜냐하면 먼저 마음으로 바라볼 노릇이거든요. 마음으로 바라본 뒤에는 사랑으로 품을 노릇이고요.

마음도 없고 사랑도 없이 사진기만 쥔다면 빈 껍데기만 쏟아낼 뿐이에요. 마음과 사랑으로 사진을 안 찍고 포토샵만 만진들 멋지거나 놀라운 모습이 나올 수 없어요. 마음도 없고 사랑도 없는 채 쓰는 글은 우리 가슴을 적시거나 울리지 못해요. 마음도 없고 사랑도 없는 채 가락이나 박자나 음정이나… 이런 잔솜씨만 잘 맞춘다고 해서 듣기 좋은 노래가 되지 않아요. 잔솜씨만 그럴듯해 보인다고 해서 춤이라고 하지 않아요.

도로시아는 사진기를 들고 세상을 두루 살폈어요.

아버지들은 한 푼이라도 더 벌려고 들판에서 쉬지 않고 일했어요.

어머니들은 천막에서 목마르고 아픈 아이들을 돌봤지요.

어떤 가족은 먼지 폭풍으로 모든 재산을 잃고 낡은 자동차에서 살았어요.

도로시아는 절뚝거리며 배고프고 아픈 사람들에게 다가갔고, 사진에 낱낱이 담아냈어요.

세상이 등 돌린 사람들을 마음으로 되새기고 싶었지요. (21쪽)

그림책 『진실을 보는 눈』은 책이름에서 실마리를 얻을 수 있습니다. 참을 보는 눈이기에 참을 그립니다. 참을 마주하는 눈이기에 참을 옮깁니다. 참을 바라보는 눈이기에 이웃이 겪거나 치르거나 마주하는 모든 슬픔과 응어리와 아픔과 고단함을 내 몸으로도 받아들입니다.

참된 눈에서 참된 사진이 태어나요. 참다운 손끝에서 참다운 사진이 태어나요. 참된 몸짓에서 참된 사진 한 장이 태어나요. 참다운 사랑으로 찍는 손길이기에 참다운 사진 한 장을 찍어서 우리한테 보여줄 수 있어요. 그리고 참한 마음으로 참한 이야기를 사진으로 길어올립니다.

사회가 등을 돌리고 정부가 등을 돌린 사람들한테 마음으로 다가선 도로시아 랭 님입니다. 이웃으로서 다가갔지요. 동무로서 마주보았지요. 이웃으로서 손을 잡았어요. 동무로서 어

깨를 겪었어요.

꾸미지 않습니다. 이웃을 사진으로 찍는데 꾸며야 할 까닭
이 없습니다. 덧바르지 않습니다. 동무를 사진으로 찍는데 덧
발라야 할 까닭이 없습니다. 이웃이 살아가는 모습을 사진으
로 담습니다. 이웃이 살림하는 하루를 사진으로 옮깁니다. 이
웃이 느끼는 슬픔을 사진으로 싣습니다. 이웃이 고단해 하면
서 한풀 꺾인 모습을 가만히 사진으로 드러냅니다.

도로시아는 꾸준히 사진에 진실을 담아냈어요.
모든 사람은 소중하다는 진실, 서로가 서로를 살펴야 한다는
진실을요.
그렇게 도로시아는 우리 모두가 마음으로
세상을 바라볼 수 있도록 도와주었어요. (24쪽)

나무는 모든 것을 사람한테 내어줍니다. 열매도 땔감도 줍
니다. 몸뚱이를 통째로 주어 집을 짓도록 해 줍니다. 책상이나
걸상이 되어 줍니다. 연필이나 책이 되어 줍니다. 나무가 숲으
로 우거질 적에는 싱그러운 바람을 사람한테 주지요. 마당에
나무가 우람하게 자라면 그늘을 베풀 뿐 아니라, 드센 비바람
을 막아 주기까지 해요. 이러면서 온갖 새가 찾아드는 보금자
리 구실을 해요. 나무 한 그루를 마당에 두는 사람은 맑은 새
소리를 아침저녁으로 들을 수 있어요. 더욱이 나무는 작은 애
벌레까지 품에 안아서 나비가 깨어나는 자리도 되어요. 나무

한 그루가 있으니 멋진 나비 춤사위를 만나요.

『진실을 보는 눈』이라는 그림책은 도로시아 랭이라는 사진가 한 사람이 바로 나무와 같은 품을 보여주었으리라 하는 이야기를 들려줍니다. 따사로운 마음이 되어 나무 같은 숨결로 사진을 찍은 사람이 바로 도로시아 랭이라고 할 만하다는 이야기를 들려줍니다.

어떤 사진기를 손에 쥐든 다 좋습니다. 마음으로 이웃을 바라볼 수 있다면 우리는 누구나 사진가로 살아갈 수 있습니다. 사진기가 손에 없어도 좋습니다. 사진기로만 사진을 찍지 않아요. 우리는 늘 마음으로 먼저 사진을 찍어요. 마음으로 찍은 사진을 마음에 새기지요. 마음으로 담은 사진을 마음으로 나누고요.

어느 모로 본다면 도로시아 랭 님은 다큐작가라고 할 수 없습니다. 그저 오롯이 사진가입니다. 살가운 이웃입니다. 반가운 벗입니다. 나무 같은 사람입니다. 하늘 같은 사랑이에요.

삶이라는 바다로 헤엄치는 하루

- 바다로 떠나는 상자 속에서
- 필립 퍼키스
- 박태희 옮김
- 안목, 2015

겨울이 차츰 저뭅니다. 사흘거리로 춥다가 포근한 볕이 드리운다는 날씨는 바야흐로 까마득한 옛이야기처럼 되었습니다. 이제는 한 번 추위가 닥치면 한 달 내내 꽁꽁 얼어붙거나 달포 즈음 싱싱 찬바람이 부는 겨울입니다. 춥다가도 포근해져서 몸을 녹이던 옛날 겨울은 자취를 감추어요. 온도로 친다면 요즈음 겨울은 옛날에 댈 만하지 않다고 하지만, 옛날에는 사흘 동안 꽁꽁 얼어도 나흘 동안 포근한 볕이 흐르기에 이럭저럭 견딜 만했지요. 오늘날에는 온도가 옛날보다 낮지 않더라도 포근한 볕이 좀처럼 들지 않으면서 꽁꽁 얼어붙기만 하니 여러모로 고단하다고 할 수 있습니다.

그런데 이처럼 얼어붙는 날씨여도 아이들은 마당에서 개구지게 놉니다. 먼 옛날에도 아이들은 이 겨울에 코를 훌쩍이며 놀았겠지요. 오늘날에는 폭신한 장갑이나 옷이라도 있다지만,

옛날에는 장갑도 변변하게 없이 추운 겨울에 연을 날리거나 얼음을 지치면서 놀았어요. 게다가 시리디시린 물에 아기 기저귀를 빨기까지 했어요.

노는 아이들은 지칠 줄 모릅니다. 왜냐하면 놀이라서 그렇지요. 놀이가 아니라 '시험 과목'이라거나 '학과 공부'라면 한겨울에도 마당에서 손발이 얼면서 놀지 않아요. 놀이를 즐기기 때문에 손발이 얼어도 재미있고, 웃음이 나면서, 기쁘게 뛰거나 달립니다. 놀이를 하기에 지칠 일이 없고 고단할 일이 없어요. 놀이를 하면서 배고픔까지 몽땅 잊어요.

시장 한 구석에 사람들이 먹고 마시는 장소가 있었다. 허리 높이에 대략 가로 20센티, 세로 60센티 정도의 불판이 몇 군데 있었고 불판을 에워싼 남자들이 젓가락으로 고기를 집어 먹고 종이컵에 소주를 부어 마시고 있었다. 한 남자는 불판에 구울 고기를 썰고 있었다. 고기와 술이 전부였다. 불가사의하게도 엄숙한 기운이 에워싸고 있었다.

필립 퍼키스 님이 일군 사진하고 글을 엮은 『바다로 떠나는 상자 속에서』(안목, 2015)를 읽습니다. 필립 퍼키스 님이 사진하고 글로 들려주는 이야기는 "바다로 떠나는 상자"에서 살며시 꺼냅니다. "바다로 떠나는 상자"는 배일 수 있고, 말 그대로 상자일 수 있으며, 우리 몸일 수 있습니다. 상자가 떠나는 곳은 '바다'인데, 이 바다는 말 그대로 물결이 치는 바다일 수 있

고, 마을일 수 있으며, 우리 보금자리일 수 있어요. 아니면, 너른 우주나 숲일 수 있습니다.

필립 퍼키스 님은 이녘 사진에 '장치'를 걸지 않습니다. 필립 퍼키스 님은 이녘이 발을 딛는 이 땅에서 사진을 찍습니다. 장치가 없이 사진을 찍어요. 바라본 대로 사진을 찍고, 마주한 대로 사진을 찍습니다. 삶을 바라보는 대로 사진을 찍으며, 사람을 마주하는 대로 사진을 찍습니다. 살림을 짓는 대로 사진을 찍으며, 사랑을 일구는 대로 사진을 찍어요.

오늘날에는 갖가지 장치를 잔뜩 집어넣은 사진이 유행이라할 만합니다. 이렇게 멋을 부린다거나 저렇게 솜씨를 부리는 사진이 '현대 사진 흐름'이라 할 만하지요. 그렇지만 필립 퍼키스 님은 '현대 사진 흐름'이라는 물결에 올라타지 않습니다. 필립 퍼키스 님은 언제나 '필립 퍼키스라는 사람이 짓는 삶·살림·사랑'을 사진으로 담으려고 사진기를 손에 쥡니다.

난 그들을 자주 보러 간다. 때로 나의 상태가 열려 있고 행운이 내 곁에 머물 때면, 저 루앙들은 인간의 표상도 아니고 인간 자체도 아니며 둘 다거나 아무도 아닌 비존재가 된다. 그들은 실재하는 동시에 실재하지 않는다.

저는 설날 언저리에 날마다 이불을 빨래합니다. 올해 설날에는 아무 데도 안 갑니다. 아이들을 이끌고 할머니랑 할아버지한테 절을 하러 마실을 가고 싶기도 하지만, 그냥 우리 시골

집에 고요히 머물기로 했습니다. 굳이 설이라고 하는 때가 아니어도 언제나 스스럼없이 할머니 할아버지한테 찾아갈 수 있습니다. 나중에 찻삯을 마련하는 대로 느긋하게 마실을 가자고 생각합니다. 이러면서 긴 설 말미에 날마다 이불을 한두 채씩 빨래하기로 했어요. 마침 올해 설을 둘러싸고 전남 고흥은 볕이 무척 고우면서 포근하고, 바람이 알맞습니다.

아침 일찍 이불을 빨아서 마당에 널면, 아이들은 슬금슬금 마당으로 따라나오다가는 뒤꼍으로 올라갑니다. 뒤꼍에서 아침부터 낮을 지나 저녁해가 질 무렵까지 온몸이 흙투성이가 됩니다. 손이며 낯이며 발이며 옷이며 흙을 잔뜩 묻히면서 흙놀이를 해요. 이리하여 저녁이면 아이들 옷을 몽땅 벗기면서 씻기고, 이 옷가지는 이튿날 이불하고 함께 빨래를 하지요.

틈틈이 이불하고 옷가지를 뒤집어서 햇볕을 골고루 품도록 합니다. 이때에 아이들 놀이를 살그마니 들여다보면서 사진을 한두 장 찍습니다. 아이들은 저한테 모델이 되려고 겨울놀이를 하지 않습니다. 아이들은 아버지한테 사진에 찍히려고 마당놀이를 하지 않습니다. 그저 아이들 나름대로 하루를 새롭게 누리려는 뜻으로 흙을 만지면서 새로운 꿈을 그립니다. 저는 이 아이들을 사진으로 담으면서 '작품'을 모은다거나 '예술'을 하지 않으며 '창작 행위'를 하지도 않습니다. 오늘 하루를 재미나게 노는 아이들 몸짓을 기쁨으로 마주하면서 사진을 찍을 뿐입니다. 이렇게 사진을 찍다 보면 어느새 다 같이 새롭게

누리는 이야기가 샘솟는구나 하고 느낍니다.

로다는 뉴욕의 학교 도서관장으로 일했고 루는 필라델피아에서 회계일을 했다. 60대 중반이 되자 함께 살기 시작했고 결혼도 했다. 근사한 결혼이었다. 그들은 서로를 사랑하고 존경했다. 난 일 년에 한두 번 그들과 만났고 늘 함께 있는 시간을 즐겼다. 로다는 다소 짓궂었고 루는 늘 수많은 주제에 대해 흥미로운 관점을 제시하곤 했다.

사진책 『바다로 떠나는 상자 속에서』는 사진으로 이야기를 들려줍니다. 필립 퍼키스 님이 찍은 사진에 나오는 사람은 '모델이 되는 사람'이 아니라 '살아가는 사람'입니다. 필립 퍼키스 님이 찍은 사진에 나오는 곳은 '모델이 될 만한 곳'이 아니라 '사람이 사는 곳'입니다.

사진 사이사이 드문드문 글이 몇 줄씩 깃듭니다. 사진도 글도 '처음부터 뚜렷하게 자리가 잡혀서 어우러지는 얼거리'는 아닙니다. 사진을 찍고 글을 쓴 필립 퍼키스 님이 이녁 스스로 삶을 마주하는 마음결 그대로 이야기를 풀어놓을 뿐입니다. 바다로 떠나는 상자 같은 이야기입니다. 바다로 나가는 상자 같은 이야기입니다. 바다로 나들이하는 상자 같은 이야기요, 바다로 헤엄치는 상자 같은 이야기예요.

그러고 보면, 어버이는 아이 앞에서 짐짓 꾸미면서 웃어야 하지 않습니다. 그저 기뻐서 웃을 뿐이에요. 아이들은 어버이

앞에서 애써 웃음을 억지로 지어야 하지 않아요. 그저 즐거워서 웃을 뿐이지요.

사진은 언제 찍을까요? 아주 놀라운 모습이 코앞에서 스쳐 지나가기에 '한때(찰나)'를 놓치지 않고 '남기려(기록)'는 뜻에서 사진을 찍을까요? 이처럼 사진을 찍을 수도 있겠지요. 그리고, '찰나를 기록하는 예술'이 아니라 '이야기를 짓는 손길로 나누는 삶'을 '사랑스러운 눈빛을 반짝이면서 노래하는 마음결'이 되면서 한 장 두 장 사진을 찍을 수 있어요.

어느 모습이든 모두 사진입니다. 어느 몸짓이든 모두 사진입니다. 다큐멘터리가 되어야 사진이지 않습니다. 예술이어야 사진이지 않습니다. 창조나 창작이어야 사진이지 않습니다. 남이 안 찍은 소재나 주제를 찾아나서야 사진이지 않습니다. 남다르거나 돋보이는구나 싶은 어떤 모습을 담아내야 사진이지 않습니다. 사진은 언제나 '사진 그대로일 때에 사진'이라고 느낍니다.

내 몸은 기능도 제대로 못하고 말도 듣질 않았다. 난 표류하고 있었고 무력했지만 한 번도 경험해 보지 못한 방식으로 완벽하고 안전하게 살아 있었다. 단순 그 자체였다. 숨을 들이쉬고 내쉬기, 혓바닥에 올려진 얼음, 주변을 둘러보기 ; 난 기계 안에 있었다 : 빛, 벨소리, 무언가를 하는 사람들. 존재하는 것 외엔 아무것도 할 수 없었다. 창문도 없고 시간도 없었다. 그저 한 형태로서의 삶이 있을 뿐.

겨울에는 빨래를 일찍 겁니다. 이를테면, 십이월에는 세 시 오십 분 즈음이면 서둘러 빨래를 겁니다. 네 시를 넘어가면 '잘 마른 옷가지'가 다시 눅눅해지거나 얼어붙습니다. 일월에는 세 시 즈음이면 얼른 빨래를 겁니다. 한겨울인 일월에는 네 시에 가까워도 옷가지가 눅눅해지거나 얼어붙으려 합니다. 이월에는 네 시를 살짝 넘어도 됩니다. 봄이 코앞으로 다가올수록 빨래는 조금 더 오래 해바라기를 할 수 있습니다.

무슨 말인가 하면, 사진은 언제나 빛과 그림자를 살피면서 찍는데, 조리개값이나 빛결이 아니라 '빨래 말리기'를 헤아리면서 빛과 그림자를 알 수도 있다는 뜻입니다. 시골에서 흙을 만지거나 씨앗을 심는 사람이라면, 철마다 다른 흙빛하고 흙내음을 느끼면서 '사진을 찍는 때'를 알 수 있고 '씨앗 심는 날'에 따라 '사진을 찍기에 걸맞는 때'를 알아챌 수 있다는 뜻이에요.

사진책 『바다로 떠나는 상자 속에서』는 사진으로 담는 빛과 그림자란 무엇인가 하는 수수께끼를 무척 부드러이 풀어내어 보여주기도 합니다. 빛을 더 담거나 덜 담으려고 너무 애쓰지 말라는 손짓을 살그마니 보여줍니다. 그림자를 더 담거나 덜 담으려고 너무 힘쓰지 말라는 눈짓을 나긋나긋 보여주어요.

우리 이야기를 우리 스스로 담을 수 있을 때에 '가장 알맞고 나으며 멋지고 아름다운' 빛과 그림자입니다. '가장 좋은 때(빛이 가장 좋은 때)'는 없지 싶습니다. 모든 때가 저마다 가장

좋다고 느낍니다. 이야기를 담으려 하지 않고 '빛만 좋은 때'를 살피려 한다면, 이때에는 사진이 아니라 '빛놀이'에 머물 테지요. 빛을 갖고 얼마든지 재미나게 놀 수 있습니다만, 사진찍기는 '빛찍기(빛을 찍는 놀이)'가 아니라 '삶찍기(삶을 찍는 기쁨)'라고 생각합니다. 그리고, 사진찍기는 '그림자찍기(그림자를 찍는 놀이)'가 아니라 '사랑찍기(사랑을 찍는 사람)'로 나아간다고 생각합니다. 표현기법에 너무 얽매이다가는 '표현기법 뽐내기'에 머물고 말아요. 표현기법이 아무리 훌륭하고, 초점을 안 흔들리게 맞추었고, 콘트라스트라든지 이것저것 기계질을 잘 했다고 하더라도 '이야기가 없는 그림'만 멋들어지게 꾸몄다면, 이런 '이야기가 없는 그림'은 '그럴듯한 그림'에 머물 뿐, '사진'이 되지 못한다고 느낍니다.

폴의 나이는 고작 여덟 살이었지만 자연주의자였다. 숲속에 땅을 파서 헌 항아리로 연못을 만들고 그 주변에 바위, 양치식물, 벌레와 고만고만한 화초들을 심었다. 그 '연못' 조성을 위해 개구리 몇 마리와 작은 뱀, 올챙이도 잡아 넣었다. 폴에게 어떻게 그들이 도망가지 못하도록 관리하는지 물었다. "아무도 도망가지 않아. 왜냐면 여긴 그들에게 필요한 모든 게 있거든." 난 늘 그 말을 기억했고 50년이 지난 후, 그가 '욕망의 끝'에 대해서 말했다는 것을 깨달았다.

겨울에는 다섯 시가 저녁입니다. 아니, 이월인 겨울에는 다

섯 시가 저녁입니다. 일월인 겨울은 네 시가 저녁이고, 십이월
인 겨울은 네다섯 시 사이가 저녁이에요. 이월이 저물고 삼월
이 가까운 겨울에는 바야흐로 대여섯 시가 저녁입니다. 달마
다, 또 날마다 다른 저녁이면 저는 부엌에서 저녁밥을 지으면
서 아이들을 부릅니다. 물을 살살 끓여 놓고 아이들을 조용히
부릅니다. 자, 이제 들어와서 손이랑 낯이랑 발을 씻고 밥을
먹어야지?

밥을 짓거나 아이들을 씻기거나 집안일을 하는 동안에는 제
손에 사진기가 아닌 부엌칼이나 수세미나 국자나 빨랫비누나
마른천이 들립니다. 그렇지만 저는 밥을 짓거나 아이들을 씻
기거나 돌보면서 '두 눈과 두 손을 거친 마음결'로 '이야기를
오롯이 아로새기는 하루를 누립'니다. 메모리카드나 필름에는
'사진 한 장'조차 얹지 못합니다만, 제 마음속에는 앞으로 언제
까지나 한결같이 흐르고 이어질 '즐거운 오늘 이야기'가 살가
이 얹혀요.

사진은 어떻게 찍을까요? 저는 이 물음에 늘 '사진은 마음으
로 찍고, 마음으로 보고, 마음으로 나누어요.' 하고 대꾸합니
다. 사진책 『바다로 떠나는 상자 속에서』를 빚은 필립 퍼키스
님은 빙그레 웃는 낯으로 우리한테 '사진읽기·사진찍기'를 스
스로 기쁜 손길로 짓자는 이야기를 들려줍니다. 정갈하게 꾸
며서 태어난 고운 사진책을 찬찬히 읽으면서 오늘 이곳에서
제 나름대로 짓는 삶을 새롭게 돌아봅니다. 고운 사진책 한 권

을 곁에 두면서, 살림하는 재미와 사랑하는 즐거움과 살아가
는 기쁨을 차분히 되새깁니다.

평화로 하나될 남북을 꿈꾸다

- 분단원점, 남과 북에서 바라본 휴전선과 판문점
- 구와바라 시세이
- 눈빛, 2013

1936년에 일본에서 태어난 구와바라 시세이 님은 1960년대부터 한국을 사진으로 담았습니다. 이녁은 1960년대부터 오늘날에 이르기까지 '보도사진' 한길을 걸었고, 『보도사진가』라는 책을 쓰기도 했습니다. 2015년에는 『격동한국 50년』이라는 이름으로 1965년부터 2015년까지 지켜본 한국 이야기를 사진책으로 갈무리하기도 했습니다. 이리하여 2015년에 '이해선 사진문화상'을 받았습니다. 지난 쉰 해에 걸쳐 한국 사회를 사진으로 찬찬히 짚으면서 밝힌 보람을 기리는 셈이라고 봅니다.

쉰 해에 걸쳐 '한국을 사진으로 찍는 손길'은 여러모로 애틋합니다. 한국에 있는 사진가 가운데 한국을 쉰 해 동안 찬찬히 지켜보면서 담은 분은 얼마나 될까요? 어느 모로 본다면, 한국 사람 스스로 한국 이웃을 찬찬히 바라보지 못하는 눈길은 아닐까 궁금합니다.

한국에서 태어나서 자란 사진가이기에 꼭 한국을 사진으로 찍어야 하지는 않습니다. 한국 사진가로서 '일본을 지켜보며 사진으로 찍을' 수 있어요. 중국이든 인도이든 티벳이든 미국이든 프랑스이든 얼마든지 두고두고 지켜보며 사진으로 찍을 만합니다. 다만, 오늘 한국에서 구와바라 시세이 님 사진을 살펴보면서 이 한 가지를 한국사람 스스로 물어볼 수 있어야지 싶습니다. 먼저, 한국에서 사진을 가르치거나 이야기하는 사람은 한국을 얼마나 잘 아는가 하고 물어보야지 싶습니다. 한국에서 사진을 비평하는 사람은 서양 이론이나 예술 이론에 앞서, 한국에 있는 이웃을 얼마나 알거나 한겨레가 걸어온 발자국을 얼마나 아는가 하고 물어보아야지 싶습니다.

서울에서 미군 전용버스를 타고 온 한국 기자들은 북측 인사들과는 거의 대화를 않고 있었다. 북측 기자가 나를 일본 기자라 보고 일본말로 말을 걸어오기도 했고, 일본 담배와 자기네 북쪽 담배와 바꾸자고 하는 일도 있었다. 그 북쪽 담배를 서울로 가지고 와서 잡지사의 편집부원들에게 나눠 주기도 했다.

사진책 『분단원점, 남과 북에서 바라본 휴전선과 판문점』(눈빛, 2013)을 읽습니다. 이 사진책은 '분단이 비롯하는 첫자리(원점)'로 판문점을 꼽으면서 판문점 둘레를 가만히 살핍니다. 구와바라 시세이 님은 한국사람이 아닌 일본사람이기에 남녘에서도 사진을 찍고 북녘에서도 사진을 찍습니다. 이 대

목에서 한국 사진가는 여러모로 슬픕니다. 한국(남북녘 모두) 사진가는 판문점에서조차 사진을 마음대로 찍기 어렵습니다. 더군다나 한국(남북녘 모두) 사진가는 남녘이나 북녘에서 사진을 찍을 수 있다 하더라도, 남녘에서 북녘으로 간다든지 북녘에서 남녘으로 와서 사진을 찍기란 대단히 어렵습니다. 어느 모로 본다면, 구와바라 시세이 님은 '일본사람이기 때문'에 남녘과 북녘을 조금은 홀가분하게 드나들면서 두 갈래 눈썰미로 사진을 찍을 수 있습니다. 한국 사진가로서는 '마음만 있을 뿐'이요 '몸으로 움직여서 찍을 수 없'는 사진을 일본 사진가 구와바라 시세이 님이 찍었다고 할 만합니다.

『분단원점』을 살펴보면, 남녘에 있다는 '자유의 마을'을 담은 사진이 있습니다. 북쪽에서 훤히 내다보이는 자리이기에 이름부터 '자유의 마을'처럼 붙였을 테지요. 여느 사람은 드나들 수 없는 마을이라니, 구와바라 시세이 님은 '일본 취재기자'라는 이름으로 들어갔을 텐데, 예나 이제나 남녘 정부에서는 북녘한테 '남녘은 이렇게 자유로운 곳'이라고 알리려는 뜻에서 이 마을을 비무장지대 안쪽에 꾸민다고 하더라도, 사람들은 그저 수수하게 살림을 짓습니다. '자유' 마을이건 '안 자유' 마을이건 아이들이 태어나고, 아이들이 뛰놀며, 아이들이 어버이 곁에서 웃어요. 고운 옷차림이든 허름한 옷차림이든 대수롭지 않습니다. 아이들은 정치권력자처럼 정치나 권력을 따지지 않습니다. 아이들은 학력이나 재산을 가리면서 놀지 않습

니다. 아이들은 그저 놉니다.

그런데 남북녘에서 정치권력을 거머쥔 이들은 저마다 아이들한테 총이나 칼을 손에 쥐고 춤추도록 시킵니다. 정치권력을 거머쥔 이들은 남녘에서도 북녘에서도 '저쪽에 나쁜 놈이 있다'고 가르칩니다. 저 너머에 '이웃이 산다'거나 '동무가 있다'고 가르치지 않아요. '전쟁이 터질 때'에 조금이라도 더 빨리 더 많이 '적군 죽이기'를 하라고 윽박지르지요.

북측 실태는 잘 알 수가 없지만, 한국의 '자유의 마을'은 세금이 부여되지 않는 특수한 마을이라는 설명을 들었다. 두 마을은 결국은 남북 간 최전선의 견본과 같은 '쇼윈도'라고들 했다.

평화로 하나될 남북을 꿈꾸는 사진이 될 수 있을까요? 사진한 장은 남북녘에 평화로운 바람을 일으킬 수 있을까요? 사진을 찍는 사람은 이 사진으로 남북녘에 골고루 평화로운 바람을 흩뿌리는 길을 걸을 수 있을까요? 평화를 헤아리며 쉰 해쯤 사진을 찍으면, 남녘이나 북녘 모두 조금이나마 평화를 바라보아 줄 수 있을까요?

『분단원점』에 실은 사진 가운데 '판문점 회담' 사진을 보면, 남녘이나 북녘에서 '별을 단 군인'이 모여서 담배 연기를 내뿜는 모습이 있습니다. 이른바 '평화회담'이라고 할 터인데, 이런 모임자리가 그리 평화스러워 보이지는 않습니다. 이름은 평화

라 하지만, 막상 '전쟁 훈련을 이끄는 사람들'만 모임자리에 앉았기 때문입니다.

여느 때에 늘 전쟁과 전쟁 훈련과 전쟁 무기만 바라보고 생각하는 사람들이 모인 '평화회담'은 참말 평화로 나아갈 수 있을까 궁금합니다. 참다이 '평화회담'을 하자면 대통령이나 장교가 아닌, 수수한 여느 사람이 모여야 하지 않을는지요. 아기를 안은 어머니가 남북녘에서 서로 만나고 모여서 이야기꽃을 피워야 하지 않을까요?

정치 우두머리나 군대 우두머리는 서로 눈치를 보면서 한 발짝도 물러설 낌새를 보이지 않습니다. 이와 달리 수수한 여느 사람은 어깨동무나 두레나 품앗이를 하지요.

평화를 생각하자면, 평화를 찾자면, 평화를 노래하자면, 이리하여 평화를 이루자면 정치도 권력도 무기도 전쟁도 모두 내려놓을 수 있어야 한다고 느낍니다. 이른바 '계급장을 떼고' 손을 잡을 수 있어야 평화회담을 할 만합니다. '돈도 이름도 힘도 내려놓고' 모여야 비로소 평화로 가는 길을 이야기할 만하리라 느낍니다.

사진이란, 사진 한 장이란, 사진책 한 권이란, "분단이 비롯한 첫자리"를 밝히는 사진책을 보여주려고 하는 사진가 한 사람이란, 바로 이러한 대목을 짚는구나 싶습니다. 분단이 어디에서 비롯할까요? 바로 정치권력자한테서 비롯합니다. 분단은 어디에서 태어났을까요? 바로 군인과 전쟁 훈련과 전쟁 무기

에서 태어나지요. 총도 칼도 대포도 미사일도 남북녘이 저마다 서로서로 겨누는 오늘날 모습에서는 어느 구석에서도 평화가 태어나지 못하고, 그저 분단만 흐를 뿐입니다.

독일과 베트남은 통일되어 냉전은 이제 소멸되고 말았다. 더욱이 사회주의 국가와 맹주였던 소련도 와해되어 새로운 세기를 맞이하였건만, 한반도에서는 이제는 화석이 되어 버린 냉전이 아직도 계속되고 있다.

구와바라 시세이 님이 찍은 사진이 '역사를 바꾸'지는 않으리라 느낍니다. 그리고, 구와바라 시세이 님 스스로도 '역사를 바꿀' 뜻으로 사진을 찍는다고 느끼지 않습니다. 그러면, 구와바라 시세이 님은 왜 쉰 해에 걸쳐 한국을 이토록 애틋하게 바라보면서 '끔찍한 분단'을 자꾸 사진으로 찍을까요?

한국사람 스스로 여느 때에 제대로 깨닫지 못하는 삶을 새롭게 보여주려는 뜻으로 분단 사진을 보여주려는 마음이 아닐까 하고 생각합니다. 판문점 언저리 사진으로 엮은 『분단원점』입니다만, 한국 사회를 둘러보면 어디에서나 군인이 있고 군대가 있습니다. 남녘도 북녘도 군인옷을 입고 돌아다니는 젊은이가 많습니다. 해병대를 나왔다는 분들은 마흔이나 쉰이나 예순 살이 되어도 군인옷을 벗을 마음이 없어 보이기도 합니다. 군대를 나온 사내는 남녘이나 북녘 모두 군번에 따라 거수경례를 붙이는 바보스러운 계급 질서를 아직 그대로 이어갑니다.

삶을 노래하지 않고 군대 이야기를 나누는 한국 삶터입니다. 사랑을 가꾸지 않고 전쟁 무기를 더 키우려고 하는 한국 삶터입니다. 꿈을 북돋우는 얼거리가 아니라, 군부대를 더 늘리고야 마는 한국 삶터입니다. 한국 삶터가 분단과 냉전이라는 어리석은 껍데기를 벗지 못하는 까닭은 스스로 '전쟁 비용 투자'에 지나치게 기울어진 탓이 아닐는지요. '전쟁 비용 투자'를 하지 않으면 전쟁이 난다는 두려움을 정치권력자가 퍼뜨리면서, 남녘도 북녘도 더욱 무시무시한 전쟁 무기와 훈련이 뿌리를 내리고, 이렇게 늘어난 전쟁 무기와 훈련을 버티느라 어마어마한 돈을 해마다 더 많이 쏟아부어야 하기 때문이 아닐는지요.

(북한을 방문해서 북한 쪽에서) 카메라를 가지고 북한 병사에게 렌즈를 향했지만 그들의 표정에서 긴박감은 보이지 않았다. 한국 쪽에서 판문점을 방문해서 북한 병사를 촬영했을 때에 보이던 날카로운 시선의 긴장감은 전혀 없었다.

사진책 『분단원점』에 실린 '철길이 끊어진 곳으로 빨래광주리를 이고 가는' 사진이 무척 곱습니다. 철길이 끊어진 풀밭에 넌 빨래가 눈부시게 빛납니다. 참말 이 사진처럼, 사람들은 늘 빨래를 하고, 밥을 짓고, 아기한테 젖을 물리고, 씨앗을 심고, 나락을 거두고, 집을 짓고, 두레를 하고, 일노래를 부르고, 아이들은 멱을 감고, 감을 따고, 열매를 나누면서 삶을 짓고 살

림을 가꿉니다. 남녘하고 북녘을 가로지르는 쇠가시울타리는 이처럼 수수한 여느 삶을 짓밟습니다. 그리고, 남북녘이 바라마지 않는 평화란 바로 이처럼 '풀밭에 빨래를 너는 눈부시게 빛나는 삶과 살림'을 찾으려는 몸짓이 되어야지 싶습니다.

제식훈련은 아무것도 낳지 않아요. 그러나 씨앗을 심고 김을 매는 손길은 삶을 낳습니다. 온갖 무기로 젊은이를 옥죄는 전쟁 훈련은 아무것도 낳지 않아요. 그러나 아이를 낳고 마을을 북돋우며 밥을 짓는 손길은 살림을 아름답게 낳습니다. 판문점을 열고, 쇠가시울타리를 걷고, 총칼을 녹여서 호미와 쟁기로 바꾸고, 지뢰 묻힌 땅을 짙푸른 숲으로 가꾸고, 군인 아닌 젊은 일꾼으로 이 나라를 살찌우려 할 적에 비로소 분단이나 냉전을 가뭇없이 녹일 수 있으리라 생각합니다.

우리는 누구나 '이야기 도서관'

- 비비안 마이어, 나는 카메라다
- 비비안 마이어
- 존 말루프·로라 립먼·마빈 하이퍼만·하워드 그린버그
- 박여진 옮김
- 윌북, 2015

요즈음 '사람책'이라는 말이 차츰 퍼집니다. '사람이 바로 책이다'라는 뜻으로 쓰는 '사람책'입니다. 종이로 빚어야만 '책'이 아니라, 사람은 누구나 오롯이 '책과 같다'는 뜻입니다.

종이로 빚은 책을 내놓을 때에만 '작가'이지 않습니다. 연필을 손에 쥔 적이 없고, 교사나 교수나 강사가 되어 본 일이 없더라도, 아이들한테 삶을 이야기로 물려준 사람은 누구나 '작가'라고 할 만합니다. 온 삶으로 사랑을 아이와 이웃과 동무한테 고스란히 보여준 사람도 누구나 '작가'라고 할 만합니다.

작품이란 무엇일까요? 예술이나 문화라는 이름이 붙을 때에만 작품일까요? 전시회를 하지 않거나 책을 내지 않더라도, 온몸이 고스란히 '작품'과 같아서, 호미질을 하는 손놀림이나 밥을 짓는 손놀림이나 바느질을 하는 손놀림이 한결같이 사랑스럽거나 아름다운 사람이 매우 많습니다.

사진이란 무엇일까요? 사진은 바로 '사람책'을 찍습니다. '사람이 바로 책이다' 하고 느낄 만한 모습을 보면서, 사진기를 찰칵 눌러서 사진 한 장을 남깁니다. 사진에 담긴 사람들은 저마다 다르면서 저마다 아름다운 '사람책' 모습이라고 할 만합니다.

마이어의 사진 한 장 한 장에는 이야기가 담겨 있고, 그 이야기는 보는 이들마다 달라진다 … 그녀가 찍은 사람들과 풍경은 누구라도 찍을 수 있다. 하지만 사진을 찍기 전에 먼저 보아야 한다. 마이어는 탁월한 시선과 완벽한 기술을 겸비한 예술가였다 (9쪽, 로라 립먼)

비비안 마이어 님이 찍은 사진으로 엮은 『비비안 마이어, 나는 카메라다』(월북, 2015)를 읽습니다. 이 사진책은 비비안 마이어 님이 엮지도 않았고, 비비안 마이어 님이 뜻하지도 않았습니다. 젊은 날부터 늙어서 죽는 날까지 늘 사진기를 목걸이처럼 몸에 품고 살던 사람이 걸어온 길이 고스란히 드러나는 사진책이에요. 비비안 마이어 님은 '한뎃잠'을 자다가, '돈이 없어서 애먹'기도 하다가, 그만 이녁 사진과 책과 물건이 모두 경매로 넘어갔다고 해요.

부동산 중개업자인 존 말루프는 380달러에 30만 장에 달하는 네거티브 필름과 소지품들을 구매했다. 자연스럽게 그는 그녀의 삶이 남긴 무런들을 소유하게 되었다 … 실제로 마이어의

작품은 무엇일까? 생전에 마이어는 자신의 작품에 우선순위를 매기지 않았다. (40, 41쪽, 마빈 하이퍼만)

'부동산 중개업자'인 '존 말루프'라는 사람은 380달러에 30만 장에 이르는 필름과 온갖 물건을 손에 넣었다고 합니다. 그러면, 죽음을 앞두고 이녁 사진과 책과 물건을 모두 빼앗겨야 한 비비안 마이어 님 손에는 '돈 몇 푼'이 흘러갔을까요? 아마 한 푼조차 안 갔을 테지요. 경매에 넘겨졌다고 하니까, 코앞에서 이녁 모든 것이 갑자기 이슬처럼 사라지는 모습만 지켜보다가 눈을 감고 흙으로 돌아갔겠구나 싶습니다.

다시금 생각합니다. 380달러에 필름 30만 장입니다. 이밖에 다른 것도 아주 많다고 하니까(자그마치 컨테이너 다섯 대 부피), 10달러에 필름 1만 장을 산 셈입니다. 마흔 해 넘도록 바지런히 찍은 사진을 단돈 몇 푼에 빼앗긴 비비안 마이어 님이라고 할 만합니다. 존 말루프 님은 인터넷경매로 '비비안 마이어 사진'을 팔려고 했다는데(팔았는지 안 팔았는지까지는 알 길이 없습니다), 사진 한 장마다 값을 얼마쯤 붙여서 내놓았을까요? 이를테면, 오드리 햅번을 찍은 사진은 값을 얼마쯤 붙여서 내놓았을까요?

주의 깊게 사진을 들여다보고 사람과 공간을 관찰하는 일은 특별하고도 은밀한 즐거움이었다. 마이어를 알았던 사람들이 그녀를 이야기할 때 독특한 차림새나 걸음걸이도 자주 언급하

지만 항상 빠지지 않는 것은 그녀의 목에 언제나 카메라가 걸려 있었다는 사실이다 … 아이들에게 음식이 식탁에 오르는 경로를 보여주기 위해 도축 조합에 데리고 가기도 했고, 자필 서명하는 법을 가르쳐 주기도 했으며, 동네 공원이나 해변에 소풍을 가거나, 민주당 전당 대회 기간에 열린 대학생들의 격렬한 시위 현장에도 데리고 갔다고 한다. (18, 20쪽, 마빈 하이 퍼만)

제가 찍는 사진을 돌아봅니다. 저는 우리 집 아이들을 사진으로 찍을 적에 이 아이들한테서 밝게 피어나는 눈부신 한때를 즐겁게 아로새깁니다. 먼저 마음에 아로새기고, 그 다음에 사진으로 옮깁니다. 언제나 마음에 기쁘게 담은 뒤에 사진으로도 가볍게 옮깁니다.

사랑으로 짓고 싶은 하루이기에, 사진기를 쥐는 마음도 사랑이 됩니다. 노래를 부르며 어깨동무하고 싶은 삶이기에, 사진기를 쥐는 눈빛도 노래처럼 흐릅니다.

스스로 사랑일 때에 사랑스레 사진을 찍고, 스스로 노래일 때에 노래하며 사진을 찍습니다. 스스로 슬프기에 슬픈 빛이 어리는 사진을 찍으며, 스스로 아프기에 아픈 넋이 드러나는 사진을 찍습니다.

사진책 『비비안 마이어, 나는 카메라다』에 실린 사진을 물끄러미 바라봅니다. 이 사진책에 실린 비비안 마이어 님 사진은 모두 '비비안 마이어 님 삶'입니다. 비비안 마이어 님이 어

떤 일을 하면서 돈을 벌었든, 비비안 마이어 님한테는 사진기를 목걸이로 삼아서 어디이든 마음껏 누비고 다니는 삶이 바로 기쁨이요 노래요 사랑이었습니다.

비비안 마이어 님이 낳지 않았으나 비비안 마이어 님이 돌보는 아이들을 이끌고 도축장에 가거나 전시장에 가거나 골목길을 다니는 동안에도 사진기는 늘 비비안 마이어 님 목에 걸렸다고 합니다. 마음으로 삶을 읽고, 손으로 사진을 찍습니다. 사랑으로 삶을 누비고, 기쁨으로 사진을 빚습니다.

마이어가 열심히 모았던 것은 사진만이 아니다. 마이어는 세실 비튼부터 토마스 스트루스에 이르기까지 사진가에 관한 논문을 포함해 수천 권의 책들을 모았다. 뿐만 아니라 사진엽서, 유명인사의 사인이 든 사진, 야구 카드, 모조 보석, 정치 홍보용 배지, 우표, 라이터, 구둣주걱, 병따개 등도 수집했다 … 갱단 기사부터 케네디에 관련된 기사, 상담을 해 주는 디어 애비 칼럼, 현대 사진전 리뷰 같은 기사들을 발췌해 모았다. 그 분량이 파일 수백 권에 달했다. (22쪽, 마빈 하이퍼만)

우리는 누구나 '도서관'입니다. 왜냐하면, 우리는 누구나 '책'이기 때문입니다. 우리는 '사람책'이면서 '사람도서관'입니다. 이러면서 숲입니다. 둘레에 이야기로 삶과 사랑을 노래처럼 들려줄 수 있는 우리입니다. 그저 온몸으로 삶과 사랑을 노래처럼 드러내 보일 수 있는 우리입니다. 할머니 할아버지가

도란도란 이야기꽃을 피우면서 슬기로운 삶을 환하게 밝히듯이, 우리는 저마다 책이면서 도서관이고 숲입니다.

그리고, 비비안 마이어라고 하는 분은 이녁 두 손에 사진기를 쥐면서 '온몸과 사진으로 삶을 적바림하는 도서관'이 되었습니다. 이리하여, 비비안 마이어 님이 빚은 사진을 두루 살펴보면, '사람이 살아가는 가지가지 모습'이 드러나고, '사람으로서 이 땅에 태어나서 하는 일과 놀이'가 나타나며, '사람이 사랑과 꿈으로 짓는 이야기'가 애틋하게 흐릅니다.

대다수 사진가들이 안전하게 최상의 사진을 확보하려고 같은 대상을 다양한 구도로 여러 장 찍는 데 반해 마이어는 관심이 있고 눈에 들어온 피사체를 단 한 장만 찍었다 … 그녀가 찍은 도시 풍경에서 가장 강하게 드러난 것은, 사람들의 의식 수준을 높이겠다거나 맹목적으로 숭배하게 만들겠다거나 변화시키겠다는 의도가 아니라, 삶이란 무엇이며 우리를 어떻게 대하는지를 계속 직면하고 스스로 인정해야 하는 그녀 자신의 욕구였다. (26, 30쪽, 마빈 하이퍼만)

아마추어나 프로를 따로 나눌 까닭이 없습니다. 역사책에 이름을 남겨야 비로소 '작가'나 '사진가'라고 할 수 없습니다. 사진이라고 하는 삶은 몇몇 사진가로 뭉뚱그릴 수 있지 않습니다. 그림이나 노래나 글도 이와 같아요. 몇몇 뛰어나다거나 놀랍다고 하는 화가나 가수나 시인 같은 사람들로 뭉뚱그릴

수는 없습니다.

사진을 찍는 사람이면 누구나 사진가입니다. 노래를 하는 사람이면 누구나 가수입니다. 글을 쓰는 사람이면 누구나 시인이요 소설가입니다. 우리는 모두 작가입니다. '작가', 한국말로 쉽게 풀자면, 우리는 모두 "짓는 사람"입니다. 삶을 짓고 사랑을 지어서 이 "삶 사랑"을 이야기로 새롭게 짓는 사람입니다.

삶을 사랑하는 사람이 사진을 찍을 적에 '같은 모습'을 굳이 여러 눈길로 찍어야 하지 않습니다. 때로는 일부러 여러 눈길로 찍으며 놀 수 있습니다. 그렇지만, 꼭 한 장만 찍어도 이야기꽃이 피어나니, 애써 여러 눈길로 찍지 않아도 됩니다. 둘레를 휘 살피면 사진으로 담을 이야기가 흘러넘칩니다. 한곳에 고일 겨를이 없습니다. 나비처럼 춤추는 몸짓으로 이곳저곳 사뿐사뿐 즐겁게 웃으며 돌아다니면서 사진꽃이 핍니다.

삶꽃을 피우듯이 사진꽃을 피우고, 사진꽃을 피우기에 사랑꽃이 피며, 사랑꽃은 이내 이야기꽃으로 거듭납니다. 이야기꽃을 피우는 사람은 어느새 사람꽃으로 다시 태어납니다.

사진책 『비비안 마이어, 나는 카메라다』는 아주 재미있습니다. 다큐멘터리란 무엇인가 하는 대목을 말없이 들려주거든요. 사진이란 무엇인가 하는 대목을 조용히 알려주거든요. 그러면, 사람은 무엇일까요? 사진책 『비비안 마이어, 나는 카메라다』에 실린 숱한 사진을 앞에 놓고 말하자면, 사람은 노래

이고 춤이고 빛이고 고요이고 웃음이고 눈물이고 사랑이다가,
이 모두를 아우르는 이야기 한마당입니다.

모두 다르게 읽는다

- 지속의 순간들
- 제프 다이어
- 한유주 옮김
- 사흘, 2013

 사진 한 장을 놓고 똑같이 읽는 일이란 없습니다. 같은 사람이 같은 사진 한 장을 놓고도 오늘과 모레에 읽으면 다른 느낌이 샘솟습니다. 올해와 다음해에 읽으면 또 다른 느낌이 납니다. 열 해가 지나거나 서른 해가 지난 뒤에 읽으면 새로운 느낌이 물씬 피어납니다.

 사진비평은 있다고도 할 수 있지만 없다고도 할 수 있습니다. 왜냐하면, 사진 한 장을 놓고 백이면 백 사람이 모두 다르게 읽을 만하기 때문입니다. 사람들마다 다 다르게 읽을 사진인 터라, 비평가 한 사람이 굳이 사진을 이야기할 까닭이 없을 만합니다.

 참말 그렇습니다. 비평은 어느 자리에서든 부질없습니다. 문학을 비평할 까닭이 없고 영화를 비평할 까닭이 없습니다. 우리는 저마다 다르게 받아들인 느낌을 이야기로 살려내어 나

누면 됩니다. 문학비평이나 사진비평이나 예술비평이 아닌, '문학 이야기꽃'과 '사진 이야기잔치'와 '예술 이야기놀이'를 함께할 때에 즐겁습니다.

제프 다이어 님이 쓴 『지속의 순간들』(사흘, 2013)을 읽으며 생각합니다. 제프 다이어 님은 참말 제프 다이어 님 나름대로 사진을 읽습니다. 어쩜 이렇게 읽느냐 싶기도 하고, 아하 이렇게 읽어도 되는구나 하고 느낍니다. 저는 제프 다이어 님이 읽은 대로 이런 작가와 저런 작가 사진을 읽은 적이 없습니다. 제프 다이어 님은 480쪽에 이르는 도톰한 책에서 유럽과 미국에서 사진길을 걸어온 사람들 이야기를 들려주는데, 저는 사진가들 뒷이야기에 그리 눈길이 안 갑니다. 굳이 뒷이야기를 할 까닭은 없다고 여겨요. '앞이야기'를 하면 되지 싶어요.

어떤 사진은 그 사진을 처음 찍은 사진가의 눈길을 끈 바로 그 방식대로 나의 눈길을 사로잡기도 했다. (19쪽)

사람들은 저마다 스스로 느끼는 대로 느끼면 됩니다. 스스로 느끼는 대로 읽고, 스스로 느껴서 읽은 대로 말하면 됩니다. 갈치조림이 가장 맛있어야 하지 않습니다. 세겹살이나 만두나 찹쌀떡이 가장 맛있어야 하지 않습니다. 모든 밥은 저마다 다른 맛으로 즐거우면 됩니다.

사진비평에는 마땅히 '정답'이 없습니다. 이렇게 읽어야 대단하거나 훌륭하지 않습니다. 저렇게 읽으니 바보스럽거나 어

리석지 않습니다. 이 사진은 이렇게만 읽어야 할까요? 이 사진을 저렇게 읽으면 안 될까요? 이 사진은 꼭 마루에 걸어야 할까요? 이 사진을 길가에 걸거나 대문에 붙이면 안 될까요?

사진가들이 넘쳐나는 상황에서, 몇몇 사진가들은 어쩔 수 없이 그들의 작업에 고의로 연출한 요소들을 담기 시작했다. 자신을 드러내지 않을 수 있는 방법을 찾는 대신, 그들은 사진이 구성되는 방식을 강조하는 편을 택했던 것이다. (39쪽)

가만히 고개를 끄덕입니다. 그렇지만 고개를 갸우뚱하기도 합니다. 일부러 꾸며서 찍든, 하나도 안 꾸며서 찍든, 모든 사진에는 사진가 넋이 깃듭니다. 어떻게 찍는 사진이든 사진가 삶이 드러납니다.

연출사진이면 어떻고 안 연출사진이면 어떻겠어요. 졸업식이나 생일잔치에서 찍는 사진은 어떤 사진일까 궁금합니다. 연출사진일까요? 스냅사진일까요? 기자회견을 하는 정치꾼을 찍는 사진은 어떤 사진일는지 궁금합니다. 딱딱하고 메마른 낯빛으로 말하는 정치꾼 모습은 연출사진이 될까요, 아니면 스냅사진이 될까요, 아니면 보도사진이 될까요?

시골을 찍으면 어떤 사진인가요? 풍경사진인가요? 취미사진인가요? 여행사진인가요? 아니면 시골지기 살림을 고스란히 밝히는 보도사진이나 다큐사진이나 고발사진일까요? 아니면……

그림에 비하면 비교적 수월하게 손을 묘사할 수 있는 사진의
능력은 사진이 지닌 대단한 매력들 중 하나다. (103쪽)

우리는 어떻게든 생각할 수 있습니다. 우리 손은 글로도 그
림으로도 노래로도 얼마든지 쉽게 그릴 수 있습니다. 사진이
기에 손을 더 수월하게 그리지 않습니다. 사진이기에 더 잘
'기록'하지 않습니다.

'기록'하려는 마음일 때에 기록합니다. 글도 그림도 사진도
안 쓰더라도, 머릿속에 아로새긴다면, 그 어느 것보다 훨씬 또
렷하고 수월하게 '기록'합니다.

온누리 여러 곳을 돌아다니면 느낄 만한데, "어떤 도시나 마
을은 때때로 수천 마일 떨어진 다른 나라의 도시나 마을과 '쌍
둥이처럼' 꼭 닮아서(118쪽).", 사진 작품을 볼 적에도 어쩜 이
리 똑같은 작품이 태어날 수 있을까 하고 놀라기도 합니다. 표
절일까, 도용일까, 하고 고개를 갸우뚱할 수 있습니다. 그러
나, 두 작품을 빚은 두 사람은 서로 동떨어진 곳에서 서로 모
르는 채 살아왔을 수 있어요. 그렇지만 꼭 닮은 작품을 찍을
수 있어요.

"늙고, 매우 지친 남자를, 우리가 사진가에 대해서나 피사체
에 대해서 전혀 아는 바가 없다면, 우리는 이 사진들을 손녀
딸이 찍은 할아버지의 사진으로 추측할 수밖에 없을 것이다.
(161쪽)

손녀가 찍은 할아버지 사진이면 어떤가요? 나이가 쉰 살쯤 벌어진 짝꿍 사이가 찍은 사진이면 어떤가요?

사진을 읽으면 됩니다. 그러나, 제프 다이어 님은 이 사진에서는 사진을 읽기보다는 뒷이야기를 읽습니다. 아하 그렇지요. 뒷이야기를 읽고 싶은 사람은 뒷이야기를 읽으면 됩니다. 앞이야기를 읽고 싶은 사람은 앞이야기를 읽으면 됩니다. 사진을 읽고 싶은 사람은 사진을 읽으면 됩니다. 삶을 읽고 싶은 사람은 삶을 읽으면 됩니다. 사랑을 읽고 싶은 사람은 사랑을 읽으면 됩니다.

'모나리자' 그림은 어떤 그림일까요? 모나리자 그림은 누가 그렸고, 왜 그렸을까요? 무엇을 그렸을까요? 아마, 모나리자 그림을 놓고도 사람마다 다 다르게 읽겠지요? 비평가마다 다 다른 소리를 줄줄이 읊겠지요?

> 예전에 존재한 시간이, 한 세기를 지나, 바로 지금이 되었다고 생각해 보라. (282쪽)

예전에 흐르던 하루가 오늘도 흐릅니다. 오늘 흐르던 하루가 먼 앞날에도 흐릅니다. 왜냐하면 삶이 이어지기 때문입니다. 저는 우리 어버이한테서 사랑을 물려받아 오늘을 살아갑니다. 우리 아이들은 제 사랑을 물려받아 오늘을 살아갑니다. 우리 아이들도 앞으로 저희 아이들한테 사랑을 물려줄 테지요. 그러니, 한 세기 아닌 천 해나 만 해가 흐른 뒤에도 똑같은

삶이 이어지곤 합니다.

> 차 안에서 찍은 사진들은 너무나 명백하게 건성으로 찍은 것
> 처럼 보여서, 사진의 가치를 발견하기 힘들 때가 있다. (309
> 쪽)

사진은 얼마든지 읽고 싶은 대로 읽습니다. 이렇게 읽어도
되고 저렇게 읽어도 됩니다. 이렇게 읽지 말아야 하는 까닭은
없습니다. 그런데 참말 너무도 뚜렷하게 건성으로 찍었을까
요? 자동차를 타고 찍는 사진은 그저 건성일 뿐일까요? 외려
너무도 뚜렷하게 눈물을 흘리며 찍지는 않았을까요? 오히려
너무도 뚜렷하게 마음이 아파서 찍지는 않았을까요?

건성으로 찍은 사진이 한결 마음에 드는 사람이 있습니다.
엄청나게 땀흘린 사진이 한결 마음에 드는 사람이 있습니다.
둘 모두 사진을 좋아하는 사람입니다. 둘 모두 서로서로 이녁
나름대로 사진을 읽습니다.

> 문맹의 세계에도 시가 존재한다면, 천박한 것에도 아름다움이
> 존재하지 못할 이유는 없다. (351쪽)

제프 다이어 님이 들려주는 말을 곰곰이 읽다가 아무래도
뜬금없다고 느낍니다. 어느 사진을 놓고는 건성이라 말하면
서, 어쭙잖은 것에도 아름다움이 깃든다고 말한다면, 한 사람
한테서 느끼는 두 얼굴일는지요? 뭔가 좀 뒤죽박죽입니다. 건

성으로 찍은 사진에도 아름다움이 있다는 뜻이 되는지요? 아니면, 건성으로 찍은 사진이라 참 볼꼴사납다는 소리일는지요? 건성으로 찍어서 제프 다이어 님은 "사진의 가치를 발견하기 힘들"다고 말하는데, 로버트 프랭크 님이 사진을 건성으로 찍었는지 건성으로 안 찍었는지 어떻게 알까요? 어떻게 알 수 있을까요? 어떻게 꾹꾹 눌러서 '바로 이렇다구!' 하고 외칠 수 있을까요?

그러나, 뒤죽박죽으로 읽어도 사진입니다. 뒤죽박죽으로 읽어도 재미있습니다. 뒤죽박죽으로 읽든 말든 그리 대수롭지 않습니다. 제프 다이어는 제프 다이어대로 사진을 읽으면 됩니다. 스티글리츠는 스티글리츠대로 사진을 찍고 읽으면 되고, 스미스는 스미스대로 삶을 읽어서 사진을 찍으면 됩니다. 아버스는 아버스대로 사랑을 노래하면서 사진을 찍으면 돼요.

우리는 '정론'을 세우거나 '역사를 기록'하려고 사진을 읽지 않습니다. 우리는 사진을 즐기고 싶기 때문에 사진을 읽습니다. 즐겁게 노래하듯이 사진을 읽습니다. 기쁘게 춤추듯이 사진을 읽습니다.

누구는 토라진 얼굴로 사진을 읽고, 누구는 싸우듯이 또는 술을 마시듯이 또는 잠꼬대를 하듯이 사진을 읽습니다. 저마다 다른 삶이기에 저마다 다른 눈길로 저마다 다른 마음을 담아 사진을 찍고 읽으며 나눕니다.

위노그랜드는 '누구라도 내가 찍은 사진을 인화할 수 있다'는 태도를 보였다. 그에게 암실에서 보내는 시간이란 곧 사진을 찍을 수 없는 시간을 의미했다. (448쪽)

누구는 인화와 현상에 품을 많이 들입니다. 누구는 인화와 현상보다는 사진찍기에 품을 많이 들입니다. 누구는 스스로 사진찍기를 즐기려고 애쓰고, 누구는 스스로 사진읽기에만 마음을 쏟습니다.

디지털사진이 나오는 오늘날, 굳이 인화를 해야 하지 않습니다. 굳이 포토샵을 써야 하지 않습니다. 오늘날은 즐겁게 찍고 보여주고 나누고 얘기하고 웃고 떠들고 노래하면 됩니다. 오늘날에도 인화에 엄청나게 품을 들일 수 있습니다. 저마다 하고픈 대로 하면 됩니다. 이렇게 해야 '사진답지' 않습니다. 저렇게 하기에 '사진답지 않다'고 할 수 없습니다.

제프 다이어 님은 "아버스가 헤밍웨이와 먼로에 대해 한 말들을 다시 생각해 보자. 우리는 게드니의 사진에 나타난 아버스를 보고 그녀의 자살을 예감할 수 있는가(94쪽)." 하고 이야기합니다. 그럼요. 미리 느낄 수 있어요. 그러나, 미리 못 느낄 수 있어요. 읽는 사람은 읽고, 못 읽는 사람은 못 읽습니다. 읽는 사람은 말을 안 하더라도 눈빛과 낌새만으로도 알아요. 눈빛과 낌새만으로도 삶과 사랑과 꿈을 읽을 수 있습니다. 그리고, 눈빛도 낌새도 못 읽는 사람이 있어요. 말로 찬찬히 알려

주어도 못 알아채거나 못 느끼는 사람이 있어요.

　우리는 누구나 스스로 즐겁게 사진을 찍습니다. 우리는 서로서로 즐겁게 사진을 읽습니다. 어제와 오늘은 고스란히 이어지고, 모레와 글피도 차근차근 이어집니다. 너는 나이고 나는 너입니다. 우리는 하나이면서 다 다릅니다. 지구별은 온누리 가운데 작은 빛이면서 고스란히 온누리입니다. 사진은 자그마한 모래알이면서 커다란 하늘입니다. 노래하는 사람한테서는 노래하는 사진이 태어납니다. 꿈꾸는 사람한테서는 꿈꾸는 사진이 자랍니다. 사랑하는 사람한테서는 어떤 사진이 피어날까요? 사진은 바로 오늘 이곳에서 살아가는 우리들이 늘 스스로 곱게 가꿉니다.

사진기를 어떤 마음으로 쥐는가

- 전쟁교본, 사진도 거짓말을 할 수 있다
- 베르톨트 브레히트
- 이승진 옮김
- 한마당, 1995

우리 집 큰아이가 아직 첫돌이 되지 않았을 적을 떠올립니다. 여섯 달 즈음이던 큰아이는 아버지 사진기를 만지작거리며 놀았습니다. 일곱 달 즈음에는 혼자서 사진기를 켰고, 여덟아홉 달 즈음에는 두 손을 덜덜거리면서 사진기를 들고는 찰칵 하고 찍었습니다. 첫돌조차 안 된 아기로서는 사진기를 두 손으로 들며 찍기 퍽 어렵습니다. 손가락이 안 닿기 때문입니다. 첫돌 즈음에는 머리 위로 사진기를 들어올리면서 찍었습니다.

사진을 찍는 어버이한테서 태어난 아이는 어릴 적부터 사진기가 익숙합니다. 사진기는 아이한테 놀잇감입니다. 이를테면, 지난날에는 사람들 누구나 시골에서 살았고 거의 모든 사람이 시골지기였기에, 지난날에는 아이라면 누구나 호미가 놀잇감이고 서너 살 즈음 되면 낫도 놀잇감으로 삼을 수 있었습

니다. 지난날에는 예닐곱 살에도 지게를 지고 싶어서 만지작 거리고 열 살 언저리에는 '내 지게'를 아버지나 할아버지한테 서 선물로 받았어요.

아기 적부터 사진기를 만진 아이는 '한글'을 모르면서도 디 지털사진기를 솜씨 있게 만집니다. 우리 집 큰아이는 두 돌이 될 즈음부터 디지털사진기를 만지작거리면서 '찍은 사진 들여 다보기'를 할 줄 알았고, 사진기를 워낙 놀잇감으로 좋아하기 에 조그마한 디지털사진기를 따로 장만해서 선물로 주었더니 '동영상 찍기'를 스스로 찾아내었어요. 이때부터 큰아이는 스 스로 노래하고 춤추는 몸짓을 스스로 동영상으로 담으면서 놉 니다. 아버지가 두 아이를 자전거에 태워서 마실을 다니면, 큰 아이는 샛자전거에 앉아서 한손에 디지털사진기를 들고 '바람 을 찍'고 '구름을 찍'습니다. 나무를 찍기도 하고 풀과 꽃을 찍 기도 합니다. 왜냐하면, 우리 식구는 시골마을에서 살거든요. 아이와 어른이 늘 마주하거나 바라보는 바람과 구름과 나무와 풀과 꽃이 큰아이한테는 가장 가깝거나 살갑거나 반갑거나 사 랑스러운 '사진감'이 됩니다.

스페인 해변. 뭍에서 나와 돌 많은 바닷가로 올라서면 여인들 은 자주 발견한다네. 팔과 가슴에서 묻어나는 검은 기름을. 가 라앉은 선박들의 마지막 흔적을.
그대, 신의 아름다운 창조물을 갖겠다고 신발이 벗겨지도록 미친 듯 치고받는 저 신사 분들. 서로들 더 잘났다고, 더 잔혹

하다고 뽐내며, 그대를 강간할 권리를 더 갖겠다고 저러는 거라오.

우리 집 큰아이는 2015년에 여덟 살이었습니다. 이 무렵 이아이는 사진기를 갖고 놀면서 한 가지를 알아차립니다. 아이가 담고 싶은 모든 것을 사진으로 담을 수 있다고 알아차려요. 사진기로 동생도 찍고 어머니와 아버지도 찍습니다. 이웃도 찍고 할머니와 할아버지도 찍습니다. 여덟 살을 지나가는 아이한테 사진기는 '모든 것을 꾸밈없이 바라보면서 담도록 돕는 재미난 놀잇감'입니다.

베르톨트 브레히트 님은 시를 쓰고 사진을 함께 엮어서 1955년에 『전쟁교본, 사진도 거짓말을 할 수 있다』라는 사진책을 선보입니다. 한국에서는 1995년에 처음 나오고, 2011년에 다시 나옵니다. 책이름에 드러나듯이, 베르톨트 브레히트 님은 '사진이 저지르는 거짓말'을 '시'라는 문학을 나란히 놓으면서 넌지시 밝힙니다. '모든 것을 있는 그대로 찍는 기록'이라는 이름을 받는 사진이지만, 이러한 이름과 달리 사진은 '거짓말을 하는 전쟁교본'이라고 살그마니 꾸짖습니다.

참말 사진은 거짓말을 할까요? 참말 사진이 하는 기록은 거짓말일까요? 참말 사진은 전쟁에 이바지를 하거나 전쟁을 터뜨리는 구실을 맡을까요?

사진책 『전쟁교본』에 나오는 여러 '우두머리(독재정권 지도

자)'를 들여다보면, 사진은 거짓말도 할 수 있다고 알아차릴 만합니다. 왜냐하면, 거짓말을 하려는 이는 사진기를 손에 쥐면 사진기로 거짓말을 합니다. 전쟁을 일으키려는 사람은 철공소에서 쇠붙이로 낫이나 호미를 두들기지 않고 장갑차나 미사일이나 총알이나 비행기 따위를 만듭니다. 전쟁을 일으키거나 부추기려는 사람은 연필을 쥐어 종이에 글을 쓸 적에 '천황 만세!'라든지 '종군위안부가 되어라!'라든지 '카미카제가 되어 목숨을 바쳐라!' 따위를 외칩니다.

오, 그대, 자식 걱정에 애태우는 여인이여! 우린 당신이 사는 도시 위로 온 사람들. 우리에겐 당신과 당신의 아이들이 목표였다오. 왜냐고 묻는다면, 알아주오. 공포 때문이었다는 걸.
한 해변이 붉은 피로 물들어져야 했다. 일본, 미국, 그들 누구의 것도 아닌 해변이. 그들은 말한다. 서로 죽이라 강요받았다고. 그래, 나는 믿는다, 믿고 말고. 그러나 딱 하나 물어 보자. 누구로부터?

온누리를 티없이 바라보려고 하는 어린이가 사진기를 손에 쥐면, 이 아이는 사진으로 거짓말을 하지 않습니다. 어린이는 사진기로 삶을 지어서 놉니다. 어린이는 스스로 노래를 지어 부르면서 사진을 찍습니다.

온누리를 휘어잡아 독재정권 문어발을 더 뻗으려는 어른이 사진기를 손에 쥐면, 이 어른은 사진으로 거짓말을 합니다. 전

쟁에 미친 어른은 전쟁을 부르짖고 싶어서 사진기를 내세웁니다. 전쟁에 미친 어른은 총칼을 앞세워 사진가한테 '사람들이 전쟁에 나설 수 있도록 거짓 사진'을 찍으라고 시킵니다.

르포사진이 눈부시게 발전했음에도 불구하고 이 사진술은 세상을 지배하는 상황에 대한 진실을 밝히는 데 전혀 도움을 주지 못하였다. 다시 말해 사진은 부르주아의 수중에서 진실에 '역행하는' 공포스러운 무기가 되어 있다. 매일 인쇄기가 뱉어내는 엄청난 양의 사진자료들은 진실의 성격을 띠고 있는 것처럼 보이지만, 실제로는 사실의 은폐에만 기여해 왔다. 사진기 역시 타이프라이터처럼 거짓말을 할 수 있다.

한국에서 예전 대통령 한 분이 밀어붙인 4대강사업은 자그마치 22조 원이나 허투루 쏟아부은 바보짓이라고 드러났습니다. 이런 바보짓 이야기는 4대강사업을 밀어붙인 대통령이 물러나고 나서야 '예전에 4대강사업을 부추기면서 아주 훌륭한 정책이라고 외친 신문과 방송'까지 한목소리로 털어놓기도 합니다. 그러나, 이런 정책을 함부로 밀어붙인 대통령한테 22조 원을 뱉어내라고 하는 목소리나 움직임을 찾아보기 힘들고, 이런 정책을 함께 머리를 맞대어 밀어붙인 지식인과 교수와 기자와 공무원한테 잘못을 묻는 목소리나 움직임도 찾아보기 힘듭니다. 지난 몇 해 동안 한국 사회에서는 무슨 일이 있었을까요. 지난 몇 해 동안 한국 사회 글·그림·사진은 어떤 일을

벌였을까요. 이들은 글과 그림과 사진으로 사람들한테 '참말'을 밝히거나 보여주었을까요, 아니면 '거짓말'을 감추거나 꾸몄을까요.

『흐르지 않는 강』(눈빛, 2014) 같은 사진책이 나오고, 『4대강 사업과 토건 마피아』(철수와영희, 2014) 같은 이야기책이 나옵니다. 이에 앞서 『나는 반대한다』(느린걸음, 2010)라든지 『4대강 X파일』(호미, 2011)이라든지 『강은 흘러야 한다』(미들하우스, 2009) 같은 책이 나오기도 했습니다. 그런데 『4대강에 부가 흐른다』(국일증권경제연구소, 2009) 같은 책도 나온 적이 있습니다. 글을 쓰는 사람은 참말을 쓸까요. 아니면 거짓말을 쓸까요. 사진을 찍는 사람은 참말을 보여줄까요. 아니면 거짓말을 보여줄까요.

사진기를 어떤 마음으로 쥐는가에 따라 사진이 달라집니다. 사진기는 아무 말을 하지 않습니다. 사진기를 손에 쥔 사람이 말을 합니다. 사진기는 스스로 비틀거나 감추기를 하지 않습니다. 사진을 찍는 사람이 스스로 비틀거나 감춥니다. 사진을 찍는 사람이 자르기(트리밍)를 하고, 사진을 찍는 사람이 필름이나 파일에서 어느 대목을 숨기거나 지웁니다. 사진을 찍는 사람이 필름이나 파일에 어떤 모습을 슬그머니 끼워넣기도 합니다.

그러면, 왜 사진을 찍는 사람이 거짓말을 할까요? 사진을 읽는 사람도 왜 거짓말을 고분고분 받아들일까요? 『전쟁교본』

첫머리에 나오는 이야기를 되읽습니다.

"여보게 형제들, 지금 무얼 만들고 있나?" "장갑차." "그럼 겹
겹이 쌓여 있는 이 철판으론?" "철갑을 뚫는 탄환을 만들지."
"그렇다면 이 모든 것을 왜 만들지?" "먹고살려고."

전쟁은 독재정권 우두머리가 일으킨다고 하지만, 전쟁에 나
서는 사람은 바로 '우리'입니다. 전쟁무기는 우두머리 한 사람
이나 전쟁을 꾀하는 몇몇 장군과 정치꾼이 만들지 않고 바로
'우리'가 만듭니다. 우리는 왜 총칼을 손에 쥐면서 군인이 되거
나 공장에서 전쟁무기를 만들까요? 바로 '먹고살아야' 하기 때
문입니다. '먹고살아야' 한다면서 전쟁 꼭두각시나 허수아비나
총알받이나 심부름꾼이나 앞잡이가 됩니다. 우리 스스로 힘이
없다고 여기기에 전쟁 수렁에 빠지고, 개발바람에 휩쓸립니
다.

입시지옥이 사라지지 않는 까닭은 정부에서 정책이 없기 때
문이 아니라, 우리가 스스로 우리 아이들을 입시지옥에 밀어
넣기 때문입니다. 입시지옥에 씩씩하게 맞서고, 전쟁무기 만
드는 공장과 전쟁을 부추기는 언론과 정책에 야무지게 손사래
를 칠 때에 비로소 '거짓말'이 꽁무니를 뺍니다. 대통령 한 사
람을 바꾸기에 바뀌는 삶이 아니라, 우리가 스스로 삶을 새롭
게 바꾸면서 아름답게 지을 때에 바뀌는 삶입니다.

『전쟁교본』이라는 사진책은 '시'라는 노래를 들려주면서 사

진이 일삼는 거짓말을 까밝힙니다. 그러니까, 사진은 거짓말을 일삼을 수 있지만, 우리가 스스로 아름답거나 사랑스러운 마음이 되면, 언제나 기쁘며 멋진 '참말'로 삶을 지을 수 있는 사진이 될 수 있습니다. 사진이 어느 쪽으로 나아갈는지, 어느 길에 서는 사진이 즐거울는지, 우리가 스스로 생각해야 합니다.

사진이 가르치는 즐거움을 누리다

- 코르다의 쿠바, 그리고 체
- 알베르토 코르다
- 이재룡 옮김
- 현대문학, 2006

　알베르토 코르다 님 사진과 삶을 들려주는 사진책 『코르다의 쿠바, 그리고 체』(현대문학, 2006)를 읽습니다. 쿠바사람 알베르토 코르다 님은 처음에 패션사진만 찍었다고 합니다. 그러다 쿠바혁명을 맞이했고, 쿠바혁명 뒤로는 패션사진 아닌 '혁명'사진을 찍었다고 할 수 있는데, 사진책 『코르다의 쿠바, 그리고 체』에 담은 사진과 글을 읽다 보면, 코르다 님과 쿠바가 이루는 혁명은 '갑작스럽지 않구나' 싶어요. 삶에서 천천히 녹이는 혁명이고, 삶을 차근차근 즐기며 빛내는 혁명이며, 삶을 사랑하는 하루하루 모아서 어깨동무하는 혁명이로구나 싶어요.

　코르다 님은 사진을 찍으면서 "나는 자연광만 좋아한다. 인공광은 현실을 왜곡한다(18쪽)." 하고 말합니다. 혁명쿠바에서 사진을 찍기 앞서, 패션사진을 찍으면서도 자연스러운 햇빛을

좋아했다고 해요.

그렇지요. 빛은 자연이지요. 햇빛은 자연이에요. 새벽과 아침과 낮과 저녁에 따라 달라지는 빛은 자연이에요. 달빛과 별빛은 자연이에요. 구름빛과 무지개빛은 모두 자연이에요. 풀빛도 물빛도 모두 자연입니다. 사진으로 이루는 빛인 사진빛 또한 얼마든지 자연스럽게 가꿀 수 있어요. 어떤 이는 따로 불을 펑펑 터뜨리며 찍을 수 있고, 어떤 이는 코르다 님처럼 가장 자연스러운 빛깔과 빛결을 살리는 사진길을 살필 수 있습니다.

그나저나, 쿠바라는 나라에 혁명이 없었으면 코르다라고 하는 사진쟁이는 어떠한 길을 걸어갔을까요. 패션사진만 서른 해 쉰 해 찍으면서 패션사진밭에서 내로라하는 사람이 되었을 코르다 님일까요. 패션사진을 오래오래 찍다가 그만 이쪽 길에 질려서 다른 사진길을 걸었을 코르다 님일까요. 아니, 쿠바에 혁명이 없이 미국 식민지인 채 있었으면, 코르다 님은 쿠바 사람 삶과 사랑과 꿈을 어느 만큼 짚거나 헤아리는 하루를 누렸을까요.

사회를 살핀다고 해서 눈이 밝은 사진을 찍지 않습니다. 정치나 경제나 문화를 돌아본대서 눈이 밝은 사진을 찍지는 않아요. 그렇다고 사회에 어두운 사람이 눈 밝은 사진을 찍는지 모르겠어요. 정치나 경제나 문화에 어두운 사람이 눈 밝은 사진을 찍을까 궁금해요.

코르다 님은 조용히 말합니다.

가벼운 삶만을 영위하던 중 서른 살에 운명을 바꾸는 예외적
사건이 일어났다. 그것은 혁명이었다. 인형이 없어서 그 대신
나무토막을 끌어안고 있는 어린아이를 찍은 것이 그무렵이었
다. 이러한 불평등의 해소를 주장했던 혁명을 위해 이 작품을
헌사하는 것이 의미 있는 일이라 생각했다. (28쪽)

이녘 스스로 뜻하지 않았으나, 서른 살부터 이녘 사진삶이
아주 달라졌다고 말해요. 사진을 새로 찍으면서 삶을 새로 바
라보고, 사진을 새로 느끼면서 이웃을 새로 느꼈겠지요.

사진을 새로 생각하며 삶을 새로 생각합니다. 새 사진으로
거듭나면서 새 마음으로 거듭납니다. 이제까지 찍던 사진에서
사뭇 다른 사진을 찍으면서, 스스로 새 눈길을 틔웁니다. 여태
껏 걸어온 사진길하고는 아주 다른 사진길 걸어가면서, 스스
로 새로 배웁니다.

그리고 보면, 어떠한 갈래로 사진을 찍든, 스스로 배울 때에
스스로 새로 찍습니다. 새로 배우는 넋이나 매무새 아니라면,
스스로 새로운 사진을 못 찍습니다.

서른이 되건 쉰이 되건 일흔이 되건 언제나 새로 배웁니다.
새로 배우면서 새로 태어나는 삶이고, 삶이 새로 태어날 때에
사진이 새로 태어납니다.

코르다 님은 체 게바라 님을 만난 이야기를 여러 가지로 적

바림합니다.

'이 친구야, 목에 카메라를 걸고 다니는 꼴이 영락없이 양키
군!' 골프를 치는 체를 찍으려고 했더니 그가 내게 던진 말이
다. '자네 호주머니에 가득 든 그 필름이 우리나라가 얼마나
비싼 값을 치른 것인지 알기나 하나?' 나는 그 자리에서 대답
하지 않았지만 속으로 생각했다. '그게 무슨 문제야? 내가 내
돈 주고 산 건데!' 나는 나중에 해안봉쇄가 시작된 후에야 그
말의 뜻을 깨달았다. (96쪽)

패션사진에서 혁명 찍는 사진으로 삶이 바뀌었다지만, 겉모
습이나 속모암은 아직 혁명답지 않았다는 뜻입니다. 이 혁명
가와 이 시민을 좇아다니며 사진을 찍고, 저 혁명가와 저 백성
을 찾아다니며 사진을 찍지만, 아직 사람들 마음속 깊이 파고
들지 못했다는 뜻이에요.

그렇지만, 다 좋아요. 누구는 일찌감치 깨달을 수 있고, 누
구는 나중에 깨달을 수 있습니다. 언제가 되든 스스로 깨달으
면 돼요. 우리 삶이 어떠한 빛깔인지 스스로 살피며 깨닫습니
다. 우리 사진빛이 어떠한 결인지 스스로 돌아보며 깨닫습니
다.

하늘빛은 우리 스스로 어떤 하늘빛인가 하고 읽을 때에 하
늘빛입니다. 남들이 말하는 결대로 바라볼 수 없어요. 풀빛은
우리 스스로 어떤 풀빛인가 하고 읽으며 비로소 풀빛이에요.

똑같은 풀이 없고, 똑같은 빛이 없어요. 똑같은 숨결이 없으며, 똑같은 빛무늬가 없습니다.

체는 프랑스 기술자와 함께 개발한 신형 사탕수수 수확기인 알자도라를 시험운전하고 있었다. 내가 찾아갔을 때 당시 복용하고 있던 코디손 때문에 조금 부은 얼굴은 기름때와 흙먼지로 새까맸다. 그는 냉소 섞인 놀란 표정을 지으며 나를 쳐다보더니 '아, 코르다, 자네 왔군. 어디에서 오는 길인가? 시골인가, 도시인가?' '나요? 아바나에서 오는 길입니다, 대장.' '사탕수수를 추수해 본 적 있나?' '아뇨.' 그러나 그는 곁에 있는 군인에게 말했다. '알프레도, 이 기자 동무에게 추수용 칼을 구해 주게.' 그리고 다시 나를 돌아보며 '사진촬영은 다음 주에나 합시다.'라고 했다. (156쪽)

이야기를 읽으며 빙긋 웃습니다. 코르다 님은 이러한 이야기를 스스럼없이 들려줍니다. 사탕수수를 많이 심고 거두는 쿠바에서 아직 사탕수수를 베어 본 적 없는 '인텔리 사진기자 동무'한테, '쿠바 인민 누구나 온몸 바쳐 하는 일'이라 할 '사탕수수 베기 체험'을 시키는 체 게바라 님이에요. 손가락질로만 찍는 사진이 아니라, 몸을 움직이고 가슴으로 느낄 때에 찍는 사진이라고 가르쳐 주는 셈이에요. 바깥에서 구경만 하는 사진이 아니라, 온몸으로 부딪히고 온마음으로 어깨동무할 적에 찍는 사진이라고 일러 주는 셈이에요.

한국에서 사진을 찍는 분 가운데 낫으로 나락을 베어 본 적
이 있는 분은 몇이나 될까요. 한국 사진기자 가운데 텃밭을 일
구는 분은 몇이나 될까요. 한국 사진가 가운데 아이를 낳아서
온 하루를 바치며 먹이고 입히고 씻기고 함께 놀고 글 가르치
고 그림책 읽히고 하면서 살아가는 분은 몇이나 될까요.

한국에서 사진을 찍는 분들은 어떠한 삶결을 스스로 누리면
서 사진을 찍을까요. 한국에서 사진을 읽는(비평하는) 분들은
어떠한 삶결을 스스로 사랑하면서 사진을 말할(비평할)까요.

사진이 가르치는 즐거움을 새삼스레 누리며 사진을 찍은 코
르다 님이로구나 하고 느낍니다. 사진이 가르치는 즐거움을
듬뿍 누리며 카스트로 님을 찍고 체 게바라 님을 찍으며 쿠바
여느 이웃님을 찍은 코르다 님이네 하고 느낍니다.

누구나 제 삶을 사랑할 때에 사진을 사랑합니다. 누구나 제
삶을 아낄 때에 사진을 아껴요. 사진솜씨나 사진재주를 키우
기 앞서, 우리 삶이 어떠한가부터 헤아리기를 빌어요. 스스럼
없이 사랑하는 삶으로 스스럼없이 사랑하는 사진입니다. 티없
이 맑고 밝게 살찌우는 삶으로 티없이 맑고 밝게 살찌우는 사
진입니다.

ㅂ. 사진노래

쇠가시울타리 걷어 낼 평화를 바랍니다

■ 또 하나의 경계, 분단시대의 동해안
■ 엄상빈
■ 눈빛, 2017

저는 인천에서 나고 자라면서 인천 바다를 늘 바라보았습니다. 살던 집이 바닷가 코앞이기도 해서 아침저녁으로 언제나 바다를 바라보기도 했고, 일부러 바닷가 쪽을 걷기도 했습니다. 동무네에 놀러가는 길에 바닷길을 따라 달리거나 걷곤 했어요.

다만 인천 앞바다는 고기잡이배보다 짐배가 훨씬 많습니다. 인천에 있는 온갖 공장으로 갈 원료나 자재를 싣는 짐배라든지, 고속도로를 거쳐서 서울로 보낼 물건을 실은 짐배가 으레 인천 앞바다로 찾아옵니다.

언제나 바다 곁에서 바다를 바라보는 나날이었지만, 언제나 바닷가로는 쉽게 다가서지 못합니다. 왜냐하면 쇠가시울타리, 이른바 철조망이 빼곡하거든요.

1960년대 후반 바닷가에 처음 등장한 군경계 시설물은 '흔적선 끌기'였다. 모래밭을 써레질하듯 평평하게 밀어 놓음으로써 밤사이 침입자의 발자국 등 흔적을 찾기 위함이었다. 그 무렵 섬뜩한 불빛이 수 킬로미터나 나가는 '서치라이트'라 부르던 탐조등도 등장했다. 그 다음은 나무 울타리를 연상케 하는 '목책'이 생겨났고, 1970년대 후반에 와서야 비로소 지금의 '철조망'이 등장했다. (사진가 말)

어릴 적에 '철조망'이라는 말을 들으며 이 '철조망'이 무엇을 뜻하는지 잘 몰랐습니다. 머리통이 굵은 뒤에 사전을 찾아보고서야 '철조(鐵條)'는 "굵은 쇠줄"을 가리키고, '망(網)'은 "그물"을 가리키는 줄 알았어요. 쇠줄로 엮은 그물이래서 '철조망'인 셈인데, 바닷가에서 본 '쇠줄로 엮은 그물'은 그냥 쇠줄로만 엮은 그물이 아니라 손이라도 댈라치면 뾰족한 쇠가시에 찔리거나 긁혀서 다치는 '쇠가시로 높이 쌓은 울타리'였어요.

다른 고장에서는 인천 앞바다를 으레 똥물이라고 놀렸습니다. 인천 앞바다는 물이 더럽다는 뜻입니다. 그도 그럴 까닭이 커다란 발전소이며 화학공장이며 유리공장이며 갖은 공장이 가득한 인천이니까요. 더욱이 서울에서 버리는 쓰레기가 물줄기를 타고 인천 앞바다인 '황해(서해)'로 흘러들어요. 이러거나 저러거나 바다는 틀림없이 바다요, 밀물썰물이 오가며 드러나는 어마어마한 갯벌이며 물결이 퍽 놀라워서 이 바다를 가까이에서 제대로 바라보고 싶건만, 쇠가시울타리가 없는 데란

없을 만큼 **빽빽했어요**. 어디에서도 제대로 바다를 보기 어려웠어요.

철조망은 한때 녹슬고 삭아서 기둥만 남을 정도로 관심 밖으로 밀려나기도 했지만 1996년 '동해안 북한 잠수함 침투' 같은 사건에 따라 더욱 튼튼한 모습으로 규모와 형태가 바뀌기도 했다. 이러한 철조망의 변모는 당시의 통치이념이나 남북 관계의 분위기와 그 맥을 같이했다. 철조망에 내걸린 문구도 '접근하면 발포함' '접근금지'와 같이 군사정권다운 위협적이고 일방적인 명령어였다. 오후 6시만 지나면 살벌한 분위기가 감도는 통제구역으로 바뀐 채 밤을 맞았다. (사진가 말)

사진가 엄상빈 님이 긴 나날에 걸쳐서 속초를 비롯한 강원도 바닷가에서 마주한 삶을 담아낸 사진책 『또 하나의 경계, 분단시대의 동해안』(눈빛, 2017)을 읽습니다. 경계에서 또 하나 더 있는 경계는 분단이고, 이 분단을 뚜렷하게 드러내는 모습 가운데 하나는 바로 쇠가시울타리였다고 합니다.

사진책 『또 하나의 경계』에 깃든 사진을 보면서 제가 어릴 적에 인천 앞바다에서 언제나 보던 그 쇠가시울타리뿐 아니라, 곳곳에 많은 경계초소를 떠올려 봅니다. 바닷가를 따라 길게 펼쳐진 끝없는 울타리 사이사이에 있는 경계초소를 가리던 '소나무'를 새삼스레 떠올려 봅니다. 가만히 되새기니, 경계초소나 쇠가시울타리를 가리려고 강원도뿐 아니라 나라 곳곳에

서 소나무를 베거나 뽑아다가 바닷가에 줄줄이 두었구나 싶어요.

엄상빈 님이 책끝에 '사진가 말'로 붙이기도 했는데, 강원도 바닷가뿐 아니라 인천 바닷가에서도 '탐조등'이 바닷가를 밤마다 비추곤 했습니다. 이 불빛이 얼마나 센지 몰라요. 얼굴에 이 불빛을 맞으면 눈이 멀까 싶도록 따갑고 뜨겁습니다. 눈을 못 뜨지요.

어릴 적에 동무네 집에 놀러가려고 일부러 바닷길을 따라서 걸으면 으레 무섭게 생긴 어른을 마주쳤던 일이 생각납니다. 인천 바닷길이라고 해도 모든 바닷길은 쇠가시울타리로 막혔으니 이 쇠가시울타리를 손으로 슬슬 만지거나 긁거나 스치면서 걷는데, 사람 발길이 없는 바닷길에 갑자기 낯선 어른이 무서운 얼굴로 나타나서 이 쇠가시울타리를 건드리지 말라고 윽박지르지요.

그때에는 왜 갑자기 낯선 어른이 나타나서 이렇게 말하는지 몰랐어요. 그러나 바닷가 쇠가시울타리에는 빈 깡통이라든지 뭔가 길게 이어지기 마련이에요. 제가 동무네 집에 가는 길에 심심하기도 하고 바다를 보며 걷다가 얼결에 자꾸 쇠가시울타리를 건드리니, 또 빈 깡통을 나뭇가지로 톡톡 두들겨 보기도 하니, 군부대 경계초소로 '어떤 신호'가 갔겠지요. '아이들 장난'을 마치 '간첩이나 북한군이라도 넘어온 일'이 터진 듯 여겼겠지요.

1988년 서울올림픽 개최를 앞두고 성화 봉송 때는 '자연보호 The Preservation Nature'라는 거짓문구를 붙이는가 하면, 7번 국도에서 보이는 수많은 경계초소를 감추느라 커다란 소나무를 베어다 가려 놓기까지 했다. 이는 성화 봉송을 취재하는 외신기자들의 눈을 속이려는 임시방편이었지만, 지나가는 한순간을 위해 이런 식으로 베어진 소나무는 동해안만 해도 수만, 수십만 그루였으리라 짐작된다. (사진가 말)

사진책 『또 하나의 경계』에 흐르는 모습을 물끄러미 바라봅니다. 바닷가를 따라 끝도 없이 이어지는 쇠가시울타리는 누구를 누구한테서 지키는 구실을 했을까 궁금합니다. 끝도 없이 이은 쇠가시울타리를 따라 시멘트로 쌓은 경계호와 경계초소는 누가 누구를 지켜보거나 막으려고 한 자리였을까 궁금합니다.

'개구멍'이라고 하는, 쇠가시울타리 한쪽을 자그맣게 잘라내어 마련한 구멍길은 어디에나 있습니다. 마을 어른들이 슬그머니 드나들고, 마을 아이들이 살짝살짝 드나들지요. 저는 어릴 적에 쇠가시울타리를 잘라내어 구멍을 낸다는 생각은 못했고, 어딘가에 개구멍이 있으리라 여기며 한참 바닷길을 따라 걸으면서 찾아보곤 했어요. 개구멍이 난 자리로 몰래 들어가서 바닷가에서 낚시를 하며 놀고 싶었거든요.

애써 개구멍을 찾아내도 오래 드나들지는 못 합니다. 어느날 이 개구멍이 거친 손길로 막혀요. 그러면 다른 개구멍이 있

나 찾아보고, 다른 개구멍을 찾아내어 대나무 낚싯대를 들고 살그머니 들어갑니다. 어느 날은 몇 시간째 이리저리 살펴도 개구멍이 없어서 아픈 다리를 주무르면서 풀이 죽어 집으로 돌아가기도 합니다. 어릴 적에는 몰랐습니다만, 개구멍을 내려는 마을 어른하고 개구멍을 막으려는 군인 사이에서 고단한 실랑이가 늘 도사렸지 싶어요.

사진책 『또 하나의 경계』를 보면 쇠가시울타리에 오징어를 널어서 말리기도 하고, 빨래를 널어서 말리기도 하는 모습이 고즈넉하면서 부드러이 흘러요. 두려움이 없달까요, 무서움이 없달까요. 그러나 마을사람들 살림을 돌아본다면 쇠가시울타리에 돋은 뾰족뾰족한 쇠가시는 대수롭지 않습니다. 법 없이도 착하고 정갈하며 곱게 살아가는 수수한 마을사람은 쇠가시울타리나 시멘트 담벼락이 없어도 도란도란 이웃사랑을 나누는 살림이에요. 총칼로 지키는 삶이 아니라, 사랑으로 나누는 삶입니다. 뾰족한 쇠가시로는 지키지 못하는 평화요, 오순도순 어깨동무하는 이웃사랑으로 지키는 평화입니다.

7번 국도변에서 자란 탓에 어려서부터 보아 온 낯익은 바닷가 풍경이었지만, 철조망을 이용해 호박넝쿨을 키우고 때로는 빨래나 오징어를 널어 말리기도 하는 이 구조물의 의미는 무엇일까? (사진가 말)

이제 우리는 안보가 아닌 평화를 헤아릴 때를 맞이했다고

봅니다. 선거철만 되면 '안보 팔이(안보 장사)'를 하며 나라를 '빨갛게' 물들이려고 하는 이들이 있었는데, 이제 이런 안보 팔이와 전쟁 팔이는 그칠 줄 알아야지 싶습니다.

동해안 7번 국도를 따라 가없이 펼쳐진 쇠가시울타리는 인천 앞바다를 비롯한 황해 바닷길을 따라서도 가없이 이어집니다. 우리가 우리를 스스로 가둔 쇠가시울타리라고 할 만해요. 적한테서 우리를 지키는 쇠가시울타리가 아닌, 우리 스스로 쇠가시울타리에 갇힌 얼거리인 셈입니다.

무엇보다 경계초소로 평화를 지키겠노라 하는 몸짓은 이제 끝내야지 싶어요. 이웃하고 어깨동무를 하는 평화로 거듭나야지 싶습니다. 저쪽보다 더 세거나 더 무시무시한 전쟁무기를 갖추어서 이쪽이 평화롭겠노라고 윽박지르는 몸짓은 이제 멈추어야지 싶어요. 남북녘 살림을 살펴보면, 북녘이든 남녘이든 전쟁무기에 너무나 많은 돈과 사람과 품을 바치느라, 막상 북녘도 남녘도 좀처럼 평화롭지 않고 넉넉하지 않구나 싶습니다.

북녘은 핵무기와 미사일을 새로 만들어 내려는 몸짓을 멈출 노릇이요, 남녘 정부는 북녘이 이러한 길로 가도록 슬기로우면서 따스한 손길로 이끌 노릇이라고 생각해요. 남녘은 남녘대로 북녘이 걱정하지 않도록 부질없는 전쟁무기는 이 땅에서 걷어 내거나 걷어치워야지 싶습니다. 남북녘이 서로 손을 맞잡고서 '전쟁무기를 차츰 줄여 앞으로는 몽땅 없애는' 길로 가

야지 싶습니다. 이러면서 남북녘 모두 스스로 나라 곳곳에 세운 덧없는 쇠가시울타리를 녹여서 호미랑 낫으로 바꿀 수 있으면 좋겠어요. 쇠가시울타리랑 경계초소로 얼룩진 자리를 호미랑 낫으로 가꾸어서 마을텃밭이나 마을숲으로 바꾸어 낼 수 있으면 좋겠습니다.

앞으로는 참다운 평화로 나아가기를 바랍니다. 앞으로는 속초를 비롯한 동해안 7번 국도 자리에서 아름다운 이야기를 사진으로 담아낼 수 있기를 바랍니다. 젊은 군인이 아닌 젊은 시골지기가 젊은 마을로 일구는 싱그럽고 착한 몸짓을 사진으로도 마주하고 삶으로도 만날 수 있기를 바라요. 평화는 오직 평화로운 마음일 때에 이룹니다. 평화는 오로지 평화를 꿈꾸는 사랑일 적에 함께 나눕니다.

아기 돼지를 안으니 따뜻해,
이 숨결을 사진으로 찍지

- 꿀젖잠
- 박찬원
- 고려원북스, 2016

가을이 무르익으면서 시골은 들마다 누런 물결이 일렁입니다. 봄에는 빈논에 유채꽃이 피어나면서 샛노란 물결이요, 가을에는 무논에 나락이 굵으면서 샛노란 물결이에요. 사람들이 흔히 먹는 쌀밥은 겨하고 씨눈을 많이 깎아 하얀 빛깔로 보이지만, 막상 들에서 맺는 나락이라는 열매는 샛노랗습니다. 이 샛노란 열매를 거두어 햇볕에 말리면 차츰 누르스름한 빛깔로 바뀌지요. 겨만 살짝 벗긴 누런쌀(현미)로 밥을 지으면 누런 기운이 뱁니다.

시골에서 살지 않는다면 '쌀알', 그러니까 '벼 열매'가 '샛노란 빛'에서 '누르스름한 빛'으로 달라지는 결을 알기 어렵습니다. 가게에서 파는 하얀 쌀알만 본다면 '벼 열매' 빛깔이 무엇인지 잘못 알 수 있어요.

봄에 맨 먼저 심은 나락은 맨 먼저 벱니다. 봄에 심은 대로

논마다 벼를 베는 기계가 들어가서 한두 시간 즈음이면 논배미 하나를 말끔히 거둡니다. 요새는 낫으로 벼를 베는 곳이 거의 없어요. 다들 기계를 부려요.

기계를 부리면 기계는 바로 낟알까지 훑어서 자루에 담으니 일손을 크게 덜 수 있습니다. 또 기계는 볏짚도 손쉽게 묶어 주어요. 아무래도 오늘날 시골에는 젊은 일꾼이 거의 없으니 기계를 빌지 않고서야 논일을 하기 어렵습니다.

그런데 말이지요, 시골에 어린이도 젊은이도 많던 때에는 딱히 기계를 쓰지 않았어요. 예전에는 시골에 일손이 많이 있으니 굳이 기계를 다루지 않아도 되었어요. 이러면서 아이들은 어른 곁에서 늦도록 일손을 거들면서 온몸으로 시골살이를 익혀요. 젊은이는 씩씩하게 땅을 가꾸지요. 이동안 어른들은 대견스러운 아이들한테 틈틈이 주전부리를 챙겨 줄 뿐 아니라 노래를 불러 줍니다. 이른바 '일노래'인데, 어른들이 부르는 일노래는 고된 일을 쉬는 구실도 하지만, 시골일을 거드는 아이들한테 삶을 배우도록 북돋우는 구실도 해요. 아이들은 어른들 곁에서 일손을 거들거나 놀면서 아이들끼리 노래를 불러요. 바로 '놀이노래'입니다. 예전에는 텔레비전이나 책이나 영화가 거의 없거나 아예 없었어도 시골사람은 스스로 놀이를 짓고 노래를 지으면서 삶을 지었어요.

오늘날 시골에서는 온통 기계가 논밭을 휩쓸어요. 시골에 어린이도 젊은이도 없기 때문이지만, 논밭에 기계만 드나들

면서 예전 같은 일노래는 싹 자취를 감추어요. 아이들은 어른들 곁에서 일이나 살림을 배우지 못하고, 오랜 옛날부터 입과 몸으로 물려주던 노래와 놀이와 잔치도 차츰 잊힙니다. 이러면서 시골 어린이와 젊은이는 도시로 떠나고 시골은 그야말로 고요하거나 쓸쓸하게 바뀝니다.

> 잠은 꿈입니다. 꿈에는 경계가 없습니다. 전생과 현생, 내생을 훨훨 날아 다닙니다. 잠은 혼과 백이 대화하며 운명을 이끌어 주는 시간이라 생각했습니다. 생명을 '숨 젖 잠'으로 보면 생명을 보는 시간과 공간이 달라집니다. 우리가 살고 있는 현생만이 아니라 전생, 내생을 이어 삶을 보게 됩니다. (36쪽)

박찬원 님이 두 권째 선보이는 사진책 『꿀젖잠』(고려원북스, 2016)을 읽으면서 어쩐지 '시골살림하고 어린이'가 떠오릅니다. 사진책 『꿀젖잠』을 읽는 내내 자꾸자꾸 '노래하고 놀이가 사라진 시골'이 떠오르고, 노래하고 놀이는 시골뿐 아니라 도시에서도 자취를 감추었네 하는 생각이 듭니다. 그리고 시골일에 기계만 쓰면서 예전처럼 일노래나 놀이노래가 흐르던 흠벅진 잔치마당도 함께 사라졌구나 하는 생각이 들고, 도시에서도 다들 저마다 바쁘게 일은 하지만 신나는 놀이마당이나 잔치마당으로 어깨동무하는 일은 거의 없구나 싶은 생각이 들어요.

박찬원 님 사진책 『꿀젖잠』은 '돼지우리에 있는 돼지'를 찍

은 이야기를 들려줍니다. 그렇지만, 저는 이 사진책을 보는 동안 시골마을 가을들이 떠올라요. 오직 기계만 드나드는 논이 떠올라요. 들에서도 마을에서도 자취를 감추는 아이들이 떠올라요. 시골은 시골대로 시골스러움이 사라지는 모습이 이 사진책에서 자꾸 떠오르고, 도시는 도시대로 도시스러움이 무엇인가 하고 고개를 갸우뚱해 봅니다.

어느 날 어미젖을 가만히 보니 상처투성이였습니다. 새끼들이 빠는 힘이 의외로 강합니다. 새끼 이빨에 찢겨져나간 젖도 있었어요. 젖은 희생이구나 생각이 들었죠. (38쪽)

지난날을 돌아봅니다. 지난날에 돼지는 '집에서 키우는 짐승'이었어요. 요즈음처럼 '공장식 축산'이나 '대규모 축산'으로 돼지를 키우지 않았어요. 소도 돼지도 닭도 모두 예전에는 '집집마다 알맞게 키우면서 한식구'로 지냈어요. 예전에는 모든 짐승한테 이름이 있었지요. 사람하고 똑같은 한식구였으니까요. 이러면서도 고기를 먹어야 할 적에는 '한식구 목숨을 앗아야' 하니 괴로운 노릇이었다 했고, 차마 '우리 집 고기'를 먹기 어려울 적에는 이웃집한테 주고, '이웃집 고기'를 받아서 먹었다고도 했습니다.

오늘날에는 이 같은 모습을 찾아보기 어려워요. 집에서 알맞게 소나 돼지나 닭을 기르는 집이 아주 크게 줄었어요. 도시에서는 전화만 걸든 가게로 찾아가든 아주 손쉽게 소고기도

돼지고기도 닭고기도 값싸게 먹어요. '오래도록 한식구로 살던 짐승'을 손수 잡아야 하는 슬픔이나 아픔을 느낄 새 없이 고깃살을 입에 넣기 바쁘지요.

저는 종교는 갖고 있지 않았는데 사진을 찍으면서 우리가 모르는 제3의 세계가 있다는 생각이 강하게 듭니다. 사람이나 돼지 같은 동물은 물론 나무, 풀 같은 식물이나 염전, 소금, 바위 같은 무생물도 신성을 갖고 있다는 생각이 듭니다. … 돼지 사진을 찍고 있지만 결국은 사람에 대한 이야기, 저 자신에 대한 이야기를 돼지를 통해서 보고 있고 듣고 있는 것이지요. (40쪽)

일흔 살이 넘는 사진가 박찬원 님(1944년에 태어남)은 『꿀젖잠』이라는 사진책을 내놓고 사진전시를 열려고 '돼지하고 백날 동안 함께 살았'다고 합니다. 스치듯이 구경하는 돼지를 찍은 사진이 아니라, 돼지우리에서 돼지하고 함께 뒹굴고 뒤엉키다가 문득 한 장씩 찍었다고 해요.

박찬원 님은 일흔 살이 넘어 돼지를 사진으로 찍기 앞서까지는 돼지를 '쉽게 먹는 고기'로만 여기는 마음이었다고 털어놓습니다. 처음으로 돼지하고 '함께 뒹굴며 사는' 나날이 되면서 비로소 돼지를 새롭게 바라보는 눈을 뜰 수 있었다고 해요. 돼지하고 눈을 맞추면서, 돼지하고 돼지우리에서 함께 낮잠도 자고 함께 놀기도 하면서, 어린 돼지를 품에 안아 보기도 하

고, 다 해지고 만 어미 돼지 젖을 바라보면서, 이 새로운 삶과 살림을 마주하는 눈으로 돼지를 바라보면서 무언가 가슴으로 뭉클하게 올라왔다고 해요.

돼지 사진을 찍으면서 "우리가 모르는 제3의 세계"를 돼지우리에서 느낀다고 하는 말은 괜한 이야기가 아니라고 봅니다. 참말로 우리는 '눈으로 보지 못하는 다른 누리'가 있겠지요. '귀로 듣지 못하는 누리'라든지 '입으로 먹어 보지 못하는 다른 누리'도 있을 테고요. 그러니까 '마음으로만 느끼거나 알 수 있는 다른 누리'가 있으리라 생각해요.

> 태어난 지 이틀 된 아기 돼지를 손에 안았다. 따뜻하다. 기분 좋은 따스함이다. 살며시 돼지 볼에 입술을 갖다 대었다. '앞으로 자주 볼 테니까 잘 부탁해' (76쪽, 작업 일기, 2015. 8. 17.)

꿀이란 무엇이고, 젖이란 무엇이며, 잠이란 무엇일까 하고 헤아려 봅니다. 할아버지 사진가 박찬원 님은 돼지우리에서 돼지하고 벗님으로 지내는 동안 '꿀 젖 잠' 또는 '숨 젖 잠' 세 마디가 떠오르면서 늘 마음이 가득 찼다고 합니다. 삶을 이루는 꿀이요 젖이요 잠이며, 살림에 바탕이 되는 숨이요 젖이며 잠이라고 느낀다고 합니다.

돼지는 생각이 있을까? 배고프고 춥고 아픈 동물적 욕구 말고

다른 생각이 있을까? 새끼가 발에 밟혀 비명을 지르는데도 꼼짝도 않는다. 새끼들이 젖 달라고 아우성을 쳐도 모로 누워 한쪽 젖만 내놓고 있다. 그런데 저 표정은 뭐지? (80쪽, 작업 일기, 2015. 10. 19.)

사진책 『꿀젖잠』을 덮고서 아이들을 이끌고 들마실을 나옵니다. 대문 밖으로 마을논이 있습니다. 아이들하고 걷는 길은 가을들입니다. 비바람에 쓰러진 나락은 마을 할배가 짚으로 엮어서 세웠습니다. 논둑 한쪽에 꽃무릇이 꽃송이를 터뜨립니다. 개구리가 폴짝 뛰고 풀벌레가 노래합니다. 잠자리가 날고 나비가 춤을 춥니다. 이제 제비는 더 보이지 않습니다. 제비는 벌써 바다 건너 따스한 고장으로 날아갔겠지요. 참새가 무리지어 논을 덮다가 우리를 보고는 화들짝 놀라 전깃줄로 올라갑니다. 물까치 여럿이 날고, 박새 한 마리가 논도랑에 내려앉아 물을 쫍니다. 고들빼기가 논둑에서 꽃을 피우고, 도깨비바늘도 꽃을 피우려고 애를 씁니다.

이 모두를 돌아보다가 잘 익은 나락이 고개 숙인 모습을 물끄러미 바라봅니다. 요즈음 논에서 자라는 나락은 키가 매우 작습니다. 요즈음 나락은 볏짚이 얼마 안 나와요. 지난날 나락은 키가 크고 볏짚도 굵었지만, 오늘날 나락은 품종을 바꾸어 키가 작고 볏짚도 가늘어요.

우리는 오늘날 시골논에서 새로운 눈길로 이 논빛이나 나락

이나 농기계나 시멘트나 논도랑을 바라볼 수 있을까요? 그냥 샛노란 들판으로만 바라볼 만할까요, 아니면 이 가을논에서 새롭게 눈을 뜨면서 삶과 살림을 새삼스레 바라보아 깨닫는 넋으로 거듭날 수 있을까요?

돼지우리에서 돼지하고 뒹굴면서 돼지를 사진으로 찍다가 '사람이란 무엇인가?'를 새롭게 돌아볼 수 있었다고 하는 박찬원 님입니다. 그냥그냥 옆에 있다고 여긴다면, 그냥그냥 지나친다면, 그냥그냥 아무것이 아니라고 여긴다면, 돼지한테서든 가을들한테서든 아무것도 못 보고 못 느끼며 못 배우리라 봅니다. 사랑이라는 마음으로 다가서서 손을 잡고 어깨동무를 하려는 몸짓일 때에 비로소 새로운 이야기를 스스로 깨달으면서 사진을 찍고 글을 쓸 수 있으리라 봅니다. 아기 돼지를 안으며 따뜻함을 느껴 사진을 찍는 마음에 흐르는 숨결을 고이 헤아립니다.

따뜻함을 느끼기에 사진을 찍고, 따뜻함을 느낀 마음으로 사진을 찍습니다. 따뜻함을 나누려고 사진을 찍고, 따뜻한 삶을 이야기하려고 사진을 찍어요. 따뜻한 사랑이 되고자 하며 사진을 찍고, 따뜻하게 어깨동무하는 살림을 짓는 꿈을 노래하면서 사진을 찍습니다.

시골사람을 이웃으로 바라볼 수 있다면

■ 우리동네 이장님은 출근중
■ 김지연
■ 아카이브북스, 2008

시에는 시장이 있듯이, 읍에는 읍장이 있고, 면에는 면장이 있습니다. '리'로 끊어지는 시골마을에는 이장이 있습니다. 2015년부터 주소 얼거리가 바뀌어 이제 '리'로 끝나는 마을 이름이 사라집니다. 그렇지만 시골마을은 예나 이제나 똑같이 있습니다. 행정을 맡은 이들한테는 '마을(리)'이 사라졌다고 할 테지만, 마을에서 사는 이들한테는 예나 이제나 똑같이 '마을'이 있고, 마을을 대표하는 분을 가리키는 '이장'도 똑같이 있습니다.

다만, '마을지기'라고 할 수 있는 '이장'이라는 이름과 자리가 생긴 발자국은 매우 짧습니다. 왜냐하면 오늘날 같은 이장은 행정과 사회 얼거리에서 생긴 이름이요 자리이기 때문입니다. 지난날에는 이장이 아닌 '마을 어른'이 있었거든요.

전북 전주에서 2013년부터 서학동사진관을 꾸리는 김지연

님이 지난날 전북 진안에서 '계남정미소 공동체박물관'을 꾸리던 무렵에 선보인 사진책 『우리동네 이장님은 출근중』(아카이브북스, 2008)이 있습니다. 김지연 님은 전북 진안이라는 시골마을에 들어와서 계남정미소라는 곳을 '공동체박물관'으로 고쳐서 꾸리고 나서야 비로소 이장이라고 하는 자리가 보였다고 합니다. 옳은 말씀입니다. 도시살이만 헤아린다면 '이장'이라고 하는 자리가 보일 수 없습니다. 거꾸로 시골살이만 헤아린다면 '동장'이나 '통·반장'이라고 하는 자리가 보일 수 없을 테지요.

> 내가 시골에 들어가기 전에는 생활 주변에 있는 회사나 관청의 직책 즉 회장, 사장, 전무, 부장, 과장 등 아니면 높으신 국회의원이나 도지사, 변호사, 의사 등이 관심 있게 눈에 들어왔고 또 그것이 사회를 형성하는 중요한 직책인 줄 알았다. 이장이라니! 아직도 그런 직함이 있었던가 싶었다. 그런데 시골로 들어오면서 이장이 하는 일이 참으로 놀라웠다. (머리말)

김지연 님은 전북 진안에서 전북 전주로 '사진을 이야기하는 무대'를 옮겼지만 전라북도에서 시골마을을 돌면서 사진을 찍는 일을 그대로 잇습니다. 2015년에는 『빈 방에 서다』(사월의눈)라는 사진책을 선보였습니다. 『빈 방에 서다』라는 사진책을 살펴보면 김지연 님이 시골을 무대로 사진을 찍기에 시골마을에서 조용히 사는 할머니하고 할아버지를 이웃으로 만

날 수 있는 숨결이 고이 흐릅니다.

지난 2014년에는 『삼천 원의 식사』(눈빛)라는 사진책을 냈어요. 『삼천 원의 식사』를 살펴보면 김지연 님이 이곳저곳 바삐 돌아다니다가 밥 한 끼니를 먹던 곳에서 만난 수수한 사람들 이야기를 사진으로 보여줍니다. 먼 나라 사람이 아니라 바로 김지연 님하고 가까운 자리에 있는 사람들이 사진으로 찍힙니다. 멀디먼 곳에 있느라 거의 안 보이거나 감추어진 사람들이 아니라, 언제나 김지연 님 둘레에서 조용히 삶을 짓는 사람들이 김지연 님 사진으로 찬찬히 드러납니다.

그러니까, 김지연 님이 선보이는 사진책은 김지연 님이 스스로 일구는 삶에 따라서 마주하는 이웃을 사진으로 담은 책입니다.

사진책 『우리동네 이장님은 출근중』은 '이장'이라는 자리에 있는 시골사람을 마주하면서 '시골은 어떤 곳인가?' 하는 수수께끼를 풀려고 합니다. 비율로 치면 시골에 사는 사람은 10퍼센트조차 안 될 뿐 아니라, 막상 흙일을 하는 사람은 5퍼센트 안팎입니다. 90퍼센트가 넘는 사람이 도시에 살고, 흙일하고 동떨어진 일을 하는 사람이 95퍼센트라고 할 만합니다. 그러니 신문이나 방송뿐 아니라 사회와 학교에서 '시골에 살거나 흙을 만지는 사람' 이야기나 움직임은 거의 안 드러날 만합니다. 아예 안 보이는 사람이라고 할 수 있어요.

다시 말하자면, 사진책 『우리동네 이장님은 출근중』은 이제

껏 한국 사회에서 '안 보이'거나 '안 드러난' 자리에 있던 시골 사람 이야기와 움직임을 '이장'이라고 하는 이름을 얻은 시골 지기 모습으로 밝혀서 드러내려 한다고 할 수 있습니다. 한국 에서 사진을 찍는 사람들은 좀처럼 시골사람을 이웃으로 마주 하지 않은 채 사진을 찍었다면 『우리동네 이장님은 출근중』이 라는 사진책은 시골마을 이장님을 바로 '내 이웃'이요 '우리 이 웃'이라는 눈길로 마주하면서 찍은 사진을 그러모은 이야기꾸 러미라고 하겠습니다.

일부러 멋있게 보이는 모습으로 찍지 않습니다. 시골을 지 키는 듬직해 보이는 모습으로 찍지 않습니다. 현대 사회와 동 떨어지게 끝까지 시골을 붙잡는 모습으로 찍지 않습니다. 늙 고 구부정한 모습으로 찍지 않습니다. 이런 편견이나 저런 선 입관이 없이 시골사람을 이웃으로 가만히 바라보는 이야기가 사진 한 장으로 흐릅니다.

"이곳이 좋아요. 이곳에서 낳고 이곳에서 자랐는데 도시에 나 가서 무얼 합니까." 그 말 속에는 젊은 시절 큰 도시로 나가고 싶었던 꿈까지 부정하기에는 많은 여운이 남아 있었다. 그러 나 분명히 지금은 자기 고향에 많은 애착이 남아 있을 뿐 아니 라, 이제는 떠날 꿈도 꾸지 않는다는 것이다. 이미 버릴 수 없 는 땅과 가족과 친지와 자연이 있다. (머리말)

시골에서는 신문을 읽는 사람이 매우 적어요. 방송에서 흐

르는 이야기에 눈길을 두는 사람도 무척 적습니다. 대통령 움직임이라든지 국회의원이나 시장이나 의사나 변호가나 사장 같은 사람들이 무엇을 하는가를 놓고 눈길을 두는 일이 거의 없다고 할 만합니다. 도시에서라면 이처럼 '사회를 이루는 높다는 자리'에 있는 사람들 이야기나 움직임이 신문이나 방송에 자주 오르내려요. 이러면서 이런 사람들 이야기나 움직임이 여느 사람들 머릿속으로 스며듭니다.

이와 달리 시골에서는 '사회를 이루는 높다는 자리'뿐 아니라 '사회를 이루는 낮다는 자리'에 있는 사람들 이야기나 움직임조차 머릿속으로 스며들 겨를이 거의 없습니다. 그러면, 시골사람한테는 어떤 이야기나 움직임이 머릿속으로 스며들까요? 바로 '땅'이나 '하늘'이나 '숲' 이야기나 움직임이 머릿속으로 스며듭니다. 소 이야기를 도란도란 나누지요. 풀하고 나무 이야기를 두런두런 나누지요. 논이랑 밭 이야기를 가만가만 나누지요.

사진책 『우리동네 이장님은 출근중』을 읽으면, 소나 풀이나 나무나 논이나 밭 이야기가 나란히 흐르지는 않습니다. 이 사진책은 시골마을로 한 걸음 더 깊이 들어가지는 않습니다. 그러나 시골마을에서 흙을 만지면서 삶을 짓는 이웃을 바라보는 손길로 엮은 이야기가 흐릅니다. 시골에 있는 이웃을 살가이 마주하는 손길이 드러나고, 시골에 있는 이웃이 저마다 즐겁게 짓는 살림이 얼마나 푸근한가 하는 이야기가 흐릅니다. 젊

은이나 어린이가 자취를 감추는 시골이라 하더라도 이장이라고 하는 자리를 씩씩하게 맡으면서 예나 오늘이나 이 작은 마을에서 오붓한 잔치가 피어나기를 바라는 마음을 사진으로 넌지시 보여줍니다.

나즈막한 산으로 둘러싸인 산골마을이다. 본래 이름은 '갈우소니'라 불리웠다고 한다. 산의 형태가 소가 가로누워 있는 형상이라고 해서 그렇게 불리웠으나 일제강점기 때 새로 개간한 밭이 많다고 해서 신전이라고 했는데 지금도 동네 어른들은 '갈우소니'라 부른다. 6만여 평의 밭에서는 대한민국에서 최고의 당도를 자랑하는 호박고구마를 생산한다고 이장님이 자랑을 한다. 상수리를 말려서 겨울에는 상수리묵도 해먹는다고 한다. (207쪽)

사람이 사는 시골이고, 이웃이 살림하는 시골입니다. 흙을 일구어 삶을 짓는 시골이며, 흙에서 거둔 먹을거리로 사랑을 나누는 시골입니다. 허리가 굽어 지팡이를 짚지 않고는 걸음을 옮기지 못하는 할매가 밭을 일구어 거둔 남새를 찬찬히 상자에 담아 우체국까지 짊어지고 가거나 경운기에 싣고 가서 도시에 있는 아이들한테 부칩니다. 돈으로 치면 얼마가 될는지 모르나, 땀방울이 알알이 밴 곡식이랑 남새랑 열매에는 흙내음이 서립니다. 시골사람은 스스로 즐겁게 땅을 일군 뒤, 스스로 기쁘게 이웃(거의 도시이웃)한테 베푸는 살림을 짓는다

고 할 만해요.

『우리동네 이장님은 출근중』이라는 사진책에는 이런 모습
이나 얼거리가 사진으로 드러나지는 않습니다만, 바로 이런
살림을 조용히 가꾸면서 예나 이제나 고요히 마을을 돌보는
할매랑 할배한테 둘러싸인 이장님이 사진기를 바라보는 모습
이 차근차근 나와요. 이장님은 저마다 이녁 마을이 얼마나 예
쁘고 멋진가 하는 이야기를 사진가한테 자랑합니다.

사진가는 조용히 사진을 찍으면서 조용히 이웃이 됩니다.
한 번 들렀다가 다시 안 오는 뜨내기나 구경꾼이 아니라, 한
번 들른 뒤에 기쁘게 다시 찾아오는 손님이 되고, 손님에서 어
느덧 이웃으로 자리를 옮깁니다. '좋은 사진을 얻으려'고 자꾸
찾아오는 손님이 아니라, '반가운 사이가 되어 이야기를 나누
는' 이웃으로서 여러 시골마을을 찾아갑니다. 이 투박한 사진
책에 실린 여러 마을 이장님 얼굴을 바라보다가 우리 마을 이
장님 모습을 가만히 떠올립니다. 한겨울에도 한여름에도 어김
없이 새벽 네 시나 다섯 시에 마을방송을 하고, 궂은일도 기쁜
일도 도맡으면서 씩씩하고 기운찬 우리 마을 이장님 모습을
곰곰이 그려 봅니다.

한손을 거들어 살림하면서 사진이랑

- 서울 염소, 사진으로 쓴 남편 이야기
- 오인숙
- 효형출판, 2015

집안일을 모두 하고, 집살림을 도맡으면서, 사진까지 신나게 찍는 사진가는 얼마나 있을까요? 한국뿐 아니라 다른 나라에서도 '살림꾼'이자 '사진가'인 사람은 대단히 드물리라 생각합니다. 평등이나 가사분업이라는 말을 헤아리더라도, 한국 삶터에서는 아직 가시내가 집안일과 집살림을 맡아야 한다고 여깁니다. 가시내가 집안일을 맡지 않으면 사내가 집안일을 맡아야 할 텐데, 씩씩하고 즐겁게 집안일을 맡으면서 아이를 돌보는 사내는 매우 드뭅니다. 한집에서 가시내와 사내가 모두 바깥일을 하거나 사진을 찍는다면, 아마 이 집에는 '집일을 돕는 일꾼'을 따로 두겠지요.

동그란 밥상에 일곱 식구가 옹기종기 모여 밥 먹던 시절이 있었다. 첫째는 씩씩하게 수저질을 하고, 쌍둥이 녀석들은 할머

니 할아버지에게 착 달라붙어 참새처럼 반찬을 받아먹고, 웃음꽃을 피워 가며 서로를 바라보던 시간. 그때 우리는 행복했을까. (10쪽)

학교에서 급식을 시행하면서 정다운 점심시간도 추억 속으로 사라졌다. 교사들도 급식을 이용하라는 지시가 떨어졌고 점심시간 외출마저 금지되었다. (14쪽)

『윤미네 집』이라는 멋진 사진책이 있습니다. 이 사진책을 선보인 전몽각 님은 이녁 딸아이를 더없이 사랑스러운 눈길로 바라보면서 사진을 일구었습니다. 그런데, 전몽각 님은 집안일을 하거나 아이를 보살피면서 키우는 몫은 맡지 않았습니다. 딸아이가 자라는 긴 나날 가운데 아주 조그마한 토막을 바라보면서 '작은 토막 같은 나날'에서 '구슬처럼 빛나는 삶자락'을 잡아채어 사진으로 담았습니다.

사진책 『윤미네 집』을 읽을 적에는 두 가지를 엿볼 수 있습니다. 첫째, 전몽각 님이 바깥일이 대단히 바빠서 여느 날에는 아이들이 잠든 모습만 겨우 보았고, 주말에 겨우 짬을 살짝 내어 몇 장을 찍을 수 있었다고 하는데, 이렇게 토막토막 짧은 틈을 헤아리면서도 '구슬처럼 빛나는 삶자락'을 사진으로 여미었습니다. 바깥일에 바빴던 전몽각 님한테는 집에서 살짝살짝 바라보는 아이들 모습이 언제나 구슬처럼 빛납니다. 다음으로, 전몽각 님은 이녁 딸아이한테서 '보배처럼 사랑스러운 삶결'을 모두 바라보거나 느끼지 못했습니다. 전몽각 님이 아닌

전몽각 님 곁님인 '아이 어머니'가 이녁 딸아이를 사진으로 찍었으면, 사진책 『윤미네 집』하고 사뭇 다른 이야기가 흐르는 사진과 책이 태어났으리라 느낍니다.

곰곰이 돌아보자면, '전업주부 사진가'를 찾아보기는 어렵습니다. '전업주부 작가(글 쓰는 사람)'는 제법 있으나, 이런 분도 그리 많지는 않습니다. '전업주부 화가'라든지 '전업주부 예술가'는 몇 사람이나 될까요?

집안일과 집살림을 도맡는다면, 다른 일을 할 겨를이 없습니다. 아침저녁으로 밥을 차리기만 해도 몹시 바쁩니다. 밥차림은 밥짓기로 끝나지 않습니다. 먹을거리를 손수 지어서 거두든, 저잣거리에 마실을 가서 장만하든, 이래저래 품과 겨를이 많이 듭니다. 밥을 차리려면 먹을거리를 손질해야 하고, 밥을 다 먹은 뒤에는 치워야 하지요. 한집에서 사는 사람들이 입는 옷을 빨래하고 건사해야 하며, 집 안팎을 늘 치우고 갈무리해야 합니다.

다시 말하자면, '전업주부 사진가'가 되기란 가시내한테나 사내한테나 몹시 빠듯합니다. 그리고, '전업주부 사진가'가 된다면 이제껏 '전업 사진가'가 바라보는 눈길에서 크게 벗어나거나 새로운 눈길이 되어 삶을 읽는 사진을 선보일 수 있습니다.

이사하기 며칠 전이었다. 열 살이 되어서도 잠들기 전이면 이

야기를 해 달라고 칭얼대는 큰아이에게 곧 떠나게 될 이 집에 어떻게 오게 되었는지 들려주었다. (18쪽)

나는 눈을 감고 그(남편)의 모습을 그려 보았다. 굵은 목줄로 쇠말뚝에 매인 서울 염소 한 마리, 고개를 떨구고 사무실로 들어가 의자에 앉는다. 햇볕이 그립고 자유롭게 걷고 싶지만 보이지 않는 목줄이 더욱 그를 옥죈다. (41쪽)

오인숙 님이 빚은 사진책 『서울 염소, 사진으로 쓴 남편 이야기』(효형출판, 2015)를 읽습니다. 오인숙 님은 처음에는 교사로 일하던 삶이었고, 나중에 교사살이를 그만둡니다. '아주 전업주부'라고는 할 수 없을는지 모르나, '집안일과 집살림을 많이 맡는 가시내'입니다. 이렇게 집안일과 집살림을 거느리거나 건사하면서 한손에 사진기를 쥡니다.

사진책 『서울 염소』에는 오인숙 님이 낳아서 돌본 아이들 모습이 흐르고, 오인숙 님과 함께 사는 곁님 모습이 나란히 나옵니다. 처음에는 오인숙 님하고 함께 사는 곁님 이야기만 책 하나로 엮으려 했다는데, 여러모로 길이 잘 트이지 않아서 이 책은 아이들 이야기와 곁님 이야기를 함께 묶었다고 합니다.

어느 모로 본다면, 곁님 이야기만 담을 적에 '서울 염소'라는 이름에 걸맞게 '꿈으로 나아가지 못하고 목이 매인 남편 삶자리'를 더 잘 들려줄 만할 수 있습니다. 그러나, 아이들 이야기가 함께 깃들기에, '서울 염소'인 남편이 누구하고 어떤 곳에서 어떤 삶을 누리는가 하는 대목을 찬찬히 들여다볼 수 있습

니다.

목이 매인 '서울 염소'이지만, 회사(일터)에서 일을 마치면 '그리운 보금자리'로 돌아갈 수 있고, '매인 몸'을 따스히 안고 기쁘게 어루만질 아이들이 있어요. '서울 염소'가 서울 염소인 채 도시에서 회사일을 하면서 '죽지 않고' 버틸 수 있는 힘은 바로 이녁(남편)한테 곁님인 오인숙 님과 아이들입니다.

그곳(시골)에 갈 때마다 남편의 병이 깊어지는 듯했다. 먹을 것 손수 농사짓고 살 곳도 스스로 만들어 보겠다 말하는 남편을 보며 복잡한 심경으로 눈빛이 흔들렸다. (108쪽)
얼굴이 확 붉어졌다. 나는 남편에게 단 한 번도 혼자만의 시간을 허락하지 않았다는 걸 깨달았다. (142쪽)
아침마다 빛과 빛 사이로 조용히 산책을 갔다. 이곳에선 자그마한 산새의 노랫소리가 가장 큰 뉴스거리이다. (157쪽)

곁에 있는 님인 곁님입니다. 우리는 흔히 '남편'이나 '아내'라는 말을 씁니다만, '남편·아내'라는 낱말을 한국사람이 쓴 지는 얼마 안 됩니다. 예전에는 따로 부름말이 마땅히 없었다고 할 만한데, 오늘날 사회에서는 법률용어나 행정용어로 '남편·아내'를 쓰지만, 이런 이름을 한번 되짚어 보아야지 싶습니다. 한집을 이루어 보금자리를 가꾸는 두 사람은 어떤 사이일까요? 사랑으로 살림을 가꾸면서 이야기를 빚는 두 사람은 어떤 짝일까요?

서로 아끼는 사이일 테고, 서로 헤아리고 보살피는 짝이겠
지요. 서로 바라보는 눈길은 '하늘에 계신 님'을 마주하는 마음
일 테며, 곁에서 따사로이 품고 안으며 돌보는 숨결일 테지요.

쌍둥이 두 딸의 복잡 미묘한 관계를 사진으로 이해하려고 했
듯이 남편에게 드리운 그늘을 이해하기 위해 카메라를 들었
다. 그러나 남편은 달랐다. 온갖 표정을 지으며 풍부한 감정을
표현하는 여자아이들과는 달리, 남편은 웃거나 화내거나 무표
정한, 딱 세 가지의 얼굴뿐이었다. (180쪽)
사진을 찍기 위해서라도 나는 늘 평온한 상태를 유지해야 했
다. 사진을 찍으면서 내가 어떤 상황에서 쉽게 화를 내고 좌절
하는지 자연스레 알게 되었다. 내 마음이 평화로우면 그는 나
보다 열 배는 평화롭고, 내 얼굴에 그늘이 지면 그의 얼굴에는
열 배나 짙은 그늘이 진다는 것도. (184쪽)

한손을 거들어 살림하면서 사진이랑 삶이랑 사랑을 가꿉니
다. 한손은 집안에 즐거움과 기쁨이 감돌도록 힘을 씁니다. 다
른 한손은 집안에 이야기꽃이 피어나도록 도란도란 말을 섞고
사진을 찍습니다.

한손을 거들어 밥을 짓고 글을 씁니다. 한손은 너와 나 사이
에 흐르는 꿈을 짓고, 다른 한손은 너와 내가 저마다 나아갈
사랑스러운 길을 닦습니다.

사진이 있기에 모든 것이 될 수 있습니다. 사진이 없어도 모

든 것이 될 수 있습니다. 사진을 곁에 놓고 이야기꽃을 피우니 삶을 즐겁게 밝힐 수 있습니다. 사진을 곁에 놓지 않더라도 마음자리에 이야기꽃을 그림으로 넉넉하게 그려서 담으면 삶을 기쁘게 북돋을 수 있습니다.

사진으로 찍어서 갈무리한 이야기를 가만히 바라보면서 웃습니다. 사진으로 찍지 않았어도 마음에 가득가득 아로새긴 이야기를 떠올리면서 노래합니다. '전업주부'로 일하는 숱한 어머니는 사진을 모르거나 사진기를 쥘 겨를이 없지만, 마음에는 언제나 사랑과 웃음과 꿈과 노래와 이야기가 흐릅니다. 아이랑 오순도순 놀고 서로 가르치고 배우는 동안 사진 한 장을 함께 찍기에 더욱 즐겁습니다. 곁님이랑 도란도란 말을 섞고 살림을 보듬는 동안 사진 한 장을 살짝 찍기에 더욱 기쁩니다.

눈물도 사진으로 찍고, 웃음도 사진으로 찍습니다. 슬픔도 사진으로 담고, 기쁨도 사진으로 담습니다. 아주 슬퍼서 차마 사진을 못 찍더라도, 이 기운과 느낌을 언젠가 다른 모습으로 찍기 마련입니다. 아주 기뻐서 그만 사진을 못 찍더라도, 이 숨결과 마음을 머금아 새로운 이야기로 담아요.

함께 사는 사이인 터라 더 가까이 바라보면서, 때로는 가만히 떨어져서 바라볼 수 있습니다. 한길을 걷는 사이인 터라 한 걸음 더 내딛으면서 손을 맞잡고, 때로는 어깨동무를 하며, 때로는 저마다 따로 다른 길을 가더라도 마음으로 생각하고 돌

아보면서 만납니다. 『서울 염소』에 나오는 '서울 염소'는 곧 '시골 염소'가 될까요? 아니면, '시골 아저씨'가 될까요?

오늘 하루를 기쁘게 노래하는 걸음

- 사과여행
- 신현림
- 사월의눈, 2014

오늘 하루는 기쁨입니다. 왜 기쁨인가 하면, 기쁨이기 때문에 기쁨입니다. 달리 까닭을 붙일 수 없습니다. 기쁨이니 기쁨이고, 기쁨인 하루이니 아침부터 저녁까지 기쁩니다. 오늘 하루가 기쁨인 줄 아는 사람은 길을 걸으면서 노래를 스스로 부릅니다. 유행노래나 대중노래가 아니라, 저절로 태어나는 가락에 맞추어 흥얼흥얼 노래를 부르고 빙그레 웃습니다. 오늘 하루가 기쁨인 사람은 노래를 부르듯이 도마질을 해서 아침밥을 짓고, 한식구와 함께 기쁘게 밥을 먹은 뒤, 기쁘게 설거지를 하고, 기쁘게 걸레를 빨아서 기쁘게 방바닥을 훔치고, 기쁘게 집일을 건사할 뿐 아니라, 책을 읽거나 글을 쓸 적에도 온통 기쁨물결입니다. 기쁘게 하루를 누리는 사람이 손에 사진기를 쥐면, 기쁨이 묻어나는 사진을 기쁘게 찍습니다.

오늘 하루는 슬픔입니다. 왜 슬픔인가 하면, 슬픔이기 때문

에 슬픔입니다. 달리 토를 달 수 없습니다. 슬픔이니 슬픔이고, 슬픔인 하루이니 아침부터 저녁까지 슬픕니다. 슬픈 탓에 노래를 안 부릅니다. 슬프기에 옆에서 누가 노래를 불러도 시큰둥할 뿐 아니라 듣기 싫습니다. 슬픈 사람은 억지스레 겨우 아침밥을 짓고, 한식구가 모여앉는 자리조차 거북합니다. 말한 마디 없이 꾸역꾸역 밥을 입에 집어넣다가 지겹고 짜증스러운 일을 하느라 고된 아침과 저녁이 됩니다. 집에서 살림을 하든 회사에 가든 밭에서 남새를 돌보든, 슬픔에 사로잡힌 사람은 힘들고 지치며 한숨이 나옵니다. 슬퍼서 힘이 나지 않으니 사진기를 손에 쥐기도 귀찮고, 사진을 찍어야 할 일이 있으면 이맛살을 찡그려 이도 저도 아닌 사진을 찍습니다.

제가 태어나 사과나무 숲을 처음 봤던 날이 기억나요. 그만 흠뻑 반했던 날이요 … 사과는 태양과 바람과 비의 음료수예요. 갈증을 풀고 생의 활기를 주는 사과의 실체는 물이자 사랑입니다.

남이 나를 기쁘게 하지 않습니다. 남이 나를 슬프게 하지 않습니다. 기쁨이든 슬픔이든 모두 내가 그리는 모습이요, 기쁨이든 슬픔이든 스스로 불러들이는 마음입니다. 가난하거나 힘들어도 웃고 노래하는 사람이 있고, 배부르거나 돈이 많아도 고단하거나 슬픈 사람이 있습니다.

오늘 하루가 사랑이라고 느끼는 사람은 언제나 사랑스럽습

니다. 오늘 하루를 사랑으로 느끼니, 이녁은 사진기를 손에 쥐면 사랑스러운 이야기가 묻어나는 사진을 찍습니다. 오늘 하루가 꿈이라고 느끼는 사람은 어떤 사진을 찍을까요? 꿈결 같은 이야기가 흐르는 사진을 찍을 테지요. 오늘 하루가 노래라고 느끼거나 웃음이라고 느끼는 사람이라면 노래가 흐르는 사진을 찍거나 웃음이 감도는 사진을 찍어요. 오늘 하루가 괴롭다고 느끼면, 사진을 찍을 적에도 괴로운 이야기가 흐릅니다. 마음결이 어떠한가에 따라 사진이 달라집니다. 스스로 내 마음을 어떻게 다스리느냐에 따라 내 사진이 달라집니다.

사진을 찍을 때뿐 아니라 사진을 읽을 때에도 이와 같습니다. 기쁜 마음일 때에는 기쁘게 사진을 찍고, 기쁘게 사진을 읽습니다. 슬픈 마음일 때에는 슬프게 사진을 찍으며, 슬프게 사진을 읽습니다. 홀가분한 마음일 때에는 홀가분하게 사진을 찍으며, 홀가분하게 사진을 읽습니다.

사진이론을 많이 익힌 사람은 사진이론에 맞추어 사진을 찍거나 읽습니다. 사진역사를 많이 살핀 사람은 사진역사에 맞추어 사진을 찍거나 읽습니다. 이론이나 역사를 따로 안 살피거나 거의 모르는 사람은 이론이나 역사에 맞추어 사진을 찍거나 읽는 일이 드뭅니다.

어떤 사람은 ㄴ이라는 회사에서 만든 사진기가 가장 좋다고 여겨 이 회사 사진기만 씁니다. 어떤 사람은 ㅋ이나 ㅁ이나 ㄹ이라는 회사에서 만든 사진기가 가장 좋다고 느껴 이 회

사 사진기만 씁니다. 그런데, 아주 많은 사람들은 어느 사진 한 장이 어떤 사진기로 찍었는지 거의 모르거나 아예 안 살핍니다. 사진을 찍은 사람 이름이 무엇인지 생각하지 않는 사람도 많습니다. 왜냐하면 '어느 회사 사진기로 얻은 사진인가?' 는 사진읽기에서 대수롭지 않고 '누가 찍은 사진인가?'도 사진읽기에서 대수롭지 않기 때문입니다.

'인생은 어디서나 가슴에 사랑을 담는 여행이며, 그 사랑은 사진이 증거한다'라는 제 아포리즘으로 두 작업의 공통점을 말하고 싶어요. 다른 점은 사과밭이 지구의 상징이었다면, 이번에는 사과를 들고 지구를 여행하며 찍은 거죠.

사진이론을 잘 배워야 사진을 잘 읽지 않습니다. 내 마음결이 어떠한가를 똑똑히 느낄 수 있어야 사진을 제대로 읽습니다. 사진실기를 알뜰히 배워야 사진을 잘 찍지 않습니다. 내 마음결이 어떠한가를 또렷이 깨닫고 알아차리면서 받아들일 수 있어야 사진을 제대로 찍습니다.

사진 한 장에는 기쁨이 드러나든 슬픔이 드러나든 대수롭지 않습니다. 우리는 사진에 기쁜 이야기를 담을 수 있고, 슬픈 이야기나 아픈 이야기나 놀라운 이야기나 멋진 이야기를 담을 수 있습니다. 어떤 이야기이든 넉넉하게 담을 만합니다. 어떤 이야기이든 우리 삶을 밝히는 숨결이기에 반갑게 읽습니다.

기쁜 이야기를 사진에 담기에 더 훌륭하지 않습니다. 슬픈

이야기를 사진에 담기에 덜 훌륭하지 않습니다. 다큐사진은 아프거나 슬픈 이야기만 담아야 하지 않습니다. 패션사진은 이쁘장하거나 놀라워 보이는 이야기만 담아야 하지 않습니다. 어떤 사진을 찍든, 사진에는 '이야기'를 담습니다. 이야기를 담기에 사진찍기요, 이야기를 느껴서 나누기에 사진읽기입니다.

> 길과 길에는 수많은 전설과 신화, 시와 사람의 이야기가 스며 있어요. 사과를 통해 그곳과 저는 깊이 이어지고 만납니다 … 그들의 사랑을 잊지 않고 싶어 사진 찍었어요 … 사과를 든 왼 송르 쭉 뻗어 오른손에 쥔 사진기로 찍는 일은 생각보다 힘들 때가 있어요. 물론 춤출 때처럼 즐겁기도 하고요.

신현림 님은 능금 한 알과 함께 나들이를 합니다. '사과'나 '부사' 같은 이름도 있으나, 한국말은 '능금'이고, 먼 옛날 한국 말은 '멎'입니다. 일본사람은 '링고'라는 말을 쓰며, 서양사람 은 '애플'이라는 말을 씁니다. 어떤 말을 쓰든 다 좋습니다. 그 저 나라가 다르고 겨레가 다르며 자리와 때가 다를 뿐입니다. 사과이든 능금이든 애플이든 링고이든 멎이든 뭐이든 다 똑같 습니다. 『사과여행』에서 신현림 님은 이녁 마음을 나누는 숨 결을 곁에 두면서 이야기를 짓습니다. 어디에서나 함께 있고, 어디에서나 함께 노래하며, 어디에서나 함께 꿈꾸는 숨결이 무엇인지 헤아리면서 이야기를 짓습니다.

예술은 속도전에 실려 가는 현재를 브레이크 걸어 우리가 제대로 살고 있는지 심각하게 질문해야 하고, 성찰해야 합니다. 그리고 미래를 위해 태어나지 않으면 안 되어요 … 영원을 향해 갑니다.

바람이 불어 능금나무 가지를 살짝 건드립니다. 동이 트고 해가 솟으면서 능금나무를 햇볕이 따사롭게 어루만집니다. 해가 기울고 달이 뜨고 별이 돋으면서 포근한 기운이 능금나무 잎사귀와 꽃망울을 살살 간질입니다. 종달새 두 마리가 살짝 내려앉아 노래합니다. 종달새 두 마리는 푸드득 날아가고, 이내 딱새와 박새와 참새가 사이좋게 날면서 능금나무 둘레를 맴돕니다. 직박구리가 날아와서 능금나무 잎사귀를 갉아먹는 애벌레를 콕 찍어 낚아챕니다. 뭇 새들 부리에서 살아남은 애벌레는 번데기가 되고 천천히 허물을 벗어 고운 날개를 팔랑이는 나비로 거듭납니다.

능금 한 알은 사람도 먹고 벌레도 먹으며 새도 먹습니다. 때로는 다람쥐도 먹고 숲짐승도 먹으며, 흙바닥에 툭 떨어진 능금알을 지렁이나 풀벌레가 먹기도 합니다. 개미도 먹고 달팽이도 먹습니다.

능금을 먹은 여러 목숨은 능금똥을 눕니다. 능금 냄새가 나는 똥을 누어 흙한테 돌려줍니다. 흙은 능금 냄새가 나는 똥을 받아들여서 한결 기름지고 까무잡잡하며 고운 흙으로 거듭나

고, 이 흙은 다시 능금나무를 살립니다. 능금나무는 능금똥으로 더욱 기름진 흙한테서 기운을 받아들여 줄기를 올리고 새롭게 꽃을 피웁니다.

삶이 흐르듯이 사람이 자라고 나무가 자랍니다. 잎이 돋고 꽃이 피며 열매가 맺습니다. 열매에는 씨앗이 깃들어 새로운 풀이나 나무로 깨어나고 싶습니다. 사람들 가슴에도 씨앗이 있어, 이 씨앗을 마음밭에 심으면 사랑이 태어나거나 꿈이 태어납니다. 사람이 마음밭에 심어서 태어나는 꿈과 사랑은 '시를 쓰고 싶은 꿈'일 수 있고, '사진으로 이야기를 나누려는 사랑'일 수 있습니다. 어떤 꿈이든 좋고, 어떤 사랑이든 아름답습니다.

이이는 시계를 보면서 때를 읽습니다. 저이는 해를 보면서 때를 읽습니다. 그이는 밥내음을 맡으면서 때를 읽습니다. 그리고 어떤 사람은 아무것도 안 보고 아무 때도 안 헤아립니다.

사진책 『사과여행』을 가만히 넘기면서 신현림 님이 손수 지어서 누리는 삶을 떠올립니다. 어떤 빛일까요. 어떤 그림일까요. 어떤 노래일까요. 어떤 웃음일까요. 아마 어느 날에는 기쁜 노래가 가득하고, 어느 날에는 슬프디슬픈 생채기가 불거질 테며, 어느 날에는 마냥 허전하면서 시무룩할 테지요. 홀가분하다가 들뜨거나 설레는 날이 있고, 아이와 손을 맞잡고 신나게 춤을 추는 날이 있을 테지요.

사진기를 손에 쥐어 삶을 오롯이 사진 한 장으로 그릴 수 있

는 사람은 늘 즐겁습니다. 사진기를 손에 쥐어 삶을 알뜰살뜰 사진 한 장으로 여밀 수 있는 사람은 언제나 재미있습니다. 긴 긴 겨울이 끝나면 얼어붙은 땅뙈기가 녹으면서 딸기풀이 자라고, 하얗게 딸기꽃이 피는 사월을 거쳐, 빨갛게 소담스러운 멧딸기 익는 오월이 됩니다. 사진책 『사과여행』에 흐르는 푸르고 하야면서 바알간 열매가 애틋합니다.

사진은 무엇을 찍는가

- 사진가 임응식, 카메라로 진실을 말하다
- 권태균
- 나무숲, 2006

사진은 으레 '꾸밈없이 찍어 참모습을 밝힌다'는 소리를 듣습니다. 사진은 '거짓을 찍을 수 없다'고도 합니다. 숨김없이 찍고 남김없이 찍는 사진이라고도 합니다.

이와 같은 말은 틀리지 않습니다. 그리고, 이와 같은 말은 맞지 않습니다. 사진은 '찍는 일'이지 '참을 찍는다'거나 '거짓을 밝힌다'거나 '참을 못 찍는다'거나 '거짓을 찍는다'고 할 수 없기 때문입니다.

사진이 없던 옛날에는 '참을 밝히는 글(붓)'이라고 얘기했어요. 꾸밈없이 써서 참모습을 밝히는 글(붓)이라 했습니다. 그러면, 글은 언제나 꾸밈없이 쓰면서 우리 누리에 깃든 참모습뿐 아니라 감춰진 모습까지 밝힌다고 할 만할까요?

아마 누구는 거짓을 쓰기도 하겠지요. 아마 누구는 거짓을 사진으로 찍기도 하겠지요. 꾸민 글이 있고 꾸민 사진이 있습

니다. 감추는 글이 있고 감추는 사진이 있습니다.

신문이나 방송은 어떤 매체일까 생각해 봅니다. 신문이나 방송은 올바르게 보도를 하는 매체일까요. ㄱ신문을 읽는 사람은 ㄱ신문이 올바르게 다룬다고 여기겠지요. ㄴ신문을 읽는 사람은 ㄴ신문이 올바르게 다룬다고 여길 테고요. 신문을 놓고 '좌 편향 우 편향'이라 나누기도 하고 '보수신문 진보신문'이라 가르기도 하는데, 이런 잣대는 얼마나 올바르거나 알맞을는지 궁금합니다. 신문은 '새로운 소식을 담는 매체'일 뿐이지 싶습니다. ㄱ신문이건 ㄴ신문이건 다 다른 사람이 일하는 곳이니, 다 다른 눈길로 '새소식을 기사로 다룰' 뿐이지 싶습니다.

신문사 사진기자가 어느 한 사람을 바라볼 적에 똑같은 눈길이 되지 않습니다. 어느 한 사람을 좋아할 적에 찍는 보도사진하고, 어느 한 사람을 안 좋아할 적에 찍는 보도사진은 어떻게 나올까요? 어느 한 사람을 취재하는 기자가 둘 있을 적에, 어느 한 사람을 잘 아는 쪽하고 잘 모르는 쪽은 서로 어떤 사진을 찍을까요?

느티나무에도 꽃이 핍니다. 느티꽃은 아주 작습니다. 이십 미터나 삼십 미터까지 우람하게 자라는 느티나무인데, 느티꽃은 아기 새끼손톱보다 훨씬 작습니다. 갓난쟁이 코딱지보다도 작다 할 만한 느티꽃입니다. 그런데, 느티나무에 꽃이 피는 줄 알아채는 사람이 아주 드물고, 느티꽃을 두 눈으로 본 사람도

아주 드뭅니다. 느티나무 한 그루를 사진으로 찍는 자리에서, 느티꽃을 아는 사람과 모르는 사람이 저마다 찍는 사진은 어떤 빛과 느낌이 될까요? 느티꽃을 잘 아는 사람이 찍는 사진과 느티꽃을 잘 모르는 사람이 찍는 사진은 얼마나 비슷하거나 다를까요? 느티꽃을 잘 아는 사람과 잘 모르는 사람이 '느티나무 찍은 사진'을 바라볼 적에 이 사진과 얽힌 이야기를 얼마나 길어올릴 수 있을까요?

> 훗날 사진을 찍는 사람이 되어서도 임응식은 그날 사진관에서 겪었던 일을 잊을 수 없었습니다. 그리고 무엇보다 가장 가슴에 남는 것은 사진사 할아버지의 눈빛이었습니다. 사진기 앞에 선 노인의 눈빛은 아주 엄숙하고 경건했지요. (8쪽)
> 임응식은 행크 워커에게 깊은 감명을 받았습니다. 사진이란 무엇인가, 사진가는 어떻게 사진을 찍어야 하는가, 충격과 깨달음이 있었습니다. (23쪽)

권태균 님이 쓴 『사진가 임응식, 카메라로 진실을 말하다』 (나무숲, 2006)라는 책이 있습니다. '나무숲'이라는 출판사는 어린이책을 펴내고, 이곳에서는 '삶을 그림으로 빚은 사람' 이야기를 엮습니다. 나무숲 출판사에서 펴낸 책 가운데 '삶을 사진으로 빚은 사람' 이야기는 오직 하나, 임응식 님 이야기입니다.

아이들과 함께 읽는 책에서 '사진길 걸어온 사람' 이야기는

매우 드뭅니다. 어린이책을 두루 살피면, 임응식 님과 최민식 님 꼭 두 사람 이야기만 있습니다. 그만큼 두 어른이 한국 사진밭에서 큰 빛이 되었다 할 만하고, 그만큼 '위인전에서 사진가를 안 다루거나 못 다룬다'고 할 만합니다.

그림을 그린 분들 이야기는 어린이책으로 꽤 많이 나옵니다. 사진을 찍은 분들 이야기는 어린이책으로 거의 태어나지 못합니다. 한국 사진가뿐 아니라 외국 사진가 이야기도 어린이책으로 태어나지 못합니다. 다큐사진을 찍든 보도사진을 찍든 예술사진을 찍든 패션사진을 찍든, 그러니까 어떤 사진을 찍든 '사진가 이야기'는 좀처럼 어린이책으로 나오지 못해요.

사진가는 아이들한테 보여줄 만한 '어른'이나 '직업인'이 못되기 때문일까요. 사진가가 걷는 길은 아이들한테 보여주거나 아이들 손을 잡고 이끌 만한 길이 아니기 때문일까요.

> 임응식은 용감하게 촬영을 다녔습니다. 창작의 자유를 빼앗는 통제에 대항한 거지요. 일본 헌병들은 그런 임응식을 따라다니며 감시했고 유치장에 가두기도 했습니다. (15쪽)
> 임응식이 태어나고 자란 부산은 지금도 눈이 잘 내리지 않는 곳입니다. 태어나 처음 보는 눈 덮인 세상을 대하니 뱃멀미 따위는 씻은 듯이 사라졌지요. 퍼붓는 눈을 맞으며 임응식의 눈과 가슴은 시원하게 열렸습니다. 카메라를 꺼내 든 임응식은 흥분된 가슴을 억누르며 셔터를 눌렀습니다. (17쪽)

어린이가 읽을 만한 사진비평을 쓰는 어른이 없습니다. 어린이가 함께 즐길 만한 사진 이야기를 쓰는 어른이 없습니다. 청소년한테 들려주는 사진빛과 사진삶과 사진길을 책으로 엮는 일도 아직 없습니다.

사진가는 '사진을 찍는 직업인'이기도 하지만, '취미로 사진을 노래하는 사람'이기도 하며, '직업을 떠나 한길을 파는 이슬떨이'이기도 합니다.

사진은 누가 찍을까요. 사진은 무엇을 찍는가요. 사진은 어느 나이에 이른 뒤에 찍을까요. 사진은 어떤 사람이 어느 자리에서 찍는가요.

전문과정을 밟거나 유학을 다녀와야 하는 사진이 아닙니다. 사진을 찍다가 전문과정을 밟을 수 있고 유학도 다녀올 수 있어요. 어떤 스승한테서 배워야 하거나 책을 많이 파야 할 수 있는 사진이 아닙니다. 스스로 즐기고 노래하면서 찍는 사진이요, 스스로 이야기를 길어올리는 사진입니다.

아름다운 창덕궁의 단풍 아래 끝없이 늘어선 핏빛 시체를 보며 임응식은 충격에 빠졌습니다. 전쟁으로 벌어진 끔찍한 상처를 눈앞에 두고 사진을 찍으려는 자신의 행동에 죄책감을 느꼈습니다. 그것은 상처를 향해 또 한 번 총을 쏘는 것과 마찬가지라는 생각을 떨칠 수가 없었습니다. 그러나 현실은 임응식에게 기록사진가로의 변신을 원하고 있었습니다. '역사의 현장을 기록해서 남겨야 한다'는 임무를 다시 한 번 깨달으

며 임응식은 냉정해야 하는 사진가의 자세를 가다듬었습니다. (24쪽)

임응식은 사진 전시를 통해 말하고 싶은 것이 있었습니다. 사실의 기록을 통해 진실과 희망을 전하고 싶었던 것입니다. (31쪽)

아이들은 글쓰기를 합니다. 아이들은 그림그리기를 합니다. 그리고, 아이들은 사진찍기도 합니다. 스마트폰이 아이들 손에 들어가기 앞서, 여느 손전화였을 적에도 아이들은 사진을 찍었습니다. 다만, 아이들이 찍는 사진에 눈길을 보내는 어른이 없었을 뿐입니다. 아이들이 찍는 여러 가지 사진을 눈여겨보거나 비평하는 어른이 없었을 뿐입니다.

게다가, 아이들한테 사진을 가르치거나 이야기하는 어른조차 없습니다. 아이들은 글쓰기나 그림그리기를 놓고 여러모로 많이 배웁니다. 아이들은 글쓰기나 그림그리기를 배울 자리가 무척 넓고, 학원강사가 아니더라도 집에서 여느 어버이가 아이한테 글쓰기와 한글 익히기와 그림그리기를 이끕니다. 그러면, 여느 집 여느 어버이가 이녁 아이한테 사진찍기와 사진읽기를 이끌까요? 이끌 수 있을까요? 이끌려는 마음이 있을까요?

임응식은 건축사진을 독자적인 예술사진의 하나로 다루었습니다. 건물의 형태를 똑같이 담아내는 틀에서 벗어나, 건물이

가진 세밀한 표정과 이야기를 찾아내 건축사진의 또 다른 매력을 만들어 냈습니다. (57쪽)

지금은 누구나 사진의 예술성을 인정하지만, 임응식이 활동하던 시절 우리나라 문화계는 사진을 예술의 한 분야로 인정하지 않았습니다. (63쪽)

아이들이 어릴 적부터 사진을 곁에 두면서 사랑하고 아낄 수 있기를 빕니다. 아이들이 저마다 어릴 적부터 제 둘레에서 마주하는 아름다운 빛을 고운 손길로 착하게 사진으로 담는 삶을 누릴 수 있기를 빕니다. 권태균 님이 쓴 『사진가 임응식, 카메라로 진실을 말하다』는 '사진은 무엇을 찍는가'라는 대목을 어린이 눈높이로 들려주려고 첫발을 내딛은 책이라 할 만하다고 느낍니다. 그런데, 아이들한테 '너희도 우리(어른)와 함께 사진을 즐기면서 사진빛을 노래하지 않겠니?' 하고 따사롭게 건네는 이야기까지 뻗지는 못합니다.

아이들은 어른들이 가꾼 아름다운 동화책과 그림책과 만화책을 두루 읽으면서 꿈을 키우고 사랑을 돌봅니다. 아이들이 즐길 아름답고 멋있으며 살가운 사진책이 이제부터 하나씩 둘씩 새롭게 태어날 수 있으면 아주 좋겠습니다. 사진길 걷는 슬기롭고 아름다운 어른들이 '어린이가 함께 읽고 즐기며 나누는 사진책'을 알뜰히 일굴 수 있기를 바랍니다. 사진은 삶과 사랑과 꿈을 찍습니다.

내 아름다운 손으로 빚는다

■ 손에 관한 명상
■ 전민조
■ 눈빛, 2014

테드 랜드 님 그림에 빌 마틴 주니어 님과 존 아캠볼트 님이 글을 넣은 그림책 『손, 손, 내 손은』(열린어린이, 2005)이 있습니다. 어린이와 어른이 함께 읽는 그림책입니다. 이 그림책을 보면 첫머리를 "손, 손, 내 손은 슉 던지고 꽉 잡아요." 하고 엽니다. 이윽고, "발, 발, 내 발은 또박또박 걷고 우뚝 멈춰요." 하고 이어지지요. 다음으로, "코, 코, 내 코는 흠흠 냄새 맡고 쌕쌕 숨쉬어요." 하고 말하다가 "눈, 눈, 내 눈은 또랑또랑 쳐다보고 뚝뚝 눈물 흘려요." 하고 말해요. 이렇게 손이며 발이며 코와 눈이며 하나씩 이야기하면서 다 다른 아이들이 나옵니다. 지구별에 있는 온갖 겨레 아이들이 다 다른 터전에서 다 다른 옷차림과 생김새로 지내는 모습이 흘러요. 그림책을 조금 더 넘기면, "무릎, 무릎, 내 무릎은 콰당탕 엎어질 땐 따따금 아파요." 하는 이야기와 "뺨, 뺨, 내 뺨은 쪽 뽀뽀해 주면 발

그레 빨개져요." 같은 이야기가 흐릅니다.

그림책에 나오는 이야기가 아니더라도, 어린이와 어른 모두 쾅당탕 엎어지면 무릎이 아픕니다. 어린이와 어른 모두 누가 뺨에 쪽 뽀뽀해 주면 발그레 빨개지면서 기쁜 사랑이 흐릅니다. 어린이와 어른 모두 두 손을 써서 공을 던지거나 받을 뿐 아니라, 밥을 지어서 차리고 수저를 들어 밥을 먹어요. 어린이와 어른 모두 두 발을 써서 걷고 달리고 뛰고 구릅니다.

서로 먼저 이해를 구하고 용서하면서 손을 먼저 내미는 사람이 아름다운 사람이다.

사진이란 무엇일까 하고 생각합니다. 한국말사전에서 '사진(寫眞)'이라는 낱말을 찾아보면, "물체의 형상을 감광막 위에 나타나도록 찍어 오랫동안 보존할 수 있게 만든 영상"으로 풀이합니다. 영어사전에서 'photograph'를 찾아보면, "A photograph is a picture that is made using a camera."로 풀이합니다. 한국말사전과 영어사전 모두 '기계를 다루어 기록하는 것'을 '사진'이라 말해요.

그러나, 우리는 사진을 이야기할 적에 '기계질'이나 '기록'으로만 여기지 않습니다. 사진이 오직 기계질이나 기록뿐이라면 우리가 굳이 사진을 문화나 예술로 다룰 까닭이 없어요. 사진이 그저 기계질이나 기록뿐이라면 사진을 즐기거나 읽거나 나누거나 누릴 까닭이 없지요. 사진은 기계질이나 기록에서 그

치지 않을 뿐 아니라, 기계를 빌어서 우리 마음을 나타내고 생각을 나눌 수 있기에, 사진을 문화나 예술로 다루면서 이야기를 한다고 봅니다.

저는 사진을 볼 때마다, '아름다운 손으로 빚는 사진'이라고 느낍니다. 제가 찍은 사진은 제 손으로 빚은 아름다운 이야기이고, 이웃이 찍은 사진은 이웃이 이녁 손으로 빚은 아름다운 이야기라고 느낍니다. 전문가가 찍든 전문가 아닌 사람이 찍든 모든 사진은 '아름다운 손으로 빚는 이야기'라고 느낍니다.

사진을 가르치거나 배울 적에는 기계질이나 기록 값어치만 가르치거나 배우지 않습니다. 학교나 강단에서 기계질이나 기록 값어치만 가르치거나 배운다면, 어느 모로 본다면 학교나 강단이 있을 까닭이 없습니다. 왜냐하면, '기계질'은 사진기를 장만할 때 상자에 함께 담긴 '사용설명서'를 읽으면 얼마든지 익혀서 '사진기라는 기계를 다룰 수 있고, '기록'은 사진 역사를 다룬 두툼한 책 한 권을 읽기만 하더라도 지식으로 얻을 수 있거든요.

사진이 사진이 되는 까닭은, 사진이 기계질이나 기록이 아닌 '손질'이요, '손질'이란, 우리 마음을 기울이는 손길이며, 우리 생각을 써서 움직이는 손놀림이기 때문이라고 느낍니다.

빼어난 솜씨를 자랑하는 이가 호텔에서 지어서 차리는 밥이기에 아이들이 맛나게 먹지 않습니다. 아이들은 여느 살림집 여느 어버이가 된장국에 나물무침 하나만 밥상에 올려도 맛나

게 먹습니다. 아이들은 '값진 밥'이나 '비싼 밥'을 바라지 않습니다. 아이들은 '사랑이 어린 밥'을 바랍니다. 사랑이 어린 손으로 지은 밥을 먹을 때에 아이들이 즐겁습니다. 사랑이 담긴 손으로 머리카락을 쓸어넘길 때에 아이들이 기쁩니다.

사랑이 어린 손으로 사진기라는 기계를 손에 쥘 적에 비로소 '사진'이 태어난다고 느낍니다. 사랑이 어리지 않은 손으로 사진기라는 기계를 쥔다면, 자칫 '막짓'이나 '주먹질'이 될 수 있습니다. 제아무리 좋은 뜻으로 사진기를 손에 쥐었어도, 사진에 찍힐 사람한테서 허락이나 동의를 받지 않고 찍는 사진이라면, 막짓이나 주먹질이 될 수 있습니다. 이리하여 초상권 문제가 불거지지요. 저작권 문제도 이런 바탕에서 비롯해요. 어느 한 가지 모습은 꼭 한 사람만 찍을 수 있지 않습니다. 누구나 어느 곳이든 가서 '어느 한 가지' 모습을 비슷하게 찍을 수 있고 조금 바꾸어서 찍을 수 있습니다. 그런데, 어느 한 가지 모습을 왜 비슷하게 찍거나 조금 바꾸어서 찍을까요? 어떤 마음이 되어 이렇게 사진을 찍을까요? 굳이 이렇게 사진을 찍어야 할까요?

사랑하는 사람의 손을 잡고 눈으로 쳐다보는 모습이나 애인의 머리카락을 손으로 애무하는 모습은 쳐다보는 모습만으로도 한없이 부드럽고 따뜻한 풍경이다.

전민조 님이 선보이는 사진책 『손에 관한 명상』(눈빛, 2014)

을 읽습니다. 이 나라에서 저마다 다른 꿈을 가슴에 품고 씩씩하게 살아가는 온갖 사람들 이야기를 '손'을 바라보면서 들려줍니다. 손길에서 이야기를 읽고, 손길에서 꿈을 읽습니다. 손길에서 사랑을 읽고, 손길에서 눈물과 웃음을 읽습니다. 손길에서 고단한 하루를 읽고, 손길에서 기쁜 웃음을 읽습니다. 손길 하나를 바라보아도 모든 이야기를 읽을 만합니다.

손이 아닌 발을 바라보아도 모든 이야기를 읽을 만합니다. 손과 발뿐 아니라, 눈을 읽어도, 어깨를 읽어도, 엉덩이를 읽어도, 머리카락을 읽어도, 안경을 읽어도, 손에 쥔 책을 읽어도, 손에 든 호미를 읽어도, 발에 꿴 신을 읽어도, 발가락에 낀 때를 읽어도, 온몸에 묻은 먼지와 때를 읽어도, 얼굴에 짓는 웃음과 눈물을 읽어도, 뒷모습을 읽어도, 앞모습을 읽어도, 우리는 늘 숱한 이야기를 읽습니다.

이야기를 읽기에 사진이 됩니다. 이야기를 나누려 하기에 사진을 찍습니다. 이야기를 듣고 싶어서 사진을 찾아 읽습니다. 이야기를 짓기에 사진을 찍는 사람이 되고, 이야기를 지어서 기쁘게 이웃과 나누려 하기에 '사진가'라는 이름을 아름답게 얻습니다.

아름다운 손도 사랑이 식으면 폭력을 휘두르는 공포의 손으로 변하는 경우도 많다.

사진을 찍는 사람은 무엇을 헤아려야 즐거울까 궁금합니다.

초점이나 셔터빠르기나 조리개값이나 빛값을 헤아려야 즐거울까요. 사진기에 눈을 박아 우리 곁에 있는 이웃과 동무를 바라볼 적에, 사진가 마음에 '이웃을 아끼는 숨결'과 '동무를 사랑하는 넋'이 없다면, 사진기라는 기계를 손에 쥔 사람은 어떤 작품을 빚을까요.

사진이 창작이 되려면, '남이 안 찍은 모습'을 찍어야 하지 않습니다. 사진이 창작이 되려면, '남이 찍은 모습과 똑같지 않도록 살짝 바꾼 틀과 장면 연출'로 찍어야 하지 않습니다. 사진이 창작이 되려면, 사진에 '사진기를 손에 쥔 우리 이야기'를 담고, '사진기를 바라보는 이웃과 동무가 살아온 이야기'를 싣되, 두 사람은 따사로운 사랑과 너그러운 믿음으로 어우러져야 합니다.

공모전을 마음에 두고 사진을 찍는 사람은 사라지기를 바랍니다. 전시회를 마음에 두고 사진을 만드는 사람은 사라지기를 바랍니다. 작품집을 내거나 문화재단 지원금을 마음에 두고 사진을 조합하는 사람은 사라지기를 바랍니다.

사진이 사진이 되도록 사진을 찍는 사람이 되기를 바랍니다. 사진에 사랑을 담도록 마음을 쓰는 사람이 되기를 바랍니다. '일방통행으로 강요하는 사랑'이 아니라, 사진에 찍히는 사람이 너그러이 받아들이면서 서로 이웃과 동무가 될 수 있도록 따사로운 사진을 찍을 줄 아는 참다운 사랑을 먼저 가슴에 심은 뒤에 사진기라는 기계를 들 수 있는 사람이 되기를 바랍

니다.

전민조 님이 선보이는 사진책 『손에 관한 명상』은 넌지시 이야기합니다. 사진은 대수롭지 않습니다. 사진으로 찍을 모습은 대단한 작품이 되어야 하지 않습니다. 나(사진가)와 네(사진에 찍히는 이웃)가 모두 아름다운 사람인 줄 알면 됩니다. 나는 '사진가'이고, 너는 '모델'이나 '피사체'가 아닙니다. 사진에 찍히는 사람은 바로 '우리 얼굴'입니다. 모델을 찍거나 피사체를 다루는 사진이 아니라, 구도와 장면을 연출하는 사진이 아니라, 주제를 일방통행으로 강요하는 사진이 아니라, 서로 이야기를 나누려 하는 사진이 될 적에 비로소 '사진'입니다.

『손에 관한 명상』 첫머리를 열면서 마지막을 닫는 사진은 아기와 어른이 서로 맞잡은 손입니다. 아기와 어버이일 수 있고, 아기와 아버지일 수 있으며, 아기와 할아버지일 수 있습니다. 한쪽이 어떤 어른이든 그리 대수롭지 않습니다. 다만, 두 사람은 '사진을 찍으려고' 손을 맞잡지 않습니다. 아기한테 손을 내민 어른도, 어른 손에 제 작은 손을 맡긴 아기도, '사진 작품이 될 뜻'으로 만나지 않습니다. 오직 둘 사이에 사랑이 따스하게 흐르기에 손을 맞잡거나 맡깁니다.

즐겁게 빚은 사진은 우리가 서로 나누는 즐거운 삶이 무엇인가 하는 실마리를 풀어 줍니다. 꾐수를 부려 빚은 사진은 우리 사이에 엉성한 울타리를 쌓고 마는 안타까운 실타래를 보여줍니다. 사진은 모든 실마리를 풀고, 사진은 온갖 실타래로

엉킵니다.

어느 길이 즐거울까요. 어느 길이 고단할까요. 우리는 서로 즐겁게 어우러지면서 살고 싶을까요, 아니면 우리는 서로 미워하거나 다투면서 고단하고 싶을까요. 사진기를 손에 쥔 손은 거짓말을 할 수 없습니다.

ㅅ. 사진빛살

무엇을 왜 찍으려 하는가

- 도쿄 셔터 걸 1
- 켄이치 키리키
- 주원일 옮김
- 미우, 2015

한국에 사진을 찍는 사람은 많으나, 어떤 사진을 왜 찍어야 하는가를 헤아리는 사람은 뜻밖에 매우 드물지 싶습니다. 값진 사진기와 장비를 갖춘 사람은 무척 많지만, 이 사진기와 장비로 어떤 사진을 어떻게 찍고 읽는가 하는 대목을 슬기롭게 살피는 사람은 뜻밖에 퍽 적지 싶어요.

가만히 보면, 한국 사회에서 '사진읽기·사진찍기'를 차근차근 이야기하거나 펴는 자리는 매우 드물어요. 학교나 강단에서도 '사진'을 알뜰살뜰 가르치거나 배우는 자리는 아주 드뭅니다.

이른바 '이론 교육'은 있고, '잘 찍는 사진 소개'는 있으며, '공모전에 뽑히기'라든지 '전시회 열기'라든지 '사진 작품 팔기'는 있지만, '사진읽기·사진찍기'라든지 '사진 이야기'는 없다시피 합니다.

피사체는 흔히 볼 수 있는 도쿄 거리. 카메라를 들고 거리를 걷기만 해도 생각지 못한 만남과 놀라움이 있다. (10쪽)

내 카메라는 도쿄에 흐르는 현재의 시간을 담아내고 있다. (14쪽)

켄이치 키리키 님이 빚은 만화책 『도쿄 셔터 걸』(미우, 2015) 첫째 권을 읽습니다. 고등학교 사진부 학생들이 도쿄 시내 곳곳을 거닐면서 '두 다리로 느끼는 이웃 삶'을 이야기하고, '머리에 넣는 지식보다는 몸으로 마주하는 삶'을 이야기하면서, 이렇게 느끼고 헤아리는 삶을 '사진으로도 넌지시 옮기는 즐거움'을 이야기합니다.

다만, 이 만화책은 그림결이 그리 뛰어나지 않습니다. 만화책에 나오는 사람들 얼굴이 거의 똑같습니다. '인체 비례'도 썩 맞추지 못합니다. 아무래도 '도쿄 시내 구석구석'을 꼼꼼히 그려서 보여주려는 뜻인 만화책이기에 '사람 그리기'는 뒤로 처졌구나 싶기도 합니다. '만화책으로 사진을 이야기하기'에 눈길을 맞춘 작품인 만큼 '사람 그리기'에는 마음을 덜 기울였구나 싶기도 해요.

어느 모로 본다면, 만화책에 나오는 그림은 좀 못 그려도 될 수 있습니다. 그림은 뛰어나지만 이야기가 없으면 어떤 작품이 될까요? 그림결은 훌륭하지만 이야기에 아무런 알맹이가 없이 재미조차 없으면 어떤 작품이 될까요?

'사진을 이야기하는 만화책'이라는 얼거리를 헤아려 봅니다. 사진을 찍을 적에는 '사진을 잘 찍어야' 하지 않습니다. 아무리 잘 찍은 사진이라 하더라도 아무런 이야기가 깃들지 않으면 부질없어요. '사진 묘사'가 훌륭하다든지, '황금비율을 맞추었다'든지 '색감이나 비례나 콘트라스트나 이것저것 멋지다'든지 하더라도, 이 사진 한 장에 이야기가 없다면, 이런 사진은 더 들여다보지 않습니다.

요절한 위대한 작가의 모습은 이제는 사진에 담을 수 없다. 그래도 우리는 남겨진 작품 속에서 언제나 그와 만날 수 있다. (34쪽)
미하루는 그날 표정 중 제일 기쁘게 웃으며 어머니에게 말을 걸었다. (40쪽)

안 흔들리고 찍은 사진이기에 '좋지' 않습니다. 안 흔들리고 찍은 사진은, 말 그대로 '안 흔들린 사진'입니다. 초점이 빈틈 없이 맞은 사진도 그저 '초점이 빈틈없이 맞은 사진'입니다.

어떤 사진을 찍어야 할까요? 아주 쉽습니다. 우리가 즐겁게 여기는 이야기를 사진으로 찍으면 됩니다. 사진을 왜 찍어야 할까요? 아주 쉽지요. 우리가 기쁘게 사는 모습을 그야말로 기쁘게 웃고 노래하기에 이 기쁨을 사진으로 찍습니다.

즐거움을 사진으로 담을 적에는 '좀 흔들린다'든지 '초점이 살짝 어긋났다'든지 '색감이 좀 처진다'든지 '구도가 엉성하다'

든지 하더라도 다 괜찮습니다. 즐거움을 담았으니까요.

　기쁨을 사진으로 옮길 적에도 이와 같아요. 기쁜 이야기가 흐르는 사진을 찍을 수 있으면 됩니다. 그럴듯해 보인다거나 멋져 보여야 하지 않습니다. 돋보인다거나 대단해 보여야 하지 않습니다.

"내 사진은 안 돼. 조금 세련되지 못하다고 할까. 투명감이 떨어진다고 할까. 찍고 싶은 순간의 공기를 담을 수가 없어." "라이카를 사면 찍을 수 있을지도? 키무라 이헤이처럼." "고등학생한테 그런 돈이 어딨어. 가끔 생각해. 좋은 사진이란 대체 뭘까 하고." "음, 정해진 답이 없는 게 아닐까? 난 이렇게 생각해. 카메라는 '신의 눈'이라고. 하늘의 색, 나무의 흔들림, 철새의 무리, 길을 걷는 사람들 표정, 어디를 어떤 각도에서 찍어도 거기에는 반드시 빛이 들어가고 생명의 흔적이 있어."
(75–76쪽)

　문학상을 타려는 뜻으로 문학을 한다면 재미있을까요? 졸업장을 타려는 뜻으로 학교를 다닌다면 재미있을까요? 공모전에서 뽑히려는 뜻으로 사진을 찍는다면 재미있을까요?

　글이나 그림이나 사진은 '남이 보아주라'는 뜻으로 일구지 않습니다. 글도 그림도 사진도 '우리가 스스로 다시 보고 또 보고 새로 보고 자꾸 보는 즐거움'을 누리려고 일굽니다.

　손수 쓴 글을 스스로 새롭게 읽으면서 즐겁습니다. 손수 그

린 그림을 스스로 새롭게 바라보면서 즐겁지요. 손수 찍은 사
진을 스스로 새롭게 들여다보면서 즐거워요.

남한테 보여주려고 찍는 사진이 아니라, 내가 다시 보고 새
롭게 보려고 찍는 사진입니다. 그러니까, 사진 좀 '잘 찍었다'
고 해서 자랑할 일이 없습니다. 사진 좀 '못 찍었다'고 해서 서
운해 하거나 아쉬워 할 일이 없습니다.

> "스카이트리 건설에 따른 재개발로 풍경이 점점 변하고 있으
> 니까, 들를 때마다 꼼꼼하게 촬영할 수 있도록 노력하고 있어.
> 그래서 이건 나 나름대로 남기는 마을의 기록이야." (87쪽)
> 상반된 음과 양, 빛과 그림자를 통해 보이는 세계. 마치 내가
> 이제까지 몰랐던 오토나시 선생님의 또다른 모습과도 같았다.
> (118쪽)

만화책 『도쿄 셔터 걸』에 나오는 고등학교 사진부 학생은 사
진을 왜 찍을까요? 바로 '사진을 좋아하는 상냥한 눈길로 스스
로 즐겁게 삶을 담으려는 뜻'이 있기 때문입니다. 다른 사람이
바라보아 주는 모습이 아닌 '스스로 즐겁게 바라보는 우리 고
장' 모습입니다. 다른 사람이 훌륭하다고 북돋아 주는 모습이
아닌 '손수 가꾸는 우리 보금자리와 마을 이야기'가 흐르는 모
습입니다.

> "난 내가 가진 물감으로 도저히 하늘의 파란색과 나뭇잎의 녹
> 색을 제대로 칠할 수 없어서 화가가 되는 건 무리라고 포기했

어." "딱히 하늘이 파란색으로만 되어 있는 건 아니잖아. 그건 너 스스로가 무의식중에 선택한 거야." (163쪽)

사진은 잘 찍어야 하지 않습니다. 말솜씨는 훌륭해야 하지 않습니다. 시험점수가 높게 나와야 하지 않습니다. 졸업장이나 자격증이 있어야 하지 않습니다. 대통령이 되거나 시장·군수 같은 자리에 서야 하지 않습니다.

그저 여기에 있으면 됩니다. 그저 내가 나를 사랑하면서 삶을 가꾸면 됩니다. 그저 오늘 하루를 새롭게 맞이하면 됩니다.

어떤 사진기를 써야 할까요? 어떤 사진기라도 다 되지요. 값진 사진기를 쓰고 싶다면 값진 사진기를 쓰면 됩니다. 가벼운 사진기를 쓰고 싶다면 가벼운 사진기를 쓰면 돼요.

어떤 것을 찍어야 할까요? 어떤 소재나 주제라도 다 됩니다. 스스로 마음에 드는 소재와 주제를 찾으면 됩니다. 스스로 사랑하면서 살아가는 자리에서 즐겁게 마주하는 소재나 주제라면 모두 다 사진으로 담을 만합니다. 남들이 많이 찍는 소재나 주제라도 됩니다. 남들이 아무도 안 찍는 소재나 주제라도 되지요. 가리거나 따져야 할 것은 없지만, 꼭 한 가지만 가리거나 따지면 됩니다. '너, 이 사진을 찍어서 즐겁니?' 하고 물으면 돼요. '나, 이 사진을 찍으면서 즐거웠나?' 하고 물으면 됩니다.

"카메라나 렌즈도 중요하지만 포트레이트를 찍을 때 제일 중

요한 게 뭐라고 생각해? 상대와 많은 커뮤니케이션을 취해 그
사람 본연의 모습에 되도록 가까워지게 만드는 것." (177쪽)

이야기가 흐르기에 사진입니다. 이야기를 빚기에 사진입니
다. 이야기를 나누기에 사진입니다. 이야기가 새록새록 넘치
기에 사진입니다. 그러니까, 이야기가 있기에 사진입니다. 모
든 사진은 이야기입니다. 모든 책도 이야기요, 모든 글과 그림
도 이야기예요. 모든 춤과 노래도 이야기입니다. 다시 말하자
면, 모든 사람들이 저마다 누리는 삶은 저마다 다르면서 새롭
고 즐거운 이야기입니다.

사진은 이야기를 찍습니다. 사진은 삶을 찍습니다. 사진은
사람을 찍습니다. 사진은 사랑을 찍습니다. 사진은 바로 내가
나를 찍는 즐거운 길입니다.

사진은 '전문(프로) 사진가'만 찍는가?

■ 그녀와 카메라와 그녀의 계절 1-2
■ 츠키코
■ 서현아 옮김
■ 학산문화사, 2015

　무더운 한여름을 식히려면 무엇이 좋을까요? 우리 집 아이들은 얼음과자를 말하기도 하지만, 바다하고 골짜기를 말하기도 합니다. 우리 집에는 선풍기나 에어컨이 없습니다. 부채만 있습니다. 한여름 한낮에 해가 높이 걸리면 그야말로 후끈후끈하지만, 처마 밑이라든지 나무 그늘은 제법 시원합니다. 바람이 부는 날에는 모기그물을 치고 마룻바닥에 드러누워도 퍽 시원합니다. 시골은 해가 떨어지고 밤이 깊으면 서늘합니다. 도시라면 밤에도 더위가 꺾이지 않을 텐데, 시골하고 도시가 다른 대목은 바로 흙이랑 나무랑 숲이랑 풀이라고 느낍니다. 흙이 없고 나무하고 풀을 찾아보기 어려운 곳에서는 푸르면서 시원한 바람이 불기 어렵습니다. 흙이 있고 나무하고 풀이 넘실거리는 곳에서는 푸르면서 시원한 바람이 붑니다.
　자전거에 두 아이를 태워 골짜기로 나들이를 갑니다. 물놀

이를 마친 뒤에 갈아입을 옷을 챙깁니다. 나무가 우거져서 햇볕이 스미지 않는 골짜기에서는 골짝물에 몸을 담그지 않아도 시원합니다. 골짜기에서는 귀가 멍할 만큼 우렁찬 소리를 내며 물이 흐르고, 이가 부딪힐 만큼 차가운 물살에 몸을 맡기면 더위는 가뭇없이 사라집니다.

물방울이 튀는 모습을 바라보다가, 아이들이 물방울이 튀는 바위 틈으로 살살 다가가서 손이랑 발을 내미는 모습을 쳐다보다가, 미끌미끌한 돌을 밟고 골짝물에 풍덩 빠지는 모습을 보다가, 제비나비가 춤추며 날아가는 모습을 헤아리다가, 작은아이가 돌 틈에서 가재를 알아보고는 한참 들여다보는 모습을 지켜보다가, 슬쩍 사진기를 손에 쥡니다. 저는 '사진가' 아닌 '어버이'로서 아이들을 마주하면서 사진을 찍습니다.

'커다란 카메라? 찌, 찍었어? 방금 찍은 거야? 왜 갑자기, 게다가 아무 말도 없이 찍고 가 버리는 건 또 뭐야?' (1권 12–13쪽)
"아, 그대로 있어. 먹는 모습 찍는 걸 좋아하거든." "머, 먹는 모습 찍히는 걸 좋아하는 사람은 별로 없을 것 같은데?" (1권 26–27쪽)

『그녀와 카메라와 그녀의 계절』(학산문화사, 2015)이라는 만화책을 읽습니다. 모두 세 권짜리로 나온 만화책입니다. 만화책 이름에서도 엿볼 수 있듯이, 이 만화책은 '사진기'와 '젊음

(사랑이 꽃피는 계절)'을 그립니다. 사진을 좋아해서 '전문 사진가'가 되는 꿈을 키우려는 주인공(유키)이 있고, 전문 사진가로 나아가려는 짝꿍한테 마음이 사로잡힌 다른 주인공(아카리)이 있습니다.

한 사람은 꽤 오래도록 '전문 사진가'답게 사진을 찍으며 살았습니다. 전시회를 연다든지 작품집을 낸 일은 없지만, 고등학생이어도 푼푼이 돈을 모아서 사진기하고 필름을 장만할 뿐 아니라, 손수 현상과 인화를 합니다. 다른 한 사람은 얼결에 서로 짝꿍이 된 뒤에 처음에는 '모델'처럼 사진에 찍히기만 하다가, 짝꿍이 선물한 조그마한 사진기를 보배처럼 간수하면서 틈틈이 사진을 찍는데, 오직 한 사람, 제(아카리) 마음을 사로잡은 짝꿍(요키) 모습만 찍어요.

"알바는 오늘 쉴 수 있는 거지?" "응!" "그럼 오늘 하루는, 같이 사진 찍으면서 보내자. 걸어가는 모습도, 이야기하는 것도, 하늘도, 길을 가는 사람도, 고양이도." (1권 123쪽)
"국도 중앙분리대에 서서, 신호가 바뀔 때마다 지나가는 사람들을 종일 찍은 적이 있어. 카메라를 알아차리고 얼굴을 찡그리는 사람, 숨기는 사람, 노려보는 사람, 개의치 않는 사람 등등 여러 가지였지. 하지만 불평하는 사람은 없었어. 다들 바빠서 신경 쓸 틈이 없는 것 같더라. 그러다 보니 내가 투명해진 기분이 들었어." (1권 127쪽)

만화책 『그녀와 카메라와 그녀의 계절』에서 흐르는 사진 이야기는 그리 대수롭지 않습니다. 남다르거나 대단하거나 놀랍거나 멋있거나 훌륭하다 싶은 '사진 이론'이라든지 '사진 철학'이 나오지는 않습니다. 그저 마음과 마음이 만나는 이야기만 나옵니다.

'프로 사진가'가 되기를 꿈꾸면서, 작은 도시를 벗어나서 큰 도시(도쿄)로 가고 싶은 아이(유키)는 '사랑이 꽃피는 짝꿍'을 사귈 마음이 없습니다. '프로 사진가'이든 '아마 사진가'이든 생각한 일도 생각할 일도 없는 아이(아카리)는 가난한 집안에서 늘 알바를 하면서 살림돈을 보태느라 취미나 꿈은 생각조차 한 일이 없다가, 그야말로 눈에 뜨이는 몸짓은 한 번도 한 적이 없다가, 다른 사람 눈치는 아랑곳하지 않으면서 즐겁게 한길을 걷는 아이(유키)를 처음 마주한 뒤로 마음이 움직입니다.

처음에는 어렴풋한 그리움이라면, 이윽고 '더 오래 함께 있고 싶은' 느낌이며, 곧 '손을 잡거나 팔짱을 끼며 함께 놀고 싶은' 생각입니다. 이 다음으로는 어떤 마음이 들까요?

'이 작은 35mm 필름만이 아니라, 내 안에도, 이 그림을 새겨서 잊지 않도록 해야지. 언제든지 오늘 아침을 떠올릴 수 있도록.' (1권 154쪽)
'내가 이런 표정을 지을 수 있는 줄 몰랐어. 아카리는 좋은 카메라맨.' (2권 16쪽)

사진을 처음 배우고, 사진기를 처음 다루며, 사진을 그야말로 처음으로 찍은 아이(유카리)는 문득 마음속으로 생각 한 줄기를 길어올립니다. '눈앞에 보는 그림을 마음에 새기자'고 생각합니다. 사진으로만 찍지 않고 마음으로 찍자고 생각해요.

사진가로 나아가려는 짝꿍한테서 들은 "아카리는 좋은 카메라맨"이라고 하는 말은 무엇을 뜻할까요? 바로 아카리라는 아이는 '사진에 찍히는 사람'이 어떤 마음이요 눈빛이며 넋이고 삶인가 하는 대목을 사랑스럽게 읽어서 '가장 눈부시게 아름다운 모습'을 찍을 수 있기 때문에 "좋은 카메라맨"이라고 합니다.

사진기 다루는 솜씨로 치자면 어리숙하지요. 사진기조차 선물로 받은 한 대만 있어요. 그러나, 사진을 찍으려고 하면, 어느 누구도 이 아이 마음을 따를 수 없다고 할 만합니다.

사진은 어디에 있을까요? 바로 마음속에 있습니다. 사진은 어떻게 찍을까요? 바로 마음으로 찍습니다. 사진은 어떻게 읽는가요? 언제나 마음으로 읽습니다. 사진이란 무엇일까요? 서로 아끼면서 언제나 사랑이 피어나는 마음입니다.

'내가 유키를 찍은 사진에 '감정'이 담긴 걸까?' (2권 33쪽)
'유키가 찍고 싶어도 찍을 수 없는 사진을, 이제부터 내가 찍어 주겠어.' (2권 48쪽)

'유키'라는 일본말은 여러 가지 뜻이 있는데, '눈'하고 '하양'

두 가지 뜻도 있습니다. 아카리라는 아이는 제 짝꿍을 떠올리면서 "내 생활은 흑백이었다. 유키를 만나고부터 컬러가 됐던 것이다. 하지만 이제 다시, 색깔이 사라지려 한다.(2권 73-74쪽)"고 마음속으로 말합니다. 어느 모로 보면 '유키'라는 아이는 흑백사진처럼 흑백이라고 여길 수 있고, 아직 아무것도 그리지 않은 하얀 바탕일 수 있으며, 모든 것을 하얗게 감싸는 숨결을 나타낸다고 할 수 있습니다.

'흑백(유키)'을 만나기 앞서 '흑백(따분한 삶)'이었다가, '하양(유키)'를 만나고부터 '컬러(무지개, 재미난 삶)'가 되었다고 하는 말을 가만히 돌아보다가 빙그레 웃음이 납니다. 문득 이 아이들한테 한 마디를 들려주고 싶습니다. 얘야, 흑백도 사랑스러운 삶이고, 컬러도 아름다운 삶이란다. 흑백도 즐거운 사랑이고, 컬러도 기쁜 사랑이란다. 우리는 언제나 사랑스럽고 아름다운 하루를 즐겁게 나누면서 기쁘게 어깨동무를 한단다.

"그보다 나는 뭣 때문에 사진을 찍고 있을까. 아무리 애써도, 보여줄 사람도 없는데." (2권 71쪽)

"뭣 때문에 사진을 찍고 있을까" 같은 혼잣말은 사진을 찍는 사람이라면 누구나 한 번쯤, 또는 자주, 또는 으레 느끼기 싶습니다. 참말 뭣 때문에 사진을 찍을까요? 재미있어서 찍겠지요. 좋아서 찍겠지요. 즐겁거나 기뻐서 찍겠지요. 아프거나 슬플 적에 이 마음을 달래려고 찍겠지요. 아름다운 모습을 오래

도록 간직하고 싶어서 찍겠지요. 아름다운 모습을 이웃하고 나누려고 찍겠지요.

전시회는 왜 하고, 작품집은 왜 낼까요? 예술을 하거나 이름을 떨치려고 사진을 찍을까요? 어쩌면, 예술을 하려고 사진을 찍는 사람이 있을 테고, 예술가로 이름을 알리거나 돈을 벌려고 사진을 찍는 사람이 있을 테지요. 어떻게 사진을 찍든 대단할 것도 대수로울 것도 훌륭할 것도 없습니다. 사진은 '전문가'만 찍지 않기 때문입니다. 사진은 '누구나' 찍기 때문입니다.

몇몇 전문가만 쓰라고 하는 사진기가 아닙니다. 누구나 다루면서 제 삶이랑 사랑을 즐겁고 아름다우면서 재미나게 찍으라고 하는 사진기입니다. 노출이나 초점은 아무것도 아닙니다. '잘 찍는 사진'이나 '좋은 사진'은 아무것도 아닙니다. '명작'이나 '걸작'은 아무것도 아닙니다. 누구나 오늘 이곳에서 제 삶을 사랑하면서 찰칵 하고 단추를 눌러서 빚는 사진에 기쁜 이야기를 담자고 하는 사진기를 가슴으로 포근히 안으면 더없이 아름다우면서 반갑습니다.

너희가 태어나고 내가 자란 곳

■ 한국 KOREA, 그 내면과 외면
■ 마크 드 프라이에
■ 행림출판, 1990

제가 나고 자란 곳을 사진으로 찍는 사람이 있습니다. 굳이 다른 곳은 돌아보지 않고 제 삶자리를 사진으로 찍는 사람이 있습니다. 좀 멀리 돌아다니면서 다른 고장을 사진으로 찍을 만할 텐데, 굳이 다른 고장으로 마실을 다니지 않으면서 제 고장에서만 즐겁게 사진을 찍는 사람이 있습니다.

제가 나고 자란 곳은 사진으로 안 찍는 사람이 있습니다. 언제나 즐겁게 온갖 곳을 두루 돌아다니면서 기쁘게 사진을 찍는 사람이 있습니다. 이곳에서도 찍고 저곳에서도 찍어요. 그런데 막상 제가 나고 자란 곳만큼은 찾아가지 않는 사람이 있고, 제가 나고 자란 곳에 찾아가더라도 이곳을 사진으로 안 찍는 사람이 있습니다.

'나고 자란' 제 고장을 사진으로 찍기에 더 훌륭하지 않습니다. '태어난 곳은 아니지만, 마음을 붙이면서 지내는' 고장

을 사진으로 찍기에 더 아름답지 않습니다. 어느 고장을 사진으로 찍든, 우리는 저마다 '마음에 사랑스레 스며드는 고장'을 기쁘게 맞아들이면서 사진을 찍습니다. 이 고장에서 나고 자란 사람이라서 '이 고장 모습'을 누구보다 잘 찍거나 훌륭하게 찍지 않습니다. 이 고장에서 나지도 않고 자라지도 않은 사람이기에, 어쩌다 한두 번 찾아와서 며칠이나 몇 달이나 몇 해쯤 머무르는 눈길이나 몸짓으로는 '이 고장 모습'을 제대로 못 찍는다고 할 수 없습니다.

> 하늘에는 계절이 있고, 땅에는 실체가 있다. 모든 물질에는 아름다움이 깃들어 있듯, 모든 작업에는 장인 정신이 깃들어 있는 법이다.

"난희와 교에게. 여기가 바로 너희들이 태어난 땅이란다."로 첫머리를 여는 사진책 『한국 KOREA, 그 내면과 외면』(행림출판, 1990)을 읽습니다. 벨기에사람 마크 드 프라이에 님이 빚은 사진책입니다. 벨기에라는 나라에서는 손꼽히는 사진가라고 하지만, 한국에서는 그리 안 알려진 사진가입니다. 사진책 『한국』을 선보인 적이 있으나, 이 사진책은 책집이나 도서관에서 자취를 감춘 지 제법 되었습니다.

사진책 『한국』 첫머리는 "여기가 바로 너희들이 태어난 땅이란다"로 엽니다. 무슨 말일까요? 어떤 뜻일까요? 아마 마크 드 프라이에 님은 한국 아이를 둘 받아들여서 이녁 아이로 돌

보았다는 뜻이겠지요. 한국에서 벨기에로 가야 하던 아이들한테 '너희가 태어난 곳'이 어떤 삶자리인지 보여주려는 마음으로 빚은 책이라는 말일 테지요.

문득 '내 고장'을 떠올립니다. '내 고장'은 어디일까요? 우리가 태어난 곳이면 내 고장이 될까요? 오늘 우리가 사는 곳이 내 고장이라 할까요?

'이 글을 쓰는 제'가 태어난 고장은 인천입니다. 광역시도 직할시도 아닌 '경기도 인천'일 적에 그곳에서 태어났고 자랐습니다. 어마어마하게 많은 공장에서 내뿜는 매연을 늘 맡으면서 국민학교를 다녔고, 연탄공장 탄가루를 함께 마시면서 어린 나날을 보냈습니다. 하루 내내 철길 소리를 들었고, 큰 짐차 소리를 들었습니다. 동무들과 골목에서 뛰놀고 바닷가나 둠벙을 찾아다니며 낚시를 하기도 했지만, 제 어릴 적 고장인 인천은 매캐한 바람과 조용한 골목 두 가지입니다.

저는 고등학교를 마친 뒤 이 고장을 떠났고, 사진을 처음 배우고 나서도 다른 고장(서울)에서 사진을 찍을 뿐, '태어난 고장'을 사진으로 찍으려는 생각은 조금도 안 했습니다. 서른세 살 무렵에 '태어난 고장'으로 돌아가서 '사진책도서관'이라는 곳을 연 뒤에 비로소 '내 고장'을 사진으로 찍었습니다. 그러니까, 저는 '태어난 고장'을 사진으로 찍지 않고, '사는 고장'을 사진으로 찍었습니다.

한국이라는 나라를 이해하는 데는 여러 가지 방법이 있을 것이다. 한국의 전통적인 건축물을 둘러보면서 그 고유한 균형미를 창출해 낸 정교한 감성을 살펴볼 수도 있을 것이고, 시골 구석구석을 돌아다니면서 자연의 순리대로 살아가는 사람들을 찾아볼 수도 있을 것이다.

사진책 『한국』을 보면 한국 사진가로서는 거의 안 찍는다 싶은 모습이 처음부터 끝까지 흐릅니다. 절집 사진이 많이 나오기는 하지만, 한국 사진가가 절집에 찾아가서 흔히 찍는 모습을 사진책 『한국』에서는 거의 찾아볼 수 없습니다. 이를테면, 절집으로 들어서는 문간에 붙은 백열등을 한국 사진가가 찍을 일은 없겠지요. 절집에서 빨래를 하는 스님 모습을 한국 사진가가 찍는 일도 매우 드뭅니다. 꽃무늬 문살을 찍은 사진에서도 마크 드 프라이에 님은 '문살 무늬'보다 '문살에 드리운 그림자'가 한결 도드라진 사진을 보여줍니다.

여느 시골집 수수한 마당과 살림살이를 보여줍니다. 시골에 세우는 기도원 같은 예배당 사진도 여럿 나옵니다. 그런데 기도원인지 예배당인지 헷갈릴 만한 시설을 찍은 사진도, 이 시설 둘레에 우거진 숲과 파란 하늘을 함께 보여줍니다. 둘레에서 한들거리는 들꽃을 나란히 보여줍니다.

사진책 『한국』은 '겉과 속(내면과 외면)'을 보여준다고도 하겠지요. 그러나 '겉과 속'이라기보다는 그저 '삶'입니다. 여기에서도 보고 저기에서도 보는 삶입니다. 너한테서도 보고 나

한테서도 보는 삶이에요. 한국이라는 나라에 두 발을 디디고 지내는 사람들이 함께 누리는 삶입니다. 잘나지도 않고, 못나지도 않은 삶입니다. 올림픽을 둘러싸고 정부에서 자랑하려고 하는 높다란 건물이 서는 한국이 아니고, 포항제철이라든지 커다란 공단을 내세우려고 하는 한국이 아닙니다. 조그마한 밥상에 나란히 둘러앉아서 어우러지는 수수한 삶이 흐르는 한국입니다. 골목과 고샅에서 뛰노는 아이들이 있는 한국이고, 저잣거리에서 부산한 이야기가 있는 한국입니다.

한국사람에게나 서양사람에게나 공통적으로 통하는 말이 있다. "사진은 천 마디의 말을 한다"는 것이다.

밖에서 보아야 안을 더 잘 보지 않습니다. 안에만 있기에 안을 못 보지 않습니다. 밖에 있든 안에 있든, '마음이 있어'야 비로소 볼 수 있습니다. '태어난 고장'을 사진으로 찍든, '사는 고장'을 사진으로 찍든, 스스로 '이 고장'을 사랑하려는 마음일 때에는, 이 고장을 찍은 사진이 사랑스럽습니다. 사진기를 손에 쥔 사람이 '무너지거나 사라지는 흐름'을 보거나 느끼려 하는 마음이라면, 어느 고장을 가더라도 무너지거나 사라지는 모습만 마주하면서 이런 사진을 찍습니다.

티벳이나 부탄이나 스리랑카에 가야 거룩한 사람을 사진으로 담을 수 있지 않습니다. 스스로 거룩한 숨결로 거듭나면서 이웃을 거룩한 사랑으로 어깨동무할 수 있다면, 바로 이곳에

서 우리 옆집에 있는 아주머니나 아저씨를 사진으로 찍으면서도 거룩한 숨결이 드러나도록 할 수 있습니다. 세바스티앙 살가도 님처럼 지구별 여러 나라를 두루 돌아다니면서 온갖 모습을 사진으로 찍을 수 있습니다. 마크 드 프라이에 님처럼 '한국에서 벨기에로 날아와야 했던 두 아이'를 헤아리면서 두 아이한테 선물하려는 마음으로 온사랑을 담아서 아주 작은 삶자리를 뚜벅뚜벅 걸어다니면서 사진을 찍을 수 있습니다.

삶을 찍기에 이야기가 있습니다. 오늘 이곳에서 살아가는 사람을 찍기에 이야기가 피어납니다. 관광지에 간다면 관광사진을 찍습니다. 여행지에 간다면 여행사진을 찍어요. 명상을 하거나 종교가 흐르는 곳에서는 명상사진이나 종교사진을 찍습니다. 그러나, 이렇게 갈래를 지으면 사진이 좀 재미없습니다. 어디에서 무엇을 하든 손수 일구는 삶을 바라보고, 이웃과 동무가 누리는 삶을 바라볼 수 있어야, 재미있고 웃음꽃이 가득한 이야기가 흐르는 사진이 됩니다.

봄과 여름과 가을과 겨울이 다릅니다. 철마다 다릅니다. 아니, 철마다 새롭습니다. 한곳에 머물며 사진을 찍어도 철철이 다른 사진을 빚습니다. 한 사람을 바라보며 찍어도 '삶이 흐르고 나이가 흐르며 이야기가 흐르는' 숨결을 얼마든지 갈무리할 수 있습니다. 딱 하루만 머무르더라도 새벽과 아침과 낮과 저녁과 밤에 흐르는 바람과 기운이 다르니까, 아니, 새로우니까, 다름을 느끼는 마음이라면 '다른 이야기'를 사진으로 찍고, 새

로움을 느끼는 가슴이라면 '새로운 이야기'를 사진으로 찍습니
다. 한 시간쯤 골목을 걸어도 사진책 한 권이 태어날 수 있을
만큼 '다르거나 새로운' 이야기를 길어올릴 수 있습니다. 스스
로 다르거나 새로운 마음이 된다면 말이지요.

> 한편으로는 한국사람과 함께 살면서 복잡한 인간관계를 몸소
> 체험해 볼 수도 있고, 종교나 철학을 탐구해 볼 수도 있다. 가
> 장 간단한 방법으로는 음식을 먹어 보거나, 그저 여기에 있는
> 것만으로 만족할 수도 있을 것이다.

사진책 『한국』을 이녁 두 아이한테 선물하는 마크 드 프라
이에 님은 한국사람한테도 선물을 베풉니다. 한국에서 태어나
서 살거나, 한국으로 와서 사는 사람 모두한테 싱그러운 선물
을 나누어 주어요. 어떤 선물인가 하면, 우리 누구나 바로 오
늘 이곳에서 무엇을 하든 저마다 기쁘며 신나게 '삶'을 누릴 테
니까, 이 삶을 고맙게 여기고 사랑스레 마주하면, 언제 어디에
서나 아름다운 이야기잔치를 열 수 있다는 말을 들려주는 선
물입니다.

그저 여기에 있기만 하면서도 흐뭇할 수 있습니다. 바로 여
기에 있어서 하하 호호 웃을 수 있습니다. 오늘 여기에 있는
우리가 이웃과 어깨동무를 하면서 사진을 찍고 노래할 수 있
습니다. 맛집을 찾아나서도 재미있고, 골목을 거닐어도 재미
있으며, 시골마실을 다녀도 재미있습니다. 이불빨래를 사진

으로 찍어도 재미있고, 냇가이든 수영장이든 물놀이를 즐기는 '우리 집 아이'를 사진으로 찍어도 재미있습니다. 우리가 찍는 사진에서는 바로 '우리 스스로' 고운 님이 됩니다.

사진기를 쥐고 길을 잃은 채 떠돌다

- 방랑
- 레몽 드파르동
- 정진국 옮김
- 포토넷, 2015

사진기를 쥐고 길을 잃은 채 떠도는 사람이 많습니다. '출사'를 나가거나 '촬영여행'을 다니는 사람이 많습니다. 출사도 좋고, 촬영여행도 나쁘지 않습니다. 출사를 다니기에 나쁠 까닭이 없고, 촬영여행이기에 궂을 일이 없습니다.

사진마실(출사)은 시외버스나 기차를 타고 멀리 다녀올 수 있습니다. 비행기나 배를 타고 더 멀리 다녀올 수 있고, 여러 날 바깥잠을 자면서 지낼 수 있습니다. 그리고, 사진마실은 우리 집 마당에서 누릴 수 있고, 이웃집으로 자전거를 타고 다녀오면서 누릴 수 있습니다. 사진기를 목에 걸고 자전거마실을 다닌 분이라면 잘 알 텐데, 사진기를 목걸이처럼 대롱대롱 흔들면서 자전거를 달리다 보면, 사진으로 찍을 만한 재미나고 예쁘며 멋진 모습이 끝없이 찾아옵니다. 도무지 자전거를 달릴 수 없습니다. 가다 서고, 또 가다 서면서 자꾸자꾸 새로운

모습을 사진으로 찍습니다.

우리는 현실 대신, '정보'라든가, '기록'이라는 말이나 내세우
며 방패막이로 삼기나 한다. 아무튼, 그래서 사진 찍는 재미가
훨씬 크겠지만. (9쪽)
나는 무서운 사건을 찍을 줄은 알았지만, 길거리에서 사람들
에게 접근하거나, 화젯거리가 없는 평범한 사람들을 찍기를
겁냈다. 그럴 엄두를 못 냈다. (11쪽)
사진기자로서 너무 주제와 가까이 있었다가, 나중에는 자유로
운 사진가로서 너무 멀리 떨어져 버렸다. (28쪽)
더는 사진기자가 아니고 그렇다고 사진예술가도 아니다. 그냥
사진가다. (42쪽)

레몽 드파르동 님이 '방랑'을 하면서 느끼고 생각한 이야기
를 글과 사진으로 엮은 『방랑』(포토넷, 2015)을 읽습니다. 이
책에서는 '방랑(放浪)'이라는 한자말을 쓰는데, 이 낱말은 "딱
히 어느 곳을 생각하지 않고 이리저리 떠돌아다니기"를 가리
킵니다. 내키는 대로 움직이는 길이 방랑인 셈이고, 생각나는
대로 걷는 길이 방랑인 셈이며, 그날그날 새롭게 떠나는 길이
방랑인 셈입니다.

얽매이지 않고 다니기에 방랑입니다. 얽히거나 설키지도 않
은 채 홀로 떨어지기에 방랑입니다. 남을 붙잡지 않고, 나도
남한테 붙잡히지 않는 걸음이기에 방랑입니다. 너 하나를 바

라볼 까닭이 없이, 오직 내가 나만 바라보면서 나서는 길이 방랑입니다.

떠도는 사람은 어느 한곳에 매이려 하지 않습니다. 어느 한곳에 매일 까닭이 없다고 할 텐데, 어느 모로 본다면 '머물지 않기'가 방랑이요, 어느 한곳에 마음을 두거나 기울이거나 쏟거나 바치지 않는 몸짓이 방랑입니다.

마음 가는 대로 어느 곳이든 갈 수 있기에 방랑일 텐데, 이는 자유하고는 다릅니다. 왜 그러한가 하면, '자유'는 '홀고 가볍게 사는 모습'을 가리킵니다. '홀가분함'이 자유입니다. '방랑'은 '떠돌기'입니다. '나그네'나 '떠돌이'가 방랑이라 할 수 있습니다.

방랑에서 나는 새로운 사진을 얻었다. (14쪽)
좋은 사진을 찍으려면 어디론가 가는 것만으로 안 되고, 비행기 표만 쥔다고 되는 것이 아니며, 방랑을 작심하고 돌아다녀서도 안 된다. (16쪽)
가장 흥미로운 이미지는 좋은 사진에 가까운 것이 아니라, 오히려 사진에서 흔히 못 보던 것을 보여주는 것이다. (34쪽)
세상은 더욱더 똑같은 모습이 되어 간다. 마구잡이로 지은 건물과, 많은 것을 오염시키는, 있는 그대로 한 세상이 보인다. (70쪽)
나는 항상 궁금했다. 내가 사랑에 빠지면 좋은 사진을 찍을 수 있을까, 신통치 않은 사진이나 찍게 될까. (78쪽)

떠돌아야 하는 사람은 머물 곳이 없어서 떠돕니다. 떠돌면서 지내는 사람은 머물 마음이 없으니 떠돕니다. 떠돌아서 더 좋지 않고, 머물기에 더 낫지 않습니다. 떠돌 적에 더 재미나지 않고, 머물 적에 더 재미있지 않습니다. 그저 다른 삶입니다.

떠돌다가도 마음을 붙일 곳을 찾는다면 머물 수 있습니다. 한동안 떠돌기를 그칠 수 있습니다. 한곳에 마음을 붙이고 살다가도 떠돌 수 있습니다. 왜냐하면, 바람이 흐르고 물결이 흐르듯이, 우리 마음도 흐르기 때문입니다. 우리 마음은 한곳에 고이지 않습니다. 한곳에 머물더라도 늘 흐르는 마음입니다. 한곳에 있으면서도 이곳을 늘 새롭게 바라볼 수 있기에 마음을 붙이면서 삶을 지을 수 있습니다.

한곳에 있으면서 이곳에 마음을 못 붙인다면 무척 갑갑해서 이곳을 굴레나 쳇바퀴나 무덤으로 여길 만합니다. 떠돌더라도 이곳이든 저곳이든 마음이 닿지 않아서 마실길을 멈추지 못한다면, 이때에는 '떠도는 굴레'나 '떠도는 쳇바퀴'나 '떠도는 무덤'이라 여길 만합니다.

길을 나선다고 하기에 늘 방랑이지 않습니다. 새롭게 길을 나서지 못한다면, '제자리걷기'와 마찬가지로 어디로든 못 가면서 몸만 이리저리 자리만 바꾸는 셈입니다. 그러니까, 우리는 모든 나라를 다녀 보아야 사진을 더 잘 찍지 않습니다. 우리는 한 나라에만 머물기에 사진을 잘 못 찍지 않습니다. 우리

는 더 많은 사람을 사귀어야 사진을 더 잘 찍지 않습니다. 우리가 아는 사람이 손가락으로 꼽을 만큼 적더라도 사진을 잘 못 찍지 않습니다.

행복을 좇아 앞으로 나아가기만 한다면 얼마나 행복할까. (38쪽)

방랑에서 중요한 것이 무엇일까? 가능한 오래 '현재'를 살 수 있어야 한다. (40쪽)

사람들이 왜 이야기할 때 항상 대중의 우상(아이콘)만 떠들면서 지내야 하는지 알 수 없다. 다른 것이 있지 않을까. (86쪽)

나는 고발하러 찾아다니지 않는다. 비난하려고 찾아다니지도 않는다. 증명하려고 찾아다니지도 않는다. 여러분에게 내가 보는 방식을 보여준다. 내게 주어진 한때에 내가 보는 세계, 그 세계의 일부를. (112쪽)

요즘, 사진가들은 배경에 별로 관심이 없다. 사람의 얼굴, 초상에 몰두한다. 매우 위험한 일이다. (158쪽)

초상은 생활의 일면, 시간의 일면이다. (160쪽)

이름난 곳에 다녀 보았기에 이름난 사진을 찍지 않습니다. 널리 알릴 만한 사건이나 사고를 코앞에서 마주보았기에 널리 알릴 만한 사진을 찍지 않습니다. 이름난 사람을 사진으로 찍었기에 이 사진이 이름날 만한 사진이 되지 않습니다.

사진은 언제나 사진입니다. 이름 안 난 곳에 다녔어도 이름

을 날릴 만한 사진이 됩니다. 흔하다 싶은 일을 사진으로 담아도 널리 알릴 만한 사진이 됩니다. 시골에서 조용하고 수수하게 지내는 사람이라든지, 도시 한켠에서 조용하고 투박하게 살림을 꾸리는 사람을 사진으로 찍어도 크게 이름날 만한 사진이 됩니다.

사진을 사진답게 찍을 때에 비로소 사진답다고 합니다. 그럴듯한 모습을 찍으면 그저 '그럴듯할' 뿐입니다. 멋있어 보이게 찍는다면 그저 '멋있어 보일' 뿐이지요. 이렇게 만지작거리거나 저렇게 꾸민다고 해서 사진이 빛나지 않습니다. 이렇게 붙이거나 저렇게 자른다고 해서 사진이 도드라지지 않습니다.

사진 한 장에 담을 이야기를 제대로 바라보아야 비로소 사진이 됩니다. 내가 걷는 길을 나 스스로 제대로 바라보고 느껴서 가슴에 담을 때에 비로소 '방랑(떠돌기)'이 되고, 이 방랑길에 사진 한 장 찍어서 이웃과 나누는 삶을 짓습니다.

> 너무 쉬운 소형사진기로 찍고 싶지 않았다. 서로 아무 상관도 없는 사람들에게 접근하고 싶지 않았다. (104쪽)
> 사막에서는 촬영할 것이 거의 없다. 바로 이런 점이 엄청나게 참신하다. (126쪽)
> 나는 움직이지 않고 한곳에서도 방랑할 수 있다. 항상 같은 장소에 있으면서도 방랑할 수 있다. (176쪽)
> 뭐든 그 사진을 주시하려고 그것의 생명이 다할 때까지 기다리지 않아야 한다. (178쪽)

서울에서 해남까지 두 다리로 걸어야 방랑이 되지 않습니다. 서울 한켠을 조용히 거닐어도 방랑입니다. 인천부터 바닷가를 두루 거쳐 남해를 지나 강원도 고성까지 걷는다고 해서 방랑이라 하지 않습니다. 우리 보금자리 작은 방에 드러누워 눈을 감고 그림을 그려도 얼마든지 방랑입니다. 커다란 사진기를 쓰기에 더 큰 사진이 태어나지 않습니다. 조그마한 사진기를 쓰기에 좁다란 사진이 태어나지 않습니다. 사진기를 손에 쥔 마음에 따라 사진이 달라집니다. 사진기를 손에 쥐고 이 길을 걷는 숨결에 따라 사진이 새롭습니다.

흑백사진이어야 더 눈부시지 않습니다. 무지개빛으로 찍는 사진이어야 더 아름답지 않습니다. 사진 한 장에 담을 이야기를 밝게 비추어야 눈부십니다. 사진 한 장에 넣을 이야기를 곱게 일구어야 아름답습니다.

부엌에서 밥을 짓는 어버이가 흥얼흥얼 노래를 부르면서 춤을 춥니다. 이 어버이는 좁은 부엌을 넓게 누리면서 밥을 짓고, 삶을 지으며, 살림을 지으니, 이 밥을 함께 먹을 아이들은 밥과 삶과 살림과 사랑을 물려받습니다. 기쁨으로 가득해서 활짝 웃습니다. 맑게 웃는 아이들 모습은 '경제개발과 산업화가 덜 된 나라'로 찾아가야 찍을 수 있지 않아요. 바로 '우리 집 부엌'에서도 얼마든지 찍을 수 있습니다. 낯선 아이를 찍어야 새로운 사진이 되지 않습니다. 우리 집 아이나 이웃 아이를 찍어도 얼마든지 새로운 사진이 됩니다. 마음이 새로울 때에 새

로운 사진을 빚습니다.

더 먼 길을 더 오래 걸어야 방랑이 되지 않습니다. 마음으로 온누리를 뚜벅뚜벅 걷는 씩씩하고 다부진 숨결이 될 때에 방랑입니다. 사진책 『방랑』은 사진기를 손에 쥐고 이 땅을 씩씩하고 다부지게 밟을 '사진벗'한테 건네는 작은 선물입니다.

어떤 모습을 사진으로 남기는가

- 봉주르 코레
- 박로랑
- 눈빛, 2013

프랑스에서 태어나고 자란 박로랑 님이 담은 사진으로 엮은 『봉주르 코레』(눈빛, 2013)를 읽으며 생각합니다. 박로랑 님은 이녁이 내놓은 세 번째 사진책인 『봉주르 코레』에서 "한국에 체류하는 동안 나는 머지않은 미래에 사라질 것으로 보여지는 것을 집중적으로 사진 찍었다. 하지만 내가 찍은 사진들은 한국의 새로운 이미지만을 보려고 하는 사람들의 흥미를 끌지 못했다. 그래서 부상하는 한국의 이미지를 찍기 위해 대한항공과 현대 그룹의 후원을 받아 1986년에 다시 한국에 왔다(192쪽)."고 밝힙니다.

박로랑 님 말마따나, 사진책 『봉주르 코레』를 살피면, 이제 사라지고 없는 모습을 애틋하게 돌아볼 수 있습니다. 이 사진책에서만 피어나는 모습이 물씬 흐릅니다.

박로랑 님은 한국에서 곧 사라질 모습을 어떻게 알아챘을까

요. 박로랑 님 눈길에는 한국사람이 무엇을 아끼고 사랑한다고 보였을까요. 한국에서 곧 사라질 모습이란, 한국사람이 아끼지 않거나 사랑하지 않는 모습이라 하겠지요? 한국에서 한국사람이 아끼거나 사랑하는 모습이라면 좀처럼 사라지지 않을 테니까요. 다시 말하자면, 박로랑 님이 사진으로 담은 모습이란, 한국에서 한국사람이 사랑하지 않고 아끼지 않는 모습입니다. 한국사람 스스로 등지거나 멀리하고 싶은 모습을 찍어서 남긴 사진이 모여 『봉주르 코레』가 태어난 셈입니다. 한국사람 스스로 즐겁게 찍지 않은 모습이요, 한국사람 스스로 기쁘게 누리지 않은 모습이며, 한국사람 스스로 아름답게 가꾸지 않은 모습입니다.

> 나의 태권도 사범이자 나중에 나의 의형제가 된 이관영의 카리스마 덕분에, 나는 아주 빨리 그 당시 프랑스에 체류하고 있던 300여 명의 한국인들을 만났다. 유학생, 예술가, 외교관, 체육계, 종교계, 상공인, 요식업계 사람들. 나는 그들의 모임에서 유일한 프랑스인이었고, 그들이 하는 말을 알아듣지 못하는 유일한 사람이었기에 곧바로 한국어를 배우기로 결심했다. (191쪽)

박로랑 님은 한국을 떠나 프랑스로 와서 살아가는 이웃들하고 살가이 사귀고 싶어 한국말을 배웠다고 합니다. 대단한 일인가, 하고 고개를 갸우뚱해 봅니다. 하나도 안 대단합니다.

왜냐하면, 박로랑 님은 사이좋은 이웃이 되고 싶었습니다. 살가운 동무를 만나고 싶었습니다. 그러니, 이웃이 하는 말을 배우고, 동무와 도란도란 이야기꽃 피우고 싶어요.

한국에서 나고 자라는 이들 가운데 이웃 고장에서 쓰는 말을 애틋하게 아끼거나 즐겁게 배우는 사람은 매우 드뭅니다. 경상도에서 나고 자라며 전라말을 배우는 사람은 무척 드뭅니다. 전라도에서 나고 자라며 경상말을 배우는 사람도 아주 드뭅니다. 그저 남남입니다.

가난한 사람들 살아간다는 골목마을이나 판잣집마을을 찾아가서 사진을 찍은 사람은 꽤 많습니다. 골목마을이나 판잣집마을에서 학술조사를 하거나 건축연구를 하는 사람도 제법 많습니다. 그런데, 스스로 골목마을 사람들 삶을 배운다거나, 가난한 이웃들 사랑을 배운다거나, 판잣집마을 동무를 사귀면서 도란도란 이야기꽃을 피우는 사람은 거의 없어요.

프랑스에서 살아가는 박로랑 님은 어느 날 겪은 이야기를 『봉주르 코레』에서 들려줍니다.

1988년에 나는 사진가 앙리 카르티에 브레송을 만났다. 원래는 나온 지 얼마 안 되는 내 책 두 권을 보여주기 위해 그의 부인인 마르틴 프랑크를 만나기로 되어 있었던 자리였다. 그는 내 책은 펼쳐 보지도 않고, 내게 오이겐 헤르겔의 책에 대해서만 오랫동안 이야기했다. (193쪽)

'오이겐 헤르겔'이라는 이름이 낯익은 분이 있을 테고, 낯선 사람이 있을 텐데, 눈빛 출판사에서 나온 『봉주르 코레』에서, 이녁 이름을 잘못 적었습니다. 'Eugen Herrigel'은 '헤리겔'로 적어야지요. 이녁 책은 2012년 3월에 『마음을 쏘다, 활』(포토넷)이라는 이름이 붙어 새롭게 나오기도 했어요. 이 책은 2004년 3월에 『활쏘기의 선』(삼우반)이라는 이름으로 나온 적 있습니다.

활쏘기를 배우는 동안 무엇을 깨닫느냐 하는 대목을 밝히는 '오이겐 헤리겔' 님 책은, 마음닦기뿐 아니라 사진찍기와 글쓰기가 모두 하나로 이어지는 빛을 들려줍니다. 그러니까, 박로랑 님이 좋아하고 사랑하고 싶은 사진이란, 마음으로 사귀고 꿈으로 어깨동무하면서 웃음과 눈물로 노래하고픈 삶입니다. 한국에서 사라지는 모습을 찍은 사진이 아닌, 이 땅에서 태어나 살아가는 사람들이 오랜 나날에 걸쳐 서로 사랑하고 아끼면서 꿈꾸고 노래한 빛을 찍은 사진입니다.

어떤 모습을 찍어서 사진으로 남길까요? 기록이 될 만한 무언가를 캐내어 사진으로 남길까요? 어쩌면, 그럴 수 있겠지요. 그러면, 무엇이 기록이 될 만한가요? 대통령 모습? 정치꾼 모습? 의사나 박사나 예술가나 유명인이나 연예인 모습?

때로는 대통령이나 연예인 모습이 기록이 될는지 몰라요. 그러나, 우리가 애틋하게 돌아보며 환하게 웃음짓도록 이끄는 사진은 '사진에 깃든 사람이 누구인지 몰라'도, 따사롭게 사랑

하는 삶이 흐르는 사진입니다. 수수하고 투박하게 삶을 가꾸는 모습을 담은 사진이 오래오래 '기록' 노릇을 합니다. 여느 삶터 여느 마을에서 만난 모스을 수수하고 투박하게 찍은 사진이 두고두고 '역사'가 되고 '문화'가 되며 '예술'이 됩니다.

박로랑 님은 한국에서 곧 사라질 만한 모습을 사진으로 담았다고 고개숙여 이야기하지만, 『봉주르 코레』에 흐르는 사진을 찬찬히 돌아보면, 어느 사진이든 애틋하고 사랑스러우면서 곱습니다. 웃음이 흐르고 눈물이 돋습니다. 이야기가 샘솟고 노래가 퍼져요.

사진은 늘 오늘을 찍습니다. 곧 사라진다고 해도, 바로 오늘 이곳에 이 모습이 있으니 찍습니다. 우리가 찍고 나서 몇 초 뒤에 사라지고 말지라도, 사진은 늘 오늘 이곳을 찍습니다. 우리가 사랑할 이웃은 늘 우리 곁에 있습니다. 우리가 아낄 빛은 언제나 우리와 함께 있습니다. 알아보는 사람은 사진기를 들어 사진을 찍습니다. 알아채는 사람은 연필을 들어 글을 씁니다. 알아내어 사랑하려는 사람은 붓을 들어 그림을 그립니다.

사랑하는 삶을 찍는다

- 사진, 찍는 것인가 만드는 것인가
- 앤 셀린 제이거
- 박태희 옮김
- 미진사, 2008

ㄱ. 사랑하는 삶

여러 날 햇볕 한 줌 들지 않던 빗줄기가 그칩니다. 이튿날부터 다시 빗줄기가 들을 수 있습니다. 이제부터 햇볕이 넓게 내리쬘 수 있고, 새삼스레 여러 날 햇볕 없이 비구름이 가득할 수 있습니다.

빗줄기가 그친 하늘 가장자리를 올려다봅니다. 해가 뉘엿뉘엿 넘어가는 쪽 멧등성이를 바라봅니다. 해가 살짝 났다 들어갔다 하며 이우는데, 구름마다 짙붉게 타오릅니다. 꼭 불이 난 구름이 하늘을 흐르는 듯합니다.

아이를 자전거수레에 태우고 마실을 다녀오며 하늘을 올려다봅니다. 푸른 들판과 하얀 구름, 여기에 살몃살몃 드러나는 새파란 하늘이 참 예쁘게 어우러지는구나 하고 느낍니다. 참

예쁘구나 싶어 자전거를 멈추고 아이하고 오래도록 들과 하늘을 바라봅니다. 우리가 선 바로 위쪽 하늘이랑 저 먼 멧자락 너머 하늘은 빛깔이 다릅니다. 같은 하늘빛이지만, 머리 위 하늘은 짙은 하늘빛이요, 저 먼 하늘은 옅은 하늘빛입니다.

현재 우리는 가장 손쉬운 사진 촬영의 최고봉에 오른 것 같다. 그러나 디지털 매체의 즉각성과 자동성으로 인해 정작 사진의 심장부인 빛에 대해선 차츰 잊고 있는 중이다 … 실제로 우리가 작품을 보면서 충분히 이해하고 느낄 만큼 시간을 보낸 적이 몇 번이나 될까 … 사진의 힘은 삶에 대한 물음 앞에 스스로를 서게 만드는 것이다. (6, 9, 10쪽/앤 셀린 제이거)

자동차가 드나들지 않는 시골 들길 한복판에 서서 귀를 기울입니다. 온갖 새가 저마다 노래하는 소리를 듣습니다. 새가 노래하는 소리는 자전거를 멈추어야 들을 수 있습니다. 자전거는 자동차처럼 시끄러운 소리를 내지 않으나, 자전거를 달리는 동안 새소리를 듣기는 수월하지 않습니다.

들에서 일하는 시골 할매와 할배는 언제나 새소리를 듣겠지요. 새소리와 벌레소리와 개구리소리를 듣겠지요. 들에서 일하지 않는 오늘날 거의 모든 사람들은 언제나 새소리를 못 듣겠지요. 벌레소리도 못 듣고 개구리소리도 못 듣겠지요.

늘 듣는 소리는 늘 품는 마음이 됩니다. 늘 보는 모습은 늘 빚는 생각이 됩니다. 맑은 소리를 들으면서 맑은 마음을 품습

니다. 고운 모습을 보면서 고운 생각을 빚습니다. 맑은 마음을 품으면서 맑은 꿈을 키웁니다. 고운 생각을 빚으면서 고운 사랑을 북돋웁니다. 맑은 꿈에서 맑은 말을 길어올립니다. 고운 사랑에서 고운 이야기를 꽃피웁니다.

아름다움이란 우아한 붓놀림, 재료, 구도나 모양에서 나오는 것이 아님을 개념예술은 명백하게 증명해 보인다. 그래서 본질적으로 매우 고상한 관념인 아름다움을 표현하기 위해 필요한 건 거의 없다 … 충분히 혼자 즐기면서 작업을 하고 스스로 질문을 제기한다. (20쪽, 토마스 데만트)

찍기 전엔 뭘 찍을지 절대 모른다. 촬영은 그야말로 순식간이다 … 오래 전에 같은 장면을 여러 번 찍었던 적이 있었다. 하지만 어떤 게 최고인지 끝내 골라낼 수 없었다 … 사진도 똑같다. 당신 안에 없으면 없다. 배운다고 되는 게 아니다 … 남들이 내 사진들을 보면서 무슨 생각을 하든지 전혀 개의치 않는다. 중요한 건 내가 그 사진들을 보며 무엇을 느끼느냐 하는 것이다. (24, 31, 32쪽, 윌리엄 이글스턴)

내가 좋아하는 삶은 내가 좋아하는 길입니다. 내가 좋아하는 글은 내가 좋아하는 삶입니다. 내가 좋아하는 그림이나 사진이 있으면, 이들 그림이나 사진은 내가 좋아하는 삶입니다.

누구나 스스로 좋아하기에 살아갈 수 있습니다. 누구나 스스로 좋아하는 삶을 느끼기에 어떤 글이나 그림이나 사진을

읽으면서 흐뭇하게 웃거나 시원하게 울 수 있습니다.

글 한 줄은 글을 쓴 사람 넋을 담는 거울입니다. 그림 한 점은 그림을 그린 사람 얼을 담는 그릇입니다. 사진 한 장은 사진을 찍은 사람 뜻을 담는 주머니입니다. 좋아하는 삶을 누리면서 좋은 넋이 빛나는 글을 빚습니다. 좋아하는 삶을 즐기면서 좋은 얼이 눈부신 그림을 빚습니다. 좋아하는 삶을 나누면서 좋은 뜻이 자라나는 사진을 빚습니다.

마음에 앙금이 있으면, 글을 쓰면서 앙금이 스며듭니다. 마음에 생채기가 있으면, 그림을 그리면서 생채기가 배어듭니다. 마음에 얼룩이 있으면, 사진을 찍으면서 얼룩이 묻어납니다.

그런데, 앙금이 있대서 덜 좋거나 더 나쁜 글이 아니에요. 생채기가 있으니 볼 만하지 않거나 못마땅한 그림이 아니에요. 얼룩이 있대서 볼썽사납거나 아쉬운 사진이 아니에요. 스스로 좋아하는 삶이라면 어떠한 글이라도 좋아요. 스스로 아끼는 삶이라면 어떠한 그림이라도 아낄 만해요. 스스로 사랑하는 삶이라면 어떠한 사진이라도 사랑스러워요.

스스로 삶을 돌아보는 글인 만큼, 저는 제가 읽으려고 글을 씁니다. 스스로 삶을 짚는 그림인 만큼, 저는 제가 읽으려고 그림을 그립니다. 스스로 삶을 아로새기는 사진인 만큼, 저는 제가 읽으려고 사진을 찍습니다.

스스로 모든 것을 차근차근 실제로 해 보면서 '발견'해야 한다
… 그들의 사진 속에서 감지되는 강렬한 미적 감수성은 서구
의 환경과 기술에 부응할 뿐이지 내가 살고 있는 삶과는 거리
가 멀었기 때문이었다 … 연작의 장점은 좋든 싫든 전부 안고
가는 것이다 … 내 생각에 사진가가 되려면 먼저 인생을 이해
해야 한다. 그래서 삶이 겪어내야 하는 상처들을 사진으로 포
용해야 한다. 순수하고 따뜻한 영혼은 순수하고 따뜻한 작품
을 만들게 된다. (34, 37, 40쪽, 보리스 미하일로프)
예술대학이란 쓰레기로 가득 찬 곳 같았다 … 애정이 있다면
사람들에 대해 아무것도 알 필요가 없다. 그저 그들에게 다가
서면 된다. (146, 149쪽, 랜킨)

　사랑하는 삶을 찍는 사진입니다. 스스로 사랑하는 삶을 찍
는 사진입니다. 스스로 가장 사랑하는 삶을 찍는 사진입니다.
스스로 가장 사랑하는 삶을 언제나 찍는 사진입니다. 스스로
가장 사랑하는 삶을 가장 좋아하는 사람들과 함께 언제나 찍
는 사진입니다. 스스로 가장 사랑하는 삶을 가장 좋아하는 사
람들과 함께 오늘부터 즐겁게 언제나 찍는 사진입니다.
　사진기를 쥔 손에는 고운 사랑이 감돕니다. 사진기를 들여
다보는 눈에는 고운 사랑이 맺힙니다. 사진기를 움직이는 마
음에는 고운 사랑이 빛납니다.
　누가 이런저런 모습을 찍어 달라고 바라기에 찍어 주기도
합니다. 누가 이런저런 모습을 찍어 달라 바라기에 사진 한 장

찍어 주니 돈을 건네기도 합니다. 이를테면, 누가 수박이나 오이가 먹고 싶다 하기에, 밭뙈기에서 수박이랑 오이를 길러 누구한테 건네니까, 이녁이 우리한테 값을 치러 줄 수 있어요. 그런데 우리는 누구한테 주려고 수박이랑 오이를 기를 수 있지만, 스스로 수박이랑 오이를 맛나게 먹고 싶으니 수박이랑 오이를 길러요. 남한테 주기 앞서 나부터 즐겁게 먹을 수박이랑 오이예요.

처음부터 남한테만 팔려고 수박이랑 오이를 기를 때하고, 우리가 먹으려고 수박이랑 오이를 기를 때에는 사뭇 다릅니다. 내가 먹고 우리 아이들이 먹는다 할 때하고, 낯도 이름도 절도 모르는 사람이 먹는다 할 때에는, 기르는 매무새가 사뭇 달라져요.

우리가 모르는 사람들은 '손수 키운 수박이나 오이'가 자그맣거나 겉모습이 못생겼다면 돈을 치러 사려고 하지 않습니다. 속살과 속맛이 아닌 겉모습으로 재거나 따질 뿐 아니라, 오직 돈값으로 살핍니다. 우리가 아는 이웃은 '손수 키운 수박이나 오이'가 커다랗든 자그맣든 속살과 속맛이 좋은 녀석을 살핍니다. 몸으로 받아들여 목숨을 잇는 먹을거리인 만큼, 돈값으로 따질 수 없습니다.

마음에서 우러나며 찍는 사진일 때에는 사진 한 장에 값이 얼마라고 붙이지 못합니다. 사진 한 장은 100원도 아니지만 100억도 아닙니다. 사진 한 장은 그저 '내진 한 장'이면서 '목

숨 한 가지'예요.

내 경우 고작 스물네 살의 나이에, 아무리 메트로폴리탄 뮤지엄에서 전시회를 열었다고 해도 곧바로 독자적인 자기 세계가 구축될 리 없었다. 하지만 그 당시엔 스스로 당대 사진가 그룹 선두에 속한다는 자만심이 생기더라 … 요즘 사진가들이 사진을 팔아서 먹고살 수 있다는 사실이 기쁘긴 하지만 자신에 대한 확신 없이는 시장 안에서 길을 잃기 십상이다 … 스티븐 쇼어의 사진처럼 보이는 사진들을 계속 찍고 싶진 않다. 늘 내가 해 왔던 대로, 나한테 흥미로운 무언가를 찍을 거다 … 내가 찍은 미국의 공간들이 바로 내 모습의 반영이라는 사실을 깨달았다. (47, 48, 49쪽, 스티븐 쇼어)

누구나 필름 100통으로 사진을 찍으면 적어도 훌륭한 사진 한 장은 나오게 마련이지만 그 한 장만으로 예술가가 되지는 않는다 … 긴 안목으로 보자면, 사진이 너무 아름답거나 너무 쇼킹하면 지겨워진다. 겉모습보다 내면의 깊이가 중요하다. (236쪽, 루돌프 키켄)

목숨을 살찌우는 밥을 키우는 일이기에, 우리 밭뙈기에는 허튼 것이 깃들지 못하도록 합니다. 이를테면, 고속도로나 고속철도나 공항이나 송전탑이나 발전소나 골프장이나 공장 따위가 우리 밭뙈기 둘레에 깃들지 못하도록 합니다. 누가 담배꽁초 하나라도 밭뙈기에 버린다면 아주 끔찍합니다. 이러면서 우리도 담배꽁초이든 비닐봉지 하나이든 아무 데나 버릴 수

없습니다. 우리한테 우리 밭떼기가 대수롭듯, 남한테도 남들 밭떼기가 대수롭습니다. 저는 제 사진을 가장 고운 사랑으로 아끼고, 남들은 남들대로 이녁 사진을 이녁 가장 고운 사랑으로 아끼기 마련이에요.

사진을 찍는 한 사람으로 생각해 봅니다. 내 사진 한 장에는 내 온 꿈과 숨과 넋을 품습니다. 내 사진 한 장에는 내 온갖 생각이랑 사랑이랑 마음이랑 믿음을 담습니다.

사랑을 찍는 사진이기에 내 사랑이 한결같이 어여삐 빛날 수 있기를 꿈꿉니다. 사랑을 찍는 사진인 터라 내 사랑이 어디에서나 아리땁게 따순 손길을 나눌 수 있기를 바랍니다.

ㄴ. 내가 찍는 사진

앤 셀린 제이거 님이 엮은 『사진, 찍는 것인가 만드는 것인가』(미진사, 2008)를 읽습니다. 군말이지만, 이 책에서 들려주는 '사진쟁이 스물여덟 사람' 이야기 가운데 두 사람 이야기는 이름을 잘못 적었습니다. 네덜란드사람 'Anton Corbijn'과 'Rineke Dijkstra'는 '안톤 코빈'이나 '리네코 다익스트라'가 아니에요. 네덜란드사람 이름은 '안똔 꼬르베인'과 '리네께 데익스뜨라'입니다. 네덜란드말에서 ij는 홀소리이고, 소리값은 [ei]입니다. 한글맞춤법대로 적자면 '안톤 코르베인'과 '리네케 데익스트라'로 적어야 할 테고요. 한글맞춤법에서 외래어적기법은 'ㄸ'나 'ㄲ'를 받아들이지 않고 'ㅌ'와 'ㅋ'로만 적으라 해요.

'빠리' 아닌 '파리'로 적도록 하고, '꼬냑' 아닌 '코냑'으로 적도록 해요.

아무튼, 책이름은 "사진, 찍는 것인가 만드는 것인가" 하고 적바림하지만, 사진은 찍지도 않으며 만들지도 않습니다. 책이름으로 이러한 말을 적은 뜻은, 사진은 찍는 일도 아니요 만드는 일도 아니라는 소리이지 싶습니다. 사진은 늘 '사진기를 손에 쥐어 단추를 누르는 사람이 누리는 삶'이니까, 따로 찍는다거나 만든다고 할 수 없어요. '살아간다'고 할 사진이에요.

세상을 보는 시각은 배워서 얻는 게 아니다. 시각은 자신의 정체성이며, 세계를 바라보는 관점이며, 이미지를 창조하는 방식이다 … 주제를 가장 잘 표현하는 방법을 찾아내려고 노력해야 한다. 요즘 범람하는 이미지들을 보면 대개가 대상 자체에 대한 것이 아니라 사진가 자신에 대한 것이다. 다시 말해, 사진가의 영리한 아이디어로 가득 찬 이미지들이다 … 사진 고유의 본질은 잊혀져 가고 있다 … 그 대상의 본성을 드러내려면 끈덕지게 기다릴 수밖에 없다. 난 생활공간에서 찍는 인물 사진이 좋다. 그들이 사는 집에서 찍는 게 최상이다 … 나는 사람들의 마음을 움직이는 사진을 찍고 싶다 … 가난이든 장애든 역시 상처를 품고 있는 보편적인 삶의 모습들이다. 아름다움이 당당히 아름다움을 드러내듯, 그들도 상처를 드러내고 고통을 나눌 권리가 있다. (54, 56, 59, 60쪽, 메리 엘렌 마크)

사진가의 첫 번째 책은 대단히 훌륭한 경우가 많다. 보통 10년
은 걸리니까. (185쪽, 알렉 소스)

사진으로 살아갑니다. 사진과 함께 살아갑니다. 사진이 되
어 살아갑니다. 사진답게 살아갑니다. 사진처럼 살아갑니다.
사진하고 어깨동무하며 살아갑니다. 사진이랑 사랑하며 살아
갑니다. 사진하고 놀며 살아갑니다.

이리하여, 사진을 누가 누구한테 가르치지 못합니다. 사진
은 누가 누구한테서 배우지 못합니다.

마땅하겠지요. 삶이 고스란히 사진인데, 사진을 누가 누구
한테 가르치겠습니까. 삶은 누구도 누구한테 가르치지 못해
요. 스스로 살아가며 깨닫는 삶이에요. 삶이 그대로 사진인 만
큼, 학교를 다니건 유학을 다녀오건 사진을 배우지 못해요. 스
스로 살아가는 하루가 사진인 터라, 스스로 느끼며 받아들이
는 사진이에요. 스스로 느끼며 받아들이는 삶이요, 스스로 느
끼며 받아들이는 꿈이고, 스스로 느끼며 받아들이는 사진입니
다.

그런데, 대학교에는 사진학과가 있습니다. 문예창작학과가
있으며, 그림을 배우는 학과도 있습니다. 고등학교 가운데에
도 사진이나 글이나 그림을 가르치는 과정을 두는 곳이 있어
요. 사진은 배울 수도 가르칠 수도 없다 하지만, 정작 사회를
들여다보면 '사진을 배우는' 곳과 '사진을 가르치는' 곳이 되게

많아요. 참말, 사진은 배울 수 있을까요? 참말, 사진은 가르칠 수 있을까요?

> 말하고자 하는 바가 없다면 당신의 사진에 아무것도 담기질 않는다 … 수많은 젊은 사진가들이 형편없는 이유는, 생각을 충분히 하지도 않고 자신들이 하는 일에 열정도 없으면서 다른 사람의 사진이나 열심히 흉내내기 때문이다. (67, 69쪽, 마틴 파)
> 패션 사진은 내가 사랑하는 것과 내가 의지하는 신념을 표현하기에 좋은 도구다 … 나의 이야기와 삶에 대한 이야기를 풀어놓고 싶다. (115쪽, 엘렌 폰 운베르트)

누가 가르쳐 주기에 사랑을 하지 않습니다. 누가 가르쳤대서 사랑을 속삭이지 않습니다. 누가 가르친 대로 살을 섞거나 사랑을 꽃피우지 않아요. 스스로 이끄는 대로 사랑을 해요. 스스로 가장 꿈꾸거나 바라는 대로 사랑을 속삭여요.

책에서 읽은 대로 아기를 낳는 어머니는 없어요. 비디오에서 본 대로 아기한테 젖을 물리는 어머니는 없어요. 텔레비전에서 본 대로 비누를 묻혀 빨래를 비빔질하는 살림꾼은 없어요. 책이나 강좌에서 본 대로 밥을 하거나 반찬을 하는 살림꾼이 있을까요.

젓가락질 하는 길을 가르칠 수 없어요. 걸레질하는 길을 가르칠 수 없어요. 걸음마를 가르칠 수 없어요. 한 발 두 발 떼도

록 이끌 수는 있지만, 이렇게 걸으라느니 저렇게 걸으라느니, 이쪽으로 걸으라느니, 저쪽으로 걸으라느니, 하고 틀을 세워 가르칠 수 없어요. 걸음은 아이 스스로 몸과 마음을 움직이면서 스스로 익혀요.

저기 하늘에 새가 날아간다고 손가락으로 가리켜야 비로소 '새가 날아가는구나' 하고 깨닫지 않아요. 스스로 새를 바라보며 '새가 날아가네' 하고 느낄 때에 비로소 깨달아요.

학교에서 가르치는 글·그림·사진은 글도 그림도 사진도 아니에요. 학교에서는 '돈을 버는 일자리'를 가르칠 뿐이에요. 글이나 그림이나 사진이 아닌 '돈을 버는 길'을 가르칠 뿐이에요. 연필을 놀리고 붓을 놀리며 사진기를 놀려서 '돈이 될 수 있는 길'이 어떠한가 하고 보여주면서 가르칠 뿐이에요. 대학교를 나와 글쟁이나 그림쟁이나 사진쟁이가 되기도 하지만, 대학교를 나와 글쟁이도 그림쟁이도 사진쟁이도 못 되는 사람이 많은 까닭을 알아차려야 해요. 대학교를 안 나오고도 글쟁이나 그림쟁이나 사진쟁이가 되는 사람들을 알아보아야 해요. 글쟁이는 어떻게 글을 쓸까요. 그림쟁이는 어떻게 그림을 그릴까요. 사진쟁이는 어떻게 사진을 찍을까요.

운전면허증을 따야 자동차를 몰 수 있지 않아요. 처음부터 운전면허증 따위는 없었어요. 자전거를 탈 때에 자전거면허증이 있어야 하지 않아요. 스스로 슬기롭게 익히고 아름답게 배우면서 탈 수 있어야 비로소 자전거예요. 스스로 즐거우면서

내가 디딘 이 땅 이웃과 동무가 나란히 즐거울 수 있는 길이 바로 자전거를 즐겁게 사랑하면서 타는 길이에요. 자동차를 모는 이들은 '스스로한테'도 '이웃과 동무한테'도 즐겁게 얼크러지는 길을 헤아리려 하지 않으니까 면허증이 생기고 신호등이 생겨요. 그런데, 면허증이나 신호등이 생긴대서 즐겁게 누리는 길을 찾아가지 않아요.

사진을 찍는 사람은 어떠한가요. 공모전에서 상장을 타서 점수를 높이면 사진쟁이가 되나요? 이런저런 사진모임에 회원으로 들어가면 사진쟁이가 되나요? 돈값으로 꽤 훌륭하다는 장비를 갖추면 사진쟁이가 되나요? 필름 천 통이나 만 통쯤 찍으면 사진쟁이가 되나요? 어느 스튜디오에 들어가거나 스스로 스튜디오를 차리면 사진쟁이가 되나요? 신문사나 잡지사에 들어가 기자가 되면 사진쟁이가 되나요? 사진책 몇 권 내거나 전시회 몇 차례 열면 사진쟁이가 되나요?

그러니까, 사진기자란 없어요. 기자만 있어요. 기자 가운데 사진기를 들고 취재하는 사람이기에 '사진기자'라고 이름을 붙이지만, '사진'기자란 없어요. 사진기를 손에 쥔 '직업인'이 있을 뿐이에요.

사진가도 없어요. 작가만 있어요. 작가 가운데 사진기를 들고 이야기를 찾아나서는 사람이니까 '사진가'라고 이름을 붙이는데, '사진'작가란 없어요. 사진기를 손에 쥔 '작가'가 있을 뿐이에요.

내 작업은 바로 내 삶의 모습이다. 나는 내 삶을 이루는 요소들, 고향같이 편안한 곳, 사상과 행동이 일치되는 삶의 현장을 촬영한다 … 그들의 삶에 억지로 자신을 끼워맞추는 것이 아니라 나의 삶을 찍는 것이다 … 우리가 하는 일에 열중하고 애정을 가질수록 우리가 다가가는 사람들과 더 가까워진다. 인간과 동물에게 모두 적용되는 얘기다. 어떤 장소에 도착하자마자 대상에 대한 존중 없이 서둘러 일을 끝내면 사진 안에 거리감과 냉담함이 그대로 실린다. 하지만 당신이 대상을 섬세하게 배려하고 그들의 삶에 공감한다면 이미지의 품격은 완전히 달라진다 … 철학보다는 스스로 배우는 자세를 지녀야 한다. 사진가가 된다는 것은 그 일을 통해 배우고 행복을 추구하는 것이다 … 사진가에게 가장 호화로운 생활은 자신의 촬영 대상과 하루 종일이든 일 주일 내내든 함께 있는 것이다 … 사진가들이 기껏 와서 두 시간 동안 찍고 가는 것을 보면 못마땅하다. 관점이 매우 일방적일 수밖에 없다. (78, 79, 80쪽, 세바스티앙 살가도)

사진은 만들지 못해요. 사진은 찍지 못해요. 사진은 스스로 태어나요.

사진은 만든대서 빛나지 않아요. 사진은 찍는다고 이루어지지 않아요. 사진은 스스로 해처럼 빛나고, 사진은 스스로 사랑스레 이루어져요.

삶으로 빚는 사진이에요. 삶이 고스란히 사진이라는 옷을

입어요. 삶이 거듭나면서 이루어지는 사진이에요. 삶이 하나하나 알알이 빛나면서 사진이 되어요.

사진을 찍는다는 건 살아 있다는 뜻이다. (106쪽, 마리오 소렌티)

사진을 창작하는 길이나 사진을 비평하는 길이란 따로 없습니다. 왜냐하면, 사진은 삶이거든요. 삶을 창작하거나 비평하는 길이 따로 없듯이, 사진을 창작하거나 비평하는 길이 따로 없어요. 삶은 저마다 꿈꾸는 결과 무늬로 차근차근 이루면서 스스로 누려요. '내 사진'이라 한다면, 내가 꿈꾸는 결과 무늬로 차근차근 이루면서 스스로 누리겠지요.

이렇게 찍어야 사진이 되지 않아요. 저렇게 찍어야 예술이 되지 않아요. 이렇게 읽어야 비평이 되지 않아요. 저렇게 말해야 평론이 되지 않아요.

사진에는 이론이 없어요. 역사에도, 정치에도, 문화에도, 그리고 삶에도 이론이 없어요.

사랑에 이론이 없고, 사랑에 비평이 없어요. 오직 온몸으로 부딪히고 온마음으로 얼싸안는 사랑 하나만 있어요. 사진은, 사랑하는 삶을 찍으면서 태어나는 만큼, 온몸으로 노래하는 사랑과 온마음으로 춤추는 사랑이 있을 때에는, 우리가 무엇을 하든 모두 사진이 돼요. 우리가 무엇을 하든 늘 사랑이고, 우리 무엇을 하든 늘 사진이에요.

사진기라는 연장을 다뤄야 사진을 얻지 않아요. 사진은 그림으로도 나타낼 수 있어요. 사진은 글로도 보여줄 수 있어요. 사진은 노래나 춤으로도 드러낼 수 있어요. 사진을 영화나 연극으로 함께할 수 있어요.

밥 한 그릇 먹으며 사진을 느껴요. 이야기꽃 피우며 사진을 맞아들여요. 파리 한 마리를 잡을 적에도, 풀 한 포기 뜯을 때에도, 늘 사진이에요. 우리가 사진을 생각하면 모두 사진이 돼요. 파리가 벽에 붙은 모습을 사진기로 담아야 사진이 되지 않아요. 아이 볼에 살짝 내려앉은 파리를 가만히 바라보아도 사진이에요.

빛을 보고 그림자를 봅니다. 빛과 그림자가 얼크러지는 흐름을 봅니다. 빛과 그림자가 사이좋게 어울리면서 빚는 삶을 봅니다. 우리 삶을 봅니다. 사랑하는 우리 삶을 봅니다. 사진은 노상 우리 가슴속에 있습니다. 잠자는 사진을 깨운다는 뜻은 아닙니다. 한결같이 펄떡펄떡 숨쉬는 상큼하고 멋스러운 사진을 마음으로 받아들이며 살아갑니다.

잘 찍을 사진이 아닌, 즐거운
사진으로 가자

- 빛, 제스처, 그리고 색
- 제이 마이젤
- 박윤혜 옮김
- 시그마북스, 2015

사진은 잘 찍을 수 있고, 못 찍을 수 있습니다. 사진을 잘 찍는 사람이 있고, 사진을 못 찍는 사람이 있습니다. 그런데, 언제나 이쁩입니다. 딱히 더 없습니다. 사진을 잘 찍을 수 있기에 훌륭하거나 아름답지 않습니다. 사진을 못 찍기에 안 훌륭하거나 안 아름답지 않습니다.

노래는 잘 부를 수 있고, 못 부를 수 있습니다. 노래를 잘 부르는 사람이 있고, 노래를 못 부르는 사람이 있습니다. 그리고, 언제나 이쁩이에요. 딱히 더 있을 일이 없습니다. 노래를 잘 부를 수 있기에 멋지거나 대단하지 않습니다. 노래를 못 부르기에 안 멋지거나 안 대단하지 않습니다.

당신이 무엇을 찍느냐는 별 문제가 되지 않는다. 정말 중요한 질문은 "이것이 당신에게 즐거움을 주느냐"다. (20쪽)

사진 찍는 일 자체가 즐겁고 당신의 마음을 사로잡는다면, 사진이 완벽하지 않다고 걱정할 필요는 없을 것이다. (24쪽)

당신이 지금 보고 있는 그것을 찍어야 한다 … 누군가 내게 묻는다. "조명을 어떻게 한 거죠?" 나는 그렇게 대단하지 못하다. 빛이 한 일일 뿐. (32쪽)

빛과 공기가 최대한 나를 흥분시키는 그런 시간대를 고른다. 그게 바로 좋은 '시간'이기 때문이다. (36쪽)

제이 마이젤 님이 빚은 사진책 『빛, 제스처, 그리고 색』(시그마북스, 2015)을 읽습니다. 제이 마이젤 님은 미국에서 사진을 오랫동안 가르쳤다고 합니다. 이 책에는 미국에서 오랫동안 사진을 가르친 분이 느낀 이야기가 흐릅니다. 미국에서는 『Light, Gesture & Color』라는 이름으로 2014년에 나왔다고 해요. 그러니까, '빛(Light)하고 몸짓(Gesture)하고 빛깔(Color)', 이렇게 세 가지를 들려주는 사진책입니다.

한국말로 옮길 적에 '빛'하고 '색'으로 옮겼습니다만, '색'은 '빛 色'이라는 한자입니다. 그러니, 'color'를 '색'으로만 옮기면 아무래도 걸맞지 않아요. 그리고, 'light'도 더 헤아려 볼 노릇입니다. '빛'으로 적어도 나쁘지는 않으나, 사진을 말할 적에 쓰는 'light'하고 'color'라고 한다면, '빛살'하고 '빛깔'처럼 제대로 나누어서 써야지 싶습니다.

왜 그러한가 하면, '빛(light)'은 두 가지인데, 하나는 해가 베푸는 햇빛이요, 다른 하나는 사람들이 전기를 빌어서 터뜨리

는 불빛(전등 불빛)입니다. 햇빛과 불빛은 모두 '줄기처럼 흐르는 빛'입니다. 한 마디로 하자면 '빛줄기'입니다. 해가 뜨거나 전깃불을 켜야 비로소 사물하고 사람을 알아봐요. 빛줄기(빛이나 빛살)가 있어야 비로소 사진을 찍습니다.

'빛깔(color)'은 까망하양(흑백)과 무지개(컬러)를 가르는 빛깔입니다. 까망하양도 빛깔이요, 무지개도 빛깔입니다. 그래서, 까망하양으로 찍든 무지개로 찍든, 이 빛깔을 찬찬히 살피면서 헤아릴 때에 비로소 사진이 사진다울 수 있도록 다스릴 만합니다.

카메라를 가지고 있지 않다면 당신은 그저 그게 얼마나 멋있었는지 말로 묘사하는 것밖에는 할 수 있는 게 없을 것이다. (38쪽)

나는 보는 사람들에게 질문을 걸어 오는 사진, 또는 질문을 하고 싶게 만드는 사진을 좋아한다. (54쪽)

당신이 20대이든 80대이든 쓸 수 있는 에너지가 한정되어 있다는 사실은 마찬가지다. 그렇다면 그 한정된 에너지를 무거운 장비들을 나르는 데 전부 쓸 것인가, 아니면 사진을 찍는 데 쓸 것인가. (56쪽)

자, 눈을 뜨자. 순수 자연 풍경은 잊고 네 눈앞에 있는 모습을 찍자. (66쪽)

오늘날 적잖은 사람들은 '잘 찍는 사진'하고 '못 찍는 사진'

사이에서 헤매거나 떠돕니다. 사진강의나 사진강좌는 '사진 잘 찍는 솜씨'를 다룹니다. 한국에서 나오는 꽤 많은 사진책도 '사진 잘 찍도록 이끄는 길'을 들려주기 일쑤입니다.

가만히 보면, 주식투자 잘 하는 길이라든지, 아이를 잘 가르치는 길이라든지, 처세나 경영을 잘 하는 길을 다루는 책이 대단히 많이 나옵니다. 이런 책도 저런 책도 모두 '잘 하는 길'을 보여주거나 알려주려고 해요. 그러니, 사진책에서도 '사진 잘 찍는 길'을 다루는 책이 많이 나온다고 할 만해요.

그러나, 가슴을 울리는 사진은 '잘 찍은 사진'이 아닙니다. 가슴을 울리는 사진은 '가슴을 울리는 사진'입니다. 초점이 어긋나거나 흔들리거나 빛이 덜 맞더라도, '가슴을 울리는 이야기'가 흐를 적에, 이 사진을 보면서 가슴이 찡 하고 울립니다. 잘 찍은 사진을 보면 어떠한 느낌일까요? '아, 이 사진 잘 찍었네!' 하고 놀라겠지요.

노래를 잘 부르는 사람이 생일잔치에서 노래를 불러 주기에 가슴이 찡하지 않습니다. 서툴거나 어설픈 목소리라 하더라도, 사랑을 그득 담아서 살가이 부르는 노래를 들을 적에 가슴이 찡합니다. 할머니하고 할아버지가 '아기 배냇짓'에도 눈물을 흘리는 까닭이란, 대여섯 살 아이가 들려주는 노래를 들으면서 어머니하고 아버지가 눈물을 적시는 까닭이란, '노래를 잘 부르'기 때문이 아닙니다.

그러니까, 우리는 사진을 잘 찍어야 하지 않습니다. 우리는

사진에 '온마음을 사랑으로 실어'서 찍을 수 있으면 됩니다. 사진 한 장을 찍으면서 온마음을 싣되, 초점이나 빛살을 잘 맞추고 군더더기까지 없다면 훌륭하겠지요. 다만, 아무리 빼어난 솜씨를 보여준다고 하더라도 '이야기'를 담지 못한다면, 이때에는 '보기 좋은 모습'일 뿐, '사진'이 되지 못합니다.

> 모든 가능성을 열어 두라. 높게, 낮게, 빛을 잔뜩 받으면서, 또는 빛에 반해서. (84쪽)
> 반드시 햇빛이 있어야 한다고는 여기지 말라. 그건 단지 당신이 쓸 수 있는 수많은 빛 중 하나일 뿐이다. (88쪽)
> 자신을 다른 이와 비교하지 않는 것은 매우 중요한 일이다 … 당신이 비교해야 할 대상은 오직 당신 자신이다. (92쪽)
> 대부분의 사람들은 당신이 놓친 것을 보지 못하고 심지어 잘 보지도 않는다 … 사진에 담은 모든 것에 제스처가 있다. (102쪽)

사진책 『빛, 제스처, 그리고 색』은 '사진을 처음 찍으려는 사람'이나 '사진을 오래 찍은 사람' 모두한테 똑같은 이야기를 들려주려고 합니다. 사진을 잘 찍으려고 하지 말라는 이야기를 들려주려고 합니다. 사진을 즐겁게 찍으라고 이야기합니다. 사진 한 장에 사랑을 담아서 찍으라고 이야기합니다. 언제 어디에서나 꼭 사진을 찍어야 하지는 않으니, 어깨에 힘을 빼라고 이야기합니다. 다른 사람이 잘 찍었다는 사진을 자꾸 쳐다

보면서 주눅들지 말고, 다른 사람 사진하고 내 사진을 견줄 생각을 하지 말라고 이야기합니다.

이제, 『빛, 제스처, 그리고 색』에서 다루는 '제스처'를 생각해 봅니다. 영어사전에서 이 낱말을 찾아보면 "몸짓, 제스처"로 풀이합니다. 그러니까, 한국말은 "몸짓"이라는 소리입니다.

제이 마이젤 님은 왜 이녁 사진책에서 '몸짓'을 살피라고 이야기할까요? 사진에 담는 이야기는 늘 '몸짓'이기 때문입니다. 이렇게 움직이고 저렇게 흐르는 삶은 언제나 몸짓으로 드러납니다.

몸짓은 손짓이기도 하고 발짓이기도 합니다. 마음짓이기도 하며 사랑짓이기도 합니다. 꿈짓이나 생각짓이 되기도 합니다. 그리고, 구름이 흐르는 모습도 몸짓이고, 바람이 나뭇가지를 흔드는 모습도 몸짓입니다. 꽃송이가 터지는 흐름도 몸짓이며, 가랑잎이 떨어지고 나비가 나는 모든 모습은 언제나 몸짓이에요. 몸짓을 읽을 적에 삶짓을 읽습니다. 삶짓을 읽으니, 삶짓을 따사로이 가꾸는 사랑짓을 알고, 사랑짓을 알면서 말짓이랑 웃음짓이랑 춤짓 모두 되새길 수 있습니다.

문제는 반드시 해결책을 제시하기 마련이다. (136쪽)
"당신에게 선택지가 있습니다. 오늘 작업을 할 때 행복한 사진가와 하고 싶은가요, 아니면 성질난 사진가와 하고 싶은가요?" (150쪽)

사진을 찍는 또 하나의 이유는 바로 역사를 기록하기 위함이다. (152쪽)

당신은 언제든지 사진 찍을 준비가 되어 있어야 한다. (158쪽)

어떤 방식으로 설명하는지는 중요하지 않다. 다만 내게 감동을 준다는 사실이 중요할 뿐이다. (204쪽)

재미있으면 찍으면 되고, 한 번도 본 적 없는 것이면 또 그냥 찍으면 된다. (212쪽)

무엇을 왜 찍으려 하는지 스스로 묻습니다. 무엇을 찍을 적에 즐거우며, 이 사진 한 장을 얻어서 우리 삶에 어떤 이야기가 사랑스레 흐를 만한지 스스로 묻습니다. 가만히 돌아보면, 저는 사진을 찍고 싶으니 사진을 찍습니다. 노래를 부르고 싶으니 노래를 부릅니다. 사진을 좀 못 찍는다 싶어도, 사진을 찍으면서 즐거우니 사진을 찍습니다. 제 노랫가락이 돼지 멱을 딸 만한 소리라 하더라도, 노래를 부르면서 즐거우니까 노래를 부릅니다.

글씨가 서툴어도 손글씨로 편지를 씁니다. 글을 좀 못 써도 신나게 글을 씁니다. 호미질이 서툴어도 꽃밭과 텃밭을 일굽니다. 자전거를 잘 못 달리더라도 두 아이를 태우고 자전거를 타고 나들이를 다닙니다.

즐거운 삶이기에 즐거운 사진이 됩니다. 기쁜 사랑이기에 기쁜 사진이 됩니다. 웃는 삶이기에 웃음이 묻어나는 사진이 됩니다. 노래하는 사랑이기에 노래하는 사진으로 거듭납니다.

우리 다 같이 아름답게 어깨동무를 하면서 아름다운 삶을 가
꾸고, 아름다운 사진을 나눌 수 있기를 빕니다.

'철새 쉼터'는 아름다운 우리 보금자리

■ 새, 풍경이 되다
■ 김성현·김진한·최순규
■ 자연과생태, 2013

새를 사랑하는 마음으로 지켜보는 세 사람 김성현·김진한·최순규 세 분이 함께 빚은 책 『새, 풍경이 되다』(자연과생태, 2013)를 읽으면서 놀랍니다. 새를 몹시 아끼는 마음이 사진마다 가득하기 때문입니다. 사진 장비는 나날이 발돋움하고, 요새는 디지털사진을 찍을 수 있습니다. 필름으로만 사진을 찍던 때하고는 사뭇 다르게 오래도록 사진을 많이 찍을 만해요.

그렇다고 필름으로만 사진을 찍던 때에는 '새 사진을 못 찍지' 않았습니다. 그러나 필름사진만 있던 때에는 필름을 다시 감고 넣어야 하기 때문에 홀가분하게 '새를 지켜보면서 그때그때 담기'가 만만하지 않아요. 『새, 풍경이 되다』는 사진 장비가 발돋움한 오늘날 새롭게 태어날 수 있는 멋진 '새 도감(조류도감)'이자 '새 사진책'이며 '새 길잡이책'이 될 만하리라 생각합니다.

동검도 주변 갯벌에는 우리나라에서 유일하게 갯벌에서 겨울을 나는 두루미를 볼 수 있다. (14쪽)

여름철에는 세계적 멸종위기종인 저어새가 번식하는 각시바위를 찾아가 보자. 단, 생명을 키워내는 중요한 시기이므로 번식을 방해하지 않도록 주의해야 한다. (20쪽)

하천의 버드나무와 갈대 숲은 작고 귀여운 새들로 소란스럽다. (30쪽)

『새, 풍경이 되다』를 보면, 한국에서 손꼽을 만한 '철새 쉼터(철새 도래지)' 서른 군데를 살펴볼 수 있습니다. 요새는 누리그물로도 '새를 보기 좋은 곳'을 어렵지 않게 찾아낼 수 있다고 할 테지요. 손전화로도 '새 모습'을 알아보기 쉽다고 할 수 있어요. 그렇지만, 새를 사진으로 담아서 엮은 이 책은 누리그물이나 손전화로는 한눈에 알기 어려운 이야기를 들려줍니다.

먼저, 이 책에는 정보만 다루지 않습니다. 새를 깊고 넓게 잘 아는 세 분이 새 이야기를 차근차근 들려주면서도, 새와 사람이 서로 어떻게 어우러지는가 하는 실마리를 조곤조곤 밝힙니다. 정보에 이야기를 실어서 들려주는 책입니다.

다음으로, 이 책에 실은 사진은 '새를 한눈에 알아보기 쉽도'록 이끕니다. 그동안 나온 여러 '새 사진책'을 보면 '멋을 부리는 사진'이라든지 '예술처럼 보이려는 사진'이 너무 많았는데, 『새, 풍경이 되다』는 새를 사람하고 살가운 이웃으로 바라보는 눈길이 되어 사진으로 담으면서도 새마다 어떤 결이고 무

늬이며 모습인가를 똑똑히 알아볼 만하도록 잘 갈무리하고 간
추려서 보여줍니다.

그리고, 흔하게 볼 수 있는 새부터 한 번 보기조차 어려운 새
까지 골고루 보여주어요. 흔하게 볼 수 있는 새를 새롭게 바라
보는 눈썰미를 보여주고, 한 번 보기조차 어려운 새를 찾아서
먼 나들이를 다니는 기쁨을 들려주기도 합니다.

> (광릉수목원에서) 왕가의 역사뿐 아니라 나무와 숲, 새들의 역
> 사에도 귀 기울여 보자. (37쪽)
> 풍요로운 갯벌의 역사는 사라졌지만 새들은 잊지 않고 송도를
> 찾는다. (55쪽)

철새가 내려앉아서 쉬는 곳은 철새한테 좋은 쉼터라는 뜻입
니다. 철새가 내려앉아서 쉬는 곳이라면, 철새한테 아늑한 터
전이라는 뜻입니다. 철새한테 먹이가 넉넉한 곳이요, 철새가
느긋하게 쉬면서 맞잡이한테서 몸을 지킬 만한 데라는 뜻이에
요.

이는 달리 말하자면, '사람이 살기에도 넉넉하고 좋으며 아
름다운 곳'이라는 뜻이 됩니다. 왜 그러할까요? 물이 지저분한
곳에 철새가 내려앉지는 않을 테지요? 먹이가 없는 곳에는 철
새가 찾아가지 않을 테지요? 철새한테 먹이는 물고기예요. 물
고기는 물이 깨끗한 곳에 많이 살아요. 물이 깨끗한 곳이라면
사람 사는 마을도 아늑하면서 아름다울 테고, 이곳은 즐겁고

기쁜 살림을 지을 만한 데예요.

 그러고 보면, '철새 쉼터'는 새한테뿐 아니라 사람한테도 고운 쉼터요 삶터가 될 만합니다. 우리가 철새가 쉴 터전을 보살피거나 지켜 줄 수 있다면, 우리가 사는 이 땅도 아름답게 보살피거나 지킬 수 있어요.

 한 해 1000톤 정도 발생하는 낙곡이 두루미류의 귀한 먹이원이 된다. 한편, 민통선 안의 저수지와 한탄강은 사람과 천적으로부터 새들을 보호해 주는 귀한 잠자리가 된다. (99쪽)
 새들의 날갯짓은 뼈가 시리도록 추운 평야의 냉기를 걷어 내고 신비로운 아침을 경험하게 해 준다. (107쪽)

 봄에 찾아와서 늦여름이나 첫가을에 떠나는 제비도 철새입니다. 제비 같은 철새는 그리 멀잖은 지난날까지 어디에서나 아주 쉽게 만날 수 있었어요. 제비 한 마리가 있기에 날벌레를 무척 많이 잡아 주고, 제비가 새끼를 까면서 날벌레를 더더욱 많이 잡아 주지요. 어느 모로 보면, 암수 제비 짝꿍이 새끼를 낳아서 돌보는 한살림이란 돈으로 헤아릴 수 없이 놀라운 '흙살림벗(농사짓기 돕는 벗)'입니다.

 더군다나 제비가 둥지를 고치거나 새로 틀어서 새끼를 돌보는 동안 아침저녁으로 고운 노랫가락을 베풀어요. 새벽 네 시 언저리부터 어미 제비가 깨어나서 처마 밑에서 부산을 떠니, 시골에서는 시계가 없어도 하루를 여는 때를 잘 살필 만해요.

해가 질 무렵 어미 제비는 바깥마실(먹이 찾아서 물어다 나르는 일)을 마치고 마당에서 날갯짓을 하면서 둥지에 깃들려 하지요. 그러니 하루 일을 마치고 저녁을 먹으면서 쉴 때를 제비가 알려주는 셈입니다.

> (천수만은) 전 세계 서식 개체의 약 90%에 해당하는 가창오리가 쉬었다 가던 곳으로, 동틀 무렵이나 노을이 질 무렵 무리지어 날아오르는 군무는 보는 사람으로 하여금 탄성을 자아내게 한다. (189쪽)
> 한반도와 함께 태어나 태고의 신비를 간직한 채 생명을 낳고 자연을 품은 곳. 하늘에 백두산 천지가 있다면, 땅에는 우포늪이 있다. (262쪽)

한국에서 여름을 나는 여름새인 꾀꼬리는 무척 고운 노랫소리를 들려줍니다. 매미도 메뚜기도 잠자리도 거미도 잡아먹는 꾀꼬리이지요. 따지고 보면 다른 새도 봄이나 여름에는 날벌레하고 풀벌레를 신나게 잡아먹습니다. 참새가 가을에 나락을 훑는다고 하지만, 참새도 여느 때에는 날벌레하고 풀벌레를 엄청나게 잡아먹어요. 날벌레하고 풀벌레가 없는 추운 철에는 어쩔 수 없이 곡식을 찾지요.

그래서 새가 좋아할 만한 열매가 맺는 나무를 집 둘레에 울타리로 심거나, 숲에서 이러한 나무가 자라도록 한다면, 때로는 겨울에 모이그릇을 마련해서 집 둘레에 놓을 수 있다면,

'흙살림벗'이 겨우내 아늑하게 겨울나기를 하면서 봄이랑 여름에 벌레잡이 노릇을 하도록 북돋울 만해요.

온갖 새는 사람 곁에서 이웃으로 지낸다고 할까요. 때로는 마당에까지 내려앉고, 때로는 지붕에도 앉으면서, 고운 노랫가락을 선물할 뿐 아니라, 나뭇잎이나 풀잎을 갉는 애벌레를 잡아먹어요. 다만, 어떤 새이든 애벌레나 날벌레를 몽땅 잡아먹지 않습니다. 이 벌레가 알을 낳아서 알맞게 퍼질 수 있을 만하도록 잡을 뿐입니다. 왜 그러한가 하면, 모든 벌레를 몽땅 잡아서 없애면, 새로서는 다음 먹이가 없거든요.

사람 곁에 있는 새를 살필 적에 이 같은 대목을 함께 읽어야지 싶어요. 새는 물고기를 싹 잡아먹지 않습니다. 수만 마리 새떼가 찾아든다면 물고기가 씨가 마르지 않을까 싶기도 하지만, 수만 마리 새떼가 해마다 드나들어도 물고기는 바닷속에 그대로 있습니다. 이 지구별을 이루는 얼거리는 늘 '함께 사는 살림'이에요.

1970년대 후반까지 전국에서 흔히 관찰되던 솔개는 개발로 인해 서식지와 먹이가 감소되며 보기 어려운 새가 되었다. 낙동강 하구는 솔개를 연중 관찰할 수 있는 유일한 곳이다. (287쪽)
평생에 한 번 볼까 말까 한 희귀 새들이 있어 오늘도 탐조인들은 홍도로 향한다. (381쪽)

저는 전남 고흥에 있는 살림집에서 겨우내 매를 봅니다. 이 매가 어떤 매인지까지는 잘 모릅니다. 새매인지 개구리매인 지, 아니면 조롱이 가운데 하나인지 잘 모르겠어요. 망원경이 없이 먼발치에서만 보기 때문입니다. 아이들을 자전거에 태우 고 들길을 달리다 보면 으레 매 한 마리가 마을 들판을 가로지 르면서 날아요. 겨울이 저물고 봄이 되면 이 매는 자취를 감추 어요. 아마 다른 곳으로 가겠지요.

매 한 마리가 들을 가를 적에는 까치떼도 까마귀떼도 조용 합니다. 때로는 까치떼나 까마귀떼가 매를 몰아내기도 한다지 만, 서로 섣불리 건드리거나 다투지는 않으리라 느껴요.

자전거를 타고 달리다가 매를 보면 우뚝 멈춥니다. 들마실 을 하며 걷다가 가만히 섭니다. 전봇대에 앉은 매를 한참 지켜 보고, 살금살금 가까이 다가서 보려 합니다. 그러면 매는 언제 나 낌새를 알아채고는 옆자리 전봇대로 옮겨 앉아서 똑똑히 살펴보지는 못해요. 딱 어느 만큼까지만 받아들여 주고, 어느 만큼을 넘어서면 가볍게 바람을 타고 저만치 가요.

남쪽에서 겨울을 나고 번식을 위해 북쪽으로 이동하는 새들에 게 섬은 사막의 오아시스와 같은 존재다. (79쪽) 자맥질하는 오리들을 보며 오히려 사람들이 편안함을 느낀다. (161쪽)

『새, 풍경이 되다』를 책꽂이에 곱게 꽂아 놓습니다. 저도 아

이들도 이 책을 틈틈이 들춥니다. 우리가 이 시골집에서 으레 보는 새를 살피면서 사진을 돌아봅니다. 아직 만나지 못한 새를 꿈꾸면서 이 책에 깃든 온갖 새를 헤아립니다.

이름이나 모습은 몰라도 고운 노랫가락으로 우리 집 둘레를 노니는 새를 떠올립니다. 부엌에서 밥을 짓다가도 물까치가 뒤꼍에 찾아와서 노래하는 소리를 듣고, 아침저녁으로 검은등 뻐꾸기 소리를 들어요. 소쩍새가 우는 소리를 밤에 듣기도 하고, 딱새랑 박새가 들려주는 재미난 소리를 듣습니다.

물총새가 논도랑을 휘휘 가르면서 나는 모습을 바라보면서 함께 자전거를 달리면 즐겁습니다. 노랑할미새를 마을에서 늘 만나는데, 『새, 풍경이 되다』에 나오는 온갖 할미새를 사진으로 살피면서, 노랑할미새 말고 다른 할미새도 우리 마을에 찾아올까 하고 고개를 갸우뚱갸우뚱해 봅니다. 다음에 할미새를 만나면 어떤 할미새가 더 있는가를 잘 살피려고 해요.

아름다운 제주의 자연과 사람들은 새들을 따뜻하게 품어 주고, 새들은 사람에게 마음을 연다. (401쪽)

아름다운 숲은 아름다운 새를 부릅니다. 아름다운 새는 아름다운 마을 곁으로 찾아옵니다. 아름다운 마을에서 아름다운 사람들이 아름다운 하루를 짓습니다. 이 아름다운 곳에 아름다운 노래가 흐르고, 아름다운 살림을 짓는 손길로 아름다운 보금자리가 태어납니다.

철새가 찾아드는 서른 군데 쉼터뿐 아니라, 서울이나 부산이나 대전에도 새들이 느긋하게 쉴 수 있기를 빌어 봅니다. 한국뿐 아니라 지구별 어느 곳이나 새와 사람이 서로 사이좋게 지낼 수 있는 터전이 되기를 빌어 봅니다. 아름다운 새를 두 눈으로 지켜보면서 마음에 담고, 때로는 사진기를 들어 '우리 이웃'인 새를 찍을 수 있으면 우리 삶은 한결 아름다울 만하리라 생각해 봅니다.

'평범한 여고생'은
"우물밖 여고생"이 되려 한다

■ 우물밖 여고생
■ 슬구
■ 푸른향기, 2016

교실에 앉은 학생은 모두 비슷하거나 똑같아 보입니다. 줄을 맞춰서 앉고 똑같은 옷차림에 엇비슷한 머리 모습인 아이들은 '아이'가 아닌 '학생'이라는 이름이 붙으면서 '이름'이 아닌 '숫자'로 불리기 마련입니다. 더군다나 학생으로서 학교에 가서 교실에 들어서면 모두 똑같은 교과서를 펼치지요. 다 다른 숨결로 태어나서 다 다른 생각으로 살아온 아이들이지만 '학생이 할 일은 시험공부'라는 틀로 나아갈 수밖에 없구나 싶습니다.

열일곱 살이나 열여덟 살에 '학생'이라는 틀을 벗어날 수 있을까요? 학생이 아닌 '내 이름'으로 불릴 수 있을까요? 스무 살 나이가 될 무렵에는 똑같이 짜맞춘 틀에서 벗어날 틈이 생길까요? '평범한 학생'이라는 이름을 내려놓고서 '나다운 숨결'이나 '나답게 새로운 꿈'으로 나아가는 길은 어디에 있을까요?

(학교에서) 인정결석 처리를 해 줄 수가 없다고 단호히 말했다. 그 말은 꼼짝없이 무단결석 처리를 받는다는 거였다. 결석 자체가 생활기록부에 주는 영향이 무척 크다는 걸 나도 잘 알고 있기 때문에 과연 그걸 감내하면서까지 일본을 가야 할까 하고 며칠을 고민했다. (18쪽)

첫 여행을 무사히 마치고 돌아오는 인천 행 비행기 안에서 든 생각은 하나였다. "난 우물 안 개구리였구나." (42쪽)

1998년 5월에 경기도 시흥에서 태어나 줄곧 이 고장에서 살았다고 하는 슬구(신슬기) 님은 2016년에 고등학교 3학년이라고 합니다. '평범한 학생' 테두리에서 보자면 '입시생'이나 '고3 수험생'이라 할 테지만, 슬구 님은 두 가지 이름에다가 다른 이름을 스스로 지어서 붙입니다. 바로 "우물밖 여고생"입니다.

"우물밖 여고생"은 그동안 우물에 스스로 갇혀서 지낸 줄 알아차린 여고생입니다. 그동안 우물에 스스로 얽매인 채 지낸 줄 몰랐으나, 이제는 우물밖이라고 하는 너른 삶터가 있는 줄 알아낸 여고생입니다. 우물에 머무는 삶이 아니라, 새로운 우물을 찾아나서는 삶이라든지 우물이 아닌 냇물이나 골짝물이나 샘물이나 바닷물을 찾아나서면서 꿈을 키우려는 여고생입니다.

이번만큼은 내 감정에 충실한 여행을 해 보는 거야. 살면서 맘만 먹으면 올 수 있는 게 제주 아니겠어? 일생에 한 번뿐인 여

행도 아니니 너무 조급해 하지 말자. (64쪽)

끝내 별똥별은 보지 못했지만 괜찮다. 그보다 더 멋진 별과 달을 만났고, 그날의 바람과 공기를 느꼈고, 묘한 밤의 냄새를 맡을 수 있었으니까. 이거면 됐다. (71쪽)

"우물밖 여고생"은 열일곱 살에 처음으로 알바를 했다고 합니다. 다른 사람이 시키는 일을 고스란히 하면서 일삯을 받는 일이 얼마나 '안 만만한가'를 이때에 처음으로 온몸으로 느꼈다고 해요. 만 원도 천 원도 아닌, 이른바 백 원이나 십 원조차 거저로 나한테 오지 않는 줄 뼛속 깊이 느꼈다고 합니다.

"열일곱 우물안 여고생"은 학교를 다니면서 꾸준히 알바를 했고, 차츰 일삯이 모여서 제법 목돈이 되었다고 해요. 처음에는 가벼운 마음으로 알바를 했달 수 있는데, 시나브로 한 가지 생각이 꿈처럼 떠올랐다고 해요. 첫 생각은 "내 사진기 장만하기"였고, 이 다음으로 떠오른 생각은 "여행 나서기"였다고 합니다.

사진기를 장만해서 여행에 나서려는 생각은 '어머니하고 일본 여행'이었다는데, 어머니는 갑자기 함께 갈 수 없는 일이 생겼다고 털어놓았답니다. 이때에 슬구 님은 '스스로' 생각하지요. 비행기표나 숙소 예매를 모두 취소하느냐, 아니면 혼자서 씩씩하게 떠나느냐. 이 갈림길에서 혼자 여행길에 나서기로 했고, 첫 걸음마처럼 첫 '나 홀로 여행'을 마치면서 "우물밖 여고생"으로 거듭나는 길에 섰다고 합니다.

『우물밖 여고생』(푸른향기, 2016)이라고 하는 사진수필책은 이렇게 태어납니다. 천천히 껍질을 깨듯이 찬찬히 우물밖 너른 터를 돌아보려고 하는 작은 눈길이 꿈길로 거듭나는 사이에 태어납니다.

> 하루에 몇 대 없는 버스를 놓쳐 두 시간을 길거리에서 보내야 하더라도 네가 화를 내지 않았으면 좋겠어. (82쪽)
> 왜 하필 지금 여행을 하냐고 물으면, 너는 왜 지금 여행을 하지 않느냐고 되묻고 싶다. (120쪽)

흔히 말하기를 '학생은 공부만 하면 된다'고 합니다. 다만, 사회에서 흔히 말하는 '공부하는 학생'이라는 대목에서는 '어떤 공부'를 하면 되는가까지 건드리지는 않아요. 학교에 가서 교실에 들어가야만 '공부'라고 여기곤 하지만, 공부는 학교에서만 할 수 있지 않습니다.

『우물밖 여고생』을 쓴 슬구 님은 알바를 하는 동안 '알바를 하는 곳'에서 사회와 경제와 노동을 배웠습니다(공부했습니다). 알바를 해서 얻은 돈을 푼푼이 모아서 사진기를 장만하는 동안 기쁨이나 보람이나 즐거움이나 선물이 무엇인가를 배웠어요. 어머니하고 일본 여행을 다녀오려는 꿈은 스러졌지만, 나 홀로 여행을 다녀오면서 '곁에 다른 사람이 없어'도 혼자서 하나부터 열까지 척척 살펴서 갈무리하는 살림을 배웠어요.

여행길에서 새로운 이웃하고 동무를 배웁니다. 나고 자란

곳에서만 바라보던 삶터가 아닌, 드넓은 새로운 삶터를 배웁니다. '시흥에서 보는 하늘'을 넘어서 '제주에서 보는 하늘'이나 '경주에서 보는 하늘'이나 '일본에서 보는 하늘'을 새삼스레 배워요.

하나씩 새롭게 배우는 동안 하나씩 새롭게 사진으로 빚습니다. 천천히 새롭게 마주하는 삶과 사람과 사랑을 천천히 새롭게 사진으로 옮깁니다. 누구한테서 배운 사진이 아니라, 스스로 새롭게 배우면서 찍는 사진입니다. 누구한테서 배운 글이 아니라, 스스로 새롭게 배우면서 쓰는 글입니다.

남한테 예쁘게 보여주려고 하는 사진이나 글이 아닌, 스스로 새롭게 배우는 기쁨과 보람과 즐거움과 땀방울을 담는 사진이나 글입니다. 멋스럽게 선보이려고 하는 사진이나 글이 아닌, 스스로 즐겁게 맞이하는 하루를 그저 즐거운 마음이 되어 엮는 사진이나 글입니다.

추운 날씨 탓에 나뭇잎들이 얼어서 걸을 때마다 바스락 소리가 났다. 그 소리가 좋았다. 나뭇가지가 부서지는 소리는 특히 더. 그래서 나는 풀숲만 찾아 걸었다. (152쪽)

『우물밖 여고생』은 우물밖으로 내디딘 첫걸음을 보여줍니다. 이 나라 '평범한 학생'이 서로 엇비슷하거나 똑같지 않다는 목소리를, 마음속에서 흐르는 목소리를, 교과서나 책에 나오지 않는 목소리를, 스스로 온누리를 차근차근 디디고 밟고 서

면서 느끼는 목소리를 들려줍니다.

앞으로는 너른 바닷물 같은 목소리가 되고 싶은 꿈을 보여주고, 쉬잖고 솟는 샘물 같은 목소리로 살려고 하는 몸짓을 보여줍니다. 들을 적시는 냇물 같은 목소리로 자라는 숨결을 보여주고, 구수하게 끓는 밥물 같은 기운을 보여줍니다.

> 삶에 여유가 있기 때문에 여행하는 것이 아니라 여행하기 때문에 삶이 여유로운 것이다. (159쪽)

우물밖으로 첫걸음을 내디딘 슬구 님은 이제 '생활기록부 성적이나 숫자'에서 조금은 홀가분할까요? 생활기록부에 '무단결석'이라는 글씨가 찍히더라도 이러한 굴레에 얽매이지 않을 수 있을까요? 또는 우리 사회나 학교에서 '나 홀로 드넓은 온누리를 배우려는 여행'을 하겠다는 '평범한 학생'한테 '삶 공부(체험학습)'를 하는구나 하고 받아들이도록 제도나 규칙이 바뀔 수 있을까요?

사진기·세발이·연필·책을 벗으로 삼아서 나서는 고즈넉한 마실길은 슬구 님이 『우물밖 여고생』에서 밝히듯이 스스로 넉넉해지려고(여유로워지려고) 나서는 새로운 길입니다. 돈이 넉넉해서 나서는 여행이 아닌, 마음을 넉넉하게 가꾸려는 꿈을 사랑스레 품기 때문에 나설 수 있는 새로운 길이지 싶습니다. 이리하여 『우물밖 여고생』에 깃든 사진이나 글은 풋풋하면서 차분한 그림이 됩니다. 이제 막 너른 터를 맛본 풋풋함이

요, 이 너른 터에 흐르는 바람을 듬뿍 마시는 차분함입니다.

기쁜 열여덟을 기쁜 몸짓으로 맞이하면서 적바림한 사진과 글이, 기쁜 열아홉에도, 기쁜 스물다섯에도, 기쁜 서른 마흔 쉰에도, 오월바람 같은 따사로운 이야기꽃으로 늘 새롭게 깨어날 수 있기를 빕니다.

꽃다운 삶을 노래하는 아침

■ 꽃시계는 바람으로 돌고
■ 고흥곤
■ 지누, 2015

밤이 되면 달빛이 드리웁니다. 달빛은 마루를 지나 방으로
도 부엌으로도 들어옵니다. 풀벌레가 고즈넉하게 노래하는 밤
이면 언제나 달빛을 바라보면서 고요히 잠이 듭니다. 다만, 시
골집에서는 달빛을 온몸으로 받으면서 잠이 들지만, 도시에서
라면 다르리라 느낍니다. 아무래도 도시에서는 달빛이 아닌
전등불빛이 퍼질 테고, 수많은 자동차가 밤새도록 비추는 불
빛이 넘칠 테지요. 저 먼 별에서 찾아오는 별빛이 아니라 텔레
비전이나 여러 전자제품이 내뿜는 불빛이 가득할 테고요.

요즈음은 전등불빛 아닌 달빛이나 별빛을 마주하면서 한밤
을 누리는 사람이 매우 드뭅니다. 한낮에도 햇빛이 아닌 전등
불빛에 기대는 사람이 아주 많습니다. 한낮이든 한밤이든 사
진을 찍을 적에 햇빛이나 햇살이나 달빛이나 별빛을 살피기보
다는, 전등불빛을 살피는 사람이 늘어납니다.

저는 늘 당신 안에서 돕습니다. 세찬 눈보라에도 당신이라면
맨발도 따뜻합니다. (10쪽)
솟구쳐 솟구쳐 촛불처럼 밝혀라. 환한 날들이 네 앞에 있음을.
(12쪽)

고홍곤 님이 2015년에 선보이는 '꽃 이야기' 사진책 『꽃시계
는 바람으로 돌고』(지누, 2015)를 읽습니다. 고홍곤 님은 지난
2006년에 『꽃, 향기 그리고 미소』를 처음 선보였고, 『꽃심, 나
를 흔들다』(2007)와 『희망, 꽃빛에 열리다』(2009)와 『세상, 너
를 꽃이라 부른다』(2011)와 『굽이굽이 엄마는 꽃으로 피어나
고』(2013)를 차곡차곡 선보였습니다. 2006년에 처음으로 '꽃 이
야기'를 선보인 뒤, 홀수 해마다 사진전시와 사진책을 함께 내
놓습니다. 앞으로도 새로운 꽃 이야기로 꽃내음을 들려줄 수
있으리라 생각합니다.

비바람 속에도 우리는 웃어요. 웃어, 햇살 가득하지요. (22쪽)
당신의 음성은 사랑의 꽃별입니다. 별빛 달빛도 머물다 갑니
다. (26쪽)

꽃은 어디에나 있습니다. 시골에서는 시골꽃이 핍니다. 바
닷가에서는 바다꽃이 피고, 숲에서는 숲꽃이 피며, 멧골에서
는 멧꽃이 피어요. 서울에서는 서울꽃이 필 테고, 부산에서는
부산꽃이 필 테지요.

다만, 자동차와 사람이 빽빽하게 넘치는 곳에서는 꽃을 쳐

다보기 어렵다고 할 만합니다. 시골에는 따로 꽃집이 없습니다만, 도시에는 따로 꽃집이 있습니다. 시골에서는 굳이 꽃집을 찾지 않아도 어디에서나 꽃잔치요 꽃내음이며 꽃누리인 터라, 모든 살림집이 '꽃집(꽃가게인 꽃집이 아닌, 꽃으로 이룬 집인 꽃집)'입니다. 도시에서는 사람들이 너무 바쁘고 자동차가 너무 싱싱 달리니 들꽃이나 길꽃이 제대로 자랄 겨를이 없습니다. 길가에서 하염없이 들꽃이나 길꽃을 들여다보면서 꽃내음을 맡을 틈이 없어요.

그래도 도시에서 골목꽃을 사진으로 찍는 사람이 꾸준히 늡니다. 아스팔트나 시멘트가 갈라진 자리에서 돋는 조그마한 풀포기와 꽃송이를 가만히 지켜보는 사람이 천천히 늡니다. 골목마을 이웃이 작은 꽃그릇에 작게 심어서 가꾸는 골목꽃이 골목길을 환하게 밝히는구나 하고 깨닫는 사람이 차츰 늡니다.

조금만 생각해 보면 됩니다. 중앙정부나 지역정부에서 목돈을 들여서 서양꽃을 잔뜩 심어야 아름다울까요? 백만 송이에 이르는 국화나 장미나 튤립을 한곳에 몰아서 심어야 아름다울까요? 한 가지 꽃만 백만 송이나 천만 송이나 십만 송이를 심을 적에는 '다른 모든 들꽃'은 '잡풀'로 여겨서 마구 뽑아냅니다. 장미꽃잔치나 튤립꽃잔치나 국화꽃잔치를 벌이는 자리에서는 나팔꽃도 냉이꽃도 민들레꽃도 씀바귀꽃도 달맞이꽃도 끼어들 수 없습니다. 쑥꽃이나 부추꽃이나 봄까지꽃이나 소리

쟁이꽃은 아예 생각하지 않아요.

　　햇살과 바람의 이야기로 가득 채우는 (52쪽)
　　손 벌려 바람을 안고 가슴으로 하늘을 품으니, 늘 새로운 나날
　　이여. (64쪽)

　사진책 『꽃시계는 바람으로 돌고』를 차근차근 읽습니다. 사진을 읽고, 글을 읽습니다. 고홍곤 님은 사진마다 이야기를 하나씩 붙입니다. 아니, 꽃을 찍은 사진마다 이야기가 한 타래씩 자랍니다. 꽃을 마주하는 동안 사진을 한 장 얻고, 사진을 한 장 얻는 사이에 이야기를 한 꾸러미 얻습니다. 사진을 찍으려고 꽃한테 다가서는 동안 마음속으로 기쁜 숨결이 피어나고, 사진을 찍고 뒤돌아설 즈음 가슴속으로 기쁜 노래가 흐릅니다.

　사진책 『꽃시계는 바람으로 돌고』에 나오는 '사진말'을 꽃말이나 삶말로 여겨서 읽을 수 있습니다. 어머니를 그리는 말로 삼아서 읽을 수 있습니다. 그리고, 이 말을 고스란히 '사진말'로 느끼며 읽을 수 있습니다.

　우리가 찍는 사진은 무엇일까요? 바로 우리가 살아가는 오늘을 찍기에 사진입니다. 우리는 저마다 어떤 사진을 찍을까요? 바로 우리가 사랑하는 하루를 내 눈길과 손길과 마음길로 찍습니다.

　"손을 벌려 바람을 안고 가슴으로 하늘을 품"을 때에 "늘 새

로운 나날"인 줄 스스로 깨닫고, 이렇게 깨닫는 동안 꽃송이를 지긋이 바라보다가 문득 단추를 눌러 찰칵 소리와 함께 사진 한 장이 태어납니다. "처마 밑 비 오는 소리"를 듣다가 사진 한 장이 태어나고, "장독대 눈 내리는 소리"를 들으며 사진 한 장이 거듭 태어납니다.

처마 밑 비 오는 소리, 장독대 눈 내리는 소리. (88쪽)
손을 잡으면 따스합니다. 손이 또 손을 부릅니다. (113쪽)

꽃다운 삶을 사진으로 노래하는 아침입니다. 아이다운 놀이를 사진으로 노래하는 한낮입니다. 하늘다운 꿈을 사진으로 노래하는 저녁입니다. 냇물다운 사랑을 사진으로 노래하는 한밤입니다.

꽃을 사진으로 찍든, 예쁜 이웃을 사진으로 찍든, '남들처럼 찍어야 할' 까닭이 없습니다. 멋져 보이거나 훌륭해 보이는 풍경을 사진으로 찍든, 새롭거나 낯선 모습을 사진으로 찍든, '전문가나 프로 작가처럼 찍어야 할' 까닭이 없습니다.

모든 사진은 내가 나답게 살면서 찍습니다. 나는 나답게 내 둘레를 바라보면서 찍습니다. 내 사진은 오직 나다운 사진이지, 너다운 사진이 아닙니다. 내 사진은 '나다운 사진'일 때에 '내 이야기'가 서리면서 '내 꿈과 사랑'이 피어나는 삶으로 나아갑니다.

우리 사진은 '브레송다운 사진'이거나 '카파다운 사진'이거

나 '이런저런 잘 알려진 작가다운 사진'이 되어야 할 까닭이 없
습니다. 우리 사진을 읽는 사람이 '아, 이 사진을 보니 아무개
작가 사진이 떠오르네' 하고 말한다면, '내 사진'이란 무엇일까
요?

함께하는 노래는 늘 가슴을 울립니다. (132쪽)
사랑을 머리에서 가슴으로 내려놓으면 삶은 감동입니다. (137
쪽)

시인은 시를 쓰고, 사진가는 사진을 찍습니다. 어버이는 밥
을 짓고, 아이는 뛰놉니다. 시인은 시를 쓰면서 노래하고, 사
진가는 사진을 찍으면서 노래합니다. 어버이는 밥을 지으면서
노래하고, 아이는 뛰놀면서 노래합니다.

꽃을 사진으로 찍는 사람은 '꽃을 사진으로 찍으면서 노래'
합니다. 골목을 사진으로 찍는 사람은 '골목을 사진으로 찍으
면서 노래'할 테고, 숲을 사진으로 찍는 사람은 '숲을 사진으로
찍으면서 노래'할 테지요.

그러니, 사진기를 손에 쥔 우리는 사진을 찍을 적에 '내 노
래'가 어떤 가락이거나 숨결인가를 헤아리면 됩니다. 사진책을
손에 쥔 우리는 사진을 읽을 적에 '우리 이웃이 부르는 노래'에
어떤 이야기와 꿈이 서려서 사랑으로 피어나는가 하는 대목을
살피면 됩니다.

아이도 꽃답고 어른도 꽃답습니다. 젊은 사람도 꽃답고 늙

은 사람도 꽃답습니다. 스무 살 먹은 나무도 꽃을 피우고, 이백 살이나 이천 살을 먹은 나무도 꽃을 피웁니다. 작은 들풀도 꽃을 피우고, 무리지은 들풀도 꽃을 피웁니다.

그리고, 꽃은 흙이 있어야 필 수 있습니다. 흙이 있는 곳에서 씨앗이 싹을 트고 뿌리를 내립니다. 흙이 있는 곳에서 씨앗이 싹을 트고 뿌리를 내리니, 줄기가 오르고 잎이 돋아서 꽃이 피면서 열매를 맺어요. 다시 말하자면, 흙이 있어야 밥이 나올 수 있습니다. 아스팔트와 시멘트로는 밥이 나오지 않습니다. 꽃을 볼 줄 알아야 밥을 헤아릴 수 있고, 꽃을 가꿀 줄 알아야 밥을 지을 줄 알며, 꽃을 아낄 줄 알아야 밥을 함께 먹는 이웃을 생각할 수 있습니다.

내 마음속에서 피어나는 꽃이 곱고, 네 가슴속에서 피어나는 꽃이 아리땁습니다. 우리 마음밭에서 피어나는 꽃이 반갑고, 깊은 숲에서 피어나는 꽃이 고맙습니다. 봄에도 가을에도, 여름에도 겨울에도, 꽃은 언제나 피고 집니다. 한국에서 겨울이 되어 꽃이 지면, 지구 맞은편에서는 여름이 되어 꽃이 핍니다. 이 땅에서 피어나는 꽃이 고운 꽃내음을 싣고 지구 맞은편으로 퍼지고, 지구 맞은편에서 피어나는 꽃이 고운 꽃냄새를 퍼뜨려 이 땅에 베풀어 줍니다. 우리는 사진 한 장으로 '사진꽃'을 피워서 함께 웃고 노래할 수 있습니다.

아줌마 사진가한테서 배운
'이웃을 찍는 기쁨'

■ 나도 잘 찍고 싶은 마음 간절하다
■ 양해남
■ 눈빛, 2016

지난 서른 해 남짓 다큐사진을 찍었고, 앞으로도 이 길을 즐겁게 걸어갈 양해남 님이 선보인 『나도 잘 찍고 싶은 마음 간절하다』(눈빛, 2016)를 재미있게 읽습니다. 서른 해 남짓 사진 길을 걸었는데도 양해남 님은 "나도 잘 찍고 싶은 마음"이라고 책이름에서 밝혀요. '서른 살 젊은이'가 아니라 '서른 해 사진가' 입에서 "나도 잘 찍고 싶은 마음"이 불거집니다.

이런 말을 들으면서 여러 가지를 생각해 볼 수 있어요. 이를테면, '서른 해나 사진을 찍었는데에도 사진을 찍기 어렵다는 말인가?' 하고 여길 수 있어요. 그리고, '서른 해뿐 아니라 쉰 해나 일흔 해 동안 사진을 찍어도 언제나 새내기 마음이 되어야 하는구나!' 하고 생각해 볼 수 있어요.

사진을 찍어 오면서 내가 멋지다고 생각되었던 곳은 이미 누

군가가 일찌감치 표현을 했었던 장면이라는 것을 알게 되었습니다. (18쪽)

나는 일상적이고도 평범한 시간에 무게를 두고 사진을 찍습니다. 오솔길에 아무렇게나 뒹굴고 있는 하나의 솔방울도 나에게는 중요한 피사체입니다. (43쪽)

사진책을 읽으면서 '사진·사진기' 생각은 살며시 접고서, 다른 생각을 해 봅니다. '자동차·자동차 몰기'를 생각해 봅니다. 아침에 마당을 쓸면서 '자동차를 모는 사람'하고 '어떤 자동차를 모는가' 하는 대목을 조용히 생각해 보아요.

어떤 사람은 작고 값싼 자동차를 부드럽고 사랑스럽게 몹니다. 어떤 사람은 작고 값싼 자동차를 우악스럽거나 거칠게 몹니다. 어떤 사람은 크고 비싼 자동차를 우악스럽거나 거칠게 몹니다. 어떤 사람은 크고 비싼 자동차를 부드럽고 사랑스럽게 몹니다.

그리고, 어떤 사람은 자동차를 몰면서 쉽게 다른 사람한테 삿대질을 하거나 빵빵빵 울려요. 어떤 사람은 자동차를 몰면서 한 번도 다른 사람한테 삿대질을 한 적이 없을 뿐 아니라, 빵빵빵 울리지 않고 가만히 기다립니다.

작은 자동차를 몰기에 더 부드럽지 않고, 큰 차를 몰기에 더 우악스럽지 않습니다. 작은 자동차를 몰기에 더 거칠지 않고, 큰 차를 몰기에 더 사랑스럽지 않아요.

어떤 자동차를 몰든지, '자동차를 모는 사람' 스스로 어떤 마음이나 몸짓이나 생각이나 버릇인가에 따라서 사뭇 달라요. 자동차 손잡이만 잡았다 하면 마치 '자동차 경주'를 하듯이 달리는 사람도 있을 테지만, 자동차 손잡이를 잡든 여느 때이든 늘 부드러우면서 사랑스러운 사람이 있어요.

아줌마 사진가는 나에게 사진으로 나눌 수 있는 것들을 생각하게 해 주었습니다. 자신이 사진에 찍히는 것보다 누군가를 찍어 준다는 것은 작은 나눔을 할 수 있다는 생각이 들었습니다. (62쪽)

가장 기본인 교과서는 내 머리 안에 있습니다. 어떤 유혹에도 흔들리지 않고 나만의 작품세계를 추구하는 것이 제일 중요하니까요. (88쪽)

이제 '사진·사진기'를 헤아려 봅니다. 작고 가벼우며 값싼 사진기로 재미나며 훌륭하고 아름답고 즐거운 이야기를 늘 새롭게 찍는 사람이 있어요. 작고 가벼우며 값싼 사진기로는 도무지 재미없고 안 훌륭하고 안 아름답고 안 즐거운 이야기를 늘 비슷하게 찍는 사람이 있어요. 크고 무거우며 비싼 사진기로 도무지 재미없고 안 훌륭하고 안 아름답고 안 즐거운 이야기를 늘 비슷하게 찍는 사람이 있어요. 그리고, 크고 무거우며 비싼 사진기로 재미있고 훌륭하고 아름답고 즐거운 이야기를 늘 새롭게 찍는 사람이 있어요.

어떤 사진기를 쓰느냐에 따라서 사진이 달라질까요? 네, 틀림없이 달라집니다. 그런데, 사진기마다 쓰임새가 달라서 어떤 사진기를 쓰느냐에 따라서 사진이 달라지기는 하지만, 무엇보다도 '사진기를 손에 쥔 사람'에 따라서 사진이 가장 크게 달라진다고 느껴요.

양해남 님은 『나도 잘 찍고 싶은 마음 간절하다』라는 사진책에서 이 대목을 넌지시 다룹니다. '찍히는 사람'을 '찍는 사람'이 어떻게 마주하느냐에 따라서 사진이 달라진다고 말하지요. 그러니까, '찍히는 사람'을 '피사체'라고 하는 '사물'로 바라보느냐, 아니면 '찍히는 사람'을 '모델(내 사진을 빛내는 모델)'로 바라보느냐, 아니면 '찍히는 사람'을 '동무·이웃'으로 삼느냐에 따라서 사진이 달라진다고 말해요.

> 지금 현재의 순간은 나에게만 주어진 소중한 시간입니다. 세상이 나에게 보여주는 유일한 광경일지도 모릅니다. 이제 온 힘을 다해서 사진을 찍을 시간입니다. (121쪽)
> 하루 온 종일을 소비하면서 마음에 드는 사진을 한 장도 얻을 수 없다면, 그냥 포기를 하는 것이 아늘까? 아니면 다음 날도 찍고 또 그 다음 날도 찍어서 마음에 드는 사진을 얻을 때까지 도전을 하는 것이 옳은 방법일까? (130쪽)

우리는 어떤 마음결이 되어 사진기를 손에 쥘까요? 우리는 어떤 마음씨가 되어 자동차 손잡이를 손에 잡을까요? 우리는

어떤 마음바탕이 되어 밥을 짓거나 아이들 머리카락을 쓸어넘 길까요?

양해남 님은 '사진을 찍으려'고 우악스럽게 달려드는 몸짓 은 안 반갑다고 밝힙니다. 사진에 찍히는 사람을 '이웃'이 아 닌 '사물(피사체)'로 바라보는 몸짓은 사진다운 이야기가 되기 어렵다고 하는 뜻을 밝힙니다. 그리고, 사진에 찍히는 사람은 '모델'도 아니라는 뜻을 밝혀요. 사진에 찍히는 사람은 피사체 도 모델도 아닌 '사람'이라고 하는 대목을 『나도 잘 찍고 싶은 마음 간절하다』에서 꾸준히 밝힙니다.

이리하여, 양해남 님이 찍는 사진은 다른 사진가들이 빚는 사진하고 대면 '많이 어려울(어렵게 찍을)' 수밖에 없습니다. 양해남 님은 '찍히는 사람한테 허락을 안 받고 무턱대고 먼저 찍고 보자'는 생각을 할 수 없다고 해요. 왜냐하면 '그들(찍히 는 사람)'은 '내 사진을 빚내는 소재'가 아니라 '나와 똑같이 사 랑스러운 사람'이기 때문입니다.

나는 가능하면 이런 후회를 줄이기 위해서 느리고 천천히 촬 영하는 것을 좋아합니다. 만일 돌이킬 수 없을 것 같다는 생각 이 들면 그냥 그 공간에 머무르는 편을 선택합니다. (166쪽)
내가 찍는 사진의 무게를 생각하면 남의 사진을 가벼 볼 수 없습니다. 불과 125분의 1초라는 아주 짧은 순간에 완성되는 한 장의 사진이라도 모든 예술작품과 동일한 무게인 것입니 다. (176쪽)

사진길을 걸은 서른 해를 되짚으며 "나도 잘 찍고 싶은 마음 간절하다" 하고 털어놓는 양해남 님은 사진을 천천히 찍으려 한다고 이야기합니다. '쓸 만한 사진을 한 장조차 건지지' 못 하는 일이 있어도 서두르려고는 하지 않는다고 이야기합니다. '쓸 만한 사진 한 장 건지기'에 마음을 빼앗기기보다는 '반가운 이웃하고 동무를 만나는 삶'에 마음을 기울이겠다고 이야기합 니다.

아줌마 사진가한테서 사진을 찍는 마음을 배우고, 아이들한 테서 맑게 노는 마음을 배웁니다. 새봄에 푸르게 돋는 싹과 꽃 을 바라보면서 새롭게 거듭나는 숨결을 배웁니다. 흙을 만지 며 살림살이를 손수 지어 온 할머니와 할아버지를 마주하면서 고요하면서 너그러운 넋을 배웁니다.

사진가는 으레 '찍는 사람'으로 여기기 마련이지만, 사진가 라고 하는 자리는 숱한 사람을 오랫동안 꾸준히 자꾸자꾸 다 시 마주하는 동안 '배우는 사람'이지는 않을까 하는 생각이 듭 니다. 즐거움을 배우면서 즐거움을 사진에 담고, 아름다움을 배우면서 아름다움을 사진에 담으리라 느껴요. 사랑을 배우면 서 사랑을 사진에 싣고, 기쁜 꿈을 배우면서 기쁜 꿈을 사진에 실으리라 느껴요. 맑은 눈짓을 배우면서 맑은 눈짓을 사진으 로 옮기고, 밝은 웃음을 배우면서 밝은 웃음을 사진으로 옮기 리라 느낍니다.

"사진을 잘 찍고 싶은 마음"이란 바로 "살림을 기쁘게 가꾸

고 싶은 마음"이요, "사람을 아름답게 사랑하고 싶은 마음"이
며, "삶을 넉넉히 나누고 싶은 마음"이지 싶습니다.

사진 한 장으로 노래하는 맛

■ 사진의 맛
■ 우종철
■ 이상미디어, 2015

사진 한 장은 아무것이 아니지만, 때로는 모든 것이 됩니다. 사진 한 장은 그저 한 장일 뿐이지만, 두고두고 바라보면서 어느 한때를 되새기는 밑바탕이 됩니다.

아이들이 할머니와 할아버지 품에 안겨서 놀다가 잠든 모습을 물끄러미 들여다보는데, 어느새 아이들이 내 뒤에 달라붙어서 "뭐야? 뭐야!" 하면서 쳐다봅니다. 두 아이는 생글생글 웃으면서 저희가 예전에 어떤 모습으로 할머니하고 할아버지한테 안기며 놀았는지 되새깁니다. 아이들은 그저 노는 몸짓이었을 텐데, 이 아이들을 바라보는 내 자리에서는 '아이와 할머니 할아버지'가 함께 드러납니다.

아이들은 사진찍기를 무척 좋아합니다. 왜 좋아하는가 하면, 사진에 찍힌 모습을 들여다보면 '몸에 있는 눈'으로 볼 때하고 사뭇 다르기 때문입니다. 제 눈으로 보는 모습과 '다른

사람 눈으로 보는 모습'은 그야말로 달라요. 그러니, 아이들은 사진찍기가 재미난 사진놀이입니다.

> 대략 100년에서 150년 전에 나타난 이러한 경향(회화 모방)은 안타깝게도 오늘날 대다수의 아마추어 사진가들이 찍고 답습하는 사진들과 매우 유사합니다. (16쪽)
> 쿠델카는 자신의 사진은 자신의 삶에 대한 기록이라고 했습니다. 떠나고, 사랑하고, 웃고, 우는 세상의 모든 모습들은 결국 자신의 모습이기도 한 것입니다. (32쪽)

우종철 님이 빚은 『사진의 맛』(이상미디어, 2015)을 읽습니다. 『사진의 맛』은 사진길에 접어들려고 하는 이웃님한테 베푸는 선물이라고 할 만합니다. 아직 사진을 모르지만, 사진기를 손에 쥐고 신나게 사진놀이를 하고픈 이웃님이 사진을 노래하는 삶이 되도록 북돋우려고 하는 길잡이책이라고 할 만합니다.

다만, 이 책에 적힌 말은 그리 쉽지 않습니다. '하이키 톤·미들 톤·로우키 톤' 같은 말을 그냥 씁니다.

어느 모로 본다면, 이런 영어는 오늘날 영어라기보다 한국 사람 누구나 흔히 쓰는 '여느 말'이라 할 수 있습니다. '톤'이든 '콘트라스트'이든 그냥그냥 쓸 수 있습니다.

그러나, 『사진의 맛』이라고 하는 책이 사진길로 가려는 이웃님한테 '사진을 즐겁게 찍자'고 노래하는 길잡이책이라고 한

다면, 조금 더 쉬우면서 부드러운 말씨로 풀어낸다면 한결 나으리라 생각합니다. 영어 아닌 한국말로도 얼마든지 사진을 이야기할 수 있으니까요. 어른 아닌 어린이한테 사진을 이야기하면서 가르칠 적에 어떤 말을 써야 하는가를 생각해 보면 됩니다.

초보 사진가들에게 있어 사진 기술을 습득한다는 것은 바로 사진기가 가지고 있는 시각적 특성을 이해하고, 이를 이용해 자신이 본 것을 자신의 느낌에 가장 가깝게 표현하고자 애쓰는 행위일 것입니다. 이 과정도 간단한 건 아니지만, 어쨌든 이런 과정이 지나면, '사진은 눈에 보이는 것을 찍는 게 아니라, 눈에 보이지 않는 것을 찍는 것'이란 점을 이해하고 그러한 세계에 좀더 다가갈 수 있습니다. (45쪽)
대상을 보고 사진을 찍는 순간, 사진가의 마음속에는 자신의 의도를 효과적이게 하는 톤을 미리 결정하고 있어야 합니다. (76쪽)

사진찍기는 사진을 찍는 일입니다. 사진찍기는 '사진기를 다루는 일'이 아닙니다. 글쓰기는 글을 쓰는 일입니다. 글쓰기는 '연필을 다루는 일'이나 '글판을 다루는 일'이 아니에요.

그러니까, 사진찍기를 할 적에는 '사진기를 알맞게 다루기'는 해야 하지만, 굳이 사진기를 남달리 다루기까지는 안 해도 됩니다. 북을 치는 이가 북채를 하늘로 던졌다가 받아서 북을

칠 수 있듯이, 글을 쓰는 이가 연필을 하늘로 던졌다가 받아서
글을 쓸 수 있어요. 다만, 이런 재주는 잔재주라고 합니다. 잔
재주는 잔재주로 다른 사람 눈길을 끌 터이나, 이러한 잔재주
는 사진이나 글이 나아가는 밑바탕이나 기쁨은 아니에요.

　무슨 말인가 하면, 사진을 배우려고 한다면 사진을 배우면
됩니다. 사진을 찍으려고 한다면 사진을 찍으면 돼요.

　'잘 찍은 사진'이 아닌 '사진'을 찍으면 됩니다. 남한테 자랑
할 만한 '멋진 사진'이 아닌 '사진'을 찍으면 됩니다. 스스로 즐
겁게 사진을 찍으면서 놀 수 있으면 되어요.

　　주 피사체에 항상 초점이 맞아야 한다는 정해진 룰은 존재하
　　지 않습니다. (103쪽)
　　순수하게 사물을 보는 연습의 전 단계로 우선 사진을 찍기 위
　　해 대상을 찾거나 관찰하는 것이 아니라, 그 공간에서 뭔가 동
　　요하는 자신의 느낌을 발견해 보시기 바랍니다. (136쪽)

『사진의 맛』이라는 책에서도 다루는데, 틀에 박힌 사진을
찍을 까닭이 없습니다. '주 피사체'이든 '찍히는 어떤 것'이든
꼭 초점이 맞아야 하지 않습니다. 황금률 구도를 맞추어야 할
까닭이 없고, 뛰어난 구도를 살펴야 하지 않습니다. 사진찍기
는 사진을 찍는 일일 뿐, 멋지거나 빈틈이 없는 구도를 찾는
일이 아니기 때문입니다. 조금 흔들려도 되고, 많이 흔들려도
됩니다. 빛을 예쁘게 맞추지 않아도 되며, 어둡거나 밝아도 됩

니다.

다만, 이야기가 흐른다면 다 좋은 사진입니다. 사진을 찍는 나하고 사진을 읽는 너하고 흐뭇하게 바라보면서 웃음꽃을 피울 만한 이야기가 흐른다면 모두 아름다운 사진입니다. 사진을 찍는 나랑 사진을 읽는 너랑 어깨동무를 하면서 슬픔이나 아픔을 달랠 만한 이야기가 서린다면 더없이 사랑스러운 사진입니다.

> 누구나 볼 수 있는 것, 누구나 느낄 수 있는 것이라면 그것이 사진으로, 그림으로 존재해야 할 이유가 있을까요? (157쪽)
> 사진 찍기에 좋은 대상은 결국 내 주변 가까이에 항상 존재하고 있습니다. (180쪽)
> 사진의 출발은 잘 아는 것, 익숙한 것, 좋아하고 사랑하는 대상을 바라보고 찍는 것으로 시작해야 합니다. (187쪽)

사진을 찍는 맛이란, 삶을 짓는 맛입니다. 사진을 찍는 맛이란, 이야기를 빚는 맛입니다. 사진을 찍는 맛이란, 사랑을 노래하는 맛입니다. 사진을 찍는 맛이란, 꿈을 꾸는 맛입니다.

이리하여, 사진기 한 대를 손에 쥐면서 무엇이든 사진 한 장으로 찍을 수 있습니다. 우리가 못 찍을 사진이란 없습니다. 어떤 이야기이든 사진이 되고, 어떤 삶이든 사진이 됩니다. 부자인 삶도 가난한 삶도 모두 사진이 되어요. 이름난 예술가도 이름이 안 난 시골 할매도 모두 사진이 되지요. 갓난쟁이도 어

린이도 어른도 사진이 됩니다. 몽골이나 티벳도 사진이 되고, 일본이나 중국도 사진이 되어요.

다시 말하자면, 사진에는 '흔한 소재'나 '아무것 아닌 주제' 가 없습니다. 아주 많은 사람들이 찍는 이야깃감이어도 재미난 사진이면서 놀라운 사진이 됩니다. 아무도 안 찍는다고 하는 소재나 주제도 얼마든지 사랑스러우면서 멋진 사진이 되지요.

> 흔히 사진은 눈으로 볼 수 있는 것을 찍는 것이라고 생각하지만, 상상력 없이 육체적 시각에 의존해 사진을 찍는 것은 매우 초보적이고 제한적인 사진 행위입니다. (249쪽)
> 어떤 경우 작품을 보고 작가의 지인들이 "너답다."라고 표현하는 경우가 있습니다. 저는 이 말이 최고의 찬사라고 생각합니다. '나답다.'라는 것은 내 모습을 드러내기 위해 솔직했다는 반증입니다. (327쪽)

사진 한 장으로 노래합니다. 두 장도 백 장도 아닌 사진 한 장으로 노래합니다. 공모전에 뽑힌다거나 어떤 상을 받은 사진이 아닙니다만, 우리 아이들이 바람 따라 물결치는 논둑에 서서 바람노래와 풀노래를 한껏 마시는 모습을 찍은 한 장으로 삶을 노래합니다.

오늘을 노래하기에 오늘 이곳에서 사진을 찍습니다. 오늘을 노래하기에 '오늘 찍은 사진'은 어느덧 '어제 찍은 사진'이 되

면서 우리 삶을 새삼스레 되짚는 이야기밭이 됩니다. 오늘을 노래하기에 '앞으로 다가올 새로운 날'에도 기쁘게 사진을 찍을 수 있다고 느낍니다. 오늘은 어제로 흐르고, 오늘은 다시 앞날로 흐르며, 오늘과 어제와 앞날은 사이좋게 만납니다. 사진 한 장이 있어서 언제나 젊으면서 기쁩니다. 사진 한 장이 있어서 언제나 춤추면서 꿈꿉니다.

사진은 어떤 맛일까요? 사진은 스스로 바라는 맛입니다. 슬픈 날에는 슬픈 맛이 나는 사진이고, 기쁜 날에는 기쁜 맛이 나는 사진이에요. 맑은 날에는 맑은 맛이 나는 사진이다가, 흐린 날에는 흐린 맛이 나는 사진이지요.

늘 달라지면서 늘 새롭게 거듭나는 사진입니다. 이 사진 하나를 마주하면서 고요히 생각에 젖습니다. 참으로 사진 한 장이 고맙습니다. 『사진의 맛』을 읽는 '사진이웃님' 누구나 마음에 담을 이야기꽃을 곱게 피울 수 있기를 빕니다.

날마다 새롭게 숨쉬는 사진

- 곡마단 사람들
- 오진령
- 호미, 2004

사진은 날마다 새롭게 숨쉽니다. 처음 태어난 날에는 첫빛을 안고 숨쉽니다. 한 해가 지나면 첫돌을 지나는 빛으로 숨쉽니다. 세 해가 흐르고 여섯 해가 흐르면, 세 살 빛깔과 여섯 살 빛물결을 품으면서 숨쉽니다.

사람은 날마다 새롭게 살아갑니다. 어머니 뱃속에서 바깥으로 나온 첫날에는 첫날대로 살고, 백 날을 지내면 백 날대로 살며, 돌을 지내면 돌대로 삽니다. 다섯 살이 되면 다섯 살 어린이대로 살며, 열 살이 되면 열 살 어린이대로 살아요.

숲은 날마다 새롭게 빛납니다. 봄에는 봄빛이 가득한 숲이요, 여름에는 여름빛이 그윽한 숲이며, 가을에는 가을빛이 고운 숲이다가, 겨울에는 겨울빛으로 하얀 숲입니다.

한 자리에 머무는 사진이나 사람이나 숲은 없습니다. 늘 새로운 사진이고 사람이며 숲입니다. 찬찬히 흐르면서 거듭나

고, 꾸준히 빛나면서 즐거운 사진이요 사람이면서 숲이에요.

오진령 님은 2004년에 『곡마단 사람들』(호미)이라는 사진책을 선보입니다. 2014년에 『짓』(이안북스)이라는 사진책을 내놓습니다. 열 해만에 둘째 권입니다. 앞으로 또 열 해가 지나면 셋째 권을 베풀 수 있을까 궁금합니다. 2004년에 선보인 『곡마단 사람들』을 새로 꺼내어 읽습니다.

　곡예사들의 소박하고 자유롭고 진정 어린 삶에서 감동을 받았고, 순정하고 여린 탓에 상처 많은 그들에게서 아픔도 느꼈다. (머리말)

열 해 앞서나 오늘이나 이 마음은 그대로라고 생각합니다. 즐겁게 웃고 울던 삶을 사진으로 차곡차곡 갈무리했으리라 느낍니다. 왜냐하면 즐겁지 않으면 즐거운 기운을 사진으로 못 담고, 자유롭지 않으면 자유로운 기운을 사진으로 못 담아요. 노래하는 사람이 노래와 같은 사진을 찍고, 춤을 추는 사람이 춤이 샘솟는 사진을 찍습니다.

바라보는 대로 찍는 사진은 없습니다. 삶결대로 사진을 찍습니다. 보이는 대로 찍는 사진은 없습니다. 살아가는 대로 사진을 찍습니다.

　사람들은 서커스를 어린 시절의, 과거 한때의 추억으로 돌려버리고는 외면하고 잊으려 한다. 그러나 동춘서커스는 팔십 년 가까운 역사를 등에 지고서, 곡예사로서의 자부심을 잃지

않으며, 오늘도 사람들을 재미와 감동으로 울고 웃게 하면서 한 해 내내 전국을 유랑하고 있다. 과거가 아닌 오늘의 것으로서 서커스를 바라보면 좋겠다는 마음이다. (머리말)

똑같은 곳을 바라본다고 하지만, 어떤 분은 동춘서커스를 '지나간 추억'으로 여깁니다. 어떤 분은 동춘서커스를 '여든 해 가까운 나날 이어온 오늘 삶'으로 여깁니다.

바라보는 대로 찍는 사진이 아니라, 생각하는 대로 찍는 사진입니다. 보이는 대로 찍는 사진이 아니라, 사랑하는 대로 찍는 사진입니다. 내 앞에 보이는 저곳을 사랑하는 사람은 사랑을 담아 사진을 찍어요. 내 앞에 있는 이곳을 바라보면서 사랑하는 마음이 없으면 '사랑스럽지 않은' 사진을 빚습니다.

그들이라고 왜 두렵지 않겠는가? 곡예를 하다가 떨어져 몇 번씩 병원 신세를 진 그들인데 말이다. 그러나 그들은 여전히 날마다, 하루에도 몇 번씩 새처럼 아름다운 비행을 하고 있다. (54쪽)

서커스를 하며 삶을 짓는 이웃을 사귀면서 사진을 찍은 오진령 님은 어떤 마음일까 하고 생각해 봅니다. 곡예사가 '새처럼 아름답게 난다'고 이야기하는 마음을 가만히 헤아려 봅니다.

그냥 날지 않고 새처럼 날되 아름답게 난다고 해요. 아니, 곡예를 하지 않고 새처럼 난다고 해요. 그러면, 오진령 님이 찍

은 사진은 바로 '곡예를 하는 모습'을 찍은 사진이 아니라 '새처럼 아름답게 나는' 사람들이 들려주는 이야기를 찍은 사진이겠지요.

사진이 날마다 새롭게 숨쉬는 까닭은 사진은 '기록하지 않기 때문입니다. 참말, 사진은 기록하지 않습니다. 사진은 이야기를 합니다. 사진은 오늘 우리가 누린 삶을 이야기합니다. 사진을 들여다보면서 어제 우리가 누린 삶을 도란도란 이야기합니다.

우리는 기록물을 쳐다보면서 '아하 옛날에는 이랬지' 하는 추억에 잠기지 않습니다. 아니, 이렇게 추억에 잠기는 사람도 있어요. 오진령 님은 추억에 잠기려고 사진을 찍지 않았을 뿐입니다. 이야기를 나누고 싶어 사진을 찍었고, 2004년뿐 아니라 2014년과 2024년에도 '오늘 우리가 살아가는 이야기'를 오순도순 꽃피우고 싶어 사진을 찍었구나 싶습니다.

공연장 밖에서 손님을 맞는 원숭이들에게 사람들은 인사 치레인 양 손가락질을 하거나 무언가를 집어던지곤 한다. 그러나 정작 원숭이들은 사람들의 그런 무례한 행동도 재치 있게 받아넘기는 아량을 보인다. 서커스와 동고 동락해 온 오랜 연륜을 그들에게서 느끼게 된다. (148쪽)

어떤 사람은 잔나비를 괴롭혀요. 어떤 사람은 잔나비뿐 아니라 사람도 괴롭혀요. 어떤 사람은 들과 숲에 농약을 함부로

뿌리면서 풀과 나무를 괴롭힙니다. 어떤 사람은 전쟁무기를 만들면서 지구별을 괴롭혀요. 핵무기를 만드는 핵발전소인데, 핵발전소를 멈추지 않으면서 지구별뿐 아니라 이 나라와 사회와 마을 모두 괴롭힙니다.

마을 한복판을 고속도로가 꿰뚫고 지나가는 한국입니다. 숲 한복판을 밀고 고속철도가 달리는 한국입니다. 더 빨리 달리니까 좋은가요? 이 도시에서 저 도시로 더 빨리 가는 사람은 좋겠지요? 그러면, 마을 한복판을 고속도로와 고속철도한테 빼앗긴 조그마한 시골마을 사람은 어떤 마음일까요? 땅값이 싼 시골에 공장을 지어 도시에서 문명과 문화를 누리는 오늘날인데, 시골마을에 공장이 들어서면서 맑은 물을 못 마신다면, 시골사람은 어떤 문명과 문화를 누린다고 해야 할까요?

사진을 찍은 오진령 님은 동춘서커스단 곡예사를 마주하던 삶을 덤덤히 돌아봅니다. 아마 처음부터 덤덤히 마주하며 사진을 찍었을 테고, 사진책을 엮을 적에도 똑같이 덤덤한 마음이었으리라 봅니다.

> 줄 타는 곡예사가 고작 바이킹 따위에서 그렇게 무서워하는 것이 처음에는 의아스러웠다. 그 공포심은 도대체 무엇일까, 생각했다. 그래, 곡예사라고 해서, 줄을 탄다고 해서 두려움이 없는 것은 아니다. 그들도 보통 사람과 마찬가지로 두려움을 느낀다. 다만 날마다 그 큰 두려움을 견디는 것일 뿐이다. (156쪽)

곡예사도 사람이고 구경꾼도 사람입니다. 사진 찍는 이도 사람이고 사진 읽는 이도 사람입니다. 대통령도 사람일 테고 국무총리도 사람일 테지요. 진도 앞바다에서 배가 가라앉아 슬피 우는 사람들이 있고, 슬피 우는 사람들 옆에서 컵라면을 후루룩 먹는 사람도 있어요. 모두 사람이에요. 더 나은 사람이나 덜 떨어진 사람이 아니에요.

사진책 『곡마단 사람들』을 덮으면서 "우리 사회가 서커스 하는 사람을 이방인 대하듯 하는 한, 그들에게는 무대 밖의 우리가 이방인일 수밖에 없다(159쪽)." 하고 읊는 이야기를 곰곰이 되새깁니다. 한자말 '이방인(異邦人)'은 "다른 나라에서 온 사람"을 뜻합니다. 무대에 선 곡예사를 바라보는 구경꾼은 곡예사가 "다른 나라에서 온 사람"이라고 여길 만합니다. 무대에 선 곡예사는 구경꾼을 바라보면서 이녁이 "다른 나라에서 온 사람"이라고 여길 만합니다.

도시에서는 시골내기가 다른 나라에서 온 사람이라고 여길 만해요. 시골에서는 도시내기가 다른 나라에서 온 사람이라고 여길 만할 테지요. 시골에서도 농약 안 쓰는 사람은 농약 쓰는 사람 둘레에서 "다른 나라에서 온 사람"이 됩니다. 시골에서 농약을 마구 쓰는 사람은 농약 안 쓰는 사람 둘레에서 "다른 나라에서 온 사람"이 되어요.

사진은 누가 찍는가요. 사진은 누가 누구를 찍는가요. 사진은 누가 누구를 찍어서 누구한테 읽히는가요. 이쪽 자리에서

찍는 사진과 저쪽 자리에서 찍는 사진은 저마다 어떻게 다를까요. 더 옳은 사진이 있을까요. 참을 숨긴 사진이 있을까요. 한 가지만 외곬로 바라보느라 큰 틀을 못 본 사진이 있을까요. 큰 틀로 바라본다고 하면서 막상 작은 곳을 스쳐 지나가기만 하는 사진이 있을까요.

글과 그림과 사진은 모두 기록이 아닙니다. 이야기입니다. 노래와 춤은 문화나 예술이 아닙니다. 이야기입니다. 기록으로 남기려고 글을 쓰지 않습니다. 이야기를 나누려고 글을 씁니다. 문화나 예술을 꽃피우려고 노래나 춤을 즐기지 않습니다. 오직 삶을 즐기려고 노래나 춤을 즐깁니다. 오진령 님은 동춘서커스 곡예사로 살아가는 사람들은 이웃과 동무로 살가이 마주했기에 사진을 찍을 수 있었고, 이 사진들은 곱게 빛나면서 사진책으로 태어났습니다.

내 벗님은 사진벗, 삶벗

■ 기억의 정원
■ 육영혜
■ 포토넷, 2014

어버이한테서 제금을 나와 혼자 살 적에는 혼자 밥을 지어서 먹습니다. 혼자 집살림을 건사하고, 혼자 빨래를 하며, 혼자 집안을 치웁니다. 혼자 지은 밥은 혼자 수저를 들어 혼자 먹습니다. 혼자 살며 혼자 밥을 먹을 적에는 한 사람 몫만 차립니다. 이때에는 국이나 찌개를 끓인다든지 반찬을 마련할 적에 살짝 어설플 수 있습니다. 혼자 먹으니 많이 안 먹기 마련이고, 혼자 먹을 밥을 차리면서 남새를 쓸 적에 많이 남아서 버릴 수 있기 때문입니다.

혼자 살다가 둘이 살면 두 사람 몫 밥을 짓습니다. 예전과 다른 씀씀이가 됩니다. 밥을 짓거나 국을 끓일 적에도 두 사람 몫이고, 반찬도 두 사람 몫으로 합니다. 조금 넉넉히 밥을 지어도 그리 걱정할 일이 없습니다.

두 사람은 어느덧 사랑을 속삭여 아이를 낳습니다. 아이가

하나 태어나면 젖먹이를 지나고 젖떼기밥을 거쳐 어른과 똑같이 수저를 들고 밥을 먹어요. 바야흐로 세 사람 몫 밥을 짓습니다. 이렇게 세 사람이 밥을 먹다가 둘째 아이가 태어나면 네 사람 몫 밥을 짓습니다. 이제는 작은 냄비를 못 씁니다. 네 사람 몫 밥을 짓거나 국을 끓이자면 큰 냄비를 갖추어야 합니다.

"현재 하고 있는 일이 재미있느냐?"는 질문을 자주 받습니다. 잡지 일을 시작한 1년 동안은 "재미있다"라는 답을 건넸습니다. 하지만 지금은 같은 질문에 "좋아한다"라고 답합니다. (11쪽)

네 사람이 먹을 밥을 날마다 끼니에 맞추어 짓자면 퍽 바쁩니다. 아침저녁으로 손을 쉴 겨를이 없습니다. 게다가, 아이들은 밥만 먹지 않아요. 개구지게 뛰놀지요. 아이들과 함께 놀아야 하며, 아이들한테 말과 삶을 가르쳐야 합니다. 신나게 뛰놀며 땀을 잔뜩 흘린 아이들을 깨끗이 씻겨야 하고, 아이들 옷을 바지런히 빨아서 말리고 개야 합니다.

아이와 살면서 아이를 돌보는 어버이는 밥짓기가 아주 고단하다고 느낄 수 있습니다. 날마다 아침저녁으로 끼니를 챙기고 샛밥이나 주전부리까지 챙겨야 하니까요. 그러나, 냠냠 짭짭 맛있게 잘 먹는 아이들 입놀림과 수저질을 볼 때면, 고단함은 말끔히 사라져요.

늦봄부터 이른여름까지 시골집 처마 밑은 아주 부산스럽습

니다. 어미 제비는 알에서 깬 새끼 제비를 먹이려고 하루에 수백 차례나 먹이를 물어다 나릅니다. 암제비와 수제비가 서로 갈마들며 먹이를 날라요. 애벌레와 나비와 잠자리와 날벌레와 풀벌레와 지렁이를 그야말로 쉴 틈 없이 나릅니다.

해마다 제비집을 가만히 올려다보며 생각합니다. 새끼 제비한테 먹이를 물어다 나르는 어미 제비 마음은, 아이들한테 밥을 지어서 먹이는 어버이 마음과 같으리라 느낍니다. 다시 말하자면, 잘 먹는 아이들을 바라보는 어버이는 새롭게 기운을 내면서 신나게 밥을 지을 수 있습니다. 잘 먹고 무럭무럭 자라는 아이들을 마주하는 어버이는 새삼스레 힘을 내고 빙그레 웃으면서 밥을 차려 먹일 수 있습니다.

전시를 보기 위해 여러 전시 공간을 찾아다니다 보면 자연스럽게 전시장이 위치한 주변 동네도 함께 돌아보게 됩니다. (13쪽)

『기억의 정원』(포토넷, 2014)이라는 조그마한 책을 봅니다. 1979년에 태어나 2013년에 숨을 거둔 육영혜라는 분을 기리는 조그마한 책입니다. 육영혜라는 분은 어떤 사람일까요? 사진작가일까요? 아닙니다. 사진 비평가일까요? 아닙니다. 그러면 이녁은 어떤 사람일까요? 사진잡지와 사진책을 엮어서 내놓는 일을 맡은 사람입니다. 사진잡지 『쿰인』에서 취재기자로 일했고, 사진잡지 『포토넷』에서 기자와 편집장으로 일했습니다.

'기억발전소'라는 곳을 세워 책·사진·전시가 어우러진 이야기를 꾸리는 일을 맡기도 했습니다.

조그맣고 얇은 사진책 『기억의 정원』을 찬찬히 넘기면서 읽다가, 한국에서 태어나는 사진책도 이처럼 작고 얇으면서 가볍게 엮어, 사진 즐김이가 값싸게 장만하도록 한다면 참으로 즐거우면서 아름다울 수 있으리라 생각합니다.

사진책은 굳이 양장으로 꾸며야 하지 않습니다. 사진책은 얇고 단단한 종이를 써도 됩니다. 사진책은 조그맣고 앙증맞으면서 곱게 엮어도 됩니다. 꼭 커다랗게 보여주어야 사진이 아닙니다. 우리가 서로 기쁘게 이야기를 나누도록 할 때에 사진책입니다. 삶에서 길어올리는 따사롭고 환한 이야기를 알뜰살뜰 꾸려서 꽃으로 피어나도록 이끌 때에 사진책입니다.

> 일본의 대형 서점에서 찾은 사진·예술 전문잡지들. 오랜 전통을 고수하며 변화의 시도를 머뭇거리는 잡지가 있는가 하면, 젊은 감성을 업고 신생한 잡지가 공존하고 있었다. 긴 생명력을 지닌 잡지와 새로운 조류를 반영하는 잡지, 언뜻 보기에 이 둘은 분명한 자기 영역을 확보하고 있는 것 같지만 사실 그 틈에는 자본주의 시장의 원리가 작용한다. (38쪽)

작은 사진책 『기억의 정원』은 '사진가 목소리'나 '사진비평가 목소리'가 아닌 '사진 편집자 목소리'를 엮습니다. 작가 눈길로 바라보는 삶이 아닌, 편집자 눈길로 바라보는 삶을 보여

줍니다. 비평가 생각으로 북돋우는 사진 문화가 아닌, 편집자 생각으로 가꾸는 사진 문화를 이야기합니다.

편집자는 이름이나 얼굴이 거의 드러나지 않는 자리에 있습니다. 사진잡지뿐 아니라 문학잡지에서도 편집자는 이름이나 얼굴이 거의 드러나지 않습니다. 편집자는 작가를 끌어올리거나 이끄는 몫을 맡습니다. 지친 작가를 북돋우고, 고단한 작가를 다독이며, 어려운 작가를 돕는 구실을 맡습니다. 빙그레 웃는 작가와 어깨동무를 하며, 구슬피 우는 작가를 따숩게 얼싸안는 노릇을 맡습니다. 작가와 독자 사이에 징검다리를 놓아, 사진길을 넓고 깊게 갈고닦는 일을 합니다.

한참 『기억의 정원』을 읽다가 내려놓습니다. 우리 집 두 아이한테 밥을 차려 주어야 하기 때문입니다. 감자와 고구마와 단호박과 달걀을 함께 삶습니다. 무와 호박과 톳으로 국을 끓입니다. 아이들이 맛나게 먹는 모습을 바라보다가 다시 『기억의 정원』을 읽습니다.

가만히 보면, 어버이는 밥을 맛나게 먹는 아이를 바라보면서 기쁘고, 사진가는 사진을 반갑게 즐기는 독자를 마주하면서 기쁩니다. 밥을 맛나게 먹는 아이가 있으니 어버이는 새롭게 기운을 내면서 살림을 꾸리고 삶을 짓습니다. 사진을 반갑게 즐기는 독자가 있으니 사진가는 새삼스레 힘을 내면서 문화와 예술로 나아갈 수 있습니다. 어버이는 작가요 비평가이면서 편집자 몫을 모두 합니다. 편집자는 작가와 비평가를 독

자한테 이어 줍니다. 편집자가 있기에 작가와 비평가는 모두 빛이 납니다. 편집자가 사이에서 따사롭게 보금자리를 돌보니 작가와 비평가는 한결 넉넉히 이야기를 가다듬습니다.

일반적으로 대학에서 교육을 받았느냐 아니냐, 전업 작가냐 아니냐로 아마추어와 프로를 구분하는데 이는 기존 제도에서 비롯된 형식적인 구분일 뿐, 작업에 임하는 태도와 작품의 내용을 바탕으로 판단하는 것이 바람직하다고 본다. 그리고 사진 내에 다양한 전문 영역이 존재하는 만큼 예술 범주의 사진이 아니라 할지라도 그 전문성은 인정받아야 할 것이다. (47쪽)

육영혜 님이 걸어온 길은 사진 역사에 이름을 남길 수 있을까요? 한국에 사진이 들어온 뒤 이제껏 편집자 구실을 하면서 사진책을 엮고 사진잡지를 펴낸 이들 땀방울은 사진 역사에 발자국 하나 남길 수 있을까요?

앞으로는 편집자 이름을 떠올리거나 그리는 사람이 있을는지 모르고, 앞으로는 사진 역사에 편집자 이름을 넣을는지 모릅니다. 그렇지만, 편집자는 제 이름을 알리려고 사진을 살피면서 독자 사이에 다리를 놓지 않습니다. 어머니는 제 이름을 알리려고 아이를 돌보거나 키우지 않습니다. 삶을 가꾸는 기쁨을 누리니 밥을 짓고 아이를 돌보는 어버이처럼, 작가와 비평가와 독자가 서로 살가이 만나면서 사진으로 노래를 부르고

웃음꽃을 피우기를 바라는 편집자로 나아가리라 생각합니다.

그래도, 편집자 한 사람이 떠난 자리는 쓸쓸합니다. 우리 사진을 보아 줄 편집자가 떠났기에, 우리 글을 읽어 줄 편집자가 스러졌기에, 이 빈 자리가 아쉽고 허전합니다. 『기억의 정원』에 남은 이야기를 곰곰이 되읽습니다. 육영혜 님 말마따나 대학을 다녔느냐 안 다녔느냐, 또는 전업이냐 아니냐를 놓고 '작가인지 아닌지'를 가를 수 없습니다. '프로와 아마'를 가르는 일도 덧없습니다. 누가 찍어도 사진일 때에는 사진입니다. 누가 찍어도 사진이 아닐 때에는 사진이 아닙니다. 이름난 전시장에 작품을 걸거나 작품집을 책으로 묶어야 '작가'나 '프로'가 아닙니다.

삶을 노래하는 이야기를 사진으로 담고, 삶을 가꾸면서 이야기를 꽃으로 피울 때에 작가입니다. 삶을 노래하는 이야기와 삶을 가꾸는 이야기를 담은 사진을 찬찬히 살피고 헤아리면서 이러한 사진을 북돋우거나 이끌거나 아끼는 말 한 마디 보탤 수 있을 때에 비평가입니다.

제 벗님은 사진벗입니다. 제 사진벗은 삶벗입니다. 육영혜 님은 작가와 비평가와 독자 모두한테 애틋한 사진벗이요 삶벗이었다고 생각합니다. 그이 떠난 길에 가을꽃 한 송이 바칩니다.

ㅈ. 한 걸음 더

일흔 할머니가 들려주는 사진꽃 이야기

- 감자꽃
- 김지연
- 열화당, 2017

사과나무 과수원을 서성거리는데 주인이 왔다. 주인은 표정 없이 떨어진 사과를 광주리에 담았다. 새벽부터 낯선 곳에서 서성이는 나를 보더니 떨어진 사과 몇 알을 건네주었다. 사과를 한 입 베어 물고 나는 깜짝 놀랐다. 세상에 이렇게 상큼한 사과 맛이 있을까? (13쪽)

요즈음 나 자신에게 되묻고 있다. '나는 밥값을 하고 있는 것인지.' 사진을 하는 동안, 세상사에 발을 담그고 살면서 세삼 '밥값'도 제대로 못 하는 사진가는 아닌지 반문해 본다. (21쪽)

사진기라는 기계는 평등하면서 평등하지 않습니다. 사진기라는 기계가 평등하다면, 대학교 사진학과를 나왔든 나오지 않았든 이 기계를 손에 쥐는 사람은 누구나 사진을 찍을 수 있습니다. 어린이도 할머니도 젊은이도 얼마든지 사진을 찍을 수 있어요.

사진기라는 기계가 평등하지 않다면 값에 따라 값어치가 달라서, 더 돈을 치르면 해상도가 더 빼어난 기계를 손에 쥘 수 있습니다. 그리고 때에 따라서는 대학교 사진학과라든지 사진밭 여러 어른 뒷줄에 서서 이름을 펴기도 합니다.

곰곰이 따진다면 사진밭뿐 아니라 어느 밭을 보든 매한가지입니다. 호미 한 자루는 누구한테나 평등합니다. 누구나 호미한 자루로 밭을 일굴 수 있어요. 연필 한 자루는 모두한테 평등해요. 누구나 연필 한 자루로 글을 여밀 수 있지요. 그렇지만 어버이한테서 땅을 물려받지 못하면 다른 이 땅을 빌려서 부쳐야 합니다. 글밭도 글밭 여러 어른 뒷줄이 있어서, 이 뒷줄에 살그머니 서는 사람이 있어요.

> 나락을 거침없이 삼키고 흰 폭포처럼 위용있게 쌀을 뿜어내는 정미소는 어린 나에게 정말 대단한 존재로 다가왔다. 그러나 절대로 무너지는 날이 없을 줄 알았던 그 정미소가 이제는 시골 면사무소 뒤에서 납작이 엎드린 채 길가로 난 큰 문을 걸어 잠그고 안채 마당에서 소소한 창고로 쓰이는 물건이 되어 있었다. (23쪽)
> "언제 또 봬요." 나는 작별 인사를 하고 돌아섰다. "글씨요……." 주인은 말꼬리를 흐린다. 우리가 언제 또 만날 수나 있겠어요. 정미소도 그렇다. (39쪽)

사진책 『감자꽃』(열화당, 2017)을 읽습니다. 이 사진책을 여

민 분은 쉰 줄이라는 나이부터 사진기를 손에 쥐었고, 이 사진
책을 일흔 줄 나이에 선보인다고 합니다. 아주머니라 이를 만
한 나이에 사진길을 걷자는 생각을 했고, 할머니라 이를 만한
나이에 새로운 사진책을 여밉니다.

사진책 『감자꽃』에 실은 글이나 사진은 스무 살이나 마흔 살
즈음에도 쓰거나 찍을 수 있을까 하고 헤아려 봅니다. 어쩌면
어떤 분은 스무 살이나 마흔 살에도 이 사진책에 깃든 글만큼
사진만큼 이야기를 엮을 수 있겠지요. 사진기는 평등하거든
요. 그런데 사진기만큼 평등한 한 가지가 있으니, 바로 나이와
발걸음입니다.

삶길을 걸어온 나이에 맞추어 글 한 줄에 얹는 이야기가 다
릅니다. 삶길을 지핀 발자국에 맞추어 사진 한 장에 담는 이야
기가 살며시 달라요.

스무 살 젊은이가 정미소를 바라보는 마음이나 눈길은 쉰
살 아주머니가 정미소를 바라보는 마음이나 눈길하고 다를 수
밖에 없습니다. 어릴 적에 정미소를 늘 쳐다보면서 살다가 아
주머니 나이를 지나 할머니가 된 분이 사진기를 손에 쥐어 담
아낼 이야기를 서른 살 젊은이가 담아낼 수 없겠지요.

나는 감자꽃이 아무짝에도 쓸모없다는 말에 충격을 받고는 감
자꽃을 따기 시작했다. 그런데 어찌나 이쁘고 곱던지, 그냥 버
리기가 아까워 감자꽃을 묶어서 부케처럼 만들어 할머니 손에

쥐여 주며 사진을 찍자고 했다. (43–44쪽)
면내에는 물론 읍내에도 미용실이 한두 군데밖에 없던 시절인
지라 여자애들도 이발소에 가서 머리를 자르면서 컸다. 예전
에는 그것이 자연스러운 일이었다. (49쪽)

사진 찍는 김지연 님은 전북 진안에서 '공동체박물관 계남
정미소'을 꾸리기도 했습니다. 요즈음은 전북 전주에서 '서학
동사진관'을 꾸립니다. 늦깎이로 사진길을 걸었다 할 만하고,
어느새 할머니 나이에 이르는데, 이즈막 할머니 나이에 감자
꽃을 새롭게 바라볼 수 있었다고 해요. 감자밭에서 감자꽃을
따서 버리는 시골 할매 곁에서 감자꽃을 주섬주섬 그러모아서
'감자꽃다발'을 엮습니다. 감자알처럼 투박하면서 살가운 시골
할매 손이란, 짐짓 쓸모없다고 여겨 버리는 감자꽃 고운 꽃송
이처럼 따사롭고 푸진 손이겠지요.
어쩌면 우리는 흙짓는 시골 할매나 할배 손에 꽃다발을 안
긴 일은 없지 않을까요. 흙빛을 닮은 시골 할매나 할배 손에
작은 들꽃 한 송이를 가만히 건넨 일도 없지는 않을까요.

정읍의 눈 내리는 벌판을 걷노라면 마치 꿈속을 걸어가는 것
같다. 바람도 없는데 하염없이 눈이 쌓이고 또 쌓인다. 행여
길을 잘못 들어도 별로 당황스러울 것이 없다. 인가가 멀리서
보이는 국도에서 버스를 내리면 작은 시내가 흐르고 그 옆으
로 방천길이 마을로 이어진다. 미루나무 한 그루 서 있는 곳에

간판도 창문도 없는 오래된 이발소가 있다. (55쪽)

우연한 기회에 동네 할머니 방의 문지방 위에 걸린 오래된 가족사진을 찍게 되면서 '낡은 방' 연작을 시작했다. 이 사진을 찍게 되면서 나는 깨달았다. '아, 오래된 방에는 이렇게 가족의 역사가 가훈처럼 붙어 있었구나. 자식을 낳고, 그들이 자라고, 결혼을 하고, 아이의 돌이나 부모님의 환갑을 기념하는 사진들을 찍고, 그것을 모아서 문지방 위나 벽에 온통 걸어 두고 늙은 부모는 살아가고 있었구나.' (83쪽)

사진책 『감자꽃』은 감자꽃 같은 사진하고 글이 어우러집니다. 어쩌면 감자꽃은 덧없을는지 모릅니다. 사진책 『감자꽃』에 흐르는 사진하고 글도 그리 대수롭지 않게 스쳐서 지나갈 만한지 모릅니다.

그러나 감자알에서 뿌리가 돋고 줄기가 오르며 잎이 나기에, 이러면서 꽃이 피기에, 또 꽃이 지거나 꽃을 따기에, 시나브로 감자알이 굵습니다. 꽃내음은 저마다 다를 테지만 꽃이 피지 않는 풀이나 나무란 없습니다. 꽃이 피지 않는 사람이란 없습니다. 꽃이 피지 않는 삶이나 살림이란 없습니다.

비록 그늘진 자리에서 겨우 자그마한 꽃송이를 바들바들 떨면서 터뜨리더라도, 이 자그마한 꽃송이를 고작 하루도 채 지나지 않아 접어야 하더라도, 모든 풀이며 나무이며 사람이며 꽃을 피웁니다. 우리는 꽃피우는 곡식이랑 열매를 먹습니다. 우리는 서로서로 꽃피우는 사랑으로 만나고 헤어지는 사

람입니다.

'자영업자' 작업을 하면서 삼산이용원을 여러 차례 방문했는
데 주로 할아버지들이 모여서 술 한 잔씩을 하며 놀고 있었다.
그리고 늘 같은 말로 '사진도 못 찍는 사진사'라는 인사는 빼
놓지 않았다. (121쪽)
"꽃시절은 언제였어요?" "나는 존(좋은) 시절도 없었어"라는
대답이 들려오는 순간, 아차 하고 가슴이 내려앉았다. (147쪽)

누구나 꽃길을 걸을 수 있을까요. 누구나 꽃길을 걸으려면
우리 삶이나 마을이나 나라는 어떤 길로 거듭나야 할까요.

우리는 꽃날을 누리지 못한 채 저무는 삶일까요. 우리한테
꽃날이 찾아오려면, 아니 우리가 꽃날을 지어서 꽃잔치를 즐
기려면, 우리는 어떤 길을 걸으면 될까요.

사진책 『감자꽃』은 일흔 할머니 나이를 걸어갈 키 작고 몸집
도 작은 사진님 한 사람이 조곤조곤 일구어 온 사진밭을 차곡
차곡 보따리 풀 듯이 보여줍니다. 숱한 정미소를 보여줍니다.
숱한 이발소를 보여줍니다. 숱한 마을지기를 보여줍니다. 숱
한 시골가게를 보여줍니다. 숱한 마을이웃을 보여주고, 숱한
꽃송이를 보여줍니다.

어쩌면 작고 여린 사진님 한 사람 눈에 뜨였기에 사진으로
깃들 수 있는 모습이라 할 만합니다. 크고 단단한 이들은 쳐다
보지 않거나 아랑곳하지 않던 모습이라 할 만합니다. 낡은 방

을 어떻게 바라볼 수 있을까요? 빈 방을 어떤 눈길로 바라볼 수 있을까요? 낡은 방에 빼곡한 낡은 사진에 깃든 마음을 얼마나 읽을 수 있을까요? 이제 빈 방이 되어 버린 자그마한 터가 한때 숱한 아이들이 바글바글 복닥이면서 씩씩하게 자라던 보금자리인 줄 읽을 수 있을까요?

오늘 또 할아버지가 찾아왔다. 나는 가슴이 철렁했다. "내가 외로울까 봐 이쁜 새악시들 사진을 걸어논 거요?" 할아버지 얼굴에 미소가 번졌다. 벽에는 '꽃시절' 현수막이 붙어 있었다. 나는 괜히 가슴이 뿌듯했다. '아, 꽃시절.' (158쪽)

꽃가루가 꽃가루 아닌 모랫바람으로 온나라를 휩쓰는 오늘날입니다. 꽃비가 내려도 자동차 유리창에 떨어지면 귀찮거나 성가시거나 싫다고 여기는 오늘날입니다. 우리는 스스로 꽃을 멀리하지 않았을까요? 감자꽃뿐 아니라 사람꽃도 멀리하고, 삶꽃이나 사랑꽃도 멀리하지는 않았을까요?

꽃을 멀리하다 보니 어느새 꽃길하고도 멀어지고 꽃날도 잊고 말지는 않을까요? 스스로 꽃사람인 줄 잊으면서 그만 꽃벗이나 꽃이웃까지 잊지는 않을까요?

사진님 한 사람이 쉰 줄부터 일흔 줄에 이르기까지 걸어온 길이 꽃길이었는지 흙길이었는지 가시밭길이었는지 구름길이었는지 알 수는 없습니다. 그저 사진길을 걸었겠지요. 사진님 한 사람이 쉰 나이부터 일흔 나이에 이르도록 일군 사진이 꽃

사진이었는지 흙사진이었는지 가시밭사진이었는지 구름사진이었는지 알 길은 없습니다. 그저 수수히 살아온 나날을 적바림한 사진이었겠지요.

> 꽃가루 황사로 범벅이 되고
> 오월은 장미대선으로 분주하고
> 꽃비는 더러운 차창 위에 모로 눕고
> 와이퍼는 호들갑을 떠는 금요일 밤
> 집에 돌아와 미역국에 찬밥을 말아 먹는데
> 내가 오늘 생일인 것을 아는 사람이 없다. (175쪽)

사진을 놓고 예술이라 할 수 있습니다. 사진을 놓고 아트라 해도 됩니다. 사진을 디자인해 볼 수 있을 테고, 사진에 이런 이론이나 저런 사상이나 그런 주의를 집어넣을 수 있습니다. 다만 사진을 어떻게 바라보든 사진으로 이야기를 지피다 보면 어느새 꽃 한 송이가 피어나서 향긋한 바람을 일으킬 만하다고 봅니다. 바로 '사진꽃'입니다.

우리는 사진예술을 하지 않아도 될 만하지 싶어요. 우리는 사진꽃 한 송이를 자그맣게 피울 수 있어도 넉넉하지 싶어요. 대단한 사진축제라든지 엄청난 사진페스티벌이라든지 놀라운 사진박물관을 세우지 않아도 되리라 봅니다. 들꽃 같은 사진 이야기를 피우고, 마을꽃 같은 사진 노래를 부르다가, 문득 발걸음을 멈추고 가볍게 땅바닥에 무릎을 꿇고 앉아서 사진꽃이

맺는 씨앗 한 톨을 오래오래 바라보아도 즐거우리라 생각합니
다.

일흔 할머니가 앞으로 아흔 할머니로 걸어가는 길목에서 피
워낸 작은 사진책 『감자꽃』을 곱다시 덮습니다.

ㅊ. 사진수다

그대는 사진책을 어떻게 읽는가?

— 사진수다판에서 들려준 이야기

■ 2011 서울사진축제 '사진책도서관' 전시
 〈사람과 사람 사이 책〉
■ 곳 : 서울시립미술관 경희궁 분관 제2전시실
■ 때 : 2011. 1. 8. 토요일

물음 1. 당신의 서가(사진책도서관)에는 주로 어떤 책들이 있나요? 그리고 사진집 이외에 관심 분야의 책이 있다면?

최종규 : 사진책을 비롯해서, 한 사람이 살아가면서 즐겁게 살피면서 기쁘게 받아들일 아름다운 책을 갖추어 놓았습니다. 저 스스로 제 삶을 아름다이 가꾸는 데에 길동무가 되는 책을 즐겨읽습니다. 사진책은 '제 삶을 아름다이 가꾸는 고마운 책 가운데 사진 갈래 책 하나'일 뿐입니다. 책을 살펴 읽을 적에는 제 삶을 아름다이 일구는 길에 밑거름이 되는지 안 되는지를 살핍니다. 제 삶을 아름다이 살찌우는 길에 벗님이 될 만하지 않는구나 싶으면, 제아무리 이름나거나 많이 팔렸다고 하는 책(사진책뿐 아니라)일지라도 저로서는 하나도 재미있지 않습니다. 그래서 이런 책은 책집에 가서 서서 읽을 뿐, 우리 사진책도서관에는 건사하려 하지 않습니다.

그리고 저는 처음부터 사진책을 눈여겨보지 않았습니다. 저는 한국말사전을 짓는 사람입니다. 사전을 짓는 길에 도움벗이 될 책을 하나하나 챙겨서 읽다가 사진책이 여러모로 뜻있다고 느꼈습니다. 사전짓기 한길을 열네 해쯤 걷다가 사진책도서관을 열었는데요, 혼자만 곁에 두고 보기에 참 아까운 책이라고 여겨서 도서관을 열었고, 온갖 갈래 책이 두루 있지만 굳이 '사진책도서관'이란 이름을 붙여 보았습니다. 사진을 좋아하는 이웃님이 제발 사진책을 들추면서 사진을 스스로 배우고 사랑하기를 바라는 뜻입니다.

물음 2. 서가에 사진책이 몇 권 정도 있으신가요? 규모는 얼마나 되나요? 또, 관리도 힘드실 것 같습니다. 보관, 보존하는 개인만의 노하우가 있을까요? 책 분류는 어떤 방법으로 하시나요?

최: 사람들은 사진책이 어떠한 책인지 잘 모르기 일쑤입니다. 으레 화보만 사진책으로 알지만, 이론을 다룬 사진책이 있고, 사진으로 엮은 어린이책이나 그림책이 있어요. 웅진출판사에서 옮긴 '일본에서 나왔던 사진전집'인 『세계의 어린이』라는 34권짜리 명작이 있는데, 이렇게 훌륭한 사진책을 놓고 사진책인 줄 알아보는 어른, 그러니까 사진평론가나 사진가는 거의 없습니다. 어린이책 자연전집으로 일군 사진책이라든지, 한 나라나 한 마을을 소개하려고 엮은 화보 또한 좋은 사진책

입니다. 사진책을 얼마나 건사하는지는 안 세어 보아서 모르지만, 사진책만 놓고 보면 이래저래 만 권은 되리라 여깁니다. 다른 갈래 책은 훨씬 많고요.

이 책을 건사하는 일은 하나도 힘들지 않습니다. 왜냐하면 저로서는 책을 물건으로 다루지 않기 때문입니다. 제가 좋아서 장만한 책이고, 제가 좋아하며 읽는 책이니까 제 보배로운 마음벗으로 삼아서 여태껏 늘 한식구로 지냅니다. 책을 나누는 데에는 따로 어떠한 틀을 가르지 않습니다. 마음과 느낌이 와닿는 대로, 성글게 꽂아 놓습니다. 도서관으로 찾아오는 사람들은 흔히들 몇몇 이름난 작가들 작품만 찾아서 보려 하는데, 이름난 작가들 작품도 훌륭하다 하지만, 이름이 덜 나거나 이름이 안 난 사람들 사랑스러우며 따스한 작품을 알아보며 받아안을 줄 알아야 비로소 사진읽기를 한다 말할 수 있습니다.

물음 3. 서가의 사진책 중 가장 소중히 여기는 사진책이 있으신가요? 어떤 사진책인가요? 또는 싫어하는 사진책이 있다면? 그 이유는? (예를 들어 당신에게 영향을 준 작가의 작품집 위주로 말해 주세요.)

최: 가장 소담스레 여기는 책이란 없고, 싫어하는 책도 딱히 없습니다. 다만, 다른 자리에서도 곧잘 이야기했는데, 키요시 카와카미 님이라는 분이 일군 『白い風』이라는 사진책을 몹시

좋아해서 숱한 사람들한테 읽혔습니다. 저 스스로는 이 사진책을 천 번 넘게 보았고, 천 사람 넘게 보여주었습니다. 싫어하는 책이란 있을 수 없는데, 슬프다고 여기는 책은 있습니다. 김아타 님이 내놓은 '인간문화재 담은 사진'하고, 성남훈 님이 내놓은 『유민의 땅』 같은 작품하고, 강운구 님이 내놓은 『마을 삼부작』 같은 작품은 퍽 구슬프다고 여깁니다. 사진을 찍는 솜씨라든지, 사진에 담는 사진가 넋은 훌륭하다 여길 수 있지만, 사진으로 담기는 사람들과 마을 삶자락을 한결 따스하면서 너그러이 보듬지 못했다고 느껴요.

그런데 사랑스럽다 느끼는 사진책이든 슬프다 느끼는 사진책이든 저한테는 모두 제 삶을 도와주는 길동무입니다. 좋은 사진책은 스스로 좋은 사진을 찍거나 즐기면서 좋은 이야기를 나누도록 이끌고, 아쉬운 사진책은 스스로 사진을 아쉽게 찍지 말자는 생각을 북돋아요.

그리고 저한테 스며든 사진 작가나 사진책이 따로 있다고 말하기는 어렵습니다. 모든 작가하고 사진책이 저마다 다르게 저를 이끌고 가르치고 돌보았다고 여겨요. 이를테면 강운구 님이 '아기 업은 어머니'를 찍은 사진이 한동안 『샘이 깊은 물』이란 잡지에 겉그림이 되곤 했는데요, 시노야마 기신(篠山紀信)이란 분이 선보인 『シルクロ―ド 2 韓國』(集英社, 1982)이란 사진책에 실린 '아기 업은 어린 가시내' 사진이 참으로 대단해요. 왜 일본 사진가 사진이 대단할까요? 한국 사진가는 으

레 흑백으로 '아기 업은 모습'을 찍지만, 일본 사진가는 무지개 빛으로 찍더군요. 그래서 포대기나 처네가 얼마나 고운 빛이며, 아기 업은 어머니나 어린 가시내가 얼마나 고운 옷을 차려입었는가를 엿볼 수 있도록 이끌어요. 게다가 『シルクロード 2 韓國』에 나온 사진이 얼마나 사랑스럽던지요. 한국사람이라서 한국사람을 더 잘 찍을 수 있다고 느끼지 않습니다. 사진은 늘 마음으로 찍는다고 느낍니다.

물음 4. 주로 사진책은 어디서, 어떻게 구입·소장 하시나요?

최: 책집에 가서 살 때가 있고, 누리책집에서 살 때가 있습니다. 아마존에서 장만할 때가 있고, 나들이를 다니며 찾아가는 헌책집에서 사기도 해요. 일본 도쿄 진보초로 강의를 다녀온 적 있는데, 이런 강의마실길에도 어김없이 책집(새책집하고 헌책집 모두)을 찾아가서 아름다운 사진책을 만나려고 눈을 밝힙니다. 그리고 저한테 사진책을 고맙게 보내 주시는 분이 있어요. 사진책이 새로 나와도 거의 안 알려지는 터라, 사진책을 우리 사진책도서관으로 보내 주시는 분들이 얼마나 고맙고 반가운지 모릅니다.

물음 5. 인천을 기록한 많은 사진책들을 출판하셨습니다. 출판하게 된 특별한 계기가 있으셨나요?

최: 좀 딴소리 같습니다만, 저는 '인천을 적바림한' 사진책을

내지 않았습니다. '인천에서 수수하게 살아가는 골목마을 사람들 삶터'에서 이웃사람으로 함께 살아가면서 사진을 살며시 찍었을 뿐이고, 이렇게 찍은 사진을 골목마을 이웃님한테 한 권씩 드리고 싶어서 책으로 엮어 내놓았습니다. 책이름도 『골목빛, 골목동네에 피어난 꽃』이라 붙였어요. 뜬구름잡는 골목길 사진이 아니라, 사람이 살아가는 터전인 골목마을 삶자락이 어떠한 곳인가를 보여주는 사진을 선보이고 싶었어요. 밖에서 구경하러 찾아오는 관광객 눈썰미가 아니라, 골목마을에서 조촐하게 살아가는 사람 눈결에 따라 보여주는 사진을 말하려 했습니다.

물음 6. 일본책도 많이 모으신 것으로 알고있습니다. 한국책과 비교해서 특징적으로 다른 점이 있을까요?

최: 일본책은 일본사람이 일본에서 나누려고 짓는 책입니다. 한국책도 이와 마찬가지라 할 만하지만, 아직 한국책은 한국사람이 한국에서 나누려고 지은 책이라고 느끼기 어렵구나 싶습니다. 저도 한국사람이지만, 한국사람이라서 부끄러울 만큼 한국책은 허술하거나 눈높이가 낮거나 엉터리이곤 하다고 느껴요. 또 외국 눈치를 너무 보더군요. 세계 사진 흐름을 굳이 따라갈 까닭이 없습니다. 외국에서 전시를 하거나 외국 사진계에 이름을 낼 생각으로 사진책을 내지 않아도 됩니다. 그리고 사진책을 구태여 양장본으로 내야 하지 않아요. 한국 사

진책은 한국에서 누구하고 이웃이 되어 사진을 나누려 하는가 같은 생각이 매우 모자라다고 느낍니다. 전문작가들이 선보이는 사진책은 좀처럼 안 팔리지만, 전문작가 아닌 여느 사람이 가볍게 수필을 곁들여 묶은 사진책은 꽤 팔려요. 이 대목을 전문작가인 분들이 고개 숙여 배우기를 바라요. 한국 사진책은 너무 힘이 들어갔어요. 이른바 너무 엄숙하고 고귀한 척하지요. 힘을 빼야 합니다. 사진에 찍히는 사람을 이웃이나 동무로 여겨서 함께 강강수월래도 추고 노래잔치도 벌이고 신바람나게 어우러질 줄 알아야지 싶어요. 다시 말해서, 한국 전문작가는 사진기를 내려놓고 먼저 이웃하고 동무인 '사진에 찍힐 사람들'하고 어우러질 줄 알아야지 싶어요.

사진은 덜 찍어도 됩니다. 사진은 몇 장 안 찍어도 되어요. 한국 사진가는 사진기를 너무 오래 붙잡아요. 몇 장 찍었으면 제발 사진기를 저리 밀쳐 두고서 흐드러지게 이웃하고 어울리기를 바라요. 이런 한국 사진책을 보다가 일본 사진책을 보면 눈을 번쩍 뜨지요. '사진만 찍어서 내려는 사진책이 아니로구나' 하고 느끼거든요. 그리고 '사진기를 손에 쥐면 제대로 사진을 찍을 때까지 몇 해가 걸리더라도 씩씩하게 이 길을 걸었네' 하고 느낄 수 있어요.

한국에서 사진책이 덜 팔리거나 안 팔린다면, 누구보다 작가 스스로 뉘우치고 거듭나야지 싶어요. 출판사는 편집 틀을 몽땅 갈아엎을 만큼 새로운 길을 열어 보면 좋겠어요. 더 좋은

종이를 써야 더 좋은 사진책이 되지 않습니다. 힘을 빼고 무게를 던 뒤에, '이야기'로 이웃하고 노래하는 삶을 짓는 길을 사진으로 밝히면 좋겠어요. 일본은 예나 이제나 이런 눈썰미하고 몸짓이 널리 자리 잡기에 사진책이 매우 아름답고 알차다고 느낍니다.

일본은 니콘이나 캐논 같은 사진기 회사가 있을 만큼 재주도 좋지만, 재주만 좋지 않아요. 아주 훌륭한 기계가 아니어도, 사진기를 손에 쥐어 다루는 마음결이 제대로 섰기 때문에 사진책 문화나 터전도 참으로 알뜰하다고 여깁니다.

사진책으로 놓고 본다면, 한국 사진책은 이웃나라 중국 사진책하고도 견줄 수 없을 만큼 덜 떨어졌다고 느낍니다. 사진이 무엇인지조차 모르며 사진책을 꾸미는 나라가 한국이 아닌가 싶어요. 스스로 사진을 새롭게 배우려 하지 않으면서 사진기만 신나게 사고파는 나라가 한국이지 싶습니다.

물음 7. 좋은 사진책이란 무엇이라고 생각하시나요?

최: 좋은 사진책이란 없습니다. 사진책다운 사진책만 있어요. 잘 찍은 사진을 담은 책도 없어요. 이야기가 있는 사진을 엮어서 담았느냐 하는 잣대로 사진책을 바라볼 수 있을 뿐입니다. 사람 하나를 놓고 그대가 좋으냐 나쁘냐 하고 가를 수 없는데, 책 하나와 사진 하나와 사진책 하나를 놓고도 좋으냐 나쁘냐 하고 가른다면 덧없을 뿐 아니라 말이 되지 않아요. 나

이 예순이나 일흔에 사진길을 걷는다고 '대가'나 '큰어른'이 아닙니다. 사진 찍은 지 고작 한두 달밖에 안 되었다 해서 '풋내기'나 '아마추어'가 아니에요. 모두 사진을 좋아하는 '사진동무'이자 '사진벗'입니다. 스무 살 젊은이가 내놓은 사진책이든 여든 삶 늙은이가 내놓은 사진책이든 똑같이 아름답습니다. 스무 살 빛줄기를 스무 살 젊은이가 담았으면 아름답고, 여든 삶 늙은이가 '늙음은 부끄러운 나이가 아닌' 줄 온몸으로 보여주며 '늙은 빛살 늙은 이야기'를 살포시 내려놓을 수 있으면 아름다워요. 이렇게 하지 못한다면, 엉성하게 이름을 드높이려 한다면, 스무 살은 철없을 테고 여든 살도 아직 철이 안 든 모습이겠지요.

물음 8. 실제 전시장의 작품과, 사진책으로 접하는 작품은 다른 매력이 있는 것 같습니다. 질문자의 개인적 경험으로, 책으로 만났을 때의 작품에 대한 기대감이 실제 전시를 보고 실망한 적도 있습니다. 이 부분에 대해서 어떻게 생각하시나요?

최: 글쎄, 저는 이 대목은 잘 모르겠습니다. 전시장에 나온 사진 작품이 책에 실린 사진보다 못한 적은 못 보았어요. 거꾸로, 전시장에 나온 사진 작품을 책으로 알뜰히 살리지 못한 도록과 사진책을 너무 많이 보았습니다.

이런 보기를 들 수 있을 텐데, 제주 두모악갤러리에서 김영갑 님 사진책 『마라도』를 새로운 판으로 되살려서 내놓았습니

다. 2010년 8월에 새로 나왔는데요, 『마라도』는 1995년에 처음으로 나온 책이었어요. 새로 나온 『마라도』는 펼친 두 쪽에서 한 쪽에만 사진을 넣었습니다. 1995년판은 두 쪽 모두 사진을 넣는데 크기가 다 달라요. 두 쪽에 통째로 넣은 사진이 있고, 한쪽에만 넣기도 하고, 작게 해서 한 쪽에 두 장이 들어가기도 해요. 그런데 두 쪽으로 펼쳐서 넣은 사진은 가운데가 씹히는 판짜임이기 때문에 애써 크게 넣었으나 제대로 즐기기 어렵습니다. 새로 나온 『마라도』는 넓은 판짜임으로 한쪽에만 사진을 넣었기 때문에 사진을 한결 잘 들여다볼 수 있으며, 사진 느낌이 잘 살았습니다. 다만, 1995년판에는 사진을 퍽 많이 넣었을 뿐 아니라 사진 사이사이 김영갑 님 글이 많이 실렸는데, 2010년판에는 김영갑 님 글이 고작 두 쪽으로만 들어갑니다. 김영갑 님 다른 글이랑 더 많은 사진을 살리지 못한 대목이 아쉬워요.

한국에서 세바스티앙 살가도 님 사진잔치를 했을 적에 한국에서도 도록을 펴낸 적 있는데요, 이때 한국 도록은 사진 질감을 하나도 못 살리더군요. 흑백사진인데 명도와 채도마저 엉터리로 하고 말았어요. 이때 일본에서 펴낸 도록도 한국에서 펴낸 도록 곁에 몇 권 함께 있던데, 일본 도록은 전시한 사진 질감하고 거의 똑같다 할 만큼 훌륭하더군요. 그리고 보니, 서울사진축제에서 이야기를 나누는 전민조 님 사진잔치에 갔을 때를 말씀드리자면, 전민조 님 전시 사진은 좋은 질감이었는

데 정작 전민조 님 사진책은 사진에 담긴 질감을 제대로 못 살려서 무척 아쉬웠어요. 아름다운 사진을 아름다운 손길로 엮어 아름다운 사진책으로 마무리짓는 넋이 왜 이토록 모자라거나 가난한지 안타깝습니다.

그런데, 생각해 보면, 속알맹이는 텅 비었는데 뭔가 그럴듯하게 '사진가 스스로한테 없는 어떤 모습을 크게 부풀려 보여주려' 할 때에는 실망할 수 있겠다 싶어요. 다만, 저는 실망할 만한 사진잔치에는 아예 안 갑니다. 사진잔치 안내종이만 봐도 실망할 만한지 아닌지는 한눈에 알아볼 수 있어요. 훌륭한 사진잔치 사진이라면 고작 A4종이에 먹글씨만 넣은 안내종이라 할지라도 가슴을 촉촉히 적시도록 아름답습니다.

[닫는 말] 사진이란 눈물 한 방울

사진찍기는 글쓰기하고 같다고 느낍니다. 사진읽기는 글읽기하고 같다고 느끼고요. 그리고 사진찍기는 삶짓기하고 같다고 느끼며, 사진읽기는 삶읽기하고 같구나 싶어요. 말을 다루는 길을 걸으며 사전을 지을 적마다 '말 = 삶'이라고 뚜렷이 느낍니다. 이 길을 걸으며 사진을 길벗으로 삼으니 '사진 = 삶'이라고 똑같이 느껴요.

2011년 서울사진축제 '사진책도서관' 전시마당에서 이웃님하고 나눈 말을 오늘 다시 새기니, 그때 참 차갑게 말했네 싶네요. 왜 이렇게 차갑게 말했을까 싶으면서도, 사진밭 어르신이라 일컫는 분들이 하나같이 점잔을 빼며 콧대를 높이서서 씁쓸한 마음에 이렇게 말했네 싶습니다. 사진도 글도 책도 사전도 말도 살림도 사랑도 하나같이 따사롭고 넉넉하게 아름다울 텐데, 한국 사진밭은 왜 점잔빼기에서 좀처럼 못 벗어나는

445

모습일까요?

글쓰기 책이 꾸준히 자꾸 태어나면서 글쓰기를 비롯해서 책 쓰기라는 울타리가 아주 낮아졌다고 느껴요. 아직 울타리가 있습니다만, 이 울타리는 차츰 더 낮아지다가 사라지리라 생각해요. 누구나 글을 쓸 수 있고, 누구나 책을 쓸 수 있는 줄 시나브로 알아차리거나 배웁니다. 이와 달리, 누구나 사진을 찍을 수 있을 뿐 아니라, 사진을 말하고 사진책도 낼 수 있는데, 사진밭은 아직 울타리가 매우 높구나 싶어요.

사진기를 건사한 사람은 많지만 사진책을 사서 읽는 사람이 적은 까닭은 매우 쉽게 알 수 있습니다. 한국 사진밭이 너무 딱딱하고 울타리가 높거든요. 전문가인 분이 힘을 뺄 줄 몰라요. 누구나 사진가요 누구나 평론가인데, 몇몇 작가하고 교수만 작가이고 평론가인 듯 여기면서 이 울타리에 갇혀 끼리끼리 노는 판이라고 느낍니다.

사진이란 눈물 한 방울이라고 생각합니다. 곧, 사진이란 웃음꽃 한 송이라고 생각합니다. 모든 눈물이 아름답고, 모든 꽃이 사랑스럽다면, 모든 사진이 아름다우면서 사랑스러울 테고, 사진기를 손에 쥔 누구나 아름다우면서 사랑스러울 테지요. 사진책을 바탕으로 사진을 읽고 삶을 읽으며 사랑을 읽자고 하는 이야기를 이 책으로 들려주고 싶습니다. 제가 들려주는 이야기가 좀 차갑다면 따스히 안아 주시면 좋겠습니다. 제가 들려주는 이야기가 좀 엉성하다면 더 넉넉히 보듬어 주시

면 고맙겠습니다. 사진을 사랑하며 삶을 곱게 그리는 이웃님 한테 이 책이 징검돌이 되기를 바라요. 사랑을 그리는 곳에 사랑이 있습니다. 사진을 그리는 곳에 사진이 있습니다. ㅅㄴㄹ